臺灣美術全集
TAIWAN FINE ARTS SERIES
陳夏雨

33

臺灣美術全集 33
TAIWAN FINE ARTS SERIES

陳夏雨
Chen Hsia - Yu

藝術家出版社印行
ARTIST PUBLISHING CO.

編輯委員

王秀雄　王耀庭　石守謙　何肇衢　何懷碩　林柏亭
林保堯　林惺嶽　顏娟英　（依姓氏筆劃序）

編輯顧問

李鑄晉　李葉霜　李遠哲　李義弘　宋龍飛　林良一
林明哲　張添根　陳奇祿　陳癸淼　陳康順　陳英德
陳重光　黃天橫　黃光男　黃才郎　莊伯和　廖述文
鄭世璠　劉其偉　劉萬航　劉欓河　劉煥獻　陳昭陽

本卷著者／王偉光
總　編　輯／何政廣
執行製作／藝術家出版社
執行主編／王庭玫
美術編輯／王孝嫄
文字編輯／鄭清清
英文摘譯／蔣嘉惠
日文摘譯／林保堯
圖版說明／王偉光
陳夏雨年表／王偉光
國內外藝壇記事、一般記事年表／顏娟英　林惺嶽　黃寶萍　陸蓉之　王庭玫　鄭清清
　　　　　　　　　　　　　　　　　　　　　　　　　　　　　　　　　　　　　（依製作年代序）
圖說英譯／謝汝萱
索引整理／謝汝萱
刊頭圖版／王偉光提供
圖版攝影・提供／王偉光

凡例

1. 本集以崛起於日據時代的台灣美術家之藝術表現及活動為主要內容,將分卷發表,每卷介紹一至二位美術家,各成一專冊,合為「台灣美術全集」。
2. 本集所用之年代以西元為主,中國歷代紀元、日本紀元為輔,必要時三者對照,以俾查證。
3. 本集使用之美術專有名詞、專業術語及人名翻譯以通常習見者為準,詳見各專冊內文索引。
4. 每專冊論文皆附英、日文摘譯,作品圖說附英文翻譯。
5. 參考資料來源詳見各專冊論文附註。
6. 每專冊內容分:一、論文(評傳),二、作品圖版,三、圖版說明,四、圖版索引,五、生平參考圖版,六、作品參考圖版或寫生手稿,七、畫家年表,八、國內外藝壇記事年表,九、國內外一般記事年表,十、內文索引等主要部分。
7. 論文(評傳)內容分:前言、生平、文化背景、影響力與貢獻、作品評論、結語、附錄及插圖等,約兩萬至四萬字。
8. 每專冊約一百五十幅彩色作品圖版,附中英文圖說,每幅作品有二百字左右的說明,俾供賞析研究參考。
9. 作品圖說順序採:作品名稱╱製作年代╱材質╱收藏者(地點)╱資料備註╱作品英譯╱材質英譯╱尺寸(cm‧公分)為原則。
10. 作品收藏者(地點)一欄,註明作品持有人姓名或收藏地點;持有人未同意公開姓名者註明私人收藏。
11. 生平參考圖版分生平各階段重要照片及相關圖片資料,共數十幅。
12. 作品參考圖版分已佚作品圖片或寫生手稿等,共數十幅。

目　　錄

8 ◉ 編輯委員、顧問、編輯群名單

9 ◉ 凡例

10 ◉ 目錄

11 ◉ 目錄（英譯）

12 ◉ 陳夏雨作品圖版目錄

16 ◉ 論文

17 ◉ 陳夏雨的生涯與創作……王偉光

40 ◉ 附錄：陳夏雨雕塑作品的翻製工序

41 ◉ 參考資料：書籍、報刊、未刊稿、訪談

42 ◉ 陳夏雨的生涯與創作（英文摘譯）

44 ◉ 陳夏雨的生涯與創作（日文摘譯）

46 ◉ 陳夏雨作品彩色圖版

233 ◉ 參考圖版

234 ◉ 陳夏雨生平參考圖版

240 ◉ 陳夏雨作品參考圖版

244 ◉ 陳夏雨作品圖版文字解說

279 ◉ 陳夏雨創作年表及國內外藝壇記事、國內外一般記事年表

287 ◉ 索引

295 ◉ 論文作者簡介

Contents

Editors and Consultants ◉ 8

Guidelines ◉ 9

Table of Contents ◉ 10

Table of Contents（English Translation） ◉ 11

List of Color Plates ◉ 12

Oeuvre ◉ 16

The Life and Work of Chen Hsia-Yu — Wang Wei-Kwang ◉ 17

Appendix: The Casting Procedure of Chen Hsia-Yu's Sculptures ◉ 40

References: Book Citations, Journal Articles, Unpublished Materials, and Interviews ◉ 41

The Life and Work of Chen Hsia-Yu（English Abstract） ◉ 42

The Life and Work of Chen Hsia-Yu（Japanese Abstract） ◉ 44

Chen Hsia-Yu Color Plates ◉ 46

Supplementary Plates ◉ 233

Photographs and Documentary Plates ◉ 234

Plates of Other Works ◉ 240

Catalog of Chen Hsia-Yu's Paintings ◉ 244

Chronology Tables ◉ 279

Index ◉ 287

About the Author ◉ 295

圖版目錄
List of Color Plates

47	圖1	青年胸像 1934 石膏 （陳夏雨家屬提供）
48	圖2	青年坐像 1934 石膏 （陳夏雨家屬提供）
49	圖3	林草胸像 1935 泥塑
50	圖3-1	林草胸像 局部
51	圖4	林草夫人胸像 局部 1935 泥塑
52	圖5	孵卵 1935 石膏原模 （陳夏雨家屬提供）
53	圖6	楊如盛立像 1936 （陳夏雨家屬提供）
54	圖7	日本人坐像 1936 （陳夏雨家屬提供）
55	圖8	乃木將軍立像 1936 櫻花木
56	圖9	仰臥的裸女 1937 乾漆
57	圖10	抱頭仰臥的裸女 年代不詳 石膏
58	圖11	側坐的裸女 年代不詳 乾漆
59	圖12	俯臥的裸女 年代不詳 石膏
60	圖13	裸女臥姿 年代不詳 石膏
61	圖14	裸婦 1938 入選第二回「新文展」 （陳夏雨家屬提供）
62	圖15	髮 1939 入選第三回「新文展」 （陳夏雨家屬提供）
62	圖15-1	髮 側視圖
63	圖16	少女頭像 年代不詳 石膏
64	圖17	婦人頭像 年代不詳 石膏
65	圖18	婦人頭像 年代不詳 泥塑
66	圖19	婦人頭像 1939 青銅
67	圖20	鏡前 1939 青銅
68	圖21	浴後 1940 第三次入選「新文展」的作品 （陳夏雨家屬提供）
69	圖22	辜顯榮胸像 1940 （陳夏雨家屬提供）
70	圖23	川村先生胸像 1940 （陳夏雨家屬提供）
71	圖24	婦人頭像 1940 木質胎底加泥塑
72	圖24-1	婦人頭像 側視圖
73	圖25	鷹 1943 樹脂
74	圖26	裸女立姿 年代不詳 油土
74	圖26-1	裸女立姿 背視圖
75	圖27	裸女立姿 年代不詳 石膏
76	圖28	裸女立姿 1944 樹脂
77	圖28-1	裸女立姿 背視圖
78	圖29	聖觀音 1944 樹脂（仿木刻）
79	圖29-1	聖觀音 側視圖
80	圖29-2	聖觀音 局部
81	圖30	聖觀音 1944 樹脂（仿鎏金）
82	圖31	聖觀音 1944 樹脂（仿紅木）
83	圖32	聖觀音 1944 樹脂（仿青玉）
84	圖33	兔 1946 樹脂
85	圖34	兔 年代不詳 乾漆
86	圖34-1	乾漆〈兔〉 背視圖
87	圖35	楊基先頭像 1946 石膏 （陳夏雨家屬提供）
88	圖36	1946年，陳夏雨為台灣大學地質系教授林朝棨塑像 （陳夏雨家屬提供）
89	圖37	1997年，陳夏雨工作室一景
90	圖38	醒 1947 紙棉原型（詹紹基攝 陳夏雨家屬提供）

91	圖39	醒　1947　青銅
92	圖39-1	醒　側視圖
93	圖39-2	醒　背視圖
94	圖40	洗頭　1947　石膏
95	圖40-1	洗頭　側視圖
96	圖40-2	洗頭　局部
97	圖41	裸男立姿　1947　石膏
98	圖41-1	裸男立姿　側視圖
99	圖41-2	裸男立姿　局部
100	圖42	坐佛　年代不詳　石膏
101	圖43	坐佛　年代不詳　樹脂
102	圖43-1	坐佛　手部
103	圖44	新彬嬸頭像　1947　石膏
104	圖45	梳頭　1948　石膏
105	圖45-1	梳頭　背視圖
106	圖46	裸女坐姿　1948　青銅
107	圖46-1	裸女坐姿　側視圖
108	圖46-2	裸女坐姿　局部
109	圖47	裸女坐姿　年代不詳　石刻
110	圖48	女軀幹像　年代不詳　石膏
111	圖49	裸女臥姿　年代不詳　木雕
111	圖49-1	裸女臥姿　背視圖
112	圖50	少女頭像　1948　青銅
113	圖50-1	少女頭像　側視圖
114	圖51	婦人頭像　年代不詳　石膏
114	圖51-1	婦人頭像　側視圖
115	圖52	貓　1948　紅銅
116	圖52-1	貓　紅銅　正視圖
117	圖53	貓　1948　青銅
118	圖54	裸女臥姿　年代不詳　石刻
119	圖54-1	裸女臥姿　背視圖
120	圖55	三牛浮雕　1950　石刻
121	圖55-1	三牛浮雕　石刻　局部
121	圖55-2	三牛浮雕　樹脂　局部
122	圖56	王氏頭像　1950　石膏
123	圖56-1	王氏頭像　側視圖
124	圖57	木匠　年代不詳　石膏
125	圖57-1	木匠　側視圖
125	圖57-2	木匠　修復版
126	圖58	施安塽（裸身）胸像　1951　石膏
127	圖58-1	施安塽（裸身）胸像　側視圖
128	圖58-2	施安塽（裸身）胸像　局部
129	圖59	農夫　1951　（陳夏雨家屬提供）
130	圖60	農夫　1951　樹脂
131	圖60-1	農夫　背視圖
132	圖60-2	農夫　手部　放大圖
133	圖60-3	農夫　局部
134	圖60-4	農夫　局部
135	圖60-5	農夫　頭部
135	圖60-6	農夫　臉部
136	圖61	高爾夫　1952　鋁鑄
137	圖62	聖觀音　年代不詳　青銅
138	圖62-1	聖觀音　局部

138　圖62-2　聖觀音　局部
139　圖63　彌勒佛像　年代不詳　泥塑　（陳夏雨家屬提供）
140　圖64　許氏胸像　1953　石膏
141　圖64-1　許氏胸像　局部
142　圖65　許氏胸像　樹脂
143　圖65-1　許氏胸像　局部
144　圖66　棒球　1954　鋁鑄
145　圖67　詹氏頭像　1954　青銅
146　圖67-1　詹氏頭像　側視圖
147　圖68　楊夫人頭像　1956　石膏
148　圖68-1　楊夫人頭像　側視圖
149　圖68-2　楊夫人頭像　局部
150　圖69　佛五尊造像　1956　鋁鑄
151　圖70　佛手　年代不詳　青銅
151　圖70-1　佛手　側視圖
152　圖71　五牛浮雕　1957　樹脂
153　圖72　聖觀音　1957　青銅
154　圖72-1　聖觀音　局部
155　圖73　聖觀音　年代不詳　樹脂
156　圖73-1　聖觀音　側視圖
157　圖73-2　聖觀音　背視圖
158　圖73-3　聖觀音　局部
159　圖74　聖觀音　年代不詳　乾漆
160　圖75　聖觀音　年代不詳　乾漆，底板為木板
161　圖75-1　聖觀音　局部
162　圖76　芭蕾舞女　1958　石膏
162　圖76-1　芭蕾舞女　背視圖
163　圖76-2　芭蕾舞女　局部
164　圖77　母與子　年代不詳　樹脂
165　圖78　聖像　1959　水泥　台中市三民路「天主教堂」收藏
166　圖78-1　台中市三民路「天主教堂」與〈聖像〉
167　圖79　耶穌升天　1959　鋁鑄
168　圖80　狗　1959　青銅
169　圖80-1　狗　局部
170　圖80-2　狗　局部
171　圖81　施安塽（著衣）胸像　1959　石膏
172　圖81-1　施安塽（著衣）胸像　局部
173　圖81-2　施安塽（著衣）胸像　局部
174　圖82　施安塽（著衣）胸像　1959　青銅
175　圖82-1　施安塽（著衣）胸像　側視圖
176　圖82-2　施安塽（著衣）胸像　局部
177　圖83　十字架上的耶穌　1960　石膏　台中市忠孝路磊思堂收藏
178　圖83-1　十字架上的耶穌　局部
179　圖83-2　十字架上的耶穌　局部
180　圖84　浴女　1960　樹脂
181　圖84-1　浴女　背視圖
182　圖84-2　浴女　局部
183　圖84-3　浴女　足部
183　圖84-4　〈浴女　足部〉進一步加工，細緻化
184　圖85　舞龍燈　1960　鋁鑄
185　圖86　農山言志聖跡　1961　水泥
186　圖86-1　陳設於國立清水高中禮堂外牆的〈農山言志聖跡〉
187　圖86-2　農山言志聖跡　局部

188　圖87　小龍頭　約1961　木刻
189　圖88　大龍頭　約1961　木刻
190　圖89　陳夏雨的一對水泥〈龍頭〉（圖版89、90，作於1961年），陳設於台灣神學院大門石柱上
191　圖90　水泥〈龍頭〉
192　圖91　至聖先師　1962　鋁鑄
193　圖92　至聖先師　1962　水泥
194　圖93　裸女臥姿　1964　樹脂
195　圖93-1　裸女臥姿　局部
196　圖94　雙牛頭浮雕　1968　鋁鑄
196　圖95　二牛浮雕　1968　鋁鑄
197　圖96　鬥牛　1968　鋁鑄
197　圖97　鬥牛　年代不詳　鋁鑄
198　圖98　三牛浮雕　年代不詳　樹脂
199　圖99　小佛頭　年代不詳　頸部為石膏，頭部為青銅
200　圖100　佛頭　1969-1979　水泥
201　圖100-1　佛頭　側視圖
202　圖101　佛頭　年代不詳　石膏
203　圖101-1　佛頭　側視圖
204　圖101-2　佛頭　局部
205　圖102　側坐的裸婦　1980　樹脂
206　圖102-1　側坐的裸婦　背視圖
207　圖102-2　側坐的裸婦　局部
208　圖102-3　側坐的裸婦　局部
209　圖102-4　側坐的裸婦　局部
210　圖103　側坐的裸婦　1980　樹脂（仿素燒）
211　圖104　正坐的裸婦與方形底板　1980　樹脂
212　圖105　正坐的裸婦與橢圓形底座　作於1980-1990年間　樹脂
213　圖105-1　正坐的裸婦與橢圓形底座　背視圖
214　圖106　無頭的正坐裸婦與橢圓形底座　作於1980-1990年間　樹脂
215　圖106-1　無頭的正坐裸婦與橢圓形底座　背視圖
216　圖107　裁去雙腿的裸婦立姿　作於1980-1990年間　樹脂
217　圖107-1　裁去雙腿的裸婦立姿　背視圖
218　圖107-2　裁去雙腿的裸婦立姿　局部
219　圖107-3　裁去雙腿的裸婦立姿　局部
220　圖108　女軀幹像　1993-94　樹脂
221　圖108-1　樹脂〈女軀幹像〉　局部
222　圖108-2　樹脂〈女軀幹像〉　局部
223　圖109　把腿裁短的女軀幹像　1994　青銅
224　圖110　女軀幹像　1997　石膏
225　圖110-1　石膏〈女軀幹像〉　局部
226　圖110-2　石膏〈女軀幹像〉　局部
227　圖111　青銅〈女軀幹像〉　以圖版38〈醒〉紙棉原型翻製成青銅，1995-99年間加筆處理
228　圖111-1　青銅〈女軀幹像〉　局部
229　圖111-2　青銅〈女軀幹像〉　局部
230　圖111-3　青銅〈女軀幹像〉　局部
231　圖111-4　青銅〈女軀幹像〉　背部
232　圖112　青銅〈女軀幹像〉　局部　（王偉光攝於1997.11.20）

論 文
Oeuvre

論 文
Oeuvre

陳夏雨的生涯與創作

王偉光

壹、前言

　　陳夏雨秉性沉靜寂淡，純一不二，面對問題窮究到底，以驚人的意志力與韌性，全心神投入雕塑藝術的探討與製作，六十六年如一日。其人品之高潔，作品之優美深刻，自來為識者所崇仰。他本人為了維護封閉純淨的創作環境，一向不問世事，長久以來，世人無由得窺其創作全貌。

　　筆者於一九九五至九九年間，曾親炙夏雨先生，探尋其創作軌跡，彼此暢談藝術，相交日久，多年後而有此專輯之撰述，收錄作品一○九件，配合筆者在夏雨工作室以自然光拍攝的作品圖像，逐件詳加闡明介紹，揭露人所不知的精微奧義，冀能建立起研究、欣賞夏雨先生雕塑藝術之堅強礎石。

　　這些作品多數庋藏於他的工作室與倉庫中，夏雨先生手法嚴練，所作稍有不合意處，即敲毀棄去，也因此，遺留件數不多，而件件精湛，定非凡品。他的多樣性材質之作，從翻製時的蠟模修整、增刪，以迄翻成品的修飾上彩，一應經由夏雨先生之手完成，澈底而深刻。本專輯對其作品雖非蒐羅盡淨，卻是精髓在握，偶有遺珠，不足為憾，書中立論立基於夏雨先生的剴切陳述，據此可系統尋索夏雨先生超越寫實的寫實世界，真切勾繪出一位真實藝術家的苦心孤詣與超然拔俗。

　　本書行文之間，多方引用陳夏雨和筆者的談藝原文。夏雨先生不擅言談，語多簡略，為使語意貫串，連綴文字實屬必要，以淡色字標示。陳夏雨家屬全力支持、配合作品的拍攝，提供重要圖片、部分作品的背景資料，並對本書詳加審閱校正，以求接近史實，是所深感。

貳、陳夏雨小傳
從小喜愛工藝製作

　　台灣日治時代大正六年（1917）七月八日，陳夏雨出生於台中縣濱海的龍目井（今之「龍井鄉」）一個殷實家庭，祖父為草地富戶，父親陳春開（插圖1）擔任保正。當時的保正由日本政府市役所委派，派出所指揮，負責調解地方糾紛，管理里內戶口、稅金、各種救濟、鄰里雜務及政令傳達等事務。

　　陳夏雨的叔伯輩分家後，在他六歲那年，陳春開想往台中方向發展，

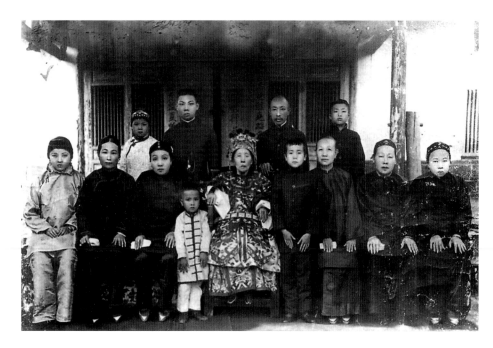

插圖1　陳夏雨出生前的家族合照，前排左一為其母林甜氏，後排右二為其父陳春開（林草攝於1914年左右　陳夏雨家屬提供）

來到大里買地，定居大里鄉內新村。夏雨先生從懂事以來，喜歡摸東摸西，做東做西。村裡有座八媽廟，每逢酬神布袋戲演出，戲偶的活靈活現讓他十分著迷，他找來一段竹子，從竹節處鋸開，做成布袋戲偶頭。也曾晚上睡一覺，半夜爬起來做，十分投入。

　　陳夏雨回憶：「我在小時候要削竹蜻蜓，我想讓竹蜻蜓飛得最高，飛得好看，手邊沒刀子怎麼辦？以前有銅製的鑰匙，鑰匙一磨就報銷了，偷了一把來磨，磨銅鑰匙來削硬竹子；木頭還比較容易削。每樣事情做下去，非贏人家不可。……從孩童時代以來，我就很少和兒童玩伴玩，所以，說一句話都說不清楚，和玩伴接觸少，就沒那個與人說話、溝通的習慣，說話對我來說，像擔千斤擔。」

　　一個人的性格影響他一生，陳夏雨從小熱心工藝製作，個性內向、害羞、安靜，不善與人來往，把所有時間投注工作上。每樣事情都很認真做，非達到能力的極致他不鬆手，也因此，作品脫俗、凝神、靜謐而深邃。

　　上了小學，陳夏雨喜愛畫畫，東塗西抹的。十四歲進入淡水淡江中學就讀，寄宿校中，開始接觸攝影。獨自一人離家在外，生活難於規律，次一年，他得了肋膜炎，暫時休學。在家休養期間，他還自行研製沖放底片的放大機，每件事情只要一接觸，都很認真做。夏雨先生說：「我在中學時，身體搞壞了，須暫時休學，我很著急，心想：這怎麼可以，身體不順適，就無法讀東京美術學校，中學不讀畢業，就不能讀美術學校，不知有什麼辦法？那時要去日本，一時差一點去讀寫真學校（按：攝影學校），美術學校若不能讀，寫真學校還有我愛ài（按：台灣話，『喜好』）的地方。」

　　十七歲那年，他跟隨三舅赴日，計畫進入寫真學校學攝影。先來到一家照相館當學徒，整天待在黝黑的暗房沖洗照片，工作勞累導致舊病復發，只好提前返台。

　　陳夏雨說：「我的家庭並不富裕，到日本做土翁仔thô-ang-á（按：台灣話，『土偶人』，亦即『雕塑』），那時，台灣一般人還無法理解，尤其鄉下地方，他們有所疑問：去學那些賺得了錢嗎？賣作品之類的事，過去kòe-khi（按：即『以前』），我幾乎等於沒有。」他祖父原為龍目井

富戶，到了陳夏雨赴日時期，他說：「我的家庭並不富裕」，顯然家道已然中落，其中原委，陳琪璜（陳夏雨之子）概述如下：「分家後，我祖父原想來台中發展，曾祖父給了他一筆錢，大概幾百塊錢，他就來到大里買地。大里當時是強盜聚集的地方，民風剽悍，祖父看到一塊地，覺得還不錯，想買下。買地期間產生一些糾紛，消息傳回老家，說那裡有強盜聚集，曾祖父不高興了，要把錢收回去等等，有一些相關的紛擾。本來想買整塊地，地價飆升過程，簽約時只買到半塊地，那部分就有損失。其次，親戚知道我祖父有錢，人又好說話，借了錢，多借少還，回收不多，這是兩大金錢上的損失。」

家境並不富裕，是誰支持他赴日遊學？陳琪璜說：「是我爸爸的三舅，他當時已有萊卡相機，對日本很憧憬。我爸爸想去日本，那個動力，全是爸爸的三舅啟發的。我爸爸想做一件事，也沒人阻擋得住；雖然經濟上限制很大。」夏雨先生的三舅林春木，當時在日本明治大學攻讀法科，頗沉迷於攝影藝術。

自我揣摩之作

陳夏雨由日返台，家中養病之際，他的三舅從日本帶回雕塑家堀進二的〈林東壽胸像〉（插圖2）。林東壽是他外公，台中縣烏日鄉草地富戶，外公過世後，委託堀進二製作肖像。這尊胸像表情威嚴，手法流暢，深深打動著他，他開始以身邊熟人當做模特兒，自行揣摩捏塑，下手之初，即以難度較高的全身人形製作（〈青年坐像〉，圖版2），突顯勇於挑戰難題的性格。次一年所作〈孵卵〉（圖版5），筆觸或細緻，或疏鬆，把母雞的質感、神韻表現得恰到好處，已有老手風範。

陳夏雨十八、九歲時，自行揣摩、製作的幾件雕塑作品，他自認為：「還不知道技術上的問題」，而形體、神態的掌控，頗為得心應手，博得相當好評。他說：「我平常很鈍，對這個雕塑，我感覺學得比較嘎估（按：台中土話，『好』的意思），不過，只一步（按：『只這一項』）而已。」下手之初，能夠心手相契，增加不少信心，成為一股最大的推動力量，一往直前，迄於老死。

插圖2　堀進二〈林東壽胸像〉　1933
樹脂　42×39×16cm

到水谷鐵也工作室當學徒

陳夏雨說：「我從一開始出外留學，實在簡單不過。要做這個雕塑，就要讀美術學校，到日本去學，當時我們這裡沒有。」中學沒畢業，無法報考東京美術學校，他去請教陳慧坤，兩人是同鄉。陳慧坤剛從東京美術學校圖畫師範科畢業，返鄉任教，夏雨先生說：「陳慧坤幫我介紹水谷鐵也（前東京美術學校塑造科教授），不知什麼時候，他向水谷鐵也求教過。陳慧坤說：『無論如何，去請教水谷老師，不讀美術學校，要走這條路，該怎麼走？去請教他，可能他會教你該怎麼走這條路。』」

一九三六年三月，陳夏雨拿了陳慧坤的介紹信，拜訪水谷鐵也，夏雨先生道：「水谷老師人非常好，他一開口，就說，到他那裡，看那些前輩（按：學長）做。結果，老前輩都在自己的家中做」，看不到他們的製作過程。「到了老師那裡，是老師的東西，當當幫手而已。木雕拿來，要上色，幫忙上色⋯⋯，沒什麼可學的。第一，他那裡接受委託做肖像，做肖像，像siâng（按：台灣話，即『做的很像』）比較要緊，比較表面性，

不是自己創作性的東西，我感覺在他那裡沒什麼意思。我在那裡，時間呆不久，將近一年而已。」

在水谷鐵也工作室當學徒，打些零工，製作逼真的人物肖像，陳夏雨內心漸生不滿，這些工作，和在家鄉所做的雕塑有何不同？都是些表面性的製作。他說：「老師告訴我們方法，照他的法度（按：台灣話，即『方法』）做。在他那裡，我不曾做過自己的東西。」同樣是「表面性的製作」，家鄉那一批作品（〈青年胸像〉、〈青年坐像〉、〈孵卵〉……），氣勢恢宏，手法精準而流暢自然，隱現藝術敏感度。反觀陳夏雨此一時期所做〈乃木將軍立像〉（圖版8），造形僵化，注重細節刻畫，為法度所縛，體受不到創作家的熱情與想法。

有一位雕塑界的前輩白井保春，夏雨先生說：「他也是東京美術學校畢業，水谷老師有工作，會過去幫忙。我把我的意思（按：即『想法』，指『在水谷工作室接觸不到創作性的問題』）告訴他，他才介紹我到後來那位藤井浩祐老師那裡。」那時，如果持續待在水谷工作室，他的人生「可能都不一樣了，無法將自己的工作用於創作上，只能接一些肖像來製作」，當然，「對經濟有好處，做像siâng就好了。」如此一來，「去日本的意思（按：指『目的』）就不見了。」

陳夏雨到日本學雕塑，目的不為了求取名利，他是天生的研究家，以深入所學為最大樂趣。

在藤井浩祐工作室自由學習

一九三七年初春，經由雕塑界前輩白井保春介紹，陳夏雨轉入藤井浩祐（日本美術院會員）在東京上野日暮里町的工作室研習。夏雨先生說：「他是院展系統，在日本算是很好的作家（按：sakka，日語，意指『畫家、文學家、雕塑家等專業人士，經常做出新作者』）」，當時的日本，「官展（帝展）派的，勢力很大，經濟也很富裕，比較有收入。院展派的，算是私人性的團體，經濟方面不如人家，社會地位也較低。」

藤井浩祐教學，不教授成法，採自由方式授徒，筆者曾請教夏雨先生：「到藤井老師那裡，學到不少東西？」他說：「所謂『學』，指他提供一個場所，大家一起在那裡工作。……藤井老師平常有五、六位學生，吃、住都在他那裡。自己一個人僱模特兒，花費很大，有幾個人，每人三幾毛錢拿出來，合僱模特兒，你做你的，我做我的，可以走自己的路。老師偶爾巡一下，做不對的地方，用講的。」讓學生獨立觀察、思考，以個人的方式製作，老師偶爾提供意見參考。

陳夏雨說：「我的老師是院展派，他走的路比較追求單純化；一樣看模特兒，不求做得很像。我的老師，他的好處就在那裡，我對那部分特別吸收。……說：『學些什麼？』終究是：面對自然，該怎麼解釋自然，要單純化，要深刻……。」夏雨先生又說：「我到日本，在藤井老師處，剛開始，羅丹的吸引力比較大，到後來，Maillol（麥約，1861-1944，法國雕塑家），還有藤井老師製作的精神：造形的單純化，還有加強形體的力量，成為我的目標——不是模倣他們。」在此階段，夏雨先生製作了一批三十公分左右的小品（圖版9-13），以研究、探討為目標，不為了展覽而製作。此一創作習慣延續一輩子，他的不少驚世偉構尺幅都不大，可把玩於指掌之間。

陳夏雨在藤井工作室停留七年時光（1937-1944），藤井浩祐對於夏

雨先生的藝術探討，有何助益呢？筆者請教：「你一生受藤井老師影響很大吧？他的風骨、作風。」夏雨先生道：「我不這麼想。我感覺他為人很誠實，令人尊敬，如此而已。」問：「事實上，路是你自己走出來的？」答：「他為人誠實，我也想學，只和他學這一點。」可以說，藤井工作室提供一個自由學習的環境，陳夏雨在此地初步接觸藝術探討的幾個課題──造形的單純化、加強形體的力量，把它當成個人研習目標。他的雕塑製作，不再以做「像」為滿足，不去模倣老師或大師的作品形貌，一步步踏上雕塑的本質性探討，以及動物與人體體、勢、神的精微表現之路。

獲「新文展」無鑑查出品的資格

一九〇七年，日本明治政府為了振興美術發展，創設文省部美術展覽會（簡稱「文展」，1907-1918）。一九一九年九月以敕令廢止「文展」，在文省部之外另設「帝國美術院」，直接掌理國家美展，此項官展名為「帝國美術院美術展覽會」（簡稱「帝展」，1919-1934）。一九三五年，松田文部大臣從事「帝國美術院」的改組，將在野美術團體的優秀作家吸納為「帝國美術院」會員，為了廢除「帝展」的免審查制度，終而引發人事紛爭。一九三七年，安井文部大臣乾脆廢止了「帝國美術院」，另設「帝國藝術院」，而把展覽會活動重新交回全日本最高教育機構──文部省策劃、主辦，稱作「新文展」（1937-1944）。

陳夏雨初抵日本，在水谷鐵也門下實習，多方觀察，對於官展（帝展）派風格的作品，不怎麼欣賞。筆者提問：「你那時不想進入官展派？」答：「喔，那……，不會。」問：「為什麼？」答：「那位前輩（白井保春）告訴我：這位藤井老師比較理想。」問：「也是遇到貴人指點。」答：「是呀，是呀。完全是這位前輩知道我的目的是什麼，幫我介紹這位藤井老師，否則，去日本的意思（按：指『目的』）就不見了。」

藤井浩祐原屬在野的美術團體「院展」派，之後，受聘加入「新文展」審查委員行列，開始鼓勵學生參展。陳夏雨對此事件略作敘述：「我的第二位老師藤井浩祐到後來進入帝展這一派，藤井原本反對政府主辦的展覽會（按：帝展）。他走正路，帝展比較生意眼，不怎麼是純藝術的作風，帝展風評不好……。」一九三八年，陳夏雨以〈裸婦〉入選第二回「新文展」。提出作品參展，原本是老師所鼓動，作品入選，夏雨先生也不以為意，他說：「我到藤井老師那裡，第一次參加出品，很簡單就入選了。畢竟那種制度，只要有個形（按：外形能做準確），大概都可通過才是……，藝術的『藝』還不懂，也能通過。」此時，他年僅二十二歲，日本和台灣的報紙都曾大舉報導。

在藤井工作室，陳夏雨持續他的藝術探研工作，每年順便提出一件作品參展，一九三八、三九、四一連續入選。一九四一年，獲「新文展」無鑑查（免審查）出品的資格，這一年，他二十五歲，是台灣留日學生中，獲此殊榮最年輕的一位。自此以後，一直到一九四四，每年都以免審查資格出品「新文展」。

生命中的守護神

陳夏雨旅日期間結識好友張星建，張星建較早返台，在台中中央書店擔任經理一職，因緣際會，介紹書店的會計小姐施桂雲和陳夏雨認識。施

桂雲畢業於台北愛國高等技藝學校，桂雲女士說：「我讀的那所學校，日本皇太后有投資，學校的學生到日本去旅行，日本天皇、皇后或皇太后會出來講話」，也算是私立的名校。她原計畫赴日深造，陳夏雨於一九四二年暑假返台，彼此會面，女方家長見了夏雨先生，也覺滿意，九月，二人結為連理，婚後直奔東京。

這對新人的結婚盛況，夏雨先生之女陳幸婉這樣描述：「爸爸很得意地說，結婚時只和朋友吃頓飯，也沒請帖，也沒……」，話猶未了，施桂雲在一旁急忙插嘴：「沒有，沒有。很簡單啦，我家裡人也說：『好像和人私奔』，沒有迎娶……這些事，東西收拾好，到貨運行寄一寄，人就嫁過去了。」筆者請教施女士：「妳認為這個人的優點是什麼？」答：「很嚴格就是了，不論做什麼事都這樣，一天說不了幾句話，只是工作、工作，如此而已。」陳夏雨曾說：「我的情況是……做不出東西，急著要爭取時間，一秒鐘我都捨不得放。」這位藝術探研者，永不滿意於眼前的工作，爭取每一秒鐘，更往深處走，其他生活瑣事，能捨即捨，簡單就好。

夫妻倆抵達東京，前往拜見藤井老師、師母，施桂雲回憶：「結婚後到日本，他的師母告訴我：『他在做雕塑，要放棄妳的興趣，要幫助他』。」桂雲女士謹記師母教誨，事事隨順夫君，幫他打造安靜而封閉的創作空間。他們選定藤井工作室附近租屋居住，這對新婚夫妻見面時間不怎麼多，那位工作狂，工作了一整天，夜幕低垂時，不趕緊收拾齊整，回家和愛妻相聚，兀自窩在藤井工作室雕刻〈鷹〉（圖版25）。他把木頭〈鷹〉放在腿上雕鑿，一不小心刻到大腿肉，刻出一道大傷痕。

一九四五年戰亂時期，物資缺乏，當時，煮個稀飯，夫妻倆把濃稠的米粒給大女兒吃了，兩人只啜飲清稀米湯度日。

和施桂雲閒聊，她說，夏雨先生「一天說不了幾句話，只是工作，工作，如此而已。」筆者問：「這麼單調的人，妳忍受得了嗎？」答：「我的個性比較活潑，剛開始很辛苦，感覺很束縛。」陳幸婉在一旁問：「他會和妳說笑嗎？」答：「哪有那個時間說笑？」筆者問：「妳很支持老師嘛?!」答：「已經嫁給他了，要不然能怎樣？呵呵！以前讀書，教我們要順從丈夫，在學校，女孩子讀的每本書都這麼寫：『要順從他，順從先生』，是那種觀念。」

這位堅毅而高貴的台灣女性遵守日本教科書教導，謹記藤井師母的教誨：「要順從丈夫，幫助丈夫」，毅然放棄個人的追求與娛樂，以丈夫為重，扛負家計，教育小孩，充當夏雨先生的模特兒（她說：「結婚那時候也沒想到：沒有模特兒時，自己也須當模特兒，那樣就很辛苦了」）。充當模特兒有何辛苦？夏天天氣熱，還好；冬天氣候寒冷，沒有暖氣爐，先須洗個熱水澡，把身體泡暖和了，再裸身靜坐，確實辛苦。陳夏雨個性節儉、惜物，晚年兒女購進暖氣爐供他使用，他還是邊用邊罵，捨不得浪費能源。

據陳幸婉敘述：婚後，陳夏雨偶而幫人做些肖像維持生計，等到最小的孩子上了大學，桂雲女士前往一家日本公司，擔任打掃、燙衣、做午餐之類勞役的工作，以貼補小孩的學雜費。當時，她每日行程為：早晨七點至十點充當先生的模特兒；十點幫夏雨先生做午餐，放電鍋內加熱保溫；十一點到下午五點半左右，為公司上班時間。下班後回家做晚餐，晚上七點半至十點又充當模特兒（按：一般而言，陳夏雨晚上不工作，全靠自然光，早上七、八點做到傍晚五、六點）。欣賞陳夏雨的藝術，不應忽略其妻施桂雲鼎助之功。

一九四四年三月十日夜晚，東京鬧大火，整片燒光，他們在東京市內沒得吃住。施桂雲的老師住四國附近，兩人遷往四國。當時適逢太平洋戰爭，吃的、用的仰賴配給，樣樣受限。夏雨先生說：「那時，一方面想做自己的工作，一方面怕被軍部調去當兵，就進入軍事工廠做事。如果與軍部沒關係，會被調去當兵，隨他擺佈。當時因為朋友的關係，進入工廠做事，才能安心做自己的工作。那時，如果不知不覺被調走，整個生命都會改變。」夏雨先生告訴筆者：「順便跟你講：那尊〈裸女立姿〉（圖版28）剛好是我到工廠做工，那時候開始做的。」問：「做了多久？」答：「差不多三個月。」

〈裸女立姿〉（圖版28）是夏雨先生留日期間最重要的代表作，作品在製作過程歷經戰火洗浴，却能超脫世間的貧乏與苦難，散放高雅、寧靜之美。

返回故鄉定居終老

一九四五年三月十日，美國首度大舉轟炸東京，八月十五日日本投降。陳夏雨說：「到了日本投降，我們又回到東京市，短期間內到處找房子，租房子，沒有工作室。當時沒得吃，租了一間房間住，無法工作，直到日本投降次一年，馬上回台灣。本來不想回來，我們很多人被日本政府徵調去做苦工，很多台灣的年輕人在日本亂搞，好像……，嗯……，做不怎麼正經的事情。台灣人，在以前，日本人很看重我們，那一批人過於亂來，信用打壞了，我想，既然這樣，住日本就沒意思了，次一年才回來——民國三十五年。」夏雨先生極為潔身自愛，有著道德上的潔癖，展現台灣人的風骨，眼見部分同胞在日本胡作非為，自覺沒臉見人，一九四六年五月，陳夏雨夫婦收拾行囊搭船返台，自此長住台中，終老於此。

回台後的陳夏雨，製作〈兔〉（圖版33）、〈楊基先頭像〉（原名〈基先兄〉，圖版35）兩件重要作品，筆觸大膽而豪放，個人獨具的手法於焉誕生。這一年（1946），他受邀擔任第一屆「省展」雕塑部審查委員，出品〈兔〉與〈裸婦〉。他這個人，只知埋首工作，個性害羞，怕見外人，自來參與美術團體，都是好友強力邀約促成，夏雨先生說：「我和張萬傳兄較熟，因為喝酒的緣故。那時，還有一位陳春德……，我從日本回來後，他也把我估計得很高，他後來過世了，他是我的第一個知音，把我估計得很高。他和陳德旺、洪瑞麟……組織一個MOUVE（按：行動美術集團，1937年創立），我在二專（？）之後，立刻邀我加入，那是……比台陽展還早，要我加入的一個美術團體。」筆者問：「你在台陽美術協會也沒待多久吧?!」答：「沒拿出幾件作品，那時我還在日本（1941、1942），寄作品回來參展。」一九四七年，陳夏雨以〈牛〉參加第十一屆「台陽展」（「光復紀念展」），隨即退出台陽美術協會。

悲情二二八：台灣人要清醒 chheng-séng

一九四六年十一月，陳夏雨受聘在台中師範學校擔任教職，過沒幾個月發生二二八事件，台灣社會的名流、鄉紳、知識菁英和民眾受到逮捕或槍決。這其中，夏雨先生的好友王白淵被捕入獄；廖德政之父遇害失蹤，廖先避居美國駐台副領事卡爾（葛超智）家中。一九四八年七月，廖德政回家鄉台中豐原休息，曾到夏雨先生那兒捏塑人像三個月，還替夏雨先生

的長女幸珠畫了幅油畫肖像。台中師範學校的老師，也有遭到鎮壓連坐者，當時社會普遍瀰漫人人自危的不安情緒。家母王林雪娥（1927-）也是台中市人，從小告誡我們：「不要和人談政治，（否則會被抓去關）」，她老人家更是從不參與各項選舉投票，只說：「我不管政治啦！」可見二二八在當時台灣民眾心靈刻鑿出多深的一道傷痕，這道傷痕，不少人終其一生也無法將之抹除。

具有道德潔癖的陳夏雨，面對如此社會亂象，更覺椎心之痛，他以紙棉做成一件評議時事的作品〈醒〉（圖版38）。夏雨先生說：「為何稱做『醒』？二二八，我們被共產黨（按：應為國民黨）欺侮，我那時在師專（按：台中師範學校），那時，剛進入沒多久，我的飯碗差一點被捧走。『醒』，就是借用女性的肉體，來表現思春的心緒，表現出對性的感動……，醒過來嘛！台灣人要清醒chheng-séng就是了，台灣人像這樣……」，他做出剛睡醒，伸懶腰的動作，「要醒過來。」少女經歷性的洗禮，醒過來了，成為身心都已成熟的少婦，自信而自足，不再受人欺侮、矇騙。

〈醒〉的母題在陳夏雨心中縈繞了一輩子，晚年（1992-99），他將〈醒〉紙棉原型去頭、手、腳，翻製成青銅、樹脂、水泥等素材的〈女軀幹像〉，進一步加工處理。其中，青銅〈女軀幹像〉（1995-99）蘊釀時間長達半個世紀（1947-1995），製作時間四年，作品內容繁複奧妙，結合人、天，使藝術的真意無限擴張，崇高而偉大。

陳夏雨後援會

一九四七年六月，陳夏雨辭去教職。一九四八，在評審「省展」雕塑作品時，與蒲添生發生意見衝突，次年，堅辭「省展」審查委員，從此謝絕外務，閉鎖在工作室裡勤奮鑽研，數十年如一日。雖說「謝絕外務」，總和知音好友有割捨不斷的情緣，這幾位好友：王井泉、王白淵、張星建、莊垂勝、張耀東、黃國華、詹紹基、楊肇嘉等人，知道夏雨先生不善逢迎，或介紹富豪名士讓他塑像，或組成後援會，委託製作公共塑像，在經濟方面不無小補，而友人的關懷盛情，更深植夏雨先生心內。

早在一九四一年，陳夏雨製作了〈楊肇嘉之女頭像〉；一九五一，夏雨先生接受時任省政府民政廳廳長的楊肇嘉委託，製作等身大〈農夫〉（圖版59）。這件作品的動作給人深刻印象，筆者問：「為何採用這個動作？」答：「楊肇嘉先生想當我的後援人（按：patron，贊助人），合作金庫有錢，要我做一樣東西給他們。」問：「合作金庫指定『農夫』這個主題？」答：「都是楊肇嘉先生的意思」，作品描繪「種田人（按：即農夫）手拿鋤頭，做了做，在擦汗。」製成後，夏雨先生覺得鋤頭和人物搭配起來，不美，另製作小型〈農夫〉（圖版60），手拿鶴嘴鋤。這件小型〈農夫〉形體精準，體勢雄強，細節刻畫入裡，作品從不同角度，都抓得住陽光，展現塊面轉折變幻之美，造成光影的戲劇效果，筆觸魄力十足，乃夏雨先生重要代表作。一九六〇年，楊肇嘉又委託夏雨先生為清水高中大禮堂的牆面製作巨型浮雕〈農山言志聖跡〉。

除此之外，台灣神學院大門的一對〈龍頭〉柱頭（1961年作），台中市三民路「天主教堂」〈聖像〉浮雕（1959年作），以及台中市忠孝路「磊思堂」〈十字架上的耶穌〉（1960年作），是另三件委託製作的公共藝術。

施桂雲說：「他最怕別人委託他做東西，做不滿意就是」，事情一做下去，非直掘到底不可，往往無法如期完工，對自己、對委託者，都造成莫大壓力。筆者請教桂雲女士：「委託的東西做很久？」答：「也沒接受多少委託的工作。」

嚎韶 hau-siâu 過日子

陳夏雨說：「我的家庭並不富裕，到日本做土翁仔thô-ang-á（按：台灣話，『土偶人』，亦即『雕塑』），那時，台灣一般人還無法理解，尤其鄉下地方，他們有所疑問：去學那些賺得了錢嗎？賣作品之類的事，以前，我幾乎等於沒有。」問：「怎麼過日子？」答：「嚎韶過嘛！（按：嚎韶hau-siâu，台灣話，『妄言』、『虛假』也。『嚎韶過日子』，指不認真掙錢，整天遊手好閒）」問：「幾十年來怎麼生活？」答：「朋友介紹製作肖像，多少做一些，我的查某人cha-bó-lâng（按：台灣話，指『女人』；此處專指『妻子』）也上班，賺錢維持。」問：「日子很辛苦」，答：「是呀，以前是這樣子。自己走自己愛走的路，生活怎麼可能上軌道？」問：「師母了不起，支持你走這條路」，答：「嗯，嫁錯人了……」，跟著他吃盡苦頭。

委託陳夏雨製作肖像，他不見得每個案子都接。夏雨先生和台中市首屆民選市長楊基先彼此做朋友，他對楊基先的頭型很感興趣：「我拜託他，說，我想幫他做頭像……。一個星期就做好，touch很大膽，合他的性格啦！」這件作品筆觸很大膽，合於楊基先洒脫不羈的性格，乃夏雨先生得意之作。施桂雲補充說明：「他（楊基先）的頭合他的意，他才做，不是什麼頭他都做。」夏雨先生聽了，道：「總統頭，十顆來，我也不夠額kàu-giàh（按：台灣話，即『足夠』）」，縱使貴為總統，那顆頭若不合他意，再三拜託，他也不做。

陳夏雨名滿天下，滿腹才華而不用於社會，物質生活維持在水平以下，僅求裹腹，所有時間投注創作上，他還是那句話：「從孩童時期開始，知道怎樣做自己愛做的事情以來，一點點時間都不曾浪費掉。」物質生活的匱乏，和他相伴相隨。二二八事件餘波蕩漾，廖德政避難陳宅三個月，桂雲女士說：「我們生活不怎麼好，又多了一個人在這裡，就很麻煩……。我的孩子讀大學時，他告訴我說：『如果沒辦法了，全部停下來（按：家裡沒錢，全都別讀了）』，害我哭得要死。他還說，都不准向他的親戚借錢，先把這句話挑明了。想不出辦法，只好打電話給他朋友，即刻拿錢過來；也曾經驗過這樣的事情。」筆者道：「以前，我媽媽告訴過我：你外公（按：台灣早期傑出攝影家林草）和陳夏雨很熟，小時候常聽你外公說：『我要到夏雨那裡』，揹了一袋米給那些孩子吃，『那些孩子像鷯鳥，嘴巴張得大大的，啾啾叫，都沒東西吃』」，桂雲女士聽了，哈哈大笑。

簡單的一生

陳夏雨的一生，除了工作，其他乏善可陳。工作做累了，休息時間如何打發？夏雨先生說：「收音機播放的講古，我最愛，可以促進我的勇氣。譬如，要斬殺奸臣，會令我興奮，會幫助我激發出要投注下去的力量。還有，古典音樂，日本NHK常常有音樂節目，它播放什麼，我就聽

什麼。古典音樂我比較感興趣，現代音樂我比較不習慣，會側耳chhek-ní（按：台灣話，『聲音吵雜』）。講古方面，第一，我們要知道歷史，還可以奮發血氣。所以，每天有音樂聽，有講古可以聽，就感覺很享受。

「空閒時間看書、看電視，稍微充電。我現在每天看電視（按：日本NHK電視台）充電，我沒接觸什麼東西，怕跟不上人家，無論什麼我都看，盡量作充電用。看電視也是一種休息，看電視還是要動腦筋呢，不能全部接收，挑好的存起來，不需要的去掉，是在上課呢。睡前躺著看書，日文的讀者文摘，現在不發行了，小小一本，很輕鬆。看不到三篇就睡著了，如果能多看幾篇，也是我很好的充電材料。這樣子持續五、六十年，還好眼睛還能用，生命剩不到幾個小時（按：1995年5月15日自述），也不要求什麼。」筆者請教：「藝術方面的書你不看？」答：「畫冊那類的書太硬，塞不進去；讀者文摘很輕鬆。」這位真實的作家sakka，直接面對模特兒、面對作品而探討，不參看畫冊，排斥理論與成法。

「對別人很不好意思的是：不管什麼朋友來找他，都不能說他在家——人明明在裡面」，桂雲女士說。陳夏雨封閉自足的創作世界，不接受外界打擾，工作室裡，只有籠中小鳥那幾聲脆響，偶而打破空氣中的寧靜。

生平二次個展：知音難覓

一九七九年，台中建府九十週年，陳夏雨應文化基金會邀請，舉行生平首次「雕塑小品展」，隨後轉往台北春之藝廊展出。一九九七年十月廿五日，夏雨先生續應「誠品畫廊」邀請，舉行「陳夏雨作品展」。這二次個展經策展單位多次熱情邀約，才得以落實，至於他本人，可謂：毫無意願，內心倍感壓力。

一九九七年七月，陳夏雨在工作室給地面上的電線絆倒，髖骨破裂，動手術換髖關節，順便進行尿道擴張（攝護腺）手術。術後回家調養，九月十七日，筆者前往探視，聊了些話，問起：「聽說，誠品畫廊開始進行老師的雕塑個展籌備工作。」他嘆了口氣：「啊，什麼sa-mí（按：台灣話，疑問詞）幫我訂了十月幾日，就要展出。」誠品畫廊有意舉辦夏雨先生個展，幾年來多次洽談，未得結果，終於在九月中旬，夏雨先生開刀初癒時，敲定此事。展期訂在十月廿五日台灣光復節，時間逼近，他病體欠安，為了作品的展出（共十七件作品），日夜趕工修改，內心承受極大壓力。在地下室，為了搬動沈重的青銅作品，一度摔跤，種種狀況，令人捏了幾把冷汗。

展出前一天傍晚，陳夏雨由台中驅車趕赴台北，還未踏進誠品畫廊，一時間呼吸急促，送進中山醫院加護病房，醫師斷定為缺氧性心肌病。那幾天，只有一家報社以大篇幅介紹展出消息及夏雨先生生平事蹟，其他報紙並未多做報導，頗感意外。廿五日下午，筆者到醫院探望，握住他的手，手是冰冷的，筆者說：「你把心放寬，我剛從展覽會場過來，參觀的人很多」，他低著嗓音問：「作品能看嗎？」「作品很好。大家很認真在辦這個展覽，能不能達到老師的要求，又是另一件事了」，他說：「我怕……讓大家失望了。」過兩天，在病床上，他又說：「這是我……小小的表現，讓大家把我……估計得那麼高，我……」，他加強語氣：「很感激得說不出話……感激。」

　　陳夏雨「一秒鐘都捨不得放」，沒日沒夜為藝術拚搏，他把「小小的表現」呈現眾人面前，整個社會由於缺乏了解，以「冷淡」二字回應他。一九九五年四月十七日，筆者初次拜訪夏雨先生，告辭前，夏雨先生問筆者：「他們（按：指他的小孩）說，我的東西有我的特色，我說，你們是我的孩子，所以你們把我估計得比較高。亦有先講ah-ū-sìan-kóng（按：台灣話，指『還有一個前提』），我，新文展入選多次，還有，獲『新文展』無鑑查出品的資格，以前的資歷很好，才看得起我。要寫文章以前，那一句就先安上去：陳夏雨是有入選，有經歷過的，大家才看得起我，還是實在作品有那個價值？來問你了，請教你。」這位謙沖而孤獨的藝術家，一生小小心願：「我的……極小的願望，我想，我的作品，我下的功夫，如果有人能夠理解，這樣，我就很滿足了。」夏雨先生在世之時，大家繞著他的經歷、交誼、個性特質打轉，不去面對他的作品而作深刻檢討，他「極小的願望」無法實現，內心有些落寞。

　　有一回，聊過半晌，夏雨先生抬起頭，兩眼炯炯有神自眼鏡上方凝視筆者道：「你說，兔子（圖版33）有什麼缺點，要給我一些指導……」，大家聽了哈哈大笑，雖是玩笑話，可想見他心中的渴求。

忍痛賣作品蓋新居

　　一九九二年，陳夏雨所住的木造日式房舍天花板崩塌，無法工作，計畫進行改建工程，夏雨先生簡單描述此事：「舊房子住得塌下來，誠品（吳清友）向我要了幾件作品，計畫改建新房。誠品介紹王大閎設計，王大閎很少設計私人住宅，誠品和他有很密切的關係，幫我設計。就是蓋好了，我能夠再住幾個鐘頭？」問：「誠品買了幾件作品？」答：「十幾件……。賣作品之類的事，過去kòe-khi（按：台灣話，即『以前』）我幾乎等於沒有，到最近，誠品才創先例收藏我的作品。」

　　王大閎乃國際知名建築師，設計過教育部、外交部、國父紀念館等官方建築，經由吳清友介紹，攬下陳夏雨私人宅第的設計工程，讓夏雨先生深感榮幸。陳夫人施桂雲說：「也不是他心甘情願蓋的，朋友勸他要蓋。舊房子的天花板塌下來，借了杉木來頂住，他還不蓋……。」房屋要改建，須得賣作品籌錢，桂雲女士告訴筆者：「他說：別樣事是在做假的？以前再艱苦，也不賣作品，現在為了蓋房子才這樣。」夏雨先生「幾乎」不賣作品，他說，美術館的人「常常來，說：『年輕一輩的作品都有了，只缺你的』，這樣來懇求。美術館要我的作品，我自己並不想給他們，作品太小件，不合他們的展覽大場地。」他的作品只供自己研究、探討之用，不想和外界糾纏一起，有時候經不起人情攻勢，讓出一、兩件給至親好友或美術館，如此而已。此回房舍崩塌，為求得個地方遮蔽風雨，能夠持續工作，夏雨先生毅然放棄一生的堅持，十年間賣出十六件作品，內心為此飽受煎熬。

　　房屋改建工程一經議定，陳夏雨夫妻倆先遷往其子琪璜在嘉義的住處，開始進行作品翻銅、整修工作。房子兩年多蓋成，翻銅、整修工作卻進行了三年多。說是「整修工作」，實際情況為：在舊作翻成的蠟模上重新加筆（按：筆觸touch），進行本質性的探討。一九九二至一九九六年加筆完成的這十幾件舊作，乃夏雨先生成熟技法的完美演出、深化表現，進一步開拓出的新技法，在最後絕筆青銅〈女軀幹像〉（1995-99）上澈底發揮。作品先由謝棟樑的二個學生幫忙夏雨先生翻製成玻璃纖維，繼而

送往工廠製成蠟模，再進一步親自修模，夏雨先生道：「當時作品翻銅，要趕快印模，到工廠那裡，每天十幾個小時的工作，晚上過十二點以後才睡，早上五、六點就爬起來，拚piàⁿ（按：台灣話，『竭力工作』）兩年多，回到這裡（按：台中自宅），翻銅再整理⋯⋯」。蠟模送到陳琪璜宅，夏雨先生幾乎把它當成又一件新作，重新加筆處理，桂雲女士一見，又開始唸了：「又要花多少時間！」

筆者請教陳琪璜：「老師在嘉義你家，工作時間如何安排？」琪璜先生道：「我早上八點鐘上班，他幾乎也是八點鐘上班，我得幫他準備好咖啡跟茶，他的工作室在四樓，他就上去工作了。中午，他會下來吃個飯，那個時候有沒有睡午覺？我不太記得了。下午的工作，我在公司，不知道。晚上，他吃完晚飯，看個電視，九點多，再上去四樓工作室，一直到我們十二點左右睡覺，他才下來。只記得，晚上十一點多，他還在樓上咯咯咯敲打，怕吵到鄰居。你看，我早上八點上班，下午五、六點下班，他到晚上十二點還在上班。清晨他五、六點起床，跟我媽媽帶小狗去散步，大概二十分鐘，每天的生活如此。」

有幾位七十六歲的老者，能挨得這樣苦勞的日子？很奇妙的一個人！作品灌模、翻銅、上色的工作，由鑄銅工廠全權負責就得了，非得親身全程參與不可。每個細節務必做到能力極限，否則，他不鬆手；在舊作上持續探研新課題。夏雨先生的作品之所以雋永、耐吟味，全在於功夫下得深。看看〈狗〉的尾部（圖版80-2），寬度才1.4公分，以小棍棒劃出的幾條凸起橫紋，劃成之後，進一步細心加工處理，表現出尾部橫向的波浪狀起伏與自左上而右下的勢的移動，方寸之間充滿造形的表現深度，非徒事外形描繪而已。

為了籌措屋款，陳夏雨辛苦工作了三年多，導致脊椎變形，整個人駝了下去，體力下滑。

工作，是現在才要開始⋯⋯

一九九四年，台中新居落成，陳夏雨自嘉義遷回，在陽光明亮的工作室，夏雨先生「一天說不了幾句話，只是工作，工作，如此而已。」（施桂雲女士語）七十八歲的他，有感於年歲老大，勤奮更勝往昔。平常他幾乎足不出戶，整天待在工作室。脊椎受傷後，一大早，他會牽著小狗皮皮，到近旁的台中師範學校遛狗，順便吊吊單槓，「讓脊骨伸直一些，總共不超過半個小時。還好眼睛還能用，生命剩不到幾個小時，也不要求什麼」，陳夏雨說。

一九四七年所作〈醒〉紙棉原模去頭、手、腳，翻製而成的青銅〈女軀幹像〉，翻得不夠理想，夏雨先生自一九九五年開始，以各種自製工具：布片、水泥塊、切割片、蠟筆⋯⋯，在軀幹像上進一步處理。這個工作一直延續到一九九九年年中，期間還遭逢在工作室絆倒，摔傷髖骨關節，住院開刀的小劫難。

一九九八年十一月底，陳夏雨垂垂老矣，經常臥床，體力大幅衰退，情緒低落，陳幸婉打電話來，希望筆者前去跟他打打氣。來到床榻旁，筆者問：「老師最近體力較差？」夏雨先生道：「喔，差很多呢！⋯⋯最近做得⋯⋯無路可退了。」筆者說：「你只想做大工程，一件作品，持續做上三、四年（按：指青銅〈女軀幹像〉，自1995年持續進行到現在），想繼續做下去，沒那麼簡單；要別人，早投降了。」他沉吟半晌：「工作，

是現在才要開始……。蓋房子……設計圖先畫好，柱子安置妥當，實際的工作，以後再一步一步進行。」

原創性藝術家，時時刻刻面對「工作，是現在才要開始……」的困境，不斷賦予作品新生命、新價值。

一九九九年七月，夏雨先生因心肺之疾住院治療，一住半年，而於二〇〇〇年一月三日晚間七點十五分，因心臟衰竭，病逝於台中市忠仁街自宅。

參、藝術解秘──陳夏雨如何定出一個形
這隻狗的形　我定不出來

插圖3　陳夏雨夫人手抱小狗皮皮

一九九七年初春，筆者南下台中拜訪夏雨先生，閒談中請教一個問題：「你如何決定模特兒的姿勢，這一點很重要，因為你的表現從姿勢而來。」夏雨先生回答：「喔，姿勢，以前感覺比較容易，現在……，現在養的那隻小狗，抓來時還幼小，現在已經老了……，想要做這隻狗，那個形怎麼定？定不出來了。」

朋友送給陳家一隻小狗皮皮（插圖3），夏雨先生想捏塑這隻狗，做成塑像好回贈友人。每天看，每天想，看著幼小的小狗漸漸長大，變老了，那個形還定不出來，下不了手。

陳夏雨的研究探討，所面對的是寫實世界，寫實世界中，狗有狗的形象，人有人的形貌……，理應如實呈現。台灣日治時代的陳夏雨，二十五歲那年（1941），已獲帝展「無鑑查」（免審查）展出作品的資格，此一時期作品（參看圖版15）情思婉約，展現古典高雅勻稱之美，令人賞心悅目，却為晚年的夏雨先生所詬病。他認為這類作品仍不脫離做「像」（肖似，likeness）的範疇，俗氣很重，他說：「帝展的作品，沒有個性，你和我，做像就好了，沒有個性……。畢竟那種制度，只要有個形，大概都可通過才是。」

尊重大自然的形貌，不去扭曲、破壞這個形貌，又不屑於以「做像」為目標，夏雨先生的藝術探求，每一階段對於「形」的理解，各有不同。到了生命暮年，陳夏雨感慨地說：「想要做這隻狗，那個形怎麼定？定不出來了」；「這個藝字，現在還解釋不來，做到老，藝這個字，都快寫不來了。」寥寥數語，勾繪出一位真實藝術家的苦悶與深邃。

說話對我而言　像摃千斤擔

談到天才，畢卡索說：「那是個性（personality）加上一便士才能，偶而的錯誤足以提昇平凡。」講這話時，畢卡索心中浮現的影像，應是塞尚；這段話，好像也為夏雨先生而說。

陳夏雨個性內向，怕見外人，不善與人溝通，他說：「從孩童時代以來，我就很少和兒童玩伴玩，所以連一句話都說不清楚。和玩伴接觸少，就沒那個與人說話、溝通的習慣，說話對我來說，像摃千斤擔。……我說一整年的話，抵不上別人一日份。」家裡有客人來，「該怎麼招呼，到了吃飯時間，該讓客人怎樣，我都不會。……我喜歡喝茶、喝咖啡，都是查某人（按：台灣話，此處指『妻子』）幫我準備得好好的，不曾自己摸過，說不定連煮開水都不會，都……嗤便領便chiah-piān-niá-piān（按：台灣話，指『茶來張口，飯來伸手，不需為生計操勞』），只是做自己的

工作。」不與外人往來酬對，整天待在自己的小天地中，並非含混過日子，「從孩童時期開始，知道怎樣做自己愛做的事情以來，一點點時間都不曾浪費掉」，新年、生日，都在工作室渡過。

一般人不定性，做東看西，淺嚐即止，工作無法貫連，情感、思想輕浮飄動，不能層疊累積，沈潛深厚。天才的個性，有個共通特質：深入專業，壹志凝神，窮究到底，數十年如一日，不知喊累。筆者請教夏雨先生：「幾十年來，你全幅精神，所有時間投注工作上，什麼動力讓你不產生倦怠感？一般人做累了，會產生倦怠感，馬諦斯畫累了，就改做雕塑……。」夏雨先生道：「我還覺得時間不夠用，喔，工作很多呢！時間又不能向別人借。手中的這件工作沒做出來，我不放手，說是：做得會累，懶得做……，哪有可能？工作時，不覺得累，一看電視，眼皮就搭下去」，講到「認真，我不輸人」。陳夏雨在雕塑領域的認真、投入，無人能及，一點點時間都不曾浪費掉；以一念涵攝一生，是為天才的性格。

天才的性格，須得身邊人付出代價，熱情相挺，否則無法開花結果。一九九六年二月二十日，筆者打電話到台中向夏雨先生拜年，陳夫人接的電話，聊了近半個小時，陳夫人一肚子苦水，是位極體貼、極善良的婦女，夏雨先生少了她，不可能具備封閉而純淨的創作環境。如意料中所想，夏雨先生的生活中，並無「春節」這種玩意，整天待在工作室裡。陳夫人說：「吃飯的時候，他走上二樓來，吃飯時一句話也沒有，吃完飯又下樓去，做累了上床睡覺，這種人結婚幹什麼？」一件作品做那麼久，「有時候聽他開心的說：『又有了新發現』，你只要應他一句：『快完成了吧?!』他就氣得不得了，說我給他壓力。……我只差不會做，要不然就偷偷的幫他做。……有時候半夜想的睡不著，為了他，我都不敢回娘家。」

至於「一便士才能」，一點點才能，意指：「不誇耀才能」。常人以所知、所得為誇，深怕他人不知己之長才，冀求別人的認同、肯定，如此一來，所費苦心終於有了代價。夏雨先生以未知、未得為追求目標，不覺自己有過人之處，他說：「要緊的是要有才能，才能須能活用，那些，我差不多Zero（零蛋）。」一切從零開始，不受「己知」束縛，心靈視野無限開展。

「偶而的錯誤，足以提昇平凡」，研究家、創作家不因循舊路，注重實驗性，從無意間顯現的錯誤進一步檢討、修正、轉換，往往可以梳理出另一條新路。夏雨先生不只如此，錯誤、偏差當然需要調整，更甚者，他對自己的優點、長才，也抱持懷疑態度，急欲進一步翻新、提昇。一日，聽完筆者對他作品的讚美之詞，夏雨先生低頭詢問陳夫人一句日語：「higami」。陳夫人回答：「higami，不好翻譯，很難翻成台灣話」；這個字的意思是：「歪，不正，對某種事物不滿意，內心起反感，自卑。」夏雨先生對自己苦心經營的傑作higami（不滿意，內心起反感）。筆者聽了，頗不以為然地說：「太謙虛，並不好。」陳夫人忙著解釋：「不是，不是說『謙虛』，很難翻譯，好像自己……」，筆者接口道：「不滿足」，夏雨先生點點頭：「是很不滿足，零以下的不滿足。」做得再好，還想進一步修正，開拓全新領域；一般人草草收尾之際，正是夏雨先生提攝精神奮力拚搏之時。也因此，他的雕塑作品件件經典，耐人吟味，從不同角度觀賞，每一面向呈現豐美的意象與細膩、深刻的造形表現，純美、妥貼而雋永。

照著形體做　像微細 siâng-bî-sè

陳夏雨天生巧手，大姆指的關節十分靈活，筆者曾拍攝了他的手部特寫。夏雨先生自懂事以來，喜歡做東做西，展現工藝長才，他說：「我在小時候要削竹蜻蜓，我想讓竹蜻蜓飛得最高，飛得好看，手邊沒刀子怎麼辦？以前有銅製的鑰匙，鑰匙一磨就報銷了，偷了一把來磨，磨銅鑰匙來削硬竹子」，很難削好，「木頭還比較容易削」。從小不怕麻煩，找難度高的事情做，「每樣事情做下去，非贏人家不可」，做的雖是平常小事，必定全力以赴；沒做成，「也曾晚上睡一覺，半夜爬起來做。進入小學，我就喜歡畫畫，到後來，喜歡做東做西。也玩過攝影，連機器都做，沖放底片的放大機也做，每一樣都很認真做，從工藝做起。」

十七歲那年，陳夏雨見到舅父自日本攜回的雕塑家堀進二所作〈林東壽（外公）胸像〉，十分感動，激發他製作雕塑的念頭，從此一往直前而終其一生。他開始自行摸索，試作塑像，以「肖似」為目標，一如夏雨先生所言：「照著形體做，只是像，像微細siâng-bî-sè（按：台灣話，即『做得極像』）」。〈青年胸像〉、〈青年坐像〉、〈孵卵〉（圖版1、2、5）等，形體精準，touch（筆觸）精練老到，細節的刻畫極其逼真，質感豐富，韻味十足，已有老手風範。

當然，陳夏雨對此階段作品很不滿意：「黏土該怎麼揉，我都不會。土揉一揉，做出形……；我並不是因為藝術有多偉大，才走上這條路。我喜歡做土翁仔thô-ang-á（按：台灣話，『土偶人』，亦即『雕塑』），在台灣做不來，才想去日本，如此而已。剛開始，技術上的問題就像白紙，半點都不懂，就這樣做下去。」夏雨先生把〈孵卵〉這類客觀寫實的雕塑作品視為：「技術上的問題就像白紙」，面對自然照描照抄，缺乏技術上的表現。他所謂的「技術」，乃個人所研發、具有高表現力的造形手法。製作時，在「技術上，同樣那個形，要讓那個形出來之前，那個順勢sūn-sì，也要表現出來」，亦即：作品每個部位都能順暢承接，無停滯處；重要的是：「那個面如何處理的和這個面能配合，為了那樣，生出的touch就是了。」夏雨先生道：「只是單獨想展tián（按：台灣話，意指『誇張表現』）那個形，有時候再怎麼做，都做不準確，變得沒什麼用處了，需要面與面兩方面配合……。」「對景照抄」式製作方法，注重外形描摹、局部表現，易流於僵化、呆滯。「面」與「面」能相互配合，順勢進行中，逐漸調整形體，更易獲致有機聯絡的準確的形，以及造形深度；宋・黃山谷所謂：「高明深遠然後見山見水，此蓋關潼（全）荊浩能事」，陳夏雨則是：「面」「面」俱到，體勢完備，然後見筆觸、見人體。

造形的單純化

陳夏雨留日十一年（1935-45），有七年時間在藤井浩祐工作室渡過。如前文所敘，藤井浩祐採開放式教學，讓學員自由發揮，「老師偶而巡一下，做不對的地方，用講的。」夏雨先生說：「我的老師是院展派，他走的路比較追求單純化，一樣看模特兒，不求做的很像……」，作品樸素而沈靜，一般人不去注意的手指、腳趾細部刻畫，都用心推敲、確實做到。來到日本，夏雨先生回憶：「剛開始，羅丹的吸引力比較大」，羅丹touch（筆觸）的活潑豪放，的確引人注目，「到後來，Maillol（麥約，

1861-1944），還有藤井老師製作的精神：造形的單純化，還有加強形體的力量，成為我的目標——不是模倣他們。」初步脫離對景照抄的習慣性做法，不去模倣老師、大師的風格，獨立觀察、思考，求取造形的單純化（這是希臘雕塑精神之所繫）、加強形體的力量（touch的力量、面的鋪排轉折所產生的力量），逐漸步入個人純造形探討的領域。筆者進一步追問：「老師的作品，有個階段受羅丹、麥約影響，可以這麼說嗎？」夏雨先生回答：「喔，剛開始，羅丹的作品，我想學都學不來，也沒資料」，問：「換個角度講：你一生創作，曾受到別的藝術家影響嗎？」他聽了，沈吟久久，道：「我感覺很好的作家（sakka）有很多……，有受他們影響，沒受他們影響，還不知道。」

我們檢視留日時期的陳夏雨作品，〈裸婦〉（圖版14）筋肉細微的轉折變化與彈性，整個女體呈現出來的力量，比起四年前所作〈青年坐像〉（圖版2），已有大幅度增進，只是，手臂和軀幹、胸部與腹部等大部位交接處，承接得不那麼順暢。次年製作的〈髮〉（圖版15），全體「形」的流暢性增強，上下貫連以獲取整體統一，單純化、平面性表現凝塑出優美的輪廓線。夏雨先生的處理手法是：「不能把肋骨一根一根做得清清楚楚，有需要的，有不需要的，有重要的，有不重要的；重要的加強，不重要的減去，那種加減我會做，最多這樣而已。」做為學子的陳夏雨，幾年之內，逐漸步入雕塑藝術的深層探討，而大有斬獲。

進入藤井工作室的第四年，陳夏雨以〈髮〉入選第三回「新文展」。同樣要求「造形的單純化」，夏雨先生的〈髮〉和藤井浩祐、麥約的表現手法大不相同，比較接近古希臘單純、簡練的均衡之美。在學生時代，陳夏雨跟隨老師學習，一開始即拒絕「模仿」，投注心力在本質性的探討，此階段所關注的「造形的單純化」、「樸素的表現法」以及「加強形體的力量」，成為一生努力探求的目標。

從〈孵卵〉、〈裸婦〉、〈髮〉……一件一件往下看，可清楚看出陳夏雨直接面對模特兒而探討，往單純化、統一性、強化造形的路上走，別無假借，純粹性高。〈裸婦〉、〈髮〉分別入選「新文展」，夏雨先生說，在日本，「很多官展派（按：『新文展』為『帝展』系統之延續）的，勢力很大，經濟也很富裕，比較有收入；院展派的，經濟方面不如人家，社會地位也較低。」夏雨先生經由朋友介紹，選擇院展派名家藤井浩祐為師，他說：「剛開始，藤井老師沒有加入帝展，帝展是官派的。官派的，可成為日本藝術院的會員等等，社會地位比較高。他寧可放棄那個地位，加入日本美術院（院展），比較士氣就是了，不像官展要名、利……的性質比較重」，顯現他看輕名利，追求藝術的初衷。有趣的是，陳夏雨接著說：「昭和十三年，我剛開始參加帝展，帝展那時更名新文展，新文展第一回（按：應為第二回）入選，第二回，第三回……，昭和十三年、十四、十六年連續入選，昭和十六年（1941），無鑑查（按：即『免審查』）……，都連續入選，很幸運。畢竟那種制度，只要有個形，大概都可通過才是。」筆者請教：「你到日本時，不想進入官展派？」答：「喔，那……，不會。」問：「為什麼？」答：「否則去日本的意思（按：指『目的』）就不見了。」他鄙薄名利，不走官展系統，卻在官展大放異彩，普獲社會尊崇，實在始料未及。

提起這段陳年往事，陳夏雨以懷疑口吻問筆者：「要寫文章以前，那一句就先安上去：陳夏雨是有入選，有經歷過的；大家才看得起我，還是實在作品有那個價值？來問你了，請教你。……總而言之，無牛使馬

插圖4　吳哥窟〈飛天〉浮雕
（王偉光攝於吳哥窟）

插圖5　〈塞克拉迪克〉小石雕
（王偉光攝於大英博物館）

bô-gû-sái-bé（按：台灣話，找不到牛犁田，暫以馬代替牛犁田），以前，台灣社會，尤其藝術方面，非常幼稚，陳夏雨曾入選三兩回……，把我捧得……陳夏雨好像……，其實，我說，藝術我還不懂……。事實上，參加展覽會我的那些東西，實在不成東西。正值戰爭，都給燒光了，沒證據，要給你們看到，會說：呀，那種也可以入選呀？（語帶笑意）」他以一貫謙沖的態度這麼說。

〈髮〉手法單純，意韻悠長，展現古典均衡美感，十分耐看，陳夏雨卻將她和米開朗基羅、達文西作品歸為一類，屬於「像微細siâng-bî-sè」（做得極像）系統。有一天，筆者和夏雨先生閒聊，取出筆者所拍的吳哥窟〈飛天〉（插圖4），夏雨先生凝視半晌，感慨地說：「這種方式（按：〈飛天〉的淺浮雕技法）是他們特別的另外一種方式，肉那麼薄……，哦，真好，這麼簡單。早期，米開朗基羅、達文西的作品，像神做出來的，那麼完整！現在看，無味無素bô-bī-bô-sò（按：台灣話，淡而無味）。像這些（按：指之前所觀賞的〈飛天〉、〈塞克拉迪克小石雕〉），這麼簡單，裡面包含那麼豐滿，要怎麼比較？如果要打分數，該怎麼打？我說，藝術，我不懂，就在這裡。」筆者回應道：「米開朗基羅接近客觀自然，〈塞克拉迪克小石雕〉（插圖5）、〈飛天〉接近藝術；看前提怎麼訂，來打分數。」夏雨先生道：「他（米開朗基羅）那時也是大藝術家，並不簡單，不是你、我學得來的。」筆者說：「但是，檢討起來，他偏向客觀性、技術性，我們要的是本質性，不需要那麼高超寫實的技術」；夏雨先生聽了，頗表同意的點點頭，口中「嗯、嗯」應了二聲。

米開朗基羅的作品，是大自然的美化與神化，照著形體做。陳夏雨說，製作雕塑，「剛開始，只是這個形要怎樣表現，才能合自己的意思。形，做久了，自然能照意思做成」，按照自己的想法、感受來製作，均衡、協調、統一性、單純化……都有了，形神兼備，甚而神化無方，樣樣都做到了，夏雨先生質疑：「這樣就滿足了？」藝術應該可以表現更為深刻的內容。

〈裸女立姿〉（1944）（圖版28）乃陳夏雨留日期間代表作，延續單純化手法，加強形體的力量，進一步表現女體優雅的神態，單純而靜美。談及這件作品，夏雨先生說：「那時也沒想太深……」，看看「怎樣把少女表現得更逼真一點」——並非外形逼真，意圖掌握某種特質。他告訴筆者：「剛剛你提到解剖學，是不是？我不管那些，不追求那些，不像羅丹那一派的做法。事實上，我不懂解剖學，不追求那些，把感覺到的表現出來而已」，純直觀性，將個人的理解與感動捏塑成形。在陳夏雨工作室見到〈裸女立姿〉（1944）原件，筆者把個人片面觀察請教他：「這一尊，中心線從頭頂貫穿全身，落到地面，達到整體調和的效果，比例、位置……輕鬆掌握。感覺得出地心引力，力量下墜。有個力量，繃的力量；看起來又很輕鬆。」夏雨先生聽了道：「配合得剛剛好」，筆者問：「這是配合的問題？」他點點頭：「嗯，嗯。」

〈裸女立姿〉（1944）總結在日本十年所學，脫離了「照著形體做，像微細siâng-bî-sè」系統，初步實現陳夏雨的個人追求：作品單純化處理，表現出形體的力量，人體各個部位相互配合，達到整體的統一、平順。

筆觸很大膽　合他的性格啦

一九四六年，陳夏雨由日本返台，在家中製作了〈兔〉（圖版33），

他說：「過去在日本做的，可以說和我的老師有關聯」，規規矩矩照著形體做，「比較不敢大膽的表現自己想走的路。那隻兔子，我比較大膽的表現出來，形，不是學老師那樣，該怎麼表現就怎麼表現，但是，有那種手法，自然……，自己再用自己的方式來表現。」

夏雨先生說：〈兔〉的「形，不是學老師那樣，該怎麼表現就怎麼表現」，意指：〈兔〉的形，並非照著眼前的兔子，該怎麼表現就怎麼表現，不全然依附於自然的外貌。他「用自己的方式來表現」，攫取對象特徵，歸納成符號式單純的形，做出妥善配置，所謂：「單單只有形，沒甚麼用，……形的配合」也很重要。他把兔子身軀簡化成饅頭形，再安上頭耳、後腿後腳兩個走勢，前腳與尾部左右平衡，形體簡約，配置合宜，在單純化的形體中，揮灑錯落、活脫的筆觸，以暗示筋骨肉、皮毛變化，筋力雄健，意韻緜長。〈兔〉的製作，揭示夏雨先生脫離外形描寫，走出個人風格第一步。

夏雨先生還滿喜歡這件早期作品，放置工作室，長期陪伴他。樹脂〈兔〉（圖版33）為一九四六年所做原型，乾漆〈兔〉（圖版34）乃多年後的加筆，更加強化筆觸與動勢。

同年（1946）製作的〈楊基先頭像〉（圖版35），為陳夏雨得意之作。楊基先當上台中市首屆民選市長之前，和夏雨先生做朋友，此人個性洒脫不羈。筆者請教：「為何想做他的頭像？」夏雨先生道：「我愜意kah-ì（按：台灣話，『心滿意足、看了喜歡』之意）他的頭嘛！他坐著，腳擱在桌上，邊聊天……，我就做，做一個星期而已，touch很大膽，合他的性格啦！」仔細觀看〈楊基先頭像〉左臉頰與眼部的touch（筆觸），手指捏按紋，工具刮劃紋，都能順著形體的不同面向，自由鋪排、轉換、開展，以暗示筋骨肉、體勢變化，人物豪邁的英氣伴隨著鮮活的touch（筆觸），逼顯而出。把模特兒筋肉起伏、面的走向、空間位置……徹底了解了，下手之時，由直覺帶領，按部就班將你的理解合盤托出。「touch很大膽」，亦即每下一個touch（筆觸），不假修飾，皆能暗示出造形價值與動勢、神韻。

陳夏雨鄙棄早期「照著形體做，像微細siâng-bî-sè」的作品，他說：「形，做久了，自然能照意思做成」，「說到只做形體，我，二秤半nñg-chhìn-poán（按：漳州話，指『不用花費多少時間』）就做好了……，很簡單就做好了。」此時期的作品雖欠缺藝術深度，然則，夏雨先生以倍於常人的時間、心力鎚鍊，紮下深厚的寫實基礎，能夠輕鬆掌控複雜的人體造形，日後進一步探討深層藝術語言時，多方推敲調整，作品無不結構嚴整，下手輕鬆自然，魄力十足，見不到扭曲不順、僵化呆滯之處。

〈兔〉的筆觸初步脫離形體束縛，自由而奔放，〈楊基先頭像〉的筆觸則結合人物豪邁性格，沈穩而痛快。爾後，夏雨先生將此touch（筆觸）特質充分發揮，成了他的獨門手法，細膩、精準中展現奔放的氣勢，魄力十足，結合「面」、「體勢變化」、「空間」……的深度表現，而於〈浴女〉（圖版84）隮於顛峰。

順勢 Sūn-sì 與隱味 Kakushiaji

筆者請教夏雨先生：「〈裸女立姿〉（1944）表面光滑，至於〈浴女〉，表面粗糙，是否特意強調筆觸？感覺上，〈裸女立姿〉（1944）比較完整，〈浴女〉研究性偏重。」夏雨先生道：「也有這種傾向。」問：

插圖6　貝爾尼尼（Bernini 1598-1680）
〈海王尼普頓與特里同〉（王偉光攝於倫敦維多利亞和阿爾伯特博物館）

「你如何從〈裸女立姿〉（1944）走到〈浴女〉？」答：「剛開始，只是這個形要怎樣表現，才能合自己的意思。形，做久了，自然能照意思做成，這樣就滿足了？再下去是技術上，同樣那個形，要讓那個形出來之前，那個順勢sūn-sì，也要表現出來。」

〈裸女立姿〉（1944）依照陳夏雨的感覺與理解而製作，心手合一，呈現古典之美，此作美則美矣，夏雨先生自問：「這樣就滿足了？」藝術應該可以表達更為深刻的內容。

大自然的物象，「形」只是表象，展現不出力量，「勢」隱於「形」中，呈現力量，造成韻律，其跡象十分隱微，並非一眼就能看出。夏雨先生在〈浴女〉中所欲掌控的，不只是姿勢的形態，求取「形出來之前，那個順勢sūn-sì，也要表現出來。」這句話的意思，近於草書所要求的：「先盡其勢，次求其筆」；人體的體勢、筆墨的走勢了然於心，以勢載形，意在筆先。（參看明·朱履貞《書學捷要》：「初學草書，但置帖于前而畫之，先盡其勢，次求其筆，令心手相應，乃是捷徑。」）書法為線條性的，易盡其勢。雕塑是立體，三次元的，要求做到一個個touch（筆觸）能轉動，暗示出「面」的走向，「那個面如何處理的和這個面能配合，為了那樣，而生出touch（筆觸）」，有書法「隔筆取勢」之妙；以勢載形，順勢進行，表現出塊面跌宕，此舉難於上青天。

書法重視「筆勢」，中國山水畫則注重「畫山要得勢」。清·唐岱〈繪事發微〉記述：「夫山有體勢，畫山水在得體勢。蓋山之體勢似人，畫山則山之峰巒樹石俱要得勢；諸凡一草一木俱有勢存乎其間，畫者可不悉哉！故畫山水起稿定局重在得勢，是畫家一大關節也。」山的體勢，指山的形體與走勢。何為「山的形體」？〈繪事發微〉記述：「山之體：石為骨，林木為衣，草為毛髮，水為血脈，雲煙為神采，嵐靄為氣象，寺觀村落橋梁為裝飾也。」人的體勢，指人體的形體與動勢。諸如肌肉、骨骼、毛髮、指甲……皆屬形體之一部分；人体有所動作，肌肉受到牽引，產生動勢。畫山，只畫山形，不去注重山的走勢；塑造人體，只照著形體做，不去表現人體的動勢，這些，只能算是描摹外形的製作。山水、人體俱要「得勢」，作品才有生趣。陳夏雨說：「我想做一件小品，有個模特兒，這位模特兒手腳怎麼擺，一個人一個想法。手要怎麼縮，腳要怎麼放，可以慢慢合人體的動作，讓她自然最好。」此處，夏雨先生強調：手腳的擺放，可以慢慢配合人體的「動作」，而非靜態的「姿勢」。由此可知夏雨先生的人體製作，為了把捉連續動作的剎那停頓，是動勢的延續，〈洗頭〉（圖版40）如是，洗頭之後接著梳頭，〈梳頭〉（圖版45）亦復如是。〈髮〉偏重姿勢擺放，〈裸女立姿〉（1944）雖為立姿，手要怎麼縮，腳要怎麼放，已經可以慢慢配合人體的動作，更顯生動活潑。

畫山水畫，「山之輪廓先定，然後皴之，要之取勢為主」（明·莫是龍〈畫說〉），把形體確定好，邊推敲走勢。〈裸女立姿〉（1944）製作方法類似，先定好形體，進一步調整局部動勢，隨時掌控全體「形」的配合，使局部動勢能接上全體的動勢為佳，方能逼現出勢面sé-bīn的力量。所謂「勢面sé-bīn的力量」，亦即作品整體產生的一股大力量。夏雨先生道：「學書法的最清楚：單單只有『形』，沒甚麼用，勢面sé-bīn的力量更重要」。寫字不求字形姿媚好看，要點在於：勢若飛動，寫出來的字，要有獅子怒抓石塊、渴馬快奔泉源（怒猊抉石，渴驥奔泉）的動勢與氣勢，這就是勢面sé-bīn的力量。

「勢面sé-bīn」是台灣話，日常生活中運用極廣，我們說：「這個人

打拳、走起路來很有勢面sé-bīn」，亦即走起路來威風凜凜，打起拳來虎虎生風，勁氣十足，不是空架子。

陳夏雨的藝術觀，拒絕理論，直接面對模特兒，持續深入觀察、深刻探討，植根於土生土長的地土與生活語言，而賦予新義。「勢sé」之一字，是台灣人常用的語言與生活習慣。做雕塑或習字，一拿起工具，一拿起毛筆，就要有「勢sé」。下手之先，工具得擺對位置，已有力量蘊蓄其間（內家拳所謂的「蓄勁」、「頂勁」）；下手之際，須順勢進行，毫無阻滯；作成之時，筆、意融洽無間，整體要能凝聚出勢面sé-bīn的力量，勁氣內蘊而外發，神氣活現，魄力十足，是為夏雨先生一貫的工作態度。

一九九七年九月間，筆者與夏雨先生閒聊，取出貝爾尼尼（Bernini 1598-1680）〈海王尼普頓與特里同〉圖片（插圖6），就教於他：「請教老師，Bernini這件作品，只有『形』，還是，也做出『勢』？」，答：「都有，『形』也有，『勢』也有，做出勢面sé-bīn的力量。」又問：「布爾代勒（A.Bourdelle 1861-1929）的貝多芬（插圖7），有勢面sé-bīn的力量嗎？」答：「他的目的，為了強調他（貝多芬）的精神，用他固定的手法來製作，此外，沒有其他別的東西。」問：「沒接觸到勢面sé-bīn的問題？」答：「不是沒接觸到……，他的目的，要強調貝多芬的為人，他的精神。談到勢面sé-bīn等等，我想，他沒想到那些。」由以上二例，可進一步明瞭夏雨先生對此命題的看法。再則，同屬「勢面sé-bīn的力量」之範疇，各人有他獨具的表現方式，Bernini誇大了由形體與披風所帶動的動勢；陳夏雨在靜定的體勢中，「墨中有筆」，以細密的塊面，堆疊出內蘊而外放的勁力。

畫出山水的體勢，捏塑出人體的動勢，此一課題，就一般創作家而言，已是高難度製作，夏雨先生仍不滿足，他說：「同樣那個形，要讓那個形出來之前，那個順勢sūn-sì，也要表現出來。」捏塑人體，表現出人體的動勢，人體成了主角，動勢為配角；夏雨先生想要探究的是：把「動勢」當成主角，形體出現之前，那個順勢sūn-sì，也要表現出來。

陳夏雨說：「我要做的，在追求『純』與『真』……。那個『純』……也是書法那一撇，或一點……，那種精神」。書法每寫一個「點」，「如高峯墜石」（晉·衛夫人〈筆陣圖〉）。夏雨先生晚年在青銅軀幹像上加筆，手拿水泥殘片遙擲而下（插圖8），其勢恰如高峯墜石，傾全身之力以赴，勁氣彌滿。他說：「寫上一撇，力量用在哪裡，那個要表現出

插圖7　布爾代勒〈貝多芬〉（局部）
（王偉光攝於巴黎布爾代勒美術館）

插圖8　陳夏雨以磚塊為工具，在青銅器上工作（王偉光攝於1997.12.9）

來，書法緊要的地方，就在這裡」，每下一筆，有輕有重，表現擒縱、收放的力道。仔細觀察〈浴女〉左肩胛骨上方（圖版84-2）touch（筆觸），油土一層一層堆疊，每一touch（筆觸），重處融入肌膚，輕處邊緣凸起，暗示動勢走向與空間層次，以斷然魄力宣抒造形的純度與深度。

〈梳頭〉與〈浴女〉的背部

　　〈梳頭〉的背部（圖版45-1），以微細筆觸細膩推敲肌肉包裹肩胛骨的凹凸、硬軟情況，以及肩胛骨受手臂牽引造成的動勢走向與肌肉鬆放、繃緊態勢，單純、飽滿而豐美。一般人的作品，只講三兩句話還講不清楚，夏雨先生的作品內容豐富，微妙陳述，充滿情思，他說：「我不懂解剖學，不追求那些」，並不代表他忽略解剖學，他只是不習慣以冰冷、刻板的方式去理解事物。要有想法，要傳達個人對模特兒的微妙感應，「把感覺到的表現出來而已」。

　　同樣表現肌肉包裹肩胛骨的情況，〈浴女〉（圖版84）與〈梳頭〉處理手法大不相同。上文提及：「〈梳頭〉的背部，細膩推敲肌肉包裹肩胛骨的凹凸、硬軟情況，以及肩胛骨受手臂牽引造成的動勢走向與肌肉鬆放、繃緊態勢」，這一些表現在〈浴女〉背部（圖版84-1、84-2）都可見及，左肩胛部位由於左手上提而鬆放，右肩胛部位因為右手下垂，拉扯右背肌肉，致使筋肉緊縮，骨骼、肌肉都有往右下拉曳的動勢。形體分解成塊面和構成（左肩部從左到右分成三、四個大塊面，自上而下，也分出三、四個大塊面，交疊建構）。大膽、清晰的油土手捏痕（筆觸）與細棒揮劃紋均勻遍佈，下手確定，充滿魄力，看不到塗抹修改痕跡。藉由獨立性touch（筆觸）暗示不同的走勢與空間層次，「實」的筆觸有它的走勢，「虛」的筆觸（按：指筆觸之間的大、小空隙）也有它的走勢，這些獨立性筆觸不為了「說明」形體，而是「暗示」體勢的運行軌跡、「面」的配合、「面」的轉折變化與空間架構。形出現之前，虛、實走勢已了然於心，順勢進行，一如畢卡索所說：「每次進行一張圖畫，我有個感覺——正躍入了空間。我不知何處是我的落腳點，直到後來，我才開始更加準確地估量它們的效果。」

　　陳夏雨進行〈浴女〉之製作，「正躍入了體勢」。「勢」乃「形」的移動，為了有效掌控某種運動（「形的移動」、「感覺」、「意象」等等），你必須走在運動之前，才能做到「形出來之前，那個順勢sūn-sì也要表現出來」這個動作。此一高妙表現手法，畢卡索以另一段話作總結：「繪畫的工作，依我所了解，不是在畫一個運動，不在於把真實擺進動作中。它的工作，依我所了解，是為了止住運動。為了止住一個意象，你必須走在運動之前，否則，你只能跟在後頭跑。只有那樣，依我所了解，你得以抓住真實。」

　　〈浴女〉這件偉大的藝術品，千般奧妙難以道盡。有一回，陳夏雨和筆者談及〈浴女〉的足部（圖版84-4），他說：「腳趾頭這個樣子，要表現這樣，極不簡單呢！」日本NHK電視台播放日本料理的節目，「我愛看日本料理的節目，他們要煮出什麼味道，表皮沒有（按：表面看不出來），他先暗示在裡面，kakushiaji（按：日語，即『隱味』），要表現這樣，眼睛看不到的地方，他要暗示出來」。上文所述：「體勢的走勢（亦即人體筋肉、骨骼結合起來造成的不同走勢）」、「面的轉折」、「空間架構」，都是「眼睛看不到的地方」，或說是：自然形體所隱含的

造形元素，須以暗示性（kakushiaji，隱味）手法來表現。既是「隱味」手法，一般人想要欣賞這類手法的奧妙，也非易事；夏雨先生說：「要能這樣表現，得有百二十分的把握，才表現得出來。我滿意的是：可能一般人沒那麼容易表現出來。我的別尊作品，無法這麼明顯，技術上我敢誇耀的，也是這尊。」陳夏雨觀看日本NHK電視台播放日本料理的節目，「我聽了kakushiaji（隱味）這個字以後，我工作的態度就改變了。過去，我多少帶有這個意思在做，模模糊糊的，不明確；看了這個字，更加信心，加強表現。」他說：「能訓練到自由自在，從頭到尾都順勢sūn-sì做好，很不容易呢！這個……做得出來，力量又不同了，有一個很強的力量」，很強的造形力量，表現力量。筆者問：「我想請教的是：你怎會看到這些問題？」答：「那是自自然然自己要求的。」問：「你接觸這些問題，沒受別人影響，自己發現的？」答：「這種問題到哪裡看，都看不到，這是……」，他停頓了半晌，筆者接口問：「你自己檢討出來的？」夏雨先生點點頭：「嗯，嗯。」

從〈裸女立姿〉（1944）到〈浴女〉（1960），十六年間，陳夏雨從「追求造形的單純化、加強形體的力量」，走到「要讓那個形出來之前，那個順勢sūn-sì，也要表現出來」的階段，已將雕塑藝術帶入極高技術、極盡奧妙的祕境。「形」乃定型化的東西，見得著，摸得到；「勢」，多方走向，變化莫測，進一步想定那個「取勢為先」的形，就好像在虛空中抓東西，不知該從何下手了。製作〈浴女〉的這一年，陳夏雨四十四歲。

肆、陳夏雨雕塑作品探微
背景說明

一生只遺存一百多件作品

陳夏雨自十七歲（1933）開始，全力投入雕塑之製作，努力工作了六十六年，總結一生遺存的雕塑才得一百多件（少數幾件原作失軼，僅存圖片），且多為高度不足五十五公分的小品。作品尺幅小，方便層層堆疊，深刻錘鍊，能順勢進行，有效掌控整體「形」的配置與聯絡關係，適合個人研究、探討之用。

陳夏雨的工作習慣，按照程序進行，大約三個月可製成一件。在他留日期間，不少作品毀於戰火，庫藏的作品，多數未標示製作年代，這使得夏雨先生的作品斷代困難重重。筆者追索其創作脈絡，試圖將作品按編年的順序歸列，謬誤難免，却可展現夏雨先生全面而清晰的製作軌迹。

作品也拿去敲掉

我們在〈陳夏雨的生涯與創作〉曾提及，陳夏雨對自己苦心經營的傑作Higami（不滿意，內心起反感）。不滿意，內心起反感的結果，只好把作品敲毀。〈林草胸像〉、〈林草夫人胸像〉（局部）（圖版3、4）即為兩件未及敲毀的早期作品。

筆者的外公林草，一九〇一年在台中創立「林寫真館」，乃台灣早期傑出攝影家。夏雨先生的祖父是台中縣龍井鄉富戶，其外公為番仔門（按：今之「烏日」）人，每逢生日等等節慶，專誠邀請筆者外公前去拍照，彼此相熟，夏雨先生和林草也因此結為知交，來往頗勤。一九三五年，陳夏雨十九歲，臨赴日前，在「林寫真館」替林草夫婦塑像（參看〈陳夏雨生平參考圖版〉）。

　　這兩件寫實作品雖為新手初啼之作，而形體的精準，筆觸的鮮活，神韻的天成，儼然出自老藝人之手，目前由筆者家族珍藏。

　　一九九七年一月廿五日，在陳宅閒聊半晌，筆者取出〈林草夫婦胸像〉照片，置於桌上。陳夏雨一看，楞了一下，脫口而出：「這些相片拿去燒掉！」陳夫人說：「這是人家的相片呢！」陳幸婉在一旁順口道：「作品還在，燒相片沒什麼用。」夏雨先生回了一句：「作品也要拿去敲掉。」陳夫人笑著告訴筆者：「他每一件作品，都說要將它敲掉」，很不滿意就是。

　　一般人看到作品做出一點點好處，把它視為得意之作而珍視之。陳夏雨看法不同，完全看不到自己辛苦推敲出來的種種好處，只要瞥見一點點缺憾不足，便視如仇寇，欲除之而後快。

　　一天，筆者提到〈裸女臥姿〉（作於1964年，圖版93），想看看這尊雕塑。夏雨先生說，作品放哪裡，他不知道，要問幸婉才知道，東西都是她收拾的；他加了一句話：「不過，我感覺做得不夠」，內容不夠豐富，做得不夠細膩、深刻。筆者說：「不會呀，已經不欠缺什麼了，本身意念、安定性、龐大的感覺，都表現出來了。」夏雨先生道：「照你這種講法，作家（sakka）不必怎麼辛苦」，筆者說：「也不見得，不能照舊路走，就很辛苦。」夏雨先生道：「當然是這樣；可能啦，你如果看到作品，會說：呀！我把它估計得那麼高……。」

　　陳夏雨的眼界何等高遠，他的要求何等嚴苛，作品稍不合意，即欲去之而後快。由此當可領會這一百多件未被摧毀的作品，自有其特殊表現，不應輕忽看過。較為得心應手之作，例如〈兔〉，夏雨先生輒將它翻製成青銅、水泥、乾漆……種種材質，進一步加工探討。其中，乾漆〈兔〉，還是多年後的重製品，touch（筆觸）強勁有力，對於造形的解釋，別有新意，意蘊豐富，自當另立章節，詳加闡述。

　　原模翻製成青銅、樹脂等其他材質，翻製過程須假借他人之手，謬誤叢生，最是雕塑家心中之痛。陳夏雨當然無法忍受這類酷刑，翻製過程多半全程參與，親手修改蠟模，親自上色，看不滿意，一件不留。也因此，只要經過夏雨先生處理過的任何材質作品，理應視為原模而珍視之，本專輯所收錄，全數屬於這類作品。

　　陳夏雨年齒越增，對於作品的要求，嚴苛更甚以前，他說：「我做的是很寫實，……但是，寫實，我還不滿足，看能不能超越，這樣在下功夫。」以不斷翻新、深化的藝術手法，來解釋大自然（人體、動物），痛下功夫超越寫實，超越自我，無所憑藉，從不滿意的作品廢墟中，建立他的藝術聖殿，往往十年之間只得一件作品。一九六九年以後，有十年空白，一九八一年以後，又有十一年空白，這十年、十一年的空白，並非躲懶玩耍，依舊每天困鎖工作室內，苦心推求，「只覺得很疲倦，經常看無去，做無去khán-bô-khi, chô-bô-khí（按：台灣話，意指製作過程中，明明看到一個新的問題，看著，看著，這些問題又不見了；明明做出一些效果，做著，做著，這些效果又消失了）。」十年孤燈，就在作品做成了，不滿意，敲毀了，再做，又敲毀的苦辛漩渦中，克服精神的困倦，終而得到一、兩件稍稍滿意的脫俗之作。

● 附錄

陳夏雨雕塑作品的翻製工序 / 王偉光

（一）開模具

取來作品原模（包括土模、石膏模、樹脂模等，附圖1），開模具，以矽膠（silicon）做內模（附圖2），堅硬的FRP（樹脂加玻璃纖維，即「玻璃鋼」）做外模（附圖3）。

（二）製作內範

將上項模具注入溶成液狀的蠟（附圖4），厚度約0.5－0.6公分；再填入耐火材料，此為內範。

（三）修整蠟模（附圖5）

（四）用耐火材料做外範

（五）失蠟法

以攝氏一百多度的蒸氣脫蠟

（六）燒烤內、外範

將內、外範燒烤至600℃－800℃，再注入銅液（溫度約1200℃）。

若為不鏽鋼製品，內、外範溫度須超過800℃。

（七）做精工

隔天取出成品，做精工（清砂、切割、研磨）。

（八）上色

陳夏雨雕塑作品的上色材料無奇不有，只要是天然的東西，不易變色，他什麼都用。例如：國畫顏料，油畫顏料，顏料粉末調和水性的透明清漆，顏料粉末調和油性的針車油、松節油、亞麻仁油，顏料粉末調和桐油，紅磚粉混合桐油，金色顏料混合洋乾漆等等。他平日抽德國「黑大衛杜夫（Daviddoff）香菸」，掉下來的菸灰，也拿來搓到作品上。

附圖1：以圖版83〈十字架上的耶穌〉石膏原模所翻製的樹脂模，送到了工廠，固定在臨時鐵架上。
附圖2：〈十字架上的耶穌〉矽膠內模
附圖3：〈十字架上的耶穌〉矽膠內模與玻璃鋼外模
附圖4：製作蠟模所使用的蠟
附圖5：以圖版110〈女軀幹像〉石膏原模翻製成的樹脂模，正進行整修工作。

附圖1	附圖2	
附圖3	附圖4	附圖5

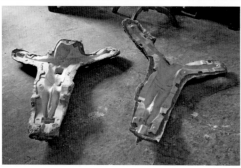
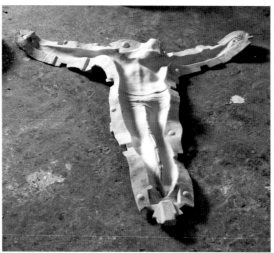

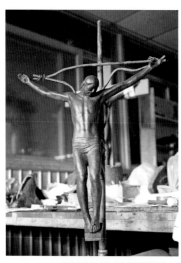

參考資料

書籍：

·《中國畫論類編》 河洛圖書出版社 1975.5 台景印初版

·《中國美術全集 雕塑編7 敦煌彩塑》 中國美術全集編輯委員會編 1987.12

·《中國美術全集 雕塑編4 隋唐雕塑》 中國美術全集編輯委員會編 1988.8

·《中國美術全集 雕塑編6 元明清雕塑》 中國美術全集編輯委員會編 1988.12

·《完美‧心象‧陳夏雨》 廖雪芳作 雄獅圖書股份有限公司 2002.4

·《百年足跡重現——林草與林寫真館素描》 張蒼松編著 台中市文化局出版 2004.1

·《陳夏雨的秘密雕塑花園》 王偉光撰文、攝影 藝術家出版社 2005

·《國立清水高級中學六十週年校慶特刊》 2006.7

·《新譯孔子家語 羊春秋注譯》 三民書局股份有限公司 2008.3二版一刷

·《超以象外——陳夏雨雕塑之美》 王偉光策展、專文撰稿 靜宜大學藝術中心 2008.5

·〈陳夏雨的私秘小品——動物雕塑〉（王偉光撰文‧攝影 載《心象‧原型‧無垠之境
　　——向陳夏雨、陳幸婉致敬 藝術學術研討會論文集》 靜宜大學藝術中心 2008.7）

·《台灣美術家——蟄居的雕刻家‧陳夏雨》 雄獅美術編 雄獅圖書股份有限公司

· *Picasso on Art: A Selection of Views* Dore Ashton THAMES AND HUDSON 1972

· *The Journal of Eugène Delacroix* A selection edited by Hubert Wellington Phaidon
　　Press Ltd 1980

報刊：

·《雅典攝影場》（李欽賢‧文 載〈中國時報〉人間副刊 2005.5.5）

未刊稿：

·〈雕塑大師陳夏雨談藝錄〉（暫定） 王偉光訪談、紀錄

訪談：

·〈張萬傳訪問記〉（1995.5.29 王偉光訪談、紀錄）

·〈陳夏雨夫人施桂雲訪問記〉（2001.3.19 王偉光訪談、紀錄）

·〈陳夏雨之子陳琪璜訪問記〉（2009.1.7 1.21 4.15 王偉光訪談、紀錄）

Chen, Hsia Yu's artistic adventure

Wang Wei–Kwang

Since his childhood, Chen Hsia Yu had been interested in arts and crafts. As a kid, he was introvert and he rarely played with other companions, but he was earnest in making bamboo-copter and heads of glove puppetry. When he was seventeen years old, his uncle brought back *Bust of Lin Dong-Shou（maternal grandfather）* made by a Japanese sculptor Hori Shinji from Japan. Chen Hsia Yu was so fascinated by it that he began creating sculptures. This aspiration lasted all his life and he had made extraordinary efforts until he passed away. He commenced observing his acquaintances and animals to create sculptures such as *Seated Young Man* and *Hatch*. His technique was highly skilled as an expert whose works were extremely realistic.

In 1935, Chen Hsia Yu traveled to Tokyo and had studied under the former professor of sculpture Mizutani Tetsuya at Tokyo Fine Arts School for almost a year. Later, he transferred to sculptor and Japanese Art Academy member and also a great master, Fujii Koyu's studio to further his studies. Fujii instructed his students in a liberal approach. If there were flaws in the students' works, instead of modifying and correcting them himself, he would make a conversation with the students. "I traveled to Japan and went to the studio of Prof. Fujii. In the beginning, Rodin was more attractive to me. However, it is Aristide Maillol（1861-1944, French sculptor）and Prof. Fujii's spirit—the simplification and the empowerment of form that became my goal afterwards, but what I mean here is not to imitate them." Chen said. The result of his research is well presented in *Standing Nude*, which gracefully illuminates the purity and harmony of a young woman figure. "I wanted to make a simple artistic creation. The model should pose in the most natural way as close as to the real movement of human body. Postures of hands, legs and feet have to be identical to the natural motions of human being. One model is for one idea." He said. Chen Hsia-Yu tended to make his human sculpture rather authentic than play-acting. It is the ephemeral moment of body motions that he attempted to capture.

During his time in Fujii Koyu's studio, Chen accepted the suggestion of his mentor to participate in the Ministry of Education Art Exhibition, which belonged to the system of the Imperial Art Exhibitions. His artworks were selected four straight times and he was given an honor of permanent exemption from censorship in the exhibition in 1941, when he was twenty-five years old. Chen was the youngest student among those studying in Japan to be granted this honor. He ended his twelve years career in Japan and returned to Taiwan in May 1946, settling down in Taichung through the rest of his life.

After returning to Taiwan, Chen Hsia-Yu barely went outside and spent mainly his time in his studio doing his artistic research. *Rabbit* was created under the realistic structure and the shape was simplified by emphasizing the entire form. Chen streamlined the shape of rabbit as a steamed bun and then he added the head, ears and the position of hind legs to reflect his original ideas about forms. The touch of *Head of Yang Chi-hsien* is bold and vigorous which resembles Mr. Yang's generosity. This sculpture can be regarded as his representative oeuvre. Since this work, Chen had established his unique

technique. Every single touch is not only powerful and innovative but also indicates the feature, the temperament and the value of plastic art. It can be seen in *Head of Chan* and *Dog* which reveal Chen's overwhelming touch and spirit.

"In the beginning, I tried to shape the form to perform my idea. The form can be perfectly made with familiarity; however, do I satisfy with that ? In addition, it is about the technique. Before the same form was composed, it should demonstrate the force of positions as well." Chen Hsia-Yu said. The uneven surface of *Cat* joins smoothly and presents the esthetic of lines, which embodys the force both internally and externally. "Anyone who learns the calligraphy may realize that it doesn't work out with the form itself. It is the force of 'sé-bīn' that is more important." Chen emphasized. The force of 'sé-bīn', which is Taiwanese, means that the surfaces driving the vigor in the artistic creation join together with an organic coherence, which generates a powerful force in the work.

These two main tasks of artistic expression are remarkably combined on *Farmer*, making this sculpture a classic piece of work. It depicts a farmer working hard under the scorching sun and then he got tired, rubbing off the sweat on his forehead with his hand. While Chen Hsia-Yu was making this sculpture, he asked himself that every touch had to operate a transitional role on the surface in order to manifest the physical change of body posture. He made efforts to "deal with the different planes and to make them in harmony with one another. The touch is molded in such objective." This is an abstract operation of pure plastic art elements with highly skilled technique, which Chen Hsia-Yu called "hidden implication" ("Kakushiaji" in Japanese). Chen outstandingly displayed it in the work *Bather*.

"What I created was rather realistic about the actual human figure. However, the realism doesn't make me satisfied enough. I am striving to get beyond." Chen Hsia-Yu said. From 1965 to 1979, Chen had continually tried but failed to create any innovative work and none of them have been preserved for fifteen years. *Nude Sitting Sideways* was completed in 1980. With his invention the "hidden carved" technique ("kakushihō cho" in Japanese), he cut slightly the stiff back of the nude woman after the whole structure had been accomplished, loosening the tension of the muscle and launching a force inside out at the same time so as to form a manifestation regulated by loose and tight strength balancing each other. It's the same logic that it must cut off the tendon when we fry the squid, so that the fried squid can stay flat and nice-looking, otherwise they will shrink and deform easily.

This devoted artist was so engaged in artistic creation, just like his *Carpenter*. Chen Hsia-Yu led a secluded life in his small studio with his tools, forging and polishing his technique and soul to seek progress. He and His dedication play a pivotal role in art and the field of sculpture, which make his spirit last eternally.

陳夏雨の芸術を巡る探索の道

王偉光

　　陳夏雨は幼い頃から工芸品の制作が好きになってきます。彼は内向的で静かなので、同級生と一緒になって活発に遊ぶという様子はあまり見られませんでした。ただ、真剣に自分のタケコプターと布袋戯（台湾の伝統的な人形劇）の木偶の頭を作っていたばかりでした。17歳の時、陳夏雨の叔父が日本から彫刻家の堀進二が作った〈林東壽（外祖父）胸像〉を持ってきました。夏雨先生がそれを見ると、かなり心惹かれて、彫刻制作を試みました。そして、この一生涯の仕事を以て、老死まで独特な素養を貫いています。彼の周りの知り合いと動物を模して作った〈青年坐像〉や〈孵卵〉等本物そっくりの作品には、熟練した技法と熟達者の風格が見られます。

　　1935年、陳夏雨は東京に向かって、東京美術学校の彫刻の教授である水谷鉄也の門下に入って、1年近く学んでいました。その後、院展（日本美術院）の有名な先生である藤井浩裕に師事するようになりました。藤井先生が自由度の高い方式で教えます。というのは、学生たちの絵を加筆せずに、修正すべきところがあれば、口に出すというとこです。「私が日本に行って、藤井先生の工房で学習していました。最初はロダン（Rodin）に惹かれたが、いよいよマイヨール（Maillol、フランスの彫刻家）及び藤井先生の工芸精神、すなわち造形のシンプル化と形の力を強調する精神が私の求める目標になります。それといっても、彼らを真似するのではない」と夏雨先生が言いました。その学習の効果は〈裸女の立姿〉に出ます。この作品は単純・優雅・調和な女体の美しさを表します。また、彼も、「小さい作品を作ろうと思います。あるモデルがいると、このモデルの手と足がどのように動いていいかについて、すべての人は自分の考えがあるはずです。が、手がこうなって、足がこうなっても、大事なのは人間の動きに合わせて自然に動かせることではないか」と述べました。夏雨先生は人体彫刻制作において、捉えたいのは人間の動きが止まる瞬間です。わざとらしくしないで、自然な表現が必要です。

　　藤井先生の工房で、陳夏雨は先生の意見を受けて、「新文展」（帝国美術院に属する）に作品を出しました。4回連続で入選しながら、1941年に「無鑑賞」という特別な栄誉を得ました。この年、25歳だった彼は台湾の留学生の中でこの栄誉を受けた最も若い者でした。1946年、陳夏雨は12年の留学生活を終わらせて、台湾の台中に老年まで定住するようになりました。

　　台湾に帰国した後、陳夏雨はあまり出かけずに、一日中工房で自分の芸術研究を進めているばかりでした。〈兎〉という作品は写実の枠組の下で、造形をシンプル化して、「形」の配置を重視します。兎の体を饅頭形にシンプル化しながら、耳、前足、後ろ足をつけて動勢を表すことで、ユニークな造形思考に取り組みます。〈楊基先頭像〉に見える豪胆かつ雄渾な筆触は得意な作品を誇るほど楊基先の豪邁な性格にぴったりと合います。ここからは、陳夏雨は自分流の技法を確立してくると言えます。筆力雄渾なので、修正せずに体勢や気韻や造形の価値を示すことができます。〈詹氏頭像〉と

〈犬〉から、夏雨先生の雄渾なタッチ及び恐ろしい気魄を鑑賞することができます。

　　陳夏雨は「最初の時は、この形を如何に表現して、自分の考えに合致しますか。ただ、それについて考えました。また、形を長い間作っていくと、自然に自分の考える通りになれます。しかし、それで満足するわけではないです。さらに、技術のことです。同じような形でもその形をつくる前は、その勢いも表現する必要があります」と話しました。〈貓〉における全体の凹凸起伏がスムーズに繋がっているので、線の美しさを表現することができます。中に潜む勁力（蓄勁）は外に放ちます。さらに、次のようにも述べました。「書道を学ぶ者が最も分かるはずですが、単なる「形」はなにもならないですが、台湾語でいう勢面（sé-bīn）のパワーはより大切です。」勢面（sé-bīn）とは、作品の動勢を導く「面」の上下は有機的に貫くことで、莫大な力を生み出すということを意味します。

　　この二つの芸術表現に関する課題は〈農夫〉を通じてパーフェクトな融合を遂げました。代表作ともいえる殿堂入り作品となるこの作品に描かれたのは、農夫が酷く暑い日に畑仕事をして、額の汗を手で拭うことです。夏雨先生はこの作品を作る際、すべてのタッチ（筆触）には「面」の転折部で筋肉による体勢の変化を表現することを求めます。「この面と合わせるために、あの面をどのように処理していいかとそれぞれ工夫しました。そのように生まれたきたのはタッチです。」これは造形要素上の抽象的な表現の形式で、巧みな彫刻技法が必要なので、扱うのは難しいです。夏雨先生はそれを「隠し味」の手法と呼んで、〈浴女〉の中で完璧な表現を遂げます。

　　陳夏雨は「私が作ったのはかなり写実的なものです。人体を如実に扱って本当に写実的ですが、それ対しては満足しなくて、写実を超越したいから、いろいろ工夫している」と言っています。夏雨先生は1965年から1979年の15年間、失敗を続けて、結果的には一つの作品も残っていません。そして、1980年に〈側坐的裸婦〉という作品を創造しました。「隠し包丁」という技法を研究開発しました。高度な完成度を示している、筋肉がちょっとピンと張った裸女の背中に少しだけ彫ると（〈側坐的裸婦〉をご覧になってください）、筋肉を緩めて内部から外へ力を広げることで、緩い感じと固い感じが互いに調節を図る勁力を形成します。それを例えて言うなら、イカ、とんかつをきれいに揚げて、焼き縮を防ぐために、筋切りをしておくことです。

　　この勤勉な芸術家は一層向上するために、自分が作った〈木匠〉のごとく、毎日必死に道具を手にして、俗世間から離れて、小さい工房で物我を磨き上げていきます。このような努力により得たものは、確かに彫刻界の明珠のような存在と言えるだろう。

圖 版
Plates

圖1　青年胸像　1934　石膏　（陳夏雨家屬提供）
Bust of a Young Man　Plaster

圖2　青年坐像　1934　石膏　（陳夏雨家屬提供）
Seated Young Man　Plaster

圖3　林草胸像　1935　泥塑
Bust of Lin Tsao　Clay　40×22×21cm

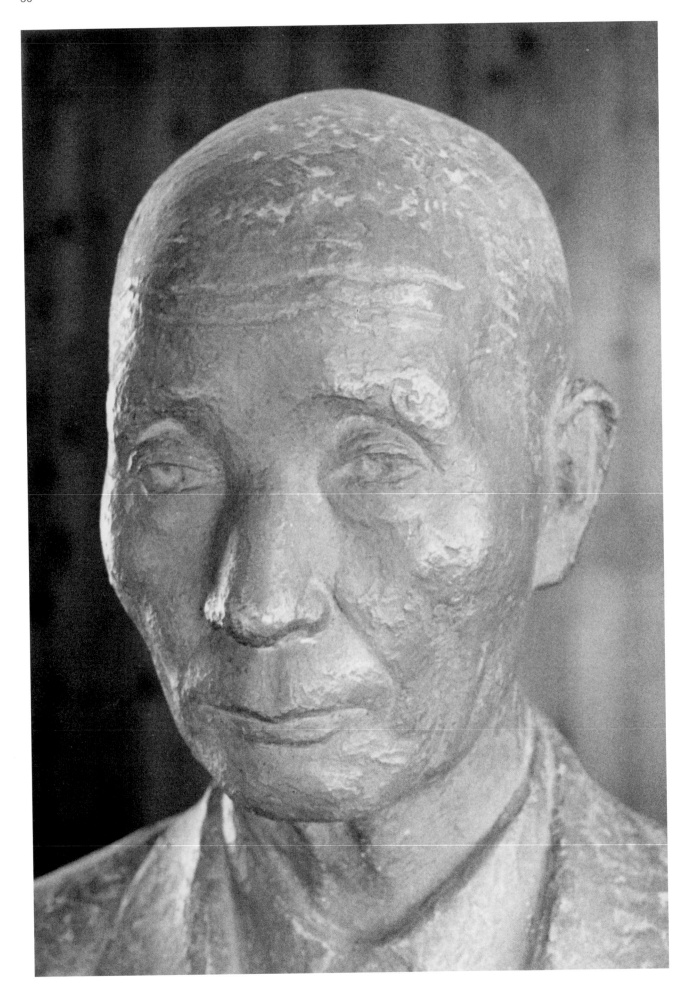

圖3-1　林草胸像　局部
Bust of Lin Tsao（detail）

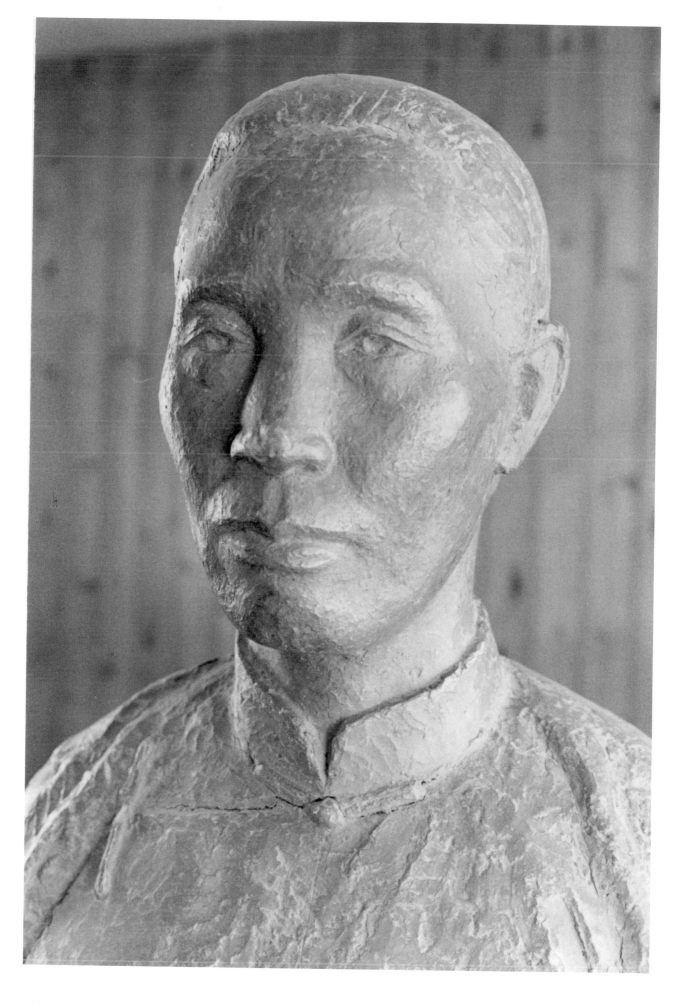

圖4　林草夫人胸像　局部　1935　泥塑
Bust of the Wife of Lin Tsao（detail）　Clay

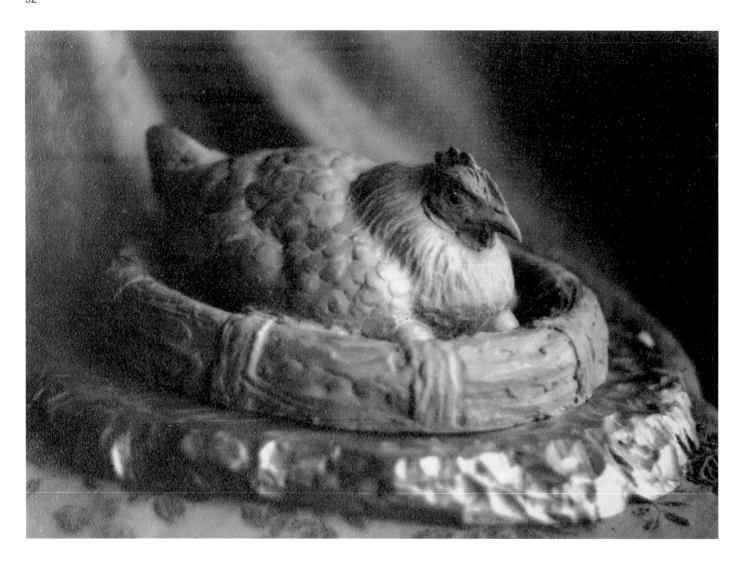

圖5 孵卵 1935 石膏原模 （陳夏雨家屬提供）
Hatch Plaster（original cast） 46.9×25.2×36.3cm

圖6　楊如盛立像　1936
（陳夏雨家屬提供）
Yang Ju-sheng Standing

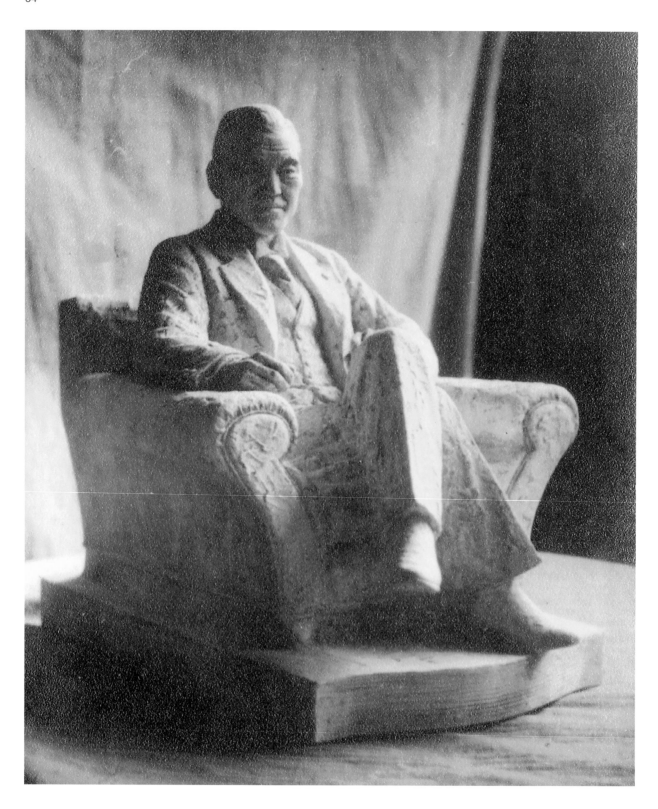

圖7　日本人坐像　1936　（陳夏雨家屬提供）
A Seated Japanese Man

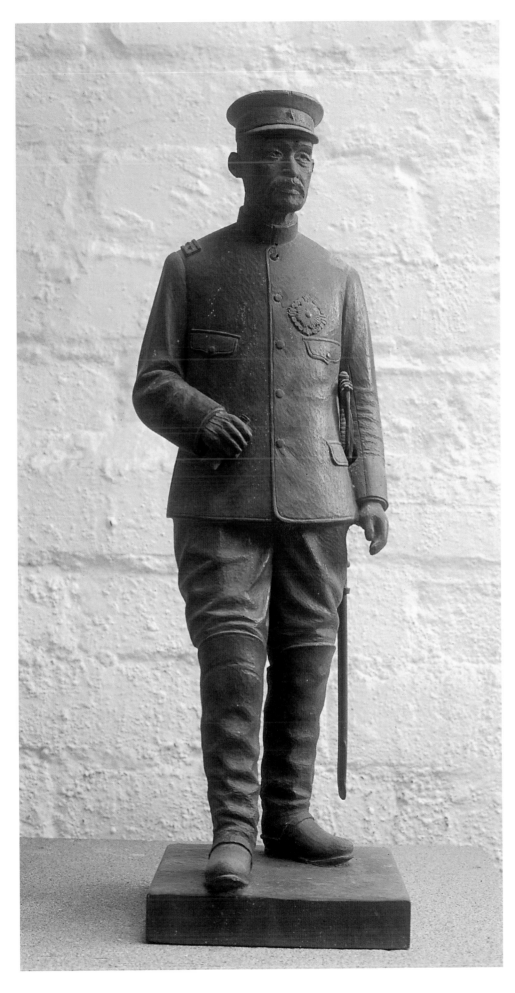

圖8　乃木將軍立像　1936　櫻花木
General Nogi Standing　Cherry Wood
38.5×12×13cm

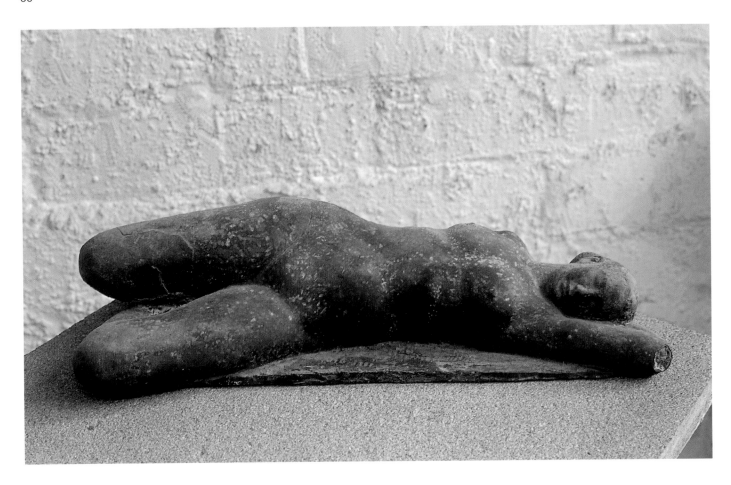

圖9　仰臥的裸女　1937　乾漆
Nude Lying on Her Back　Dry Lacquer　27.5×10.6×6.5cm

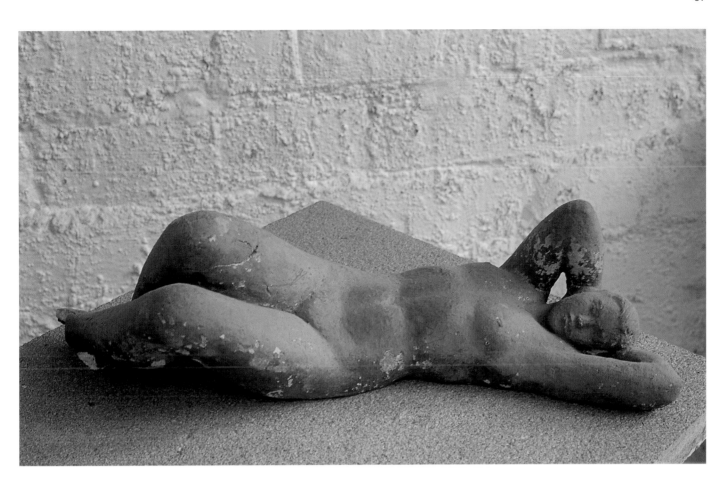

圖10 抱頭仰臥的裸女 年代不詳 石膏
Lying Nude with Hands Behind Her Head Date Unknown Plaster 29×8.5×8.8cm

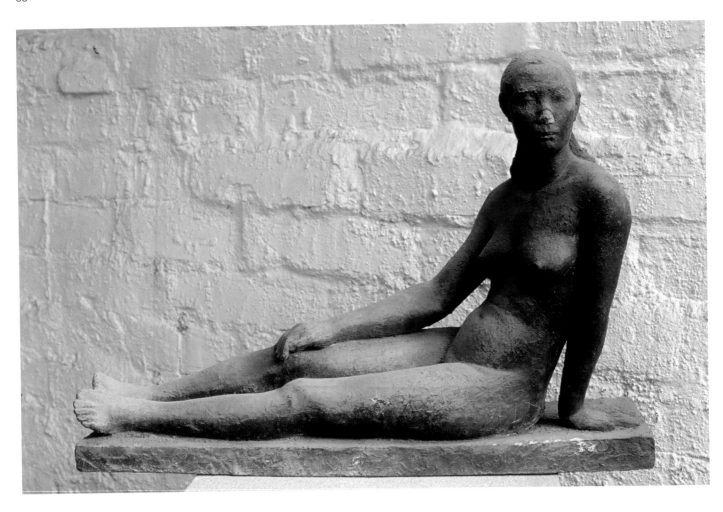

圖11　側坐的裸女　年代不詳　乾漆
Nude Sitting Sideways　Date Unknown　Dry Lacquer　45.7×11.7×31.8cm

圖12　俯臥的裸女　年代不詳　石膏
Prone Nude　Date Unknown　Plaster　31.1×9×7cm

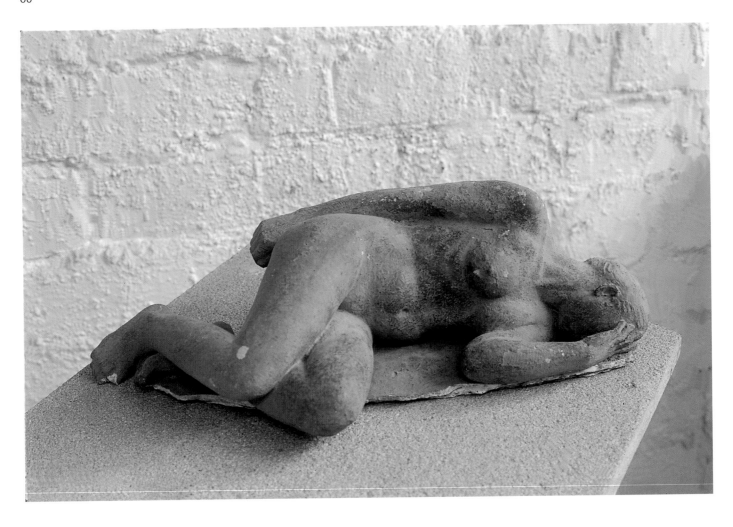

圖13　裸女臥姿　年代不詳　石膏
Reclining Nude　Date Unknown　Plaster　29.8×12.8×8.8cm

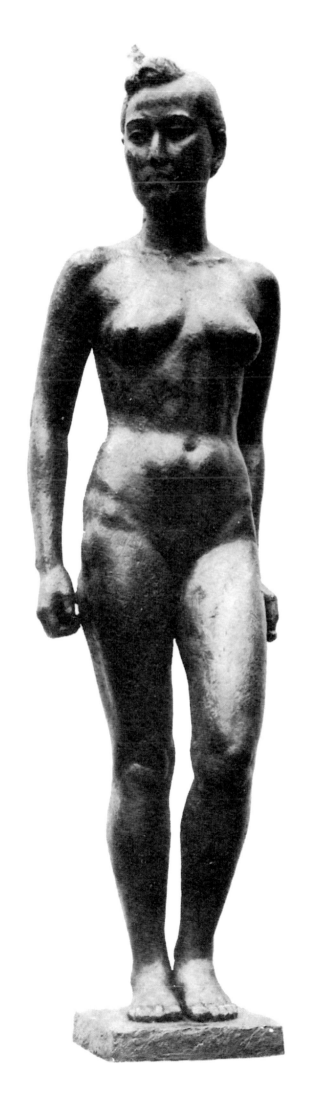

圖14　裸婦　1938　入選第二回「新文展」　（陳夏雨家屬提供）
Nude　Selected by the 2nd Shin Bunten

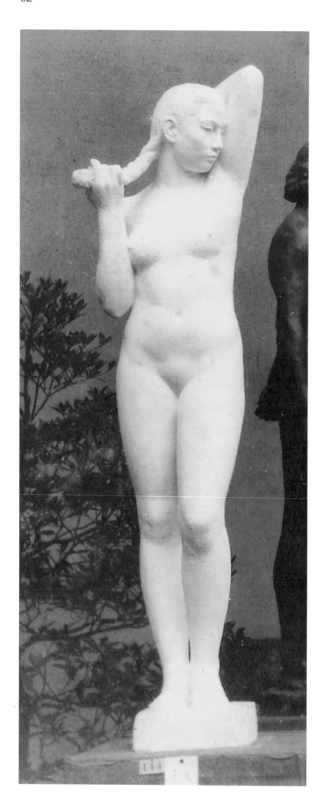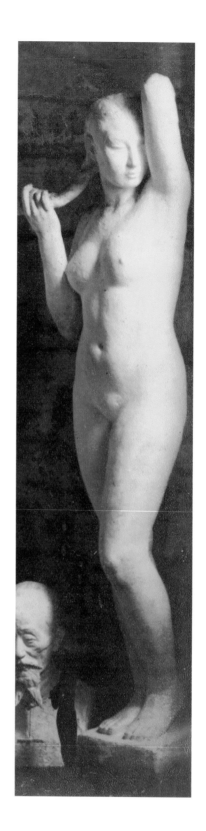

圖15（左圖）　髮　1939　入選第三回「新文展」　（陳夏雨家屬提供）
圖15-1（右圖）　髮　側視圖
Hair　Selected by the 3rd Shin Bunten
Hair（side view）

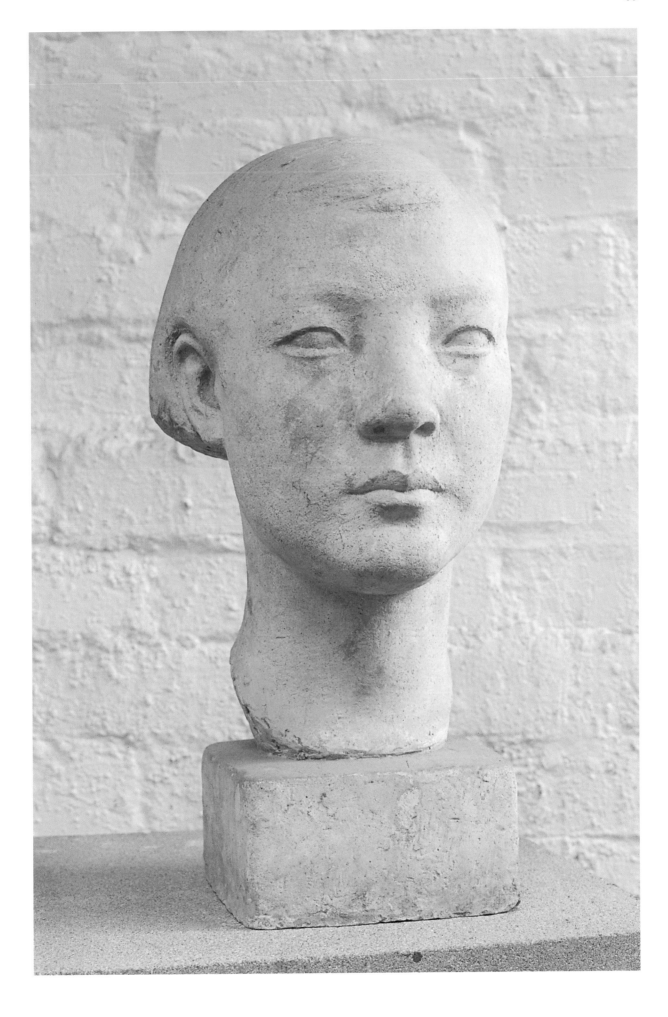

圖16　少女頭像　年代不詳　石膏
Head of a Girl　Date Unknown　Plaster　15.1×16.6×33.9cm

圖17　婦人頭像　年代不詳　石膏
Head of a Woman　Date Unknown　Plaster　19×21.8×24cm

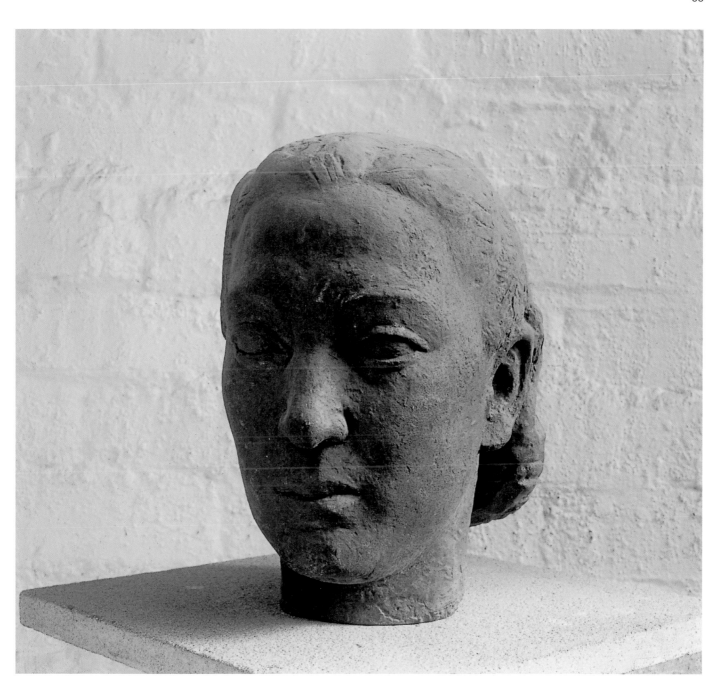

圖18　婦人頭像　年代不詳　泥塑
Head of a Woman　Date Unknown　Clay　15.6×19.8×24.6cm

圖19　婦人頭像　1939　青銅
Head of a Woman　Bronze　35.5×24.3×23cm

圖20　鏡前　1939　青銅
In Front of the Mirror　Bronze　26.2×30×46.5cm

圖21　浴後　1940　第三次入選「新文展」的作品　（陳夏雨家屬提供）
After the Bath　Selected by the Shin Bunten（the 3rd time）

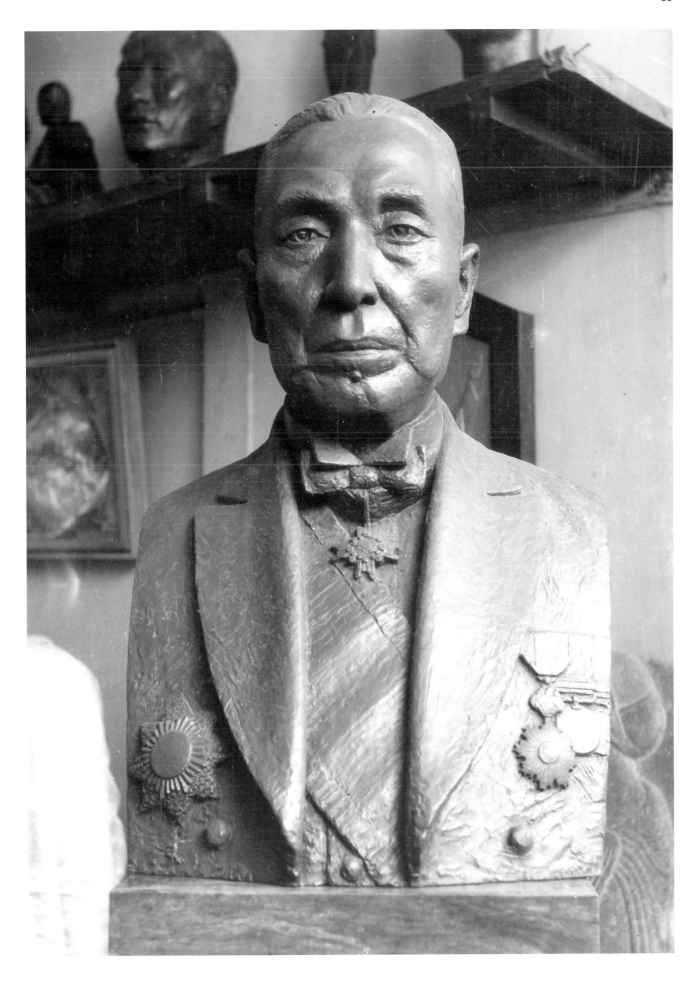

圖22　辜顯榮胸像　1940　（陳夏雨家屬提供）
Bust of Ku Hsien-jung　62×42×34cm

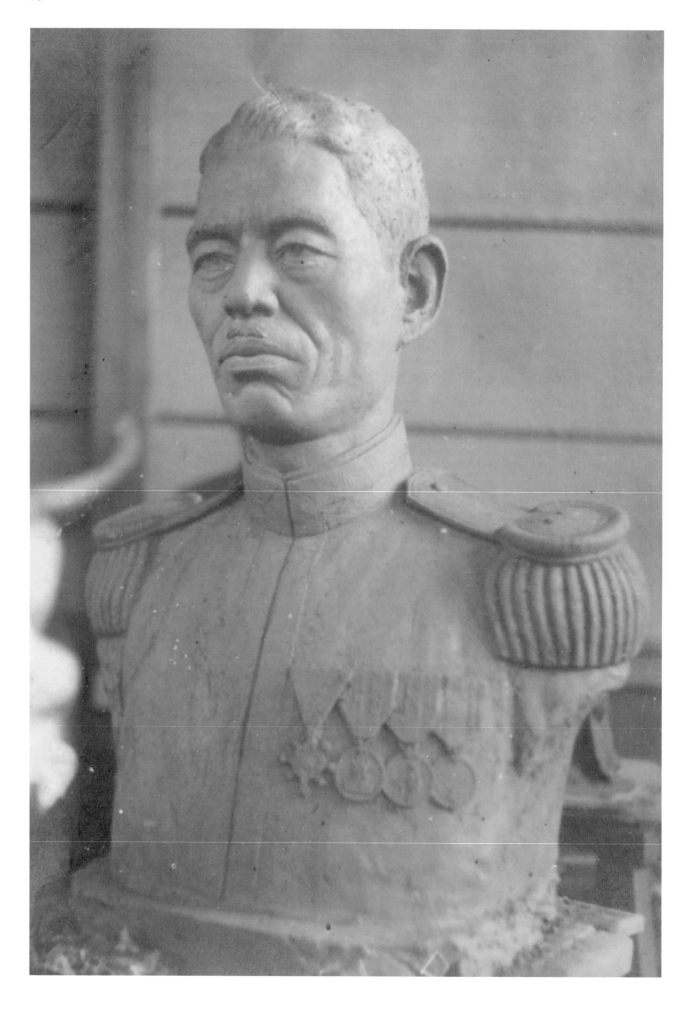

圖23 川村先生胸像 1940 （陳夏雨家屬提供）
Bust of Mr. Kawamura

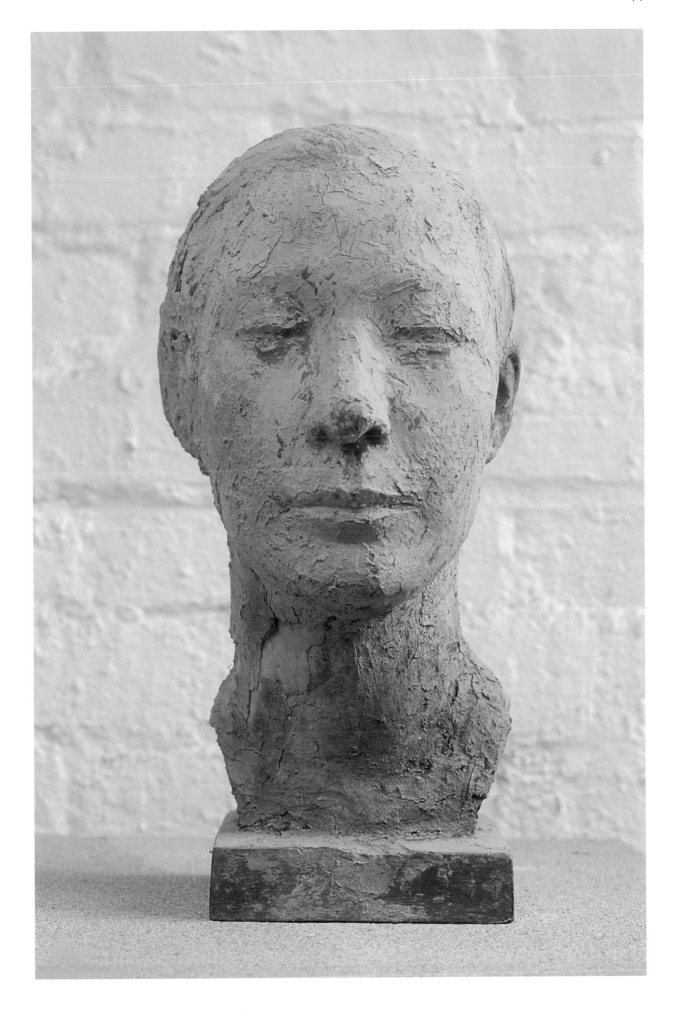

圖24　婦人頭像　1940　木質胎底加泥塑
Head of a Woman　Clay on Wood　24.5×14×13cm

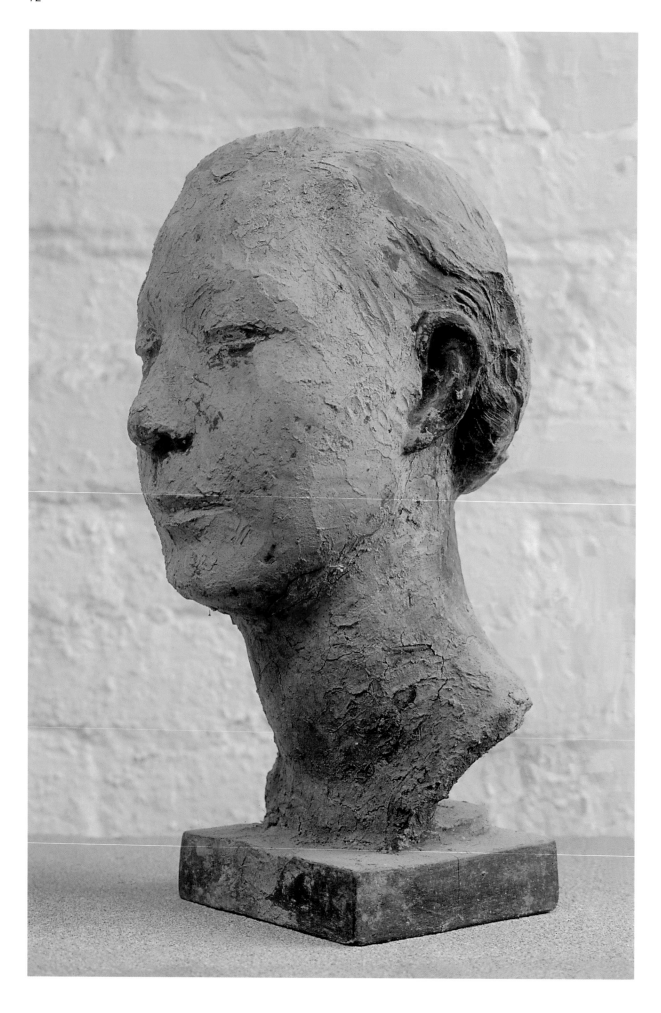

圖24-1　婦人頭像　側視圖
Head of a Woman（side view）

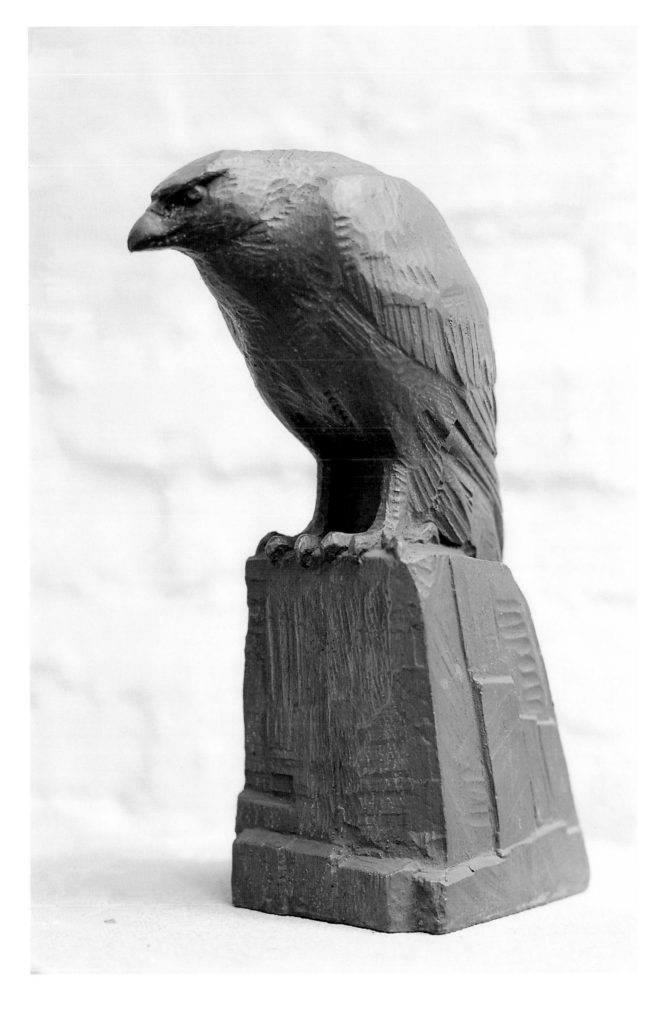

圖25　鷹　1943　樹脂
Eagle　Resin　8.5×17.5×23.5cm

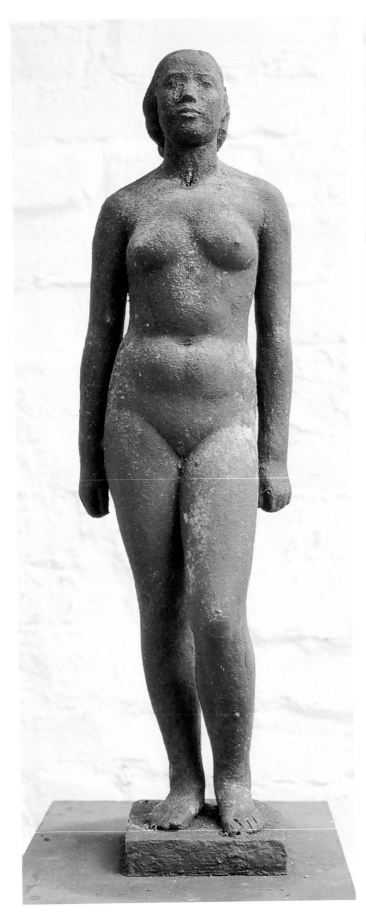 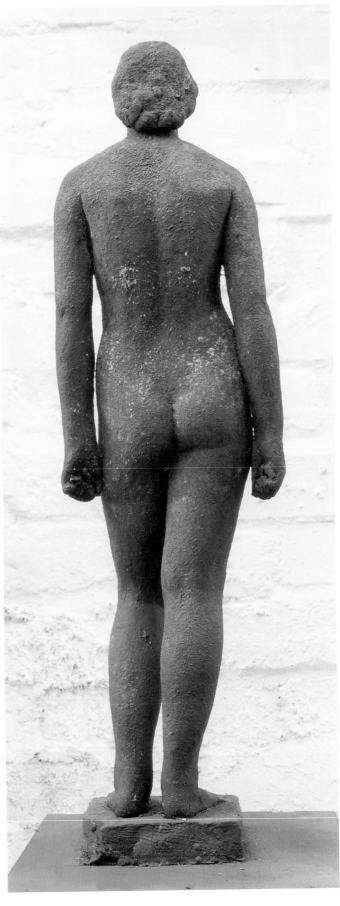

圖26（左圖） 裸女立姿　年代不詳　油土
圖26-1（右圖）　裸女立姿　背視圖
Standing Nude　Date Unknown　Modeling Clay　5.8×16.5×10.5cm
Standing Nude（back view）

圖27　裸女立姿　年代不詳　石膏
Standing Nude　Date Unknown　Plaster　20×26×84cm

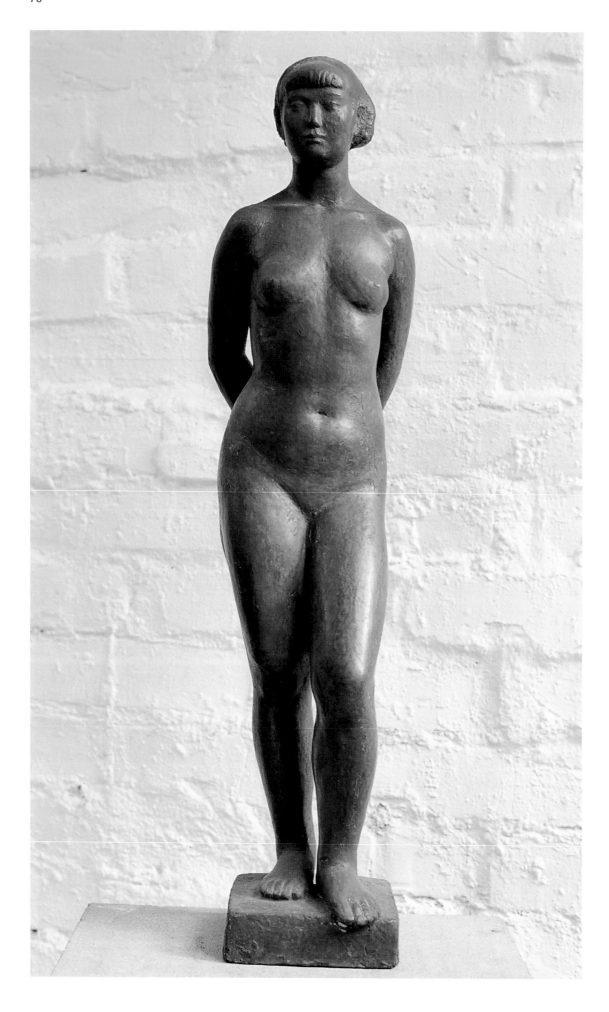

圖28　裸女立姿　1944　樹脂
Standing Nude　Resin　54.5×18.2×12.7cm

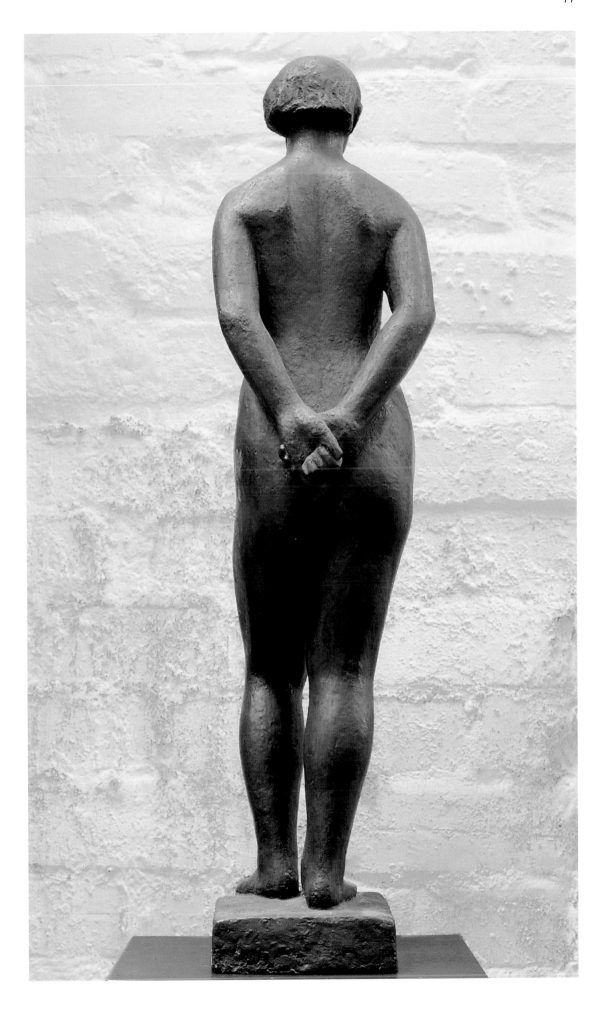

圖28-1　裸女立姿　背視圖
Standing Nude（back view）

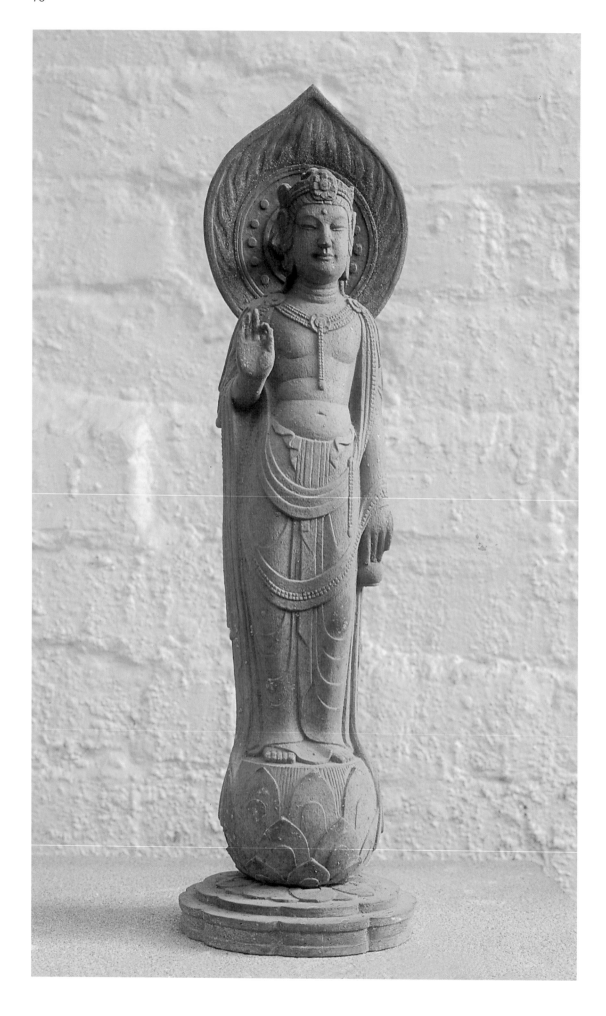

圖29　聖觀音　1944　樹脂（仿木刻）
Holy Guanyin　Resin（imitation wood carving）　10×10×35.5cm

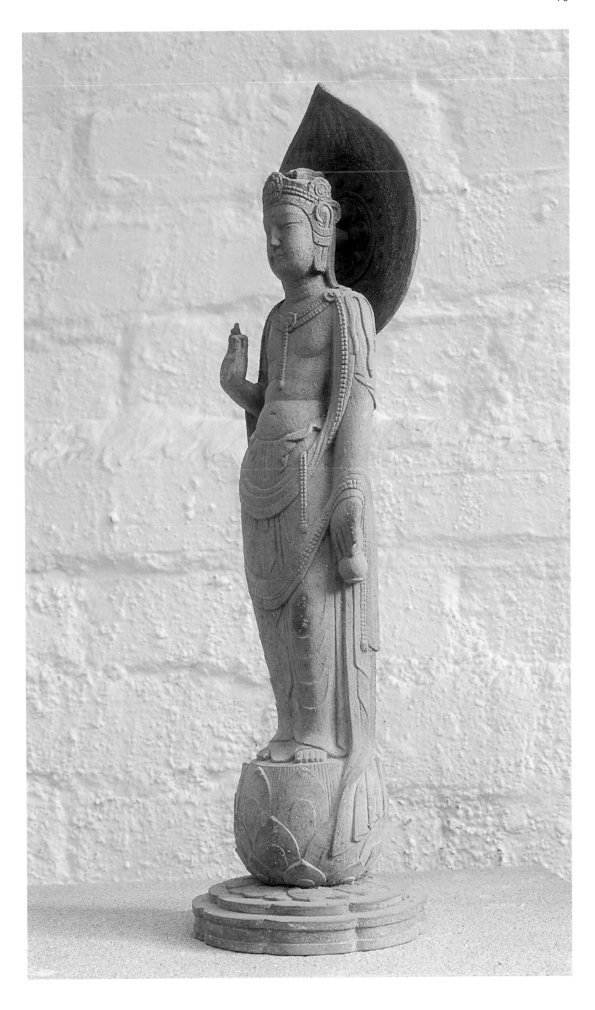

圖29-1　聖觀音　側視圖
Holy Guanyin（side view）

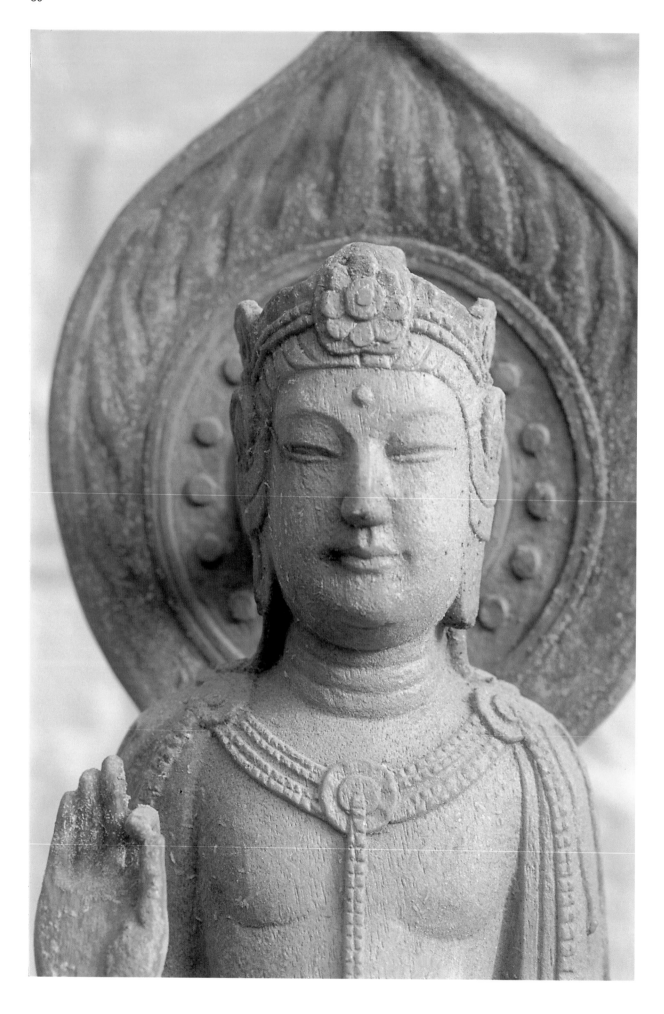

圖29-2　聖觀音　局部
Holy Guanyin（detail）

圖30 聖觀音 1944 樹脂（仿鎏金）
Holy Guanyin　Resin（imitation gilding）
10×10×35.5cm

圖31　聖觀音　1944　樹脂（仿紅木）
Holy Guanyin　Resin（ imitation redwood）　10×10×35.5cm

圖32　聖觀音　1944　樹脂（仿青玉）
Holy Guanyin　Resin（imitation celadon）　10×10×35.5cm

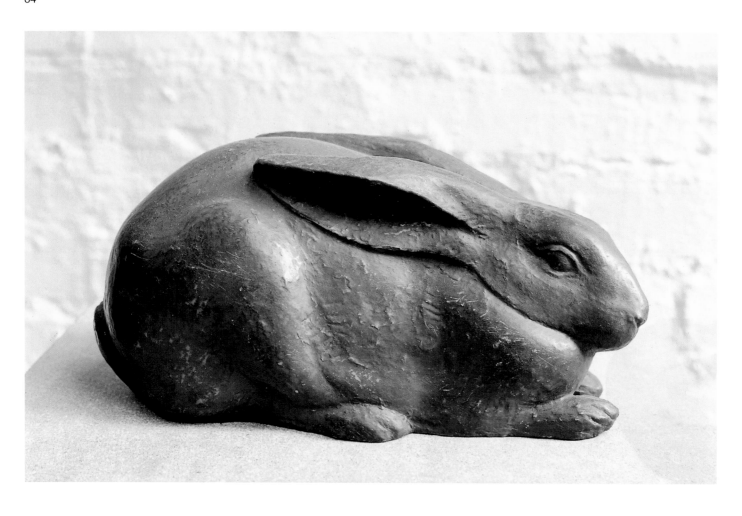

圖33 兔 1946 樹脂
Rabbit Resin 23.3×11.2×10cm

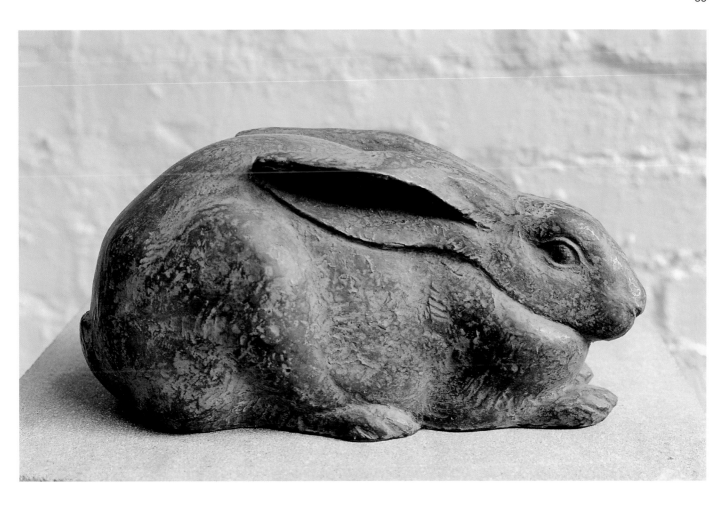

圖34　兔　年代不詳　乾漆
Rabbit　Date Unknown　Dry Lacquer　23.3×11.2×10cm

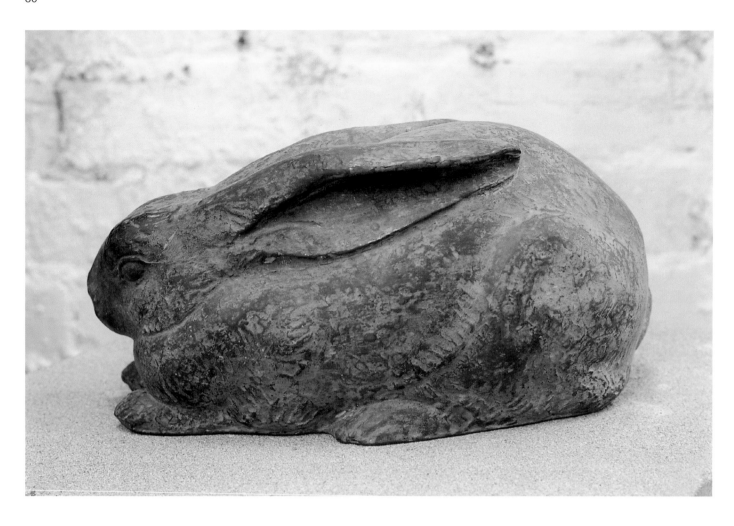

圖34-1　乾漆〈兔〉　背視圖
Rabbit（back view）

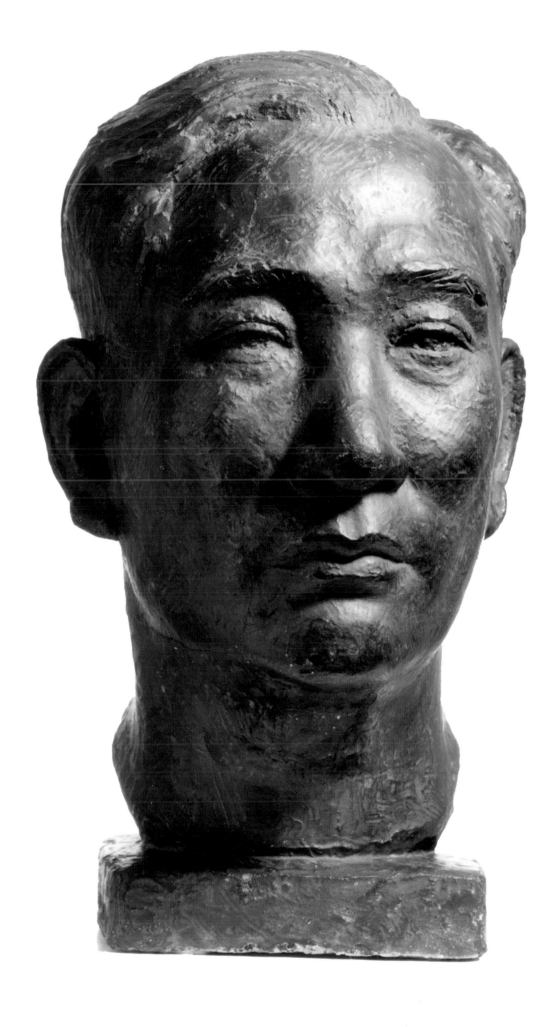

圖35　楊基先頭像　1946　石膏　（陳夏雨家屬提供）
Head of Yang Chi-hsien　Plaster　34.8×24.3×20cm

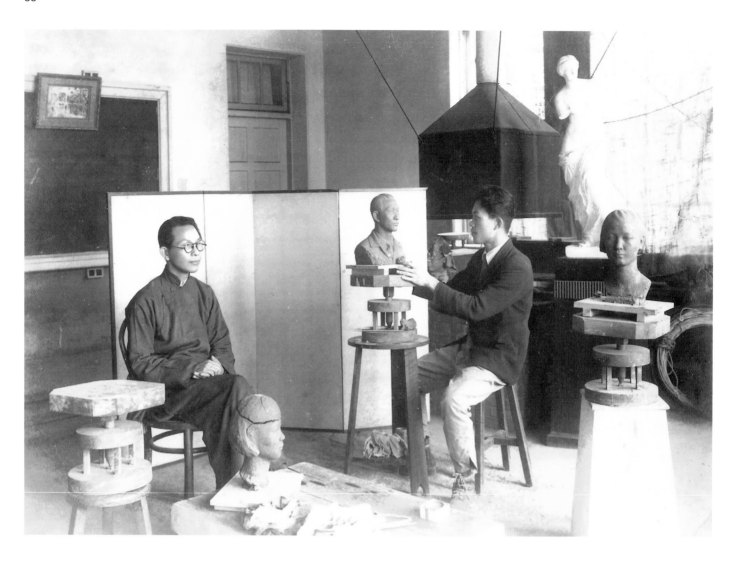

圖36　1946年，陳夏雨為台灣大學地質系教授林朝棨塑像　（陳夏雨家屬提供）
Chen Hsia-Yu was making a statue for Lin Chao-chi, Professor of the Department of Geosciences, National Taiwan University.

圖37　陳夏雨工作室一景　（1997年 攝）
Chen Hsia-Yu's studio

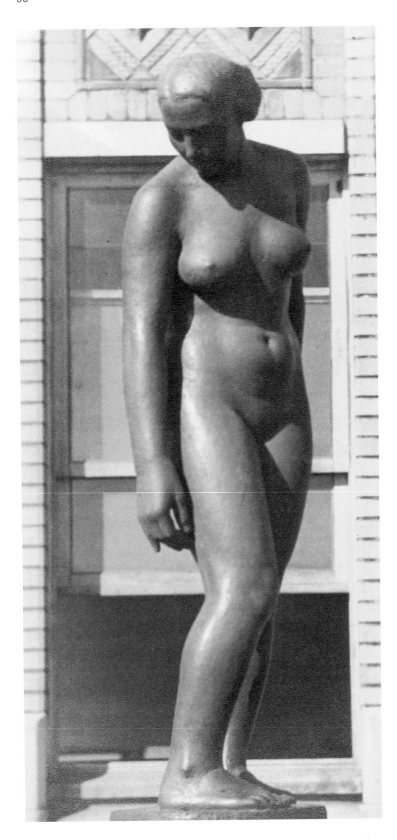

圖38　醒　1947　紙棉原型（詹紹基攝　陳夏雨家屬提供）
Awake　Cotton Paper（original cast）

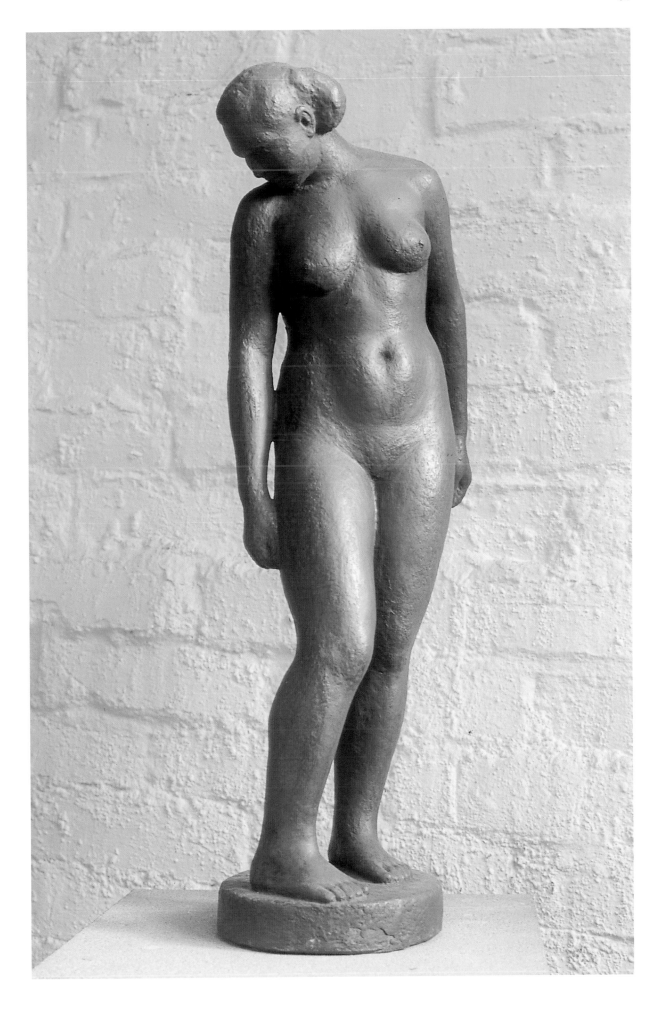

圖39　醒　1947　青銅
Awake　Bronze　14.3×14.2×54cm

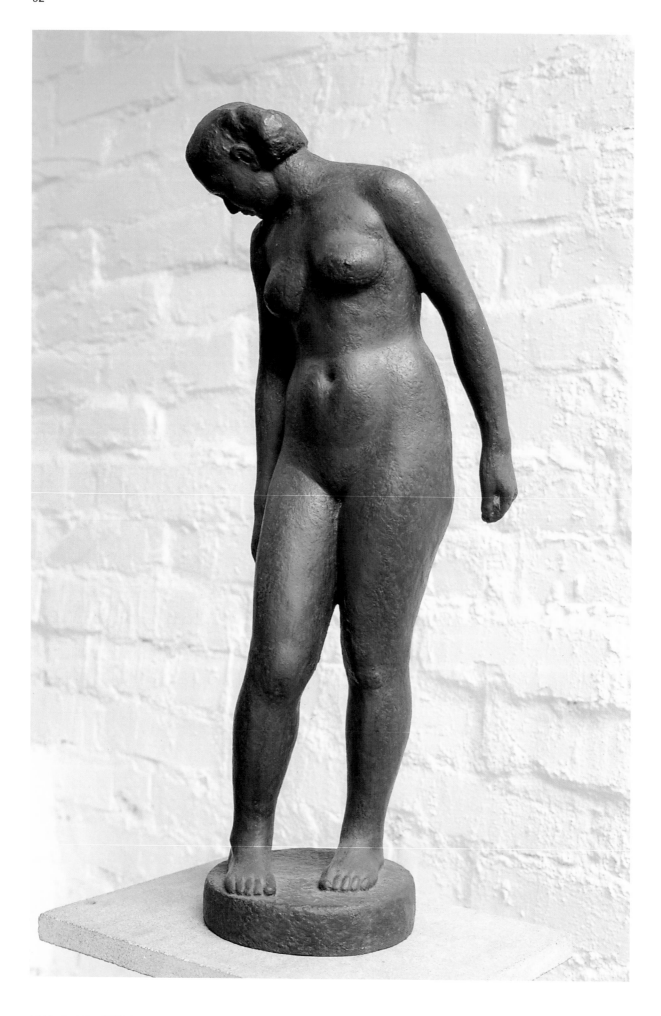

圖39-1　醒　側視圖
Awake（side view）

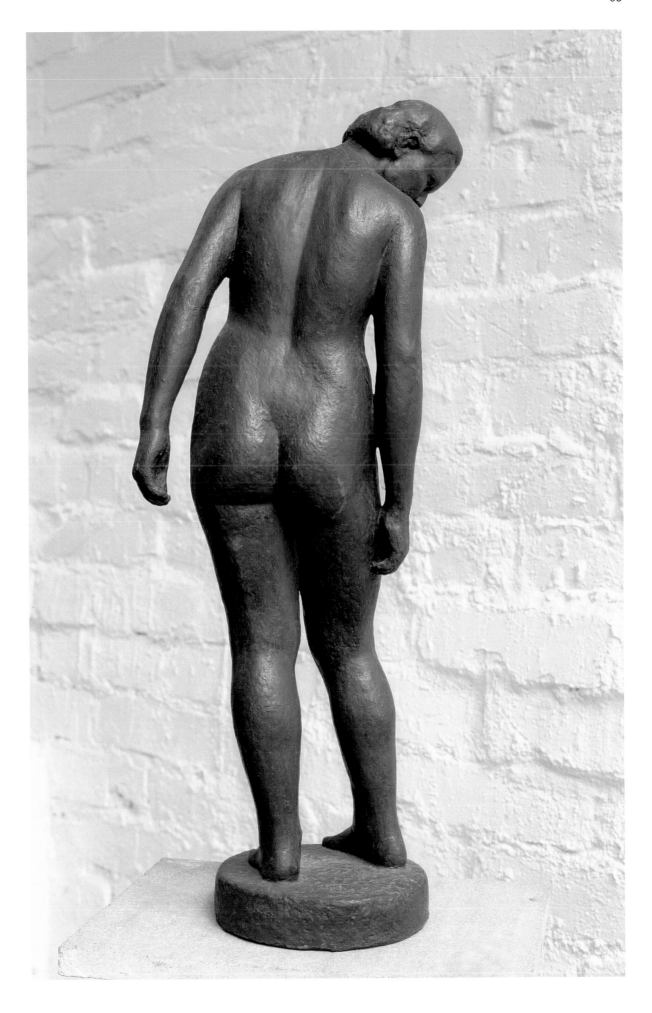

圖39-2　醒　背視圖
Awake（back view）

圖40　洗頭　1947　石膏
Washing Hair　Plaster　20.3×20×18.5cm

圖40-1　洗頭　側視圖
Washing Hair（side view）

圖40-2 洗頭 局部
Washing Hair（detail）

圖41　裸男立姿　1947　石膏
Nude Man Standing　Plaster　11×16.6×47cm

圖41-1　裸男立姿　側視圖
Nude Man Standing（side view）

圖41-2 裸男立姿 局部
Nude Man Standing（detail）

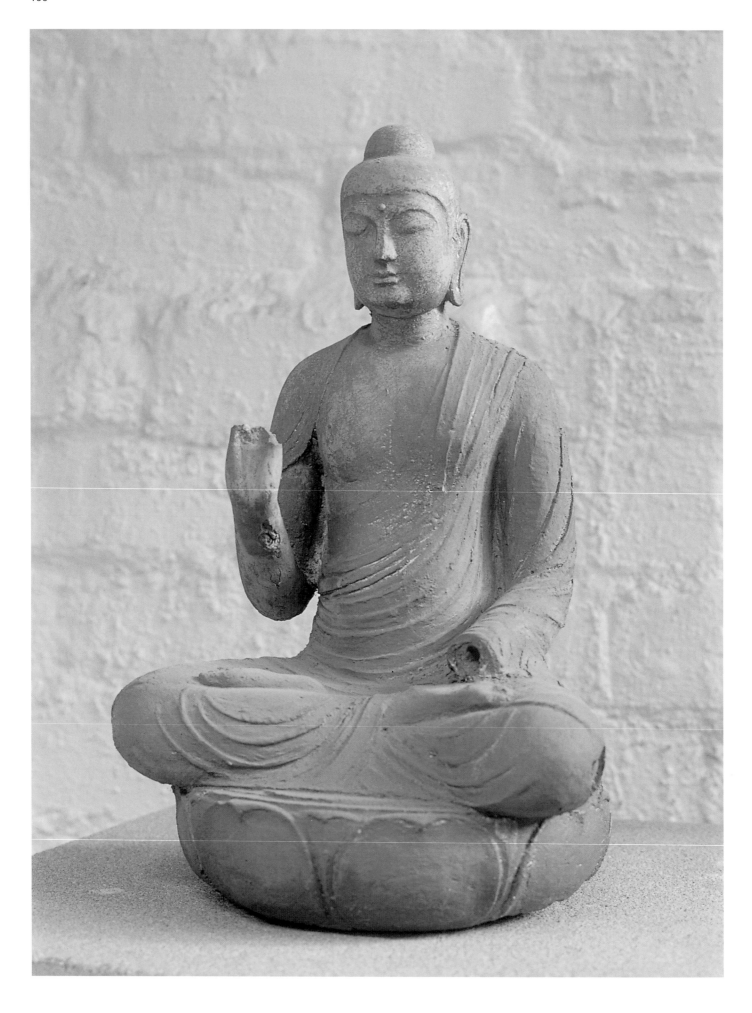

圖42　坐佛　年代不詳　石膏
Seated Buddha　Date Unknown　Plaster　17×14.6×25.8cm

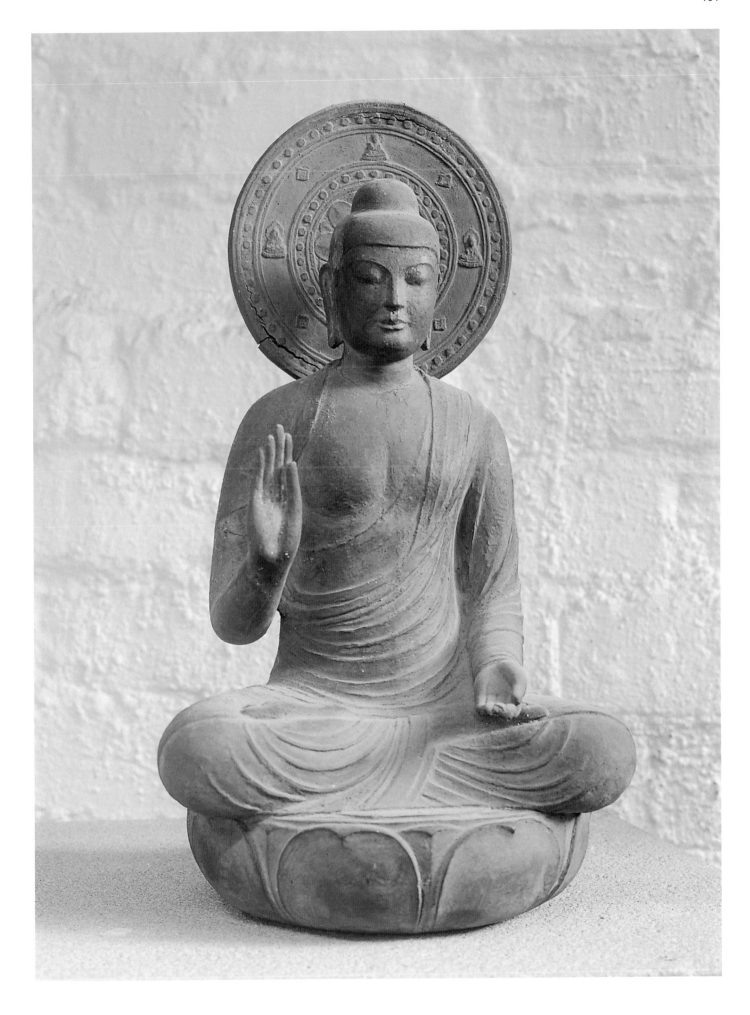

圖43　坐佛　年代不詳　樹脂
Seated Buddha　Date Unknown　Resin　17×15.2×29.2cm

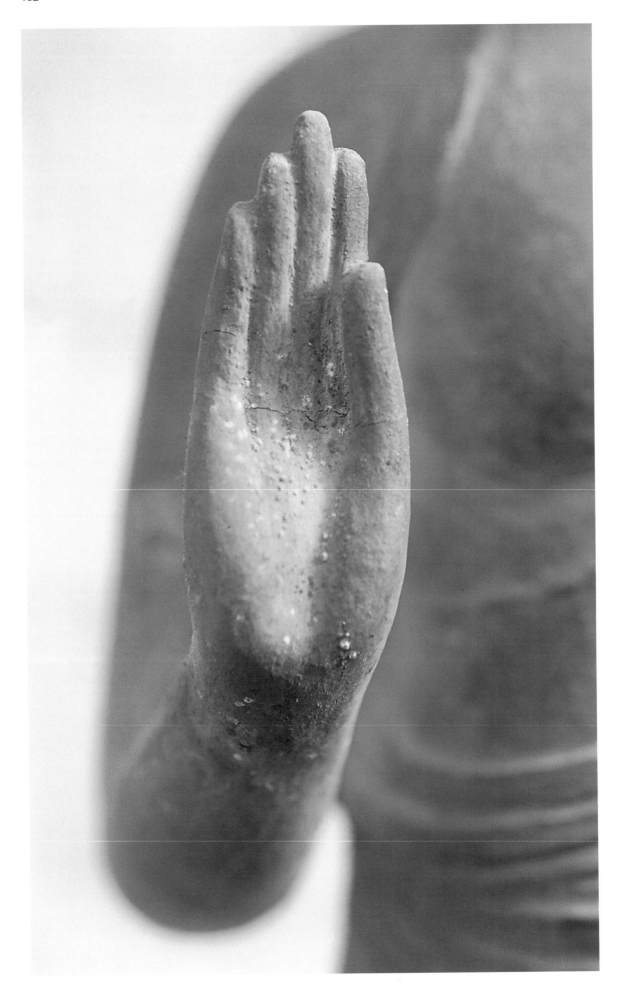

圖43-1　坐佛　手部
Seated Buddha（detail of hand）

圖44　新彬嬸頭像　1947　石膏
Head of Aunt Hsin-pin　Plaster　34.4×18.2×15.2cm

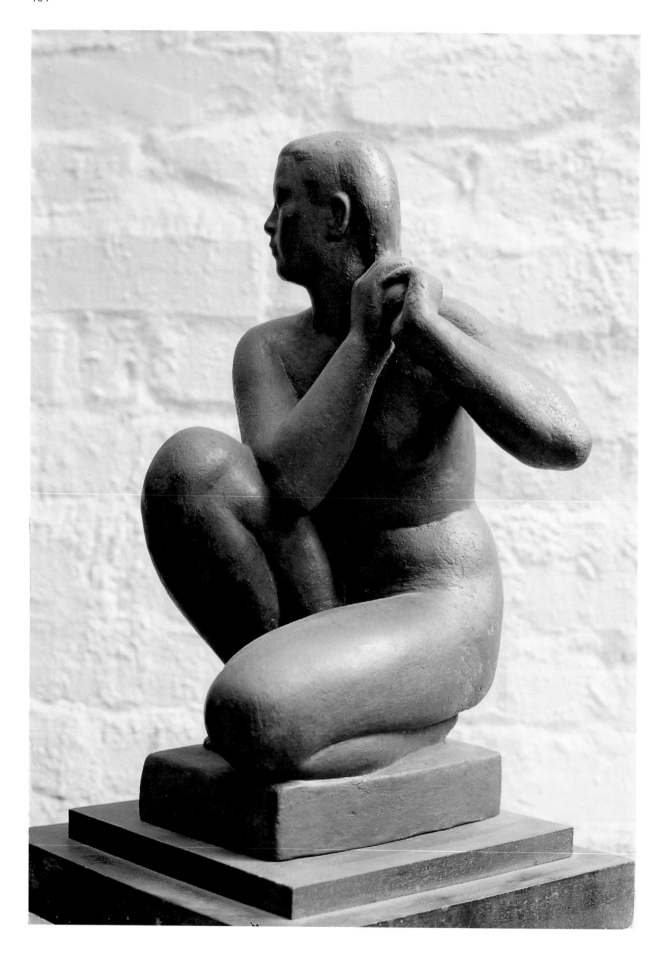

圖45　梳頭　1948　石膏
Combing Hair　Plaster　32×18×18cm

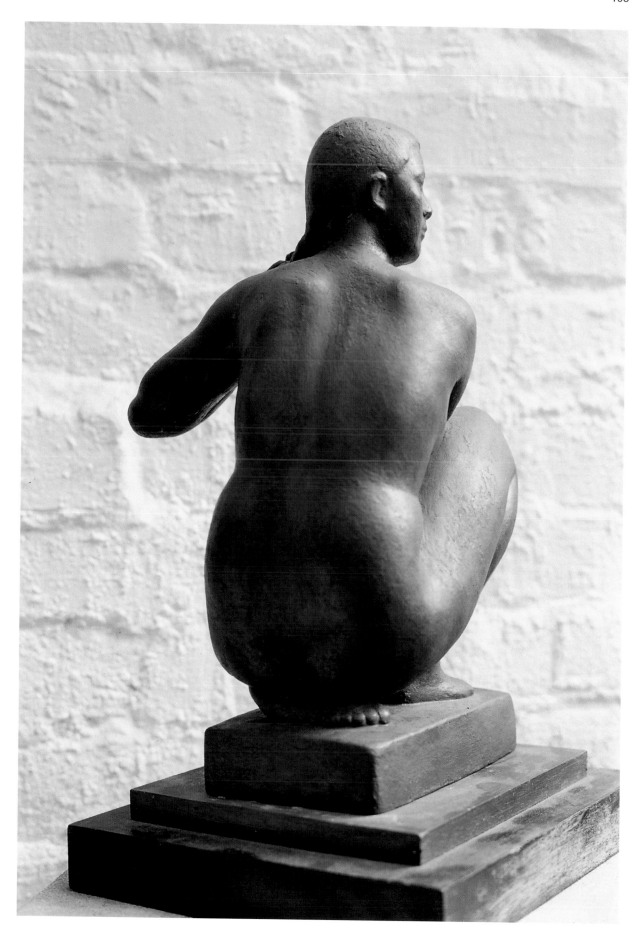

圖45-1　梳頭　背視圖
Combing Hair（back view）

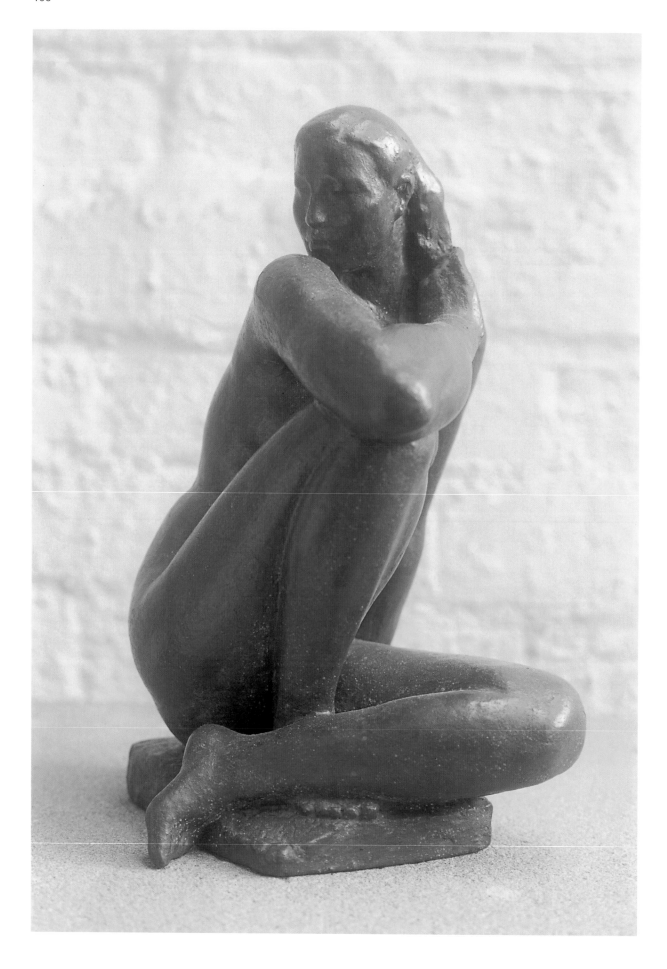

圖46　裸女坐姿　1948　青銅
Seated Nude　Bronze　23.3×20.3×13.1cm

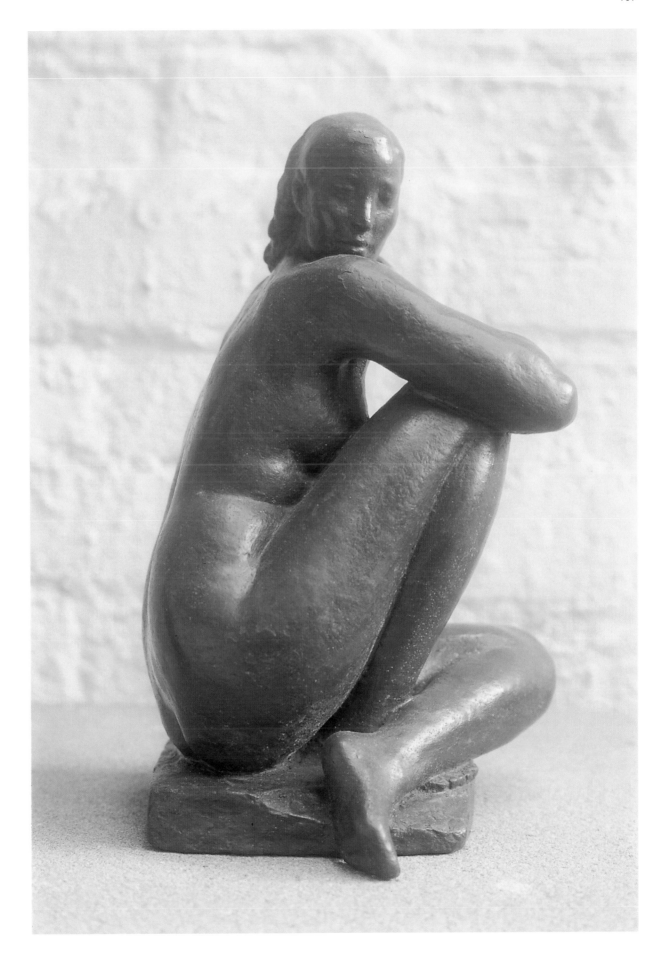

圖46-1　裸女坐姿　側視圖
Seated Nude（side view）

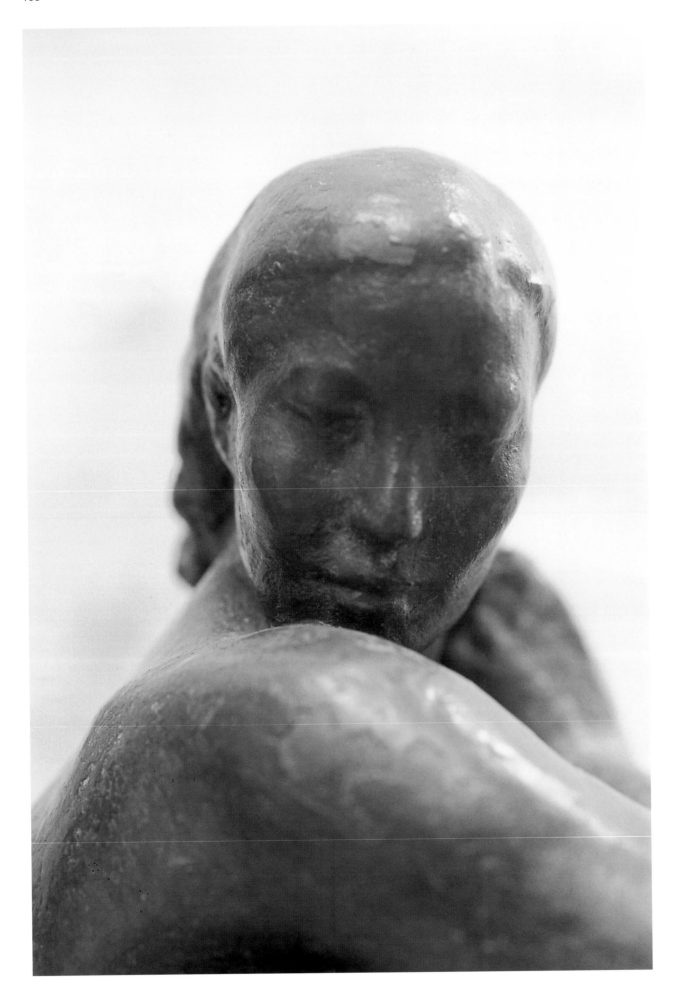

圖46-2 裸女坐姿 局部
Seated Nude（detail）

圖47 裸女坐姿 年代不詳 石刻
Seated Nude Date Unknown Stone 11.2×16.2×22.7cm

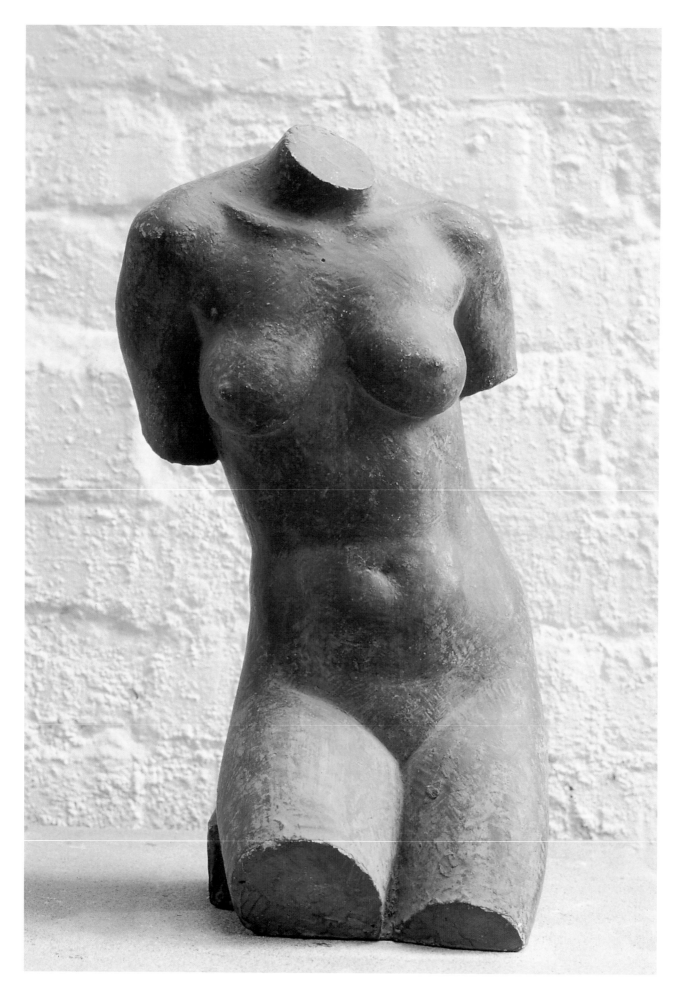

圖48　女軀幹像　年代不詳　石膏
Female Torso　Date Unknown　Plaster　13×17×30.5cm

圖49（上圖）　裸女臥姿　年代不詳　木雕
圖49-1（下圖）　裸女臥姿　背視圖
Reclining Nude　Date Unknown　Wood　14.7×7.5×8.5cm
Reclining Nude（back view）

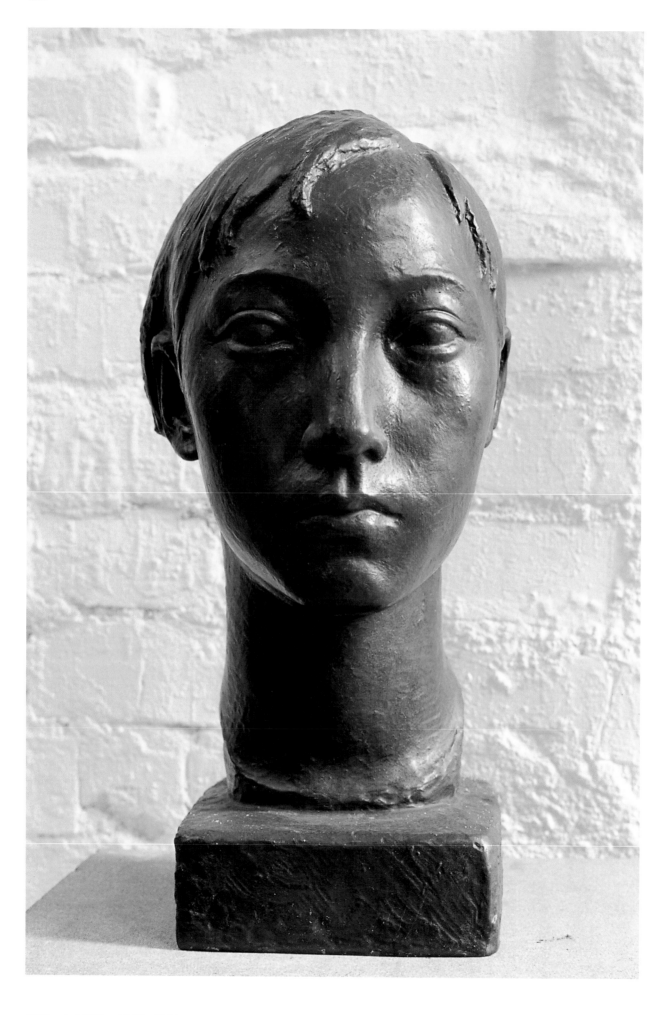

圖50　少女頭像　1948　青銅
Head of a Girl　Bronze　34.5×19.3×17.4cm

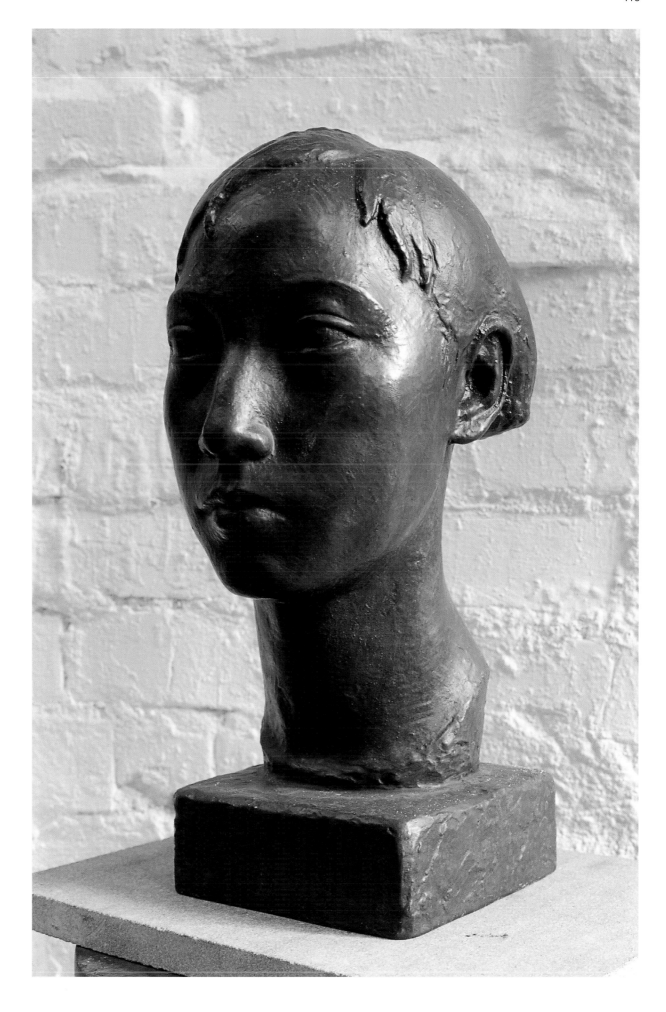

圖50-1　少女頭像　側視圖
Head of a Girl（side view）

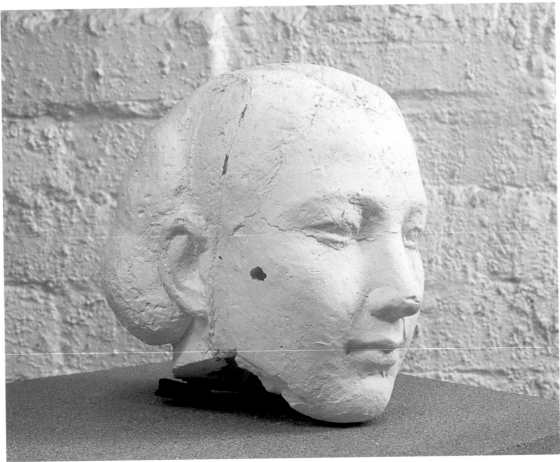

圖51（上圖）　婦人頭像　年代不詳　石膏
圖51-1（下圖）　婦人頭像　側視圖
Head of a Woman　Date Unknown　Plaster　12×17×16.2cm
Head of a Woman（side view）

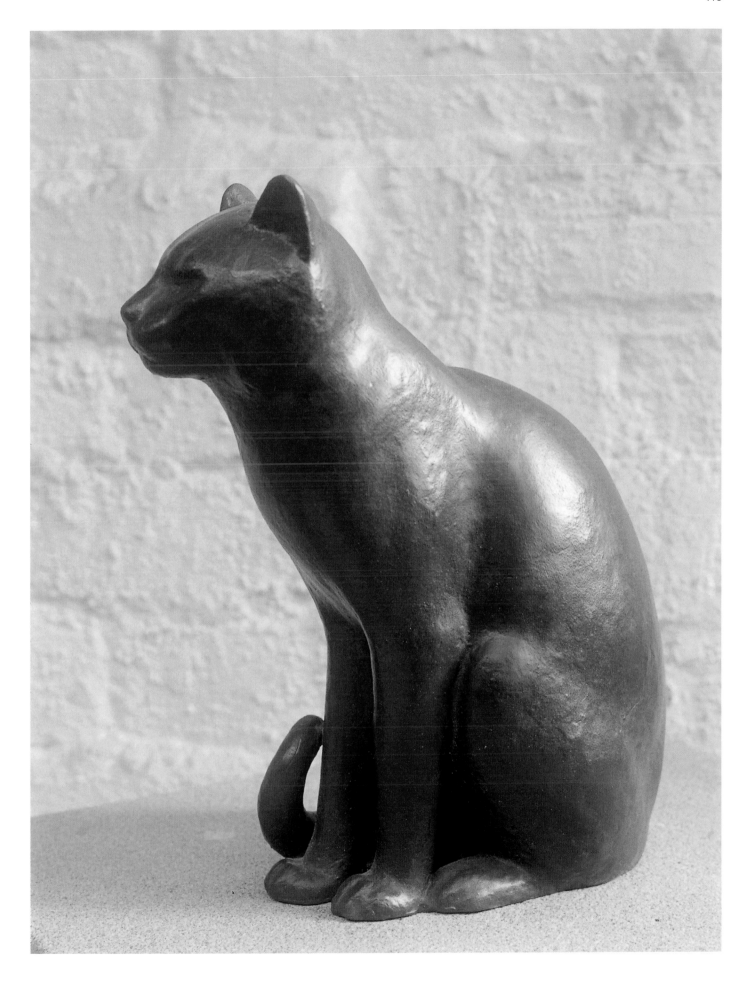

圖52　貓　1948　紅銅
Cat　Copper　21.8×17.8×9.7cm

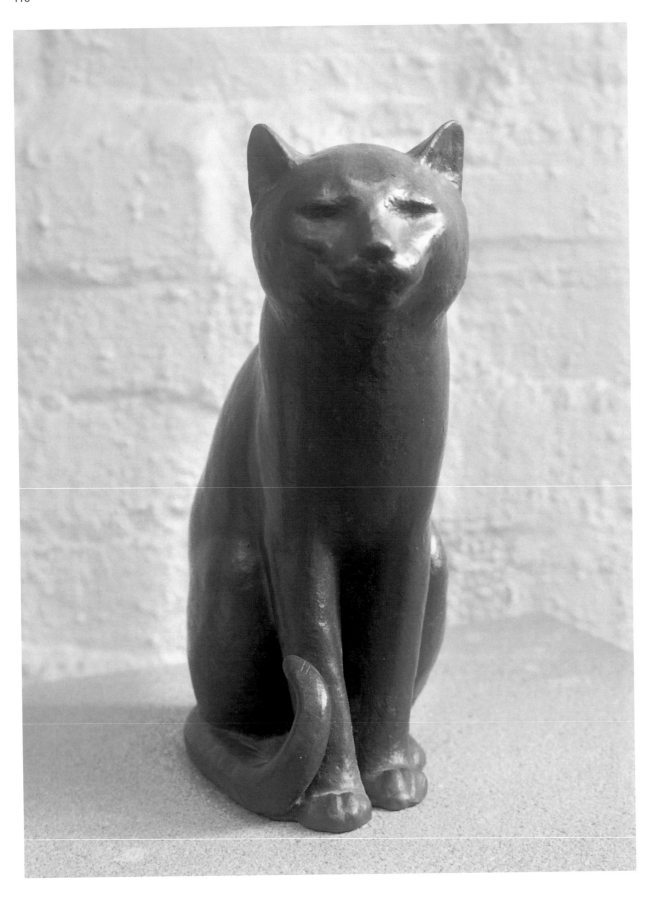

圖52-1　貓　紅銅　正視圖
Cat　Copper（front view）

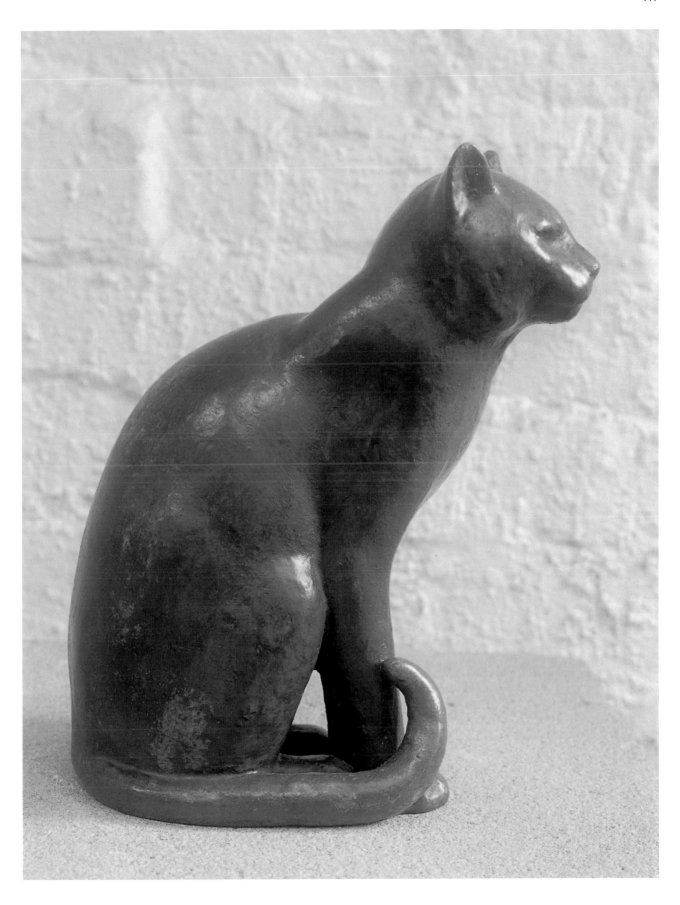

圖53　貓　1948　青銅
Cat　Bronze　21.8×17.8×9.7cm

圖54　裸女臥姿　年代不詳　石刻
Reclining Nude　Date Unknown　Stone　17.2×8.5×7.4cm

圖54-1　裸女臥姿　背視圖
Reclining Nude（back view）

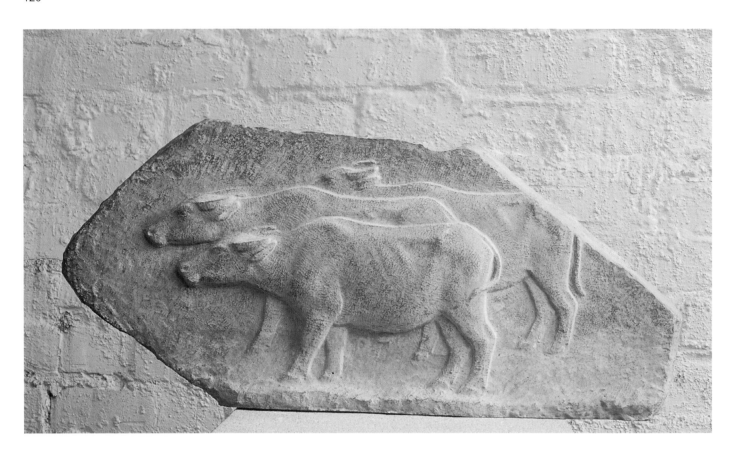

圖55（上圖）　三牛浮雕　1950　石刻
圖55-1（右頁上圖）　三牛浮雕　石刻　局部
圖55-2（右頁下圖）　三牛浮雕　樹脂　局部
Relief of Three Oxen　Stone　57×25×11cm
Relief of Three Oxen　Stone　（detail）
Relief of Three Oxen　Resin　（detail）

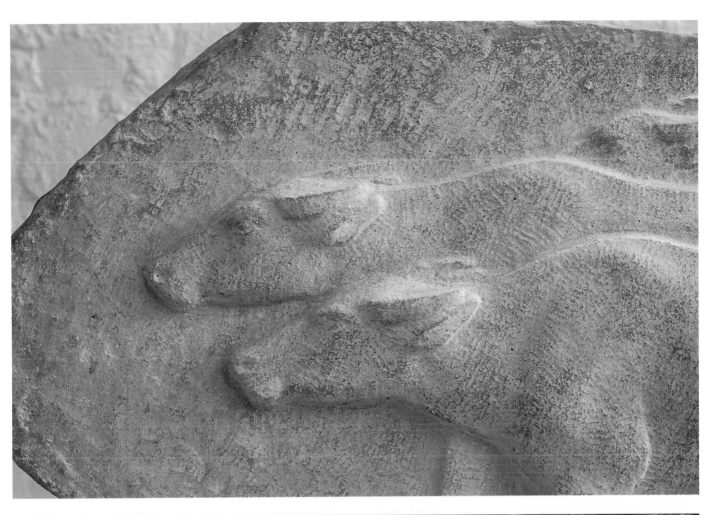

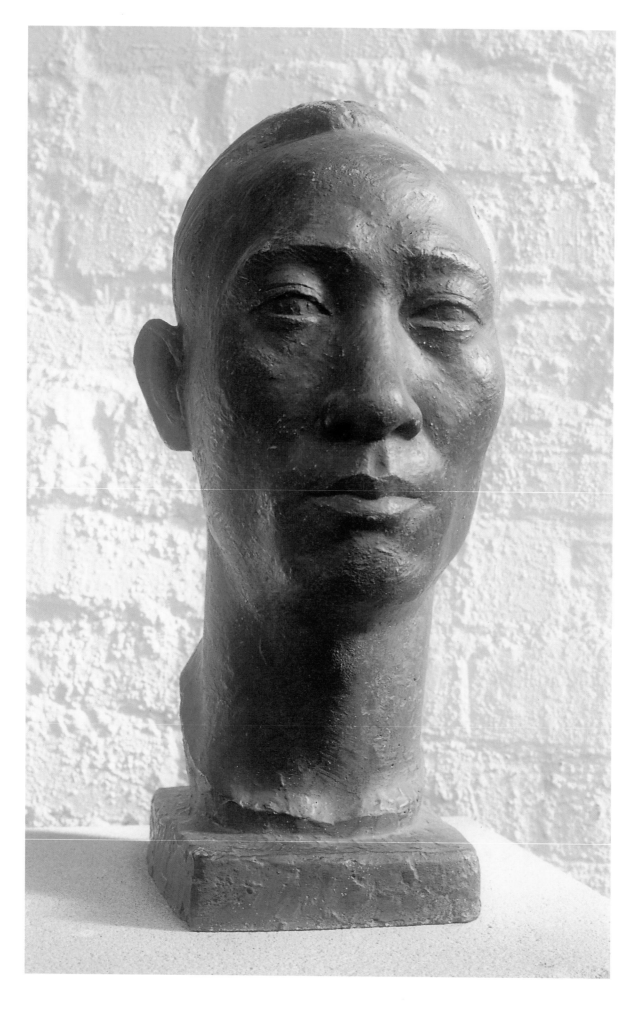

圖56　王氏頭像　1950　石膏
Head of Wang　Plaster　31.8×17.3×21.2cm

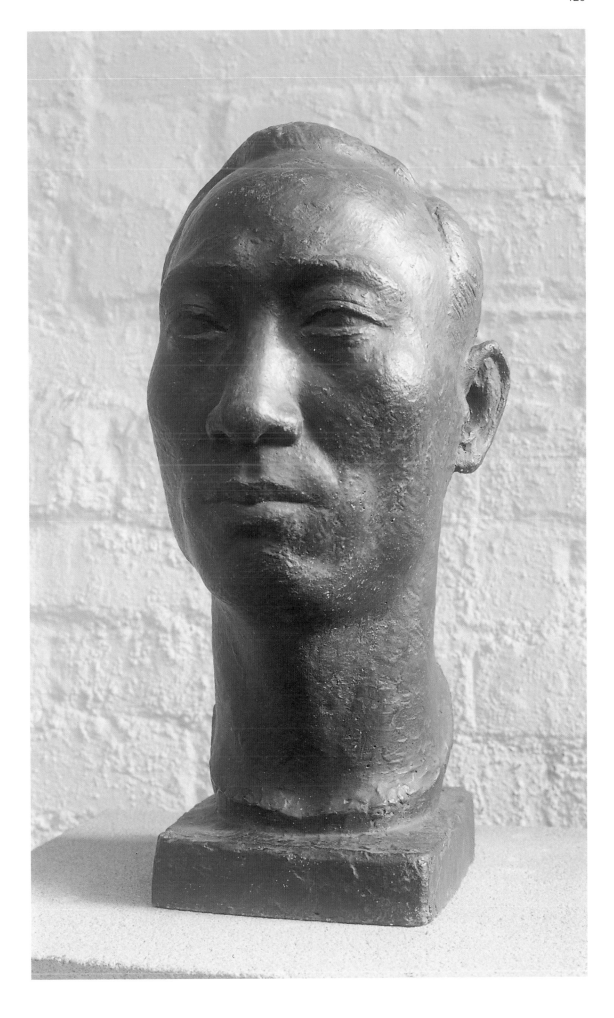

圖56-1　王氏頭像　側視圖
Head of Wang（side view）

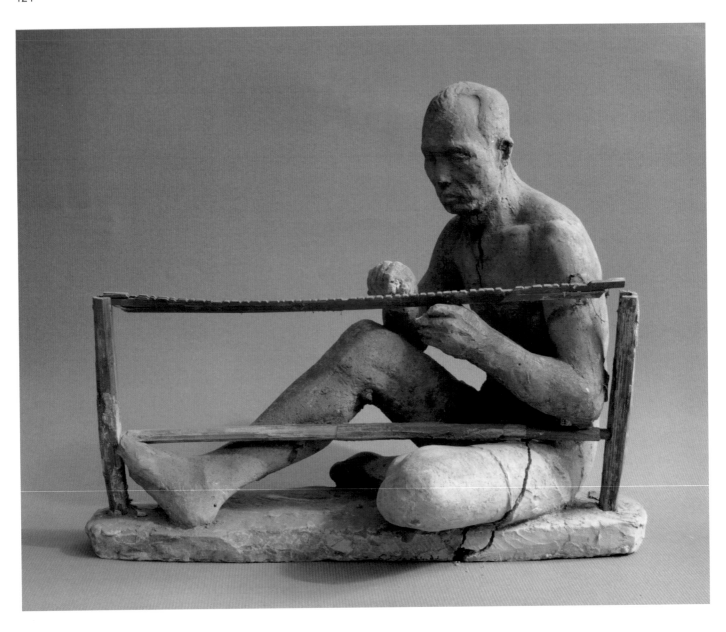

圖57　木匠　年代不詳　石膏
Carpenter　Date Unknown　Plaster　31×14.5×24.4cm

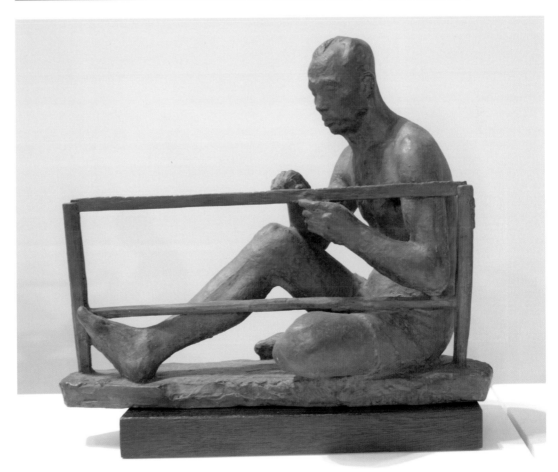

圖57-1（上圖）　木匠　側視圖
圖57-2（下圖）　木匠　修復版
Carpenter（side view）
Carpenter（restored version）

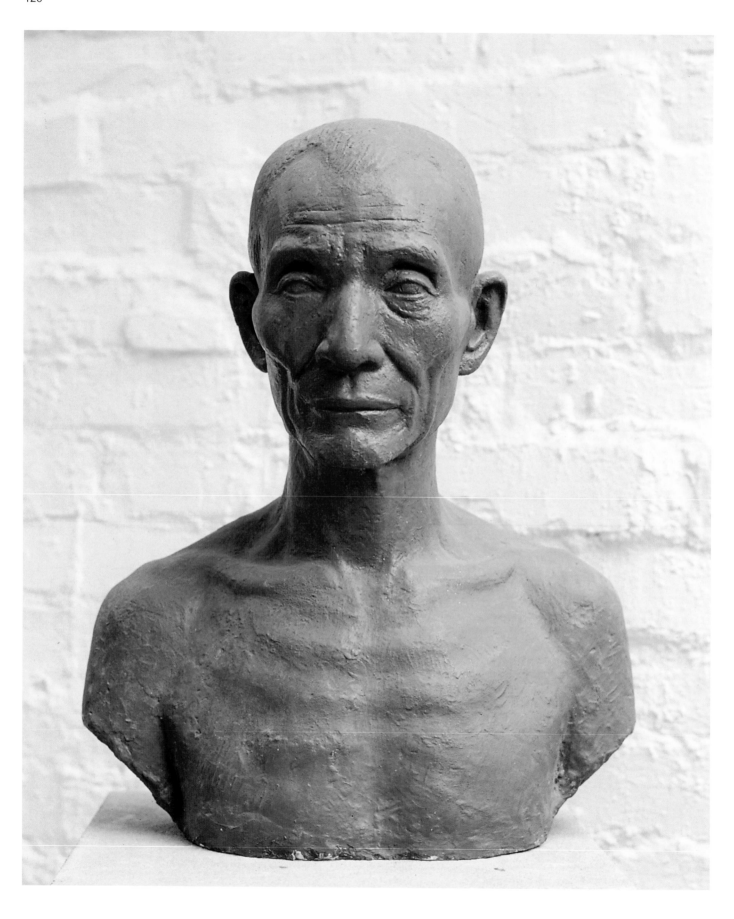

圖58　施安塽（裸身）胸像　1951　石膏
Bust of Shih An-shuang（Nude）　Plaster　40×32.4×22.7cm

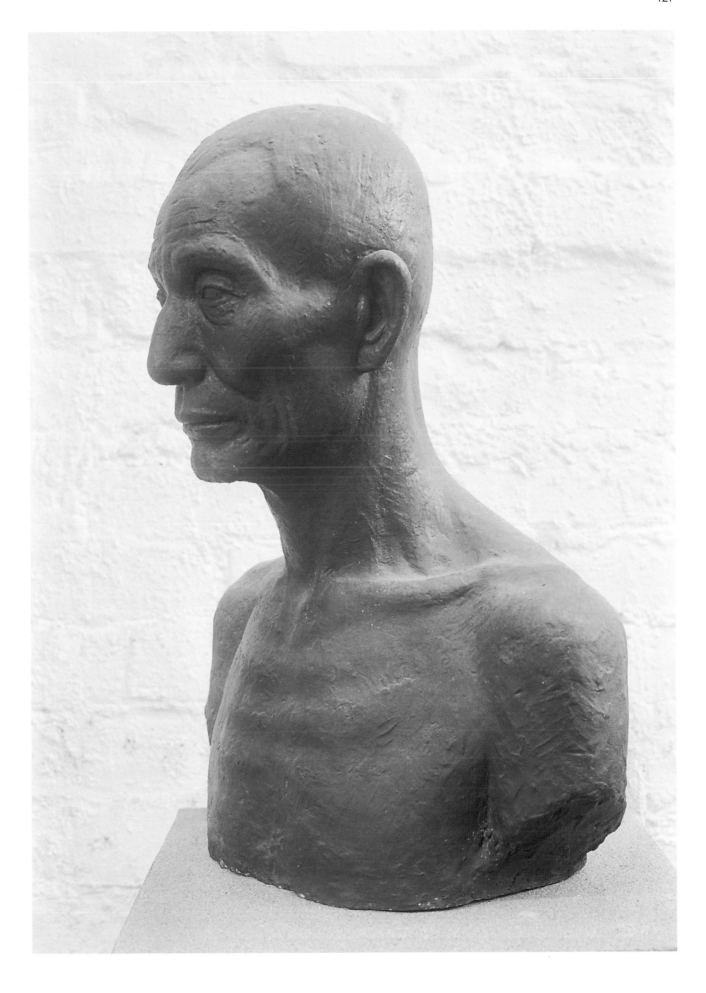

圖58-1　施安塽（裸身）胸像　側視圖
Bust of Shih An-shuang（Nude）（side view）

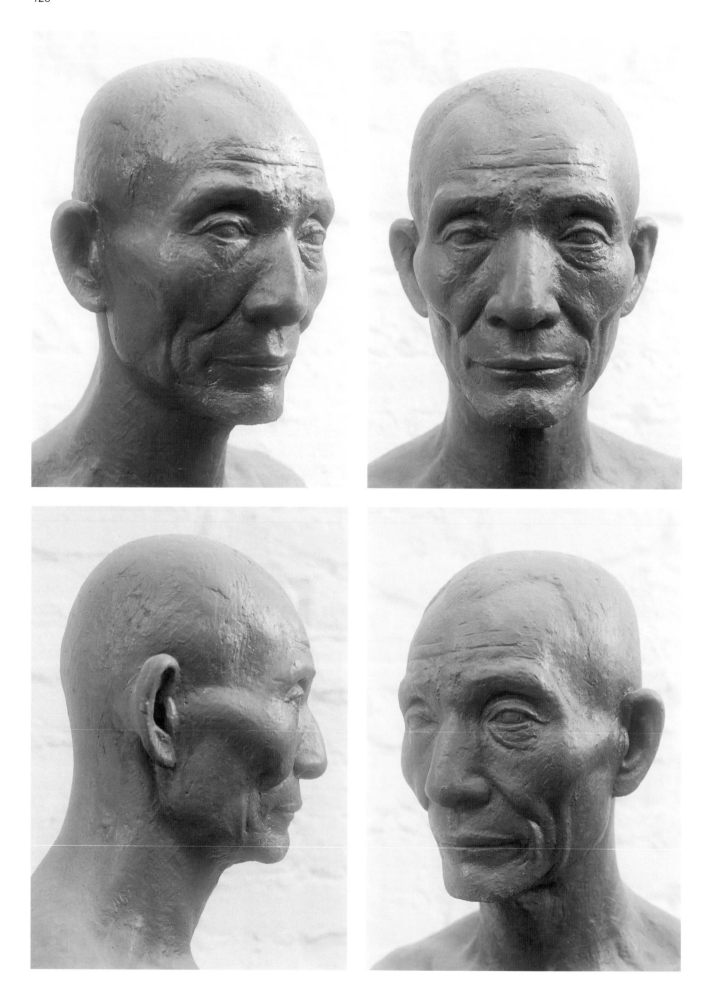

圖58-2　施安塽（裸身）胸像　局部
Bust of Shih An-shuang（Nude）（detail）

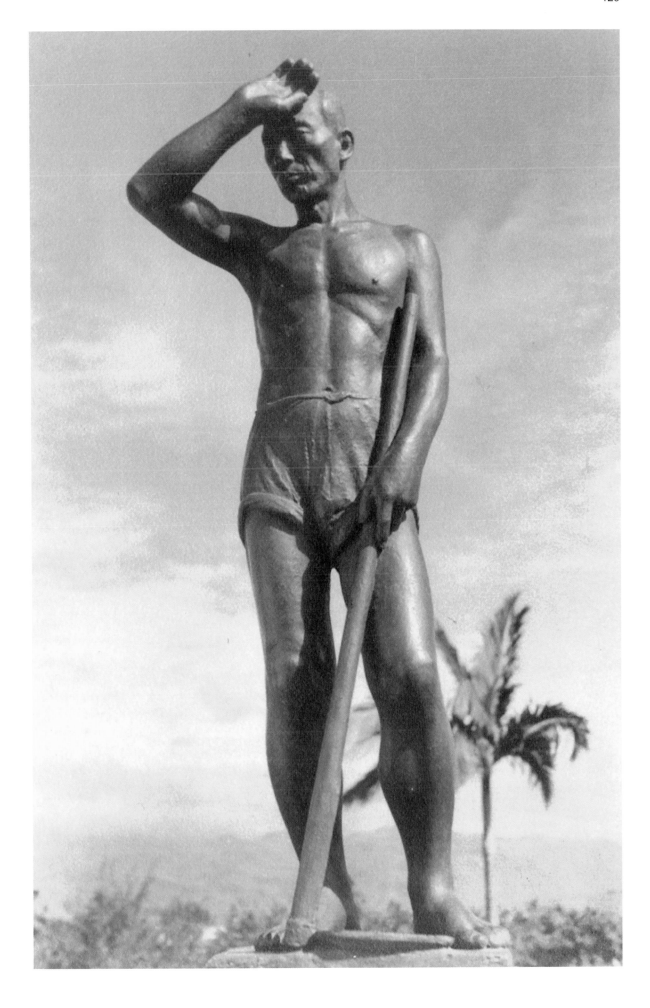

圖59　農夫　1951　（陳夏雨家屬提供）
Farmer

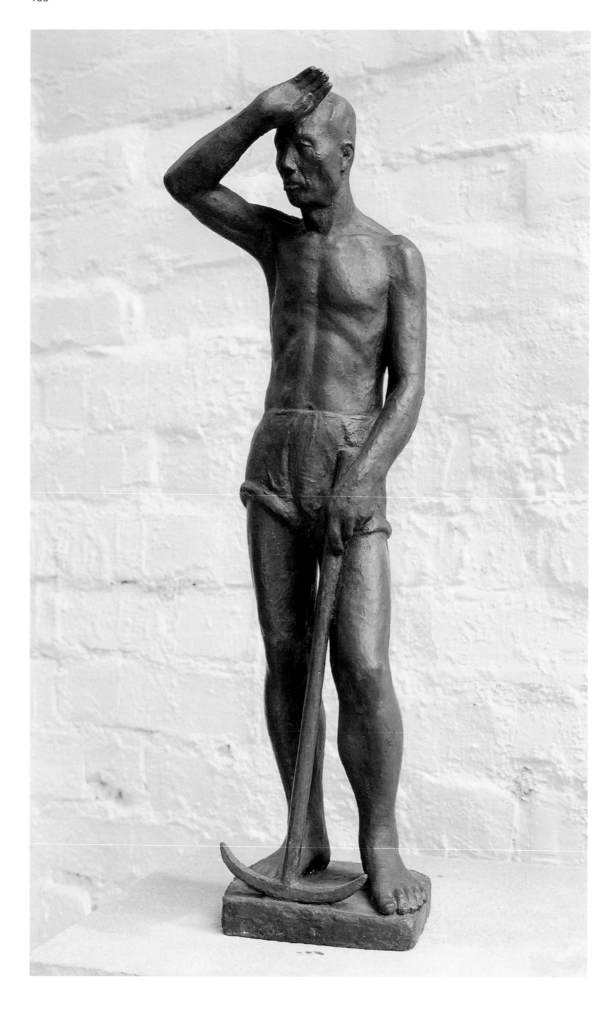

圖60　農夫　1951　樹脂
Farmer　Resin　47.2×16.6×11cm

圖60-1　農夫　背視圖
Farmer（back view）

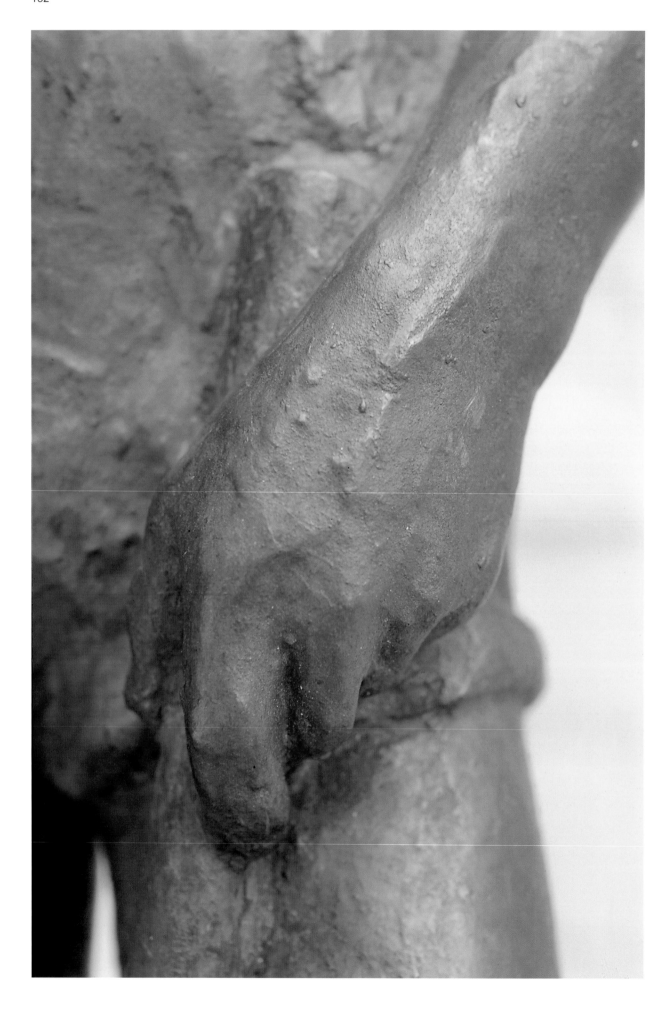

圖60-2　農夫　手部（長4.5cm）放大圖
Farmer（detail of hand）

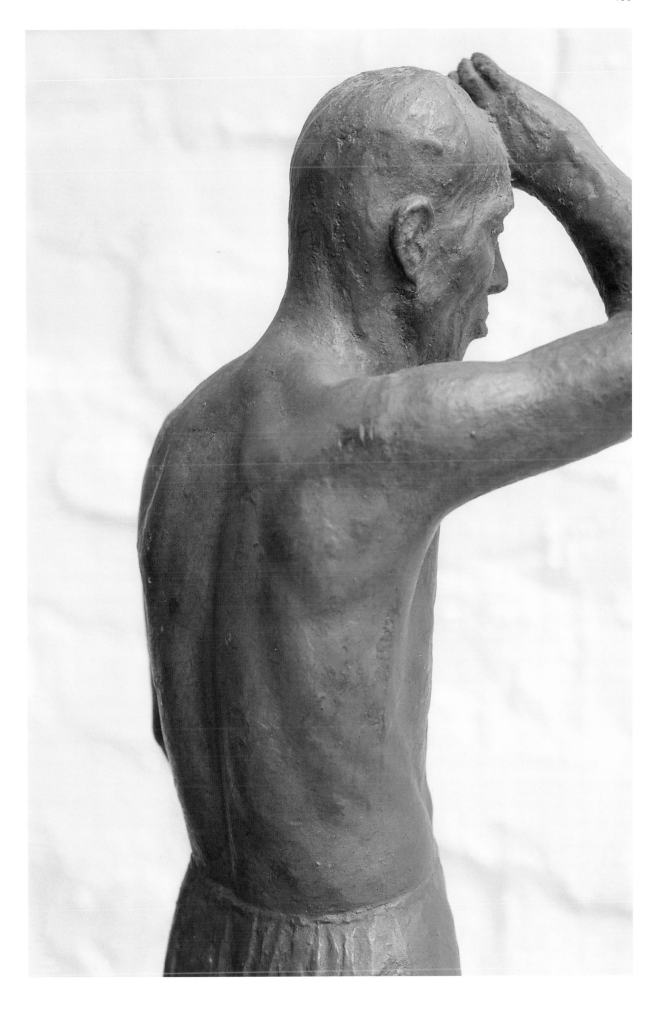

圖60-3 農夫 局部
Farmer（detail）

圖60-4　農夫　局部
Farmer（detail）

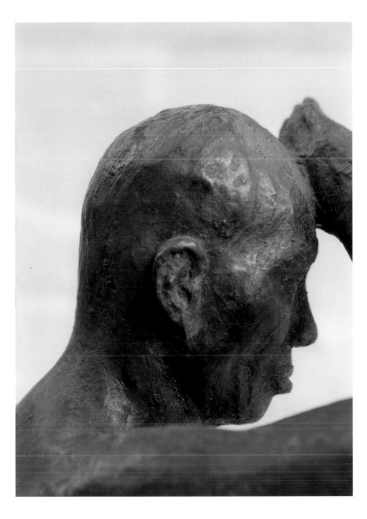

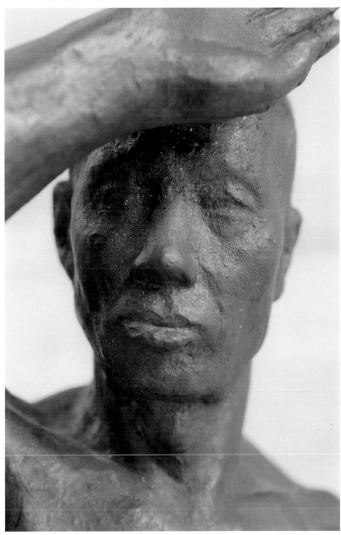

圖60-5（上圖）　農夫　頭部　長度6.5cm
圖60-6（下圖）　農夫　臉部
Farmer（detail of head）
Farmer（detail of face）

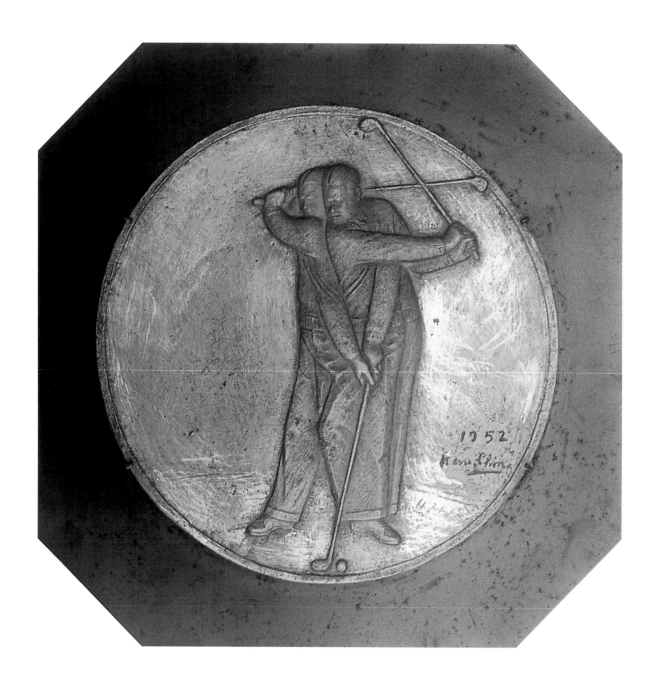

圖61　高爾夫　1952　鋁鑄
Golf　Aluminum　D（直徑）18.8cm　Wood frame（木框）24.5×24.5×3.8cm

圖62　聖觀音　年代不詳　青銅
Holy Guanyin　Date Unknown　Bronze　6.0×6.0×32.0cm

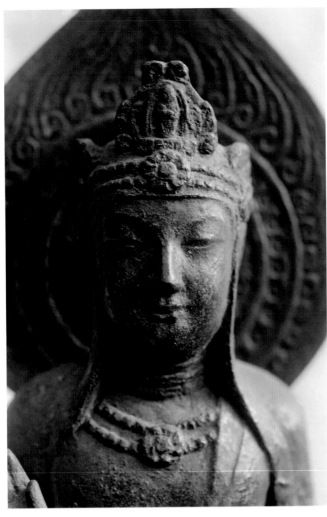

圖62-1　聖觀音　局部
圖62-2　聖觀音　局部
Holy Guanyin（detail）
Holy Guanyin（detail）

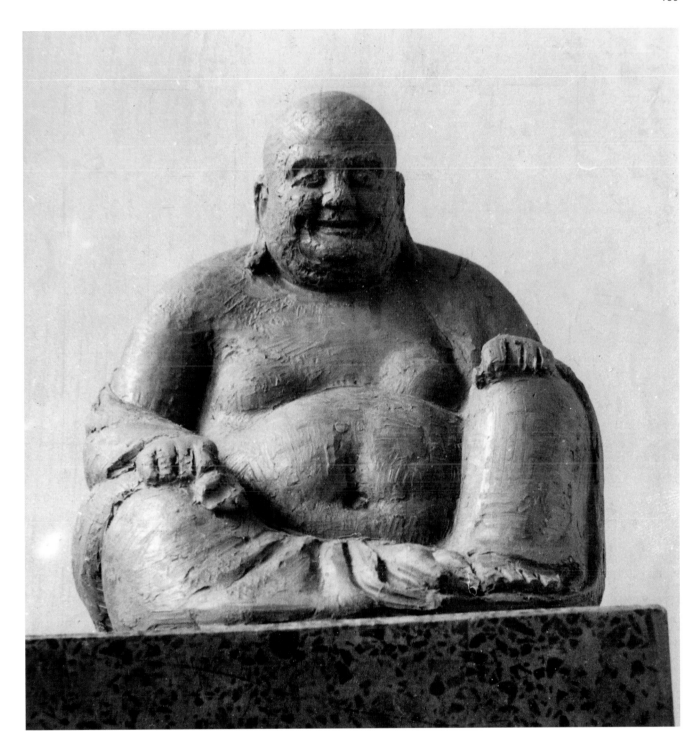

圖63　彌勒佛像　年代不詳　泥塑　（陳夏雨家屬提供）
Maitreya Buddha　Date Unknown　Clay

圖64　許氏胸像　1953　石膏
Bust of Hsu　Plaster　28.8×24.3×18.2cm

圖64-1　許氏胸像　局部
Bust of Hsu（detail）

圖65　許氏胸像　樹脂
Bust of Hsu　Resin　28.8×24.3×18.2cm

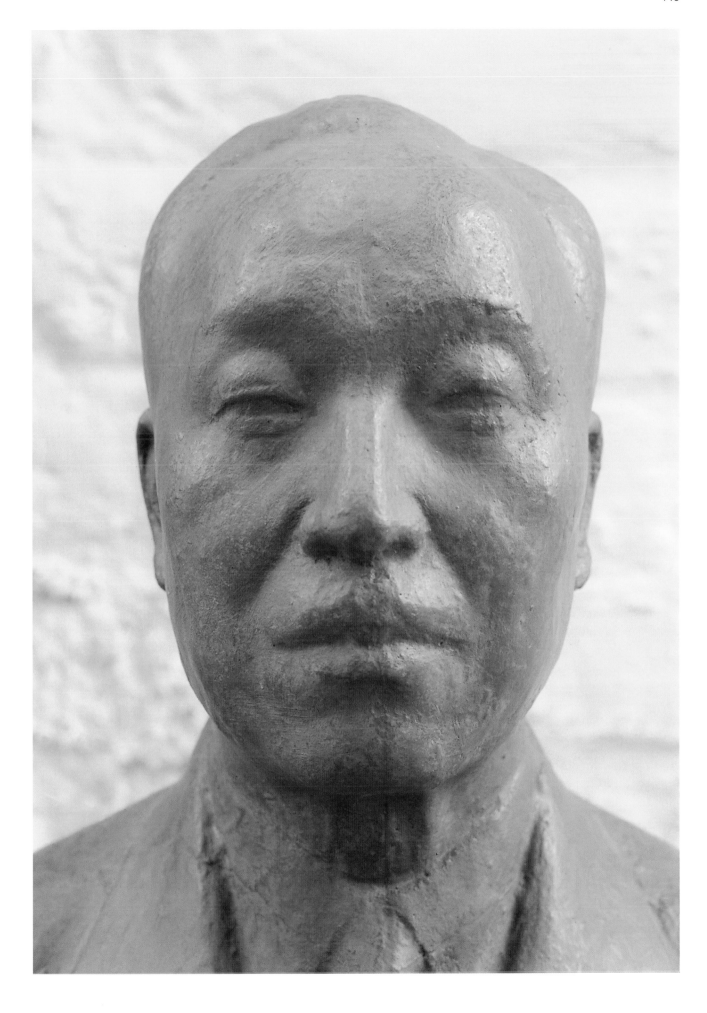

圖65-1　許氏胸像　局部
Bust of Hsu（detail）

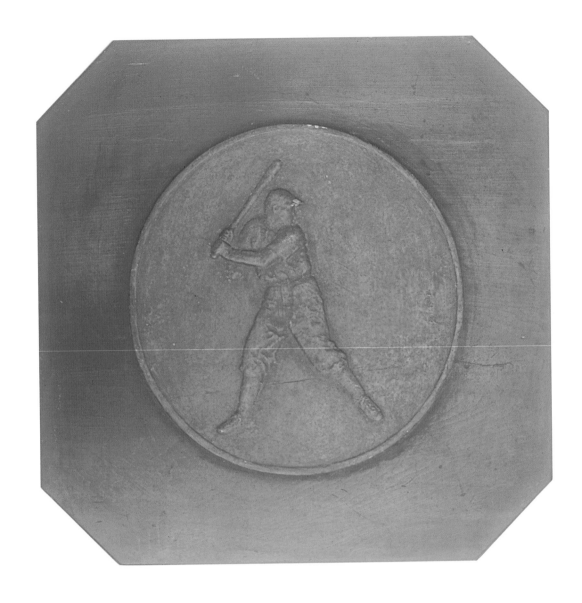

圖66　棒球　1954　鋁鑄　作品直徑18.8cm　木框24.3×24.0×3.4cm
Baseball　Aluminum

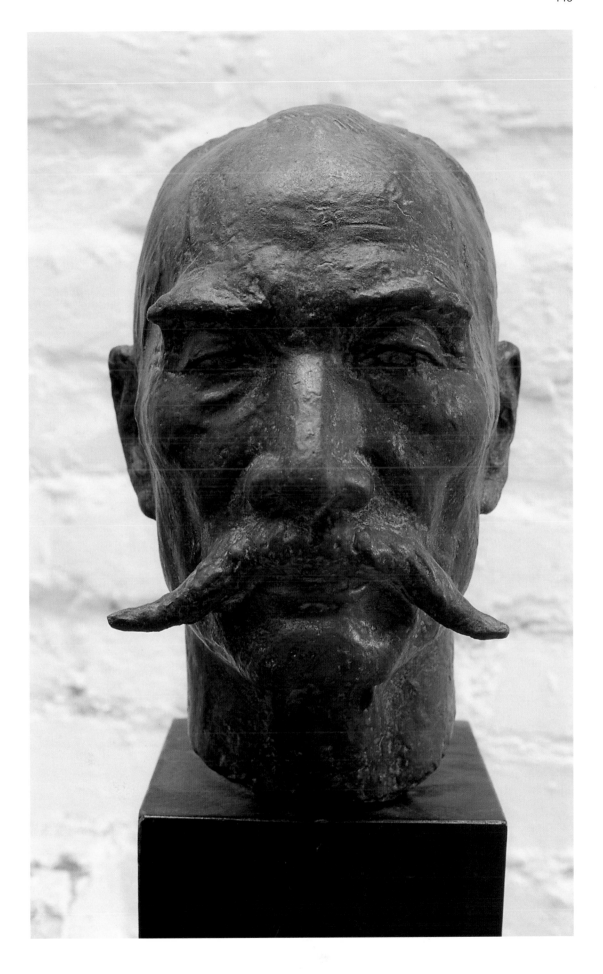

圖67　詹氏頭像　1954　青銅
Head of Chan　Bronze　22×19×16cm

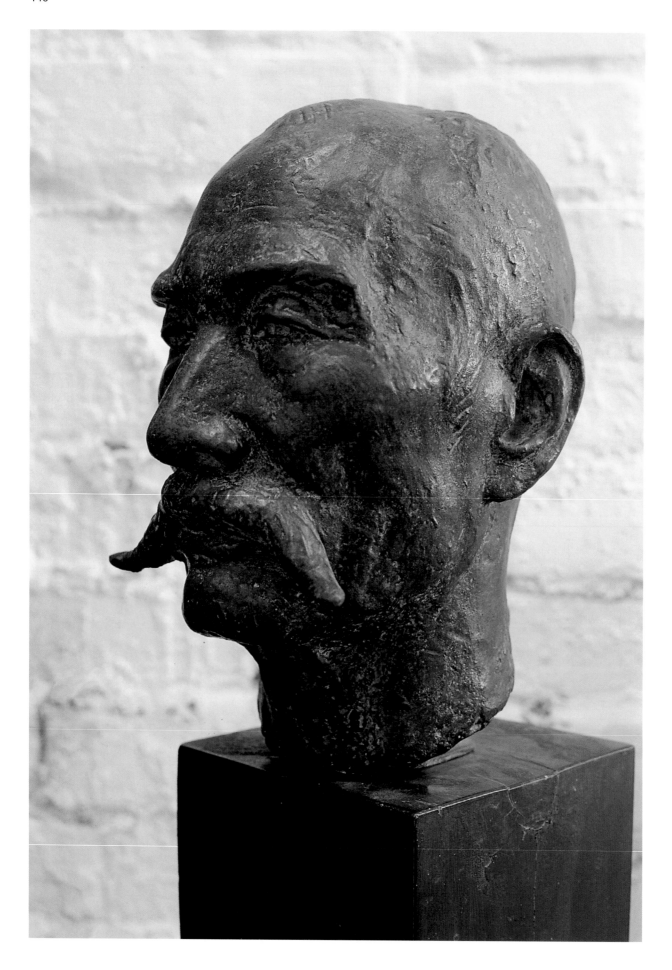

圖67-1　詹氏頭像　側視圖
Head of Chan（side view）

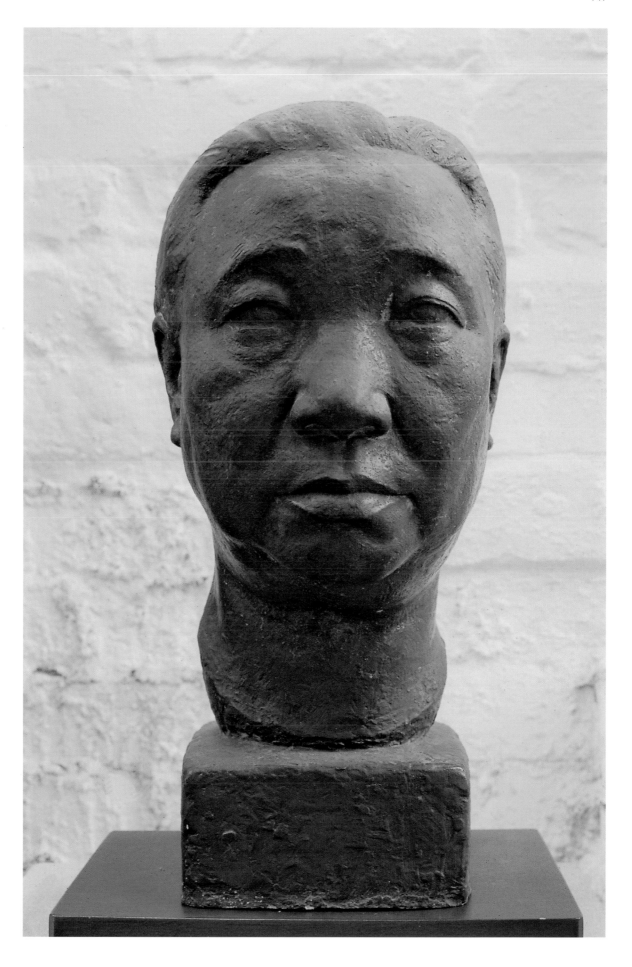

圖68　楊夫人頭像　1956　石膏
Head of Madam Yang　Plaster　33.3×20.3×16.7cm

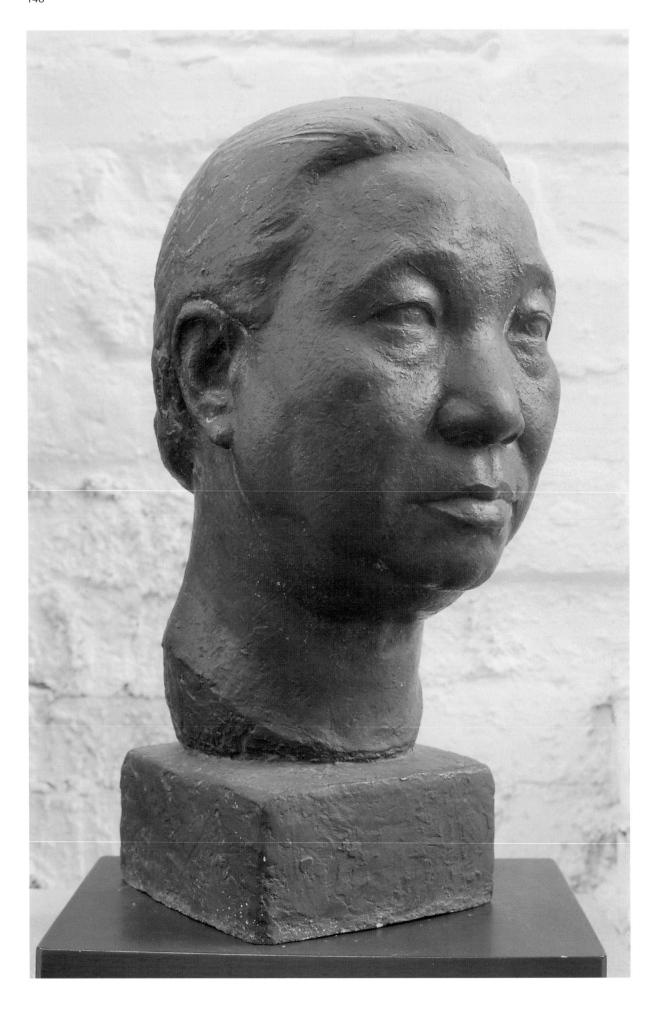

圖68-1　楊夫人頭像　側視圖
Head of Madam Yang（side view）

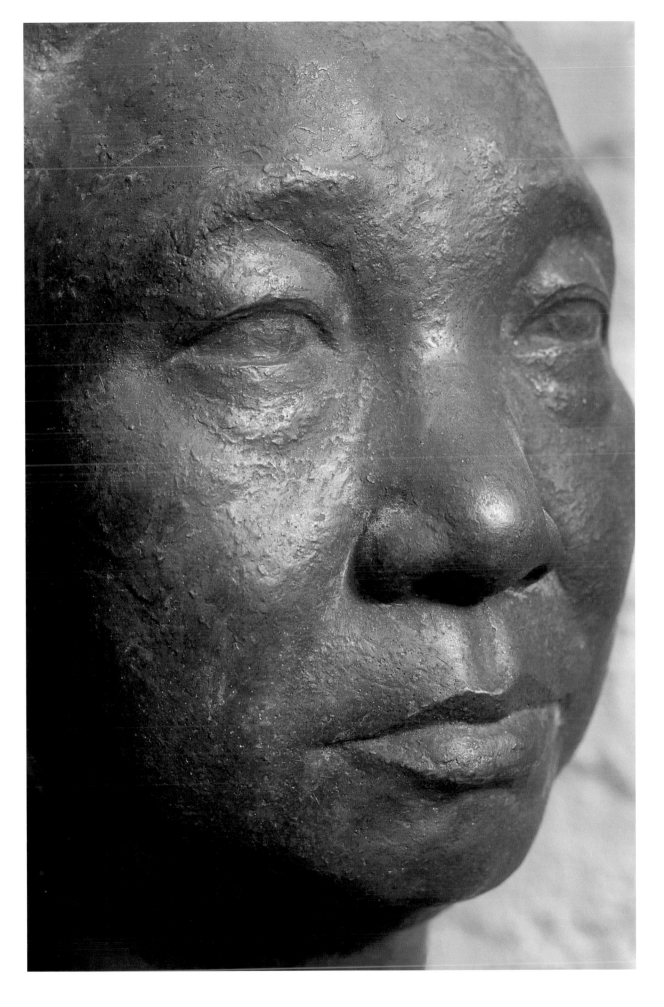

圖68-2　楊夫人頭像　局部
Head of Madam Yang（detail）

圖69　佛五尊造像　1956　鋁鑄
Five Buddhas　Aluminum　D（直徑）16.7cm　Wood frame（木框）23.7×24.3×2.9cm

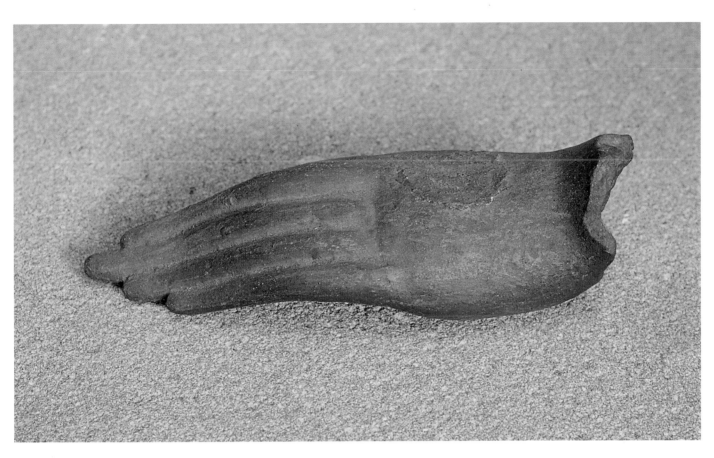

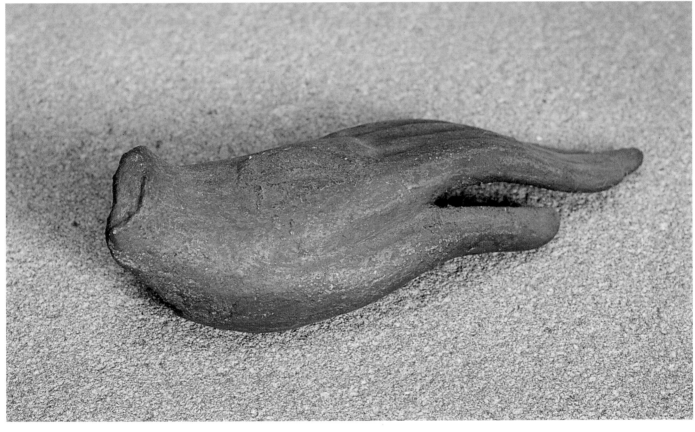

圖70（上圖） 佛手 年代不詳 青銅
圖70-1（下圖） 佛手 側視圖
Buddha's Hand　Date Unknown　Bronze　3.5×4×12.5cm
Buddha's Hand（side view）

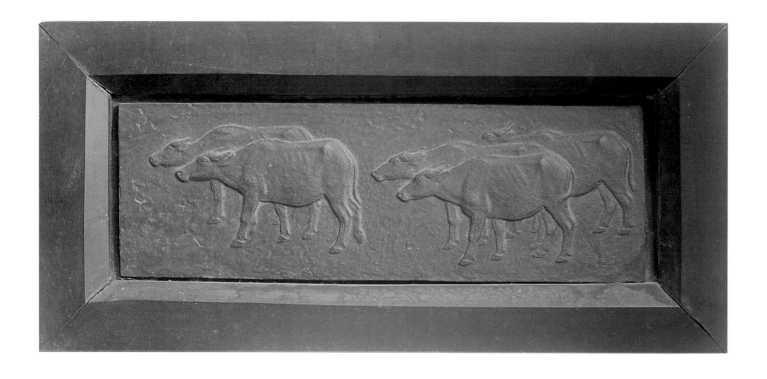

圖71　五牛浮雕　1957　樹脂
Relief of Five Oxen　Resin　作品43×13.8cm　木框56×26×3.5cm

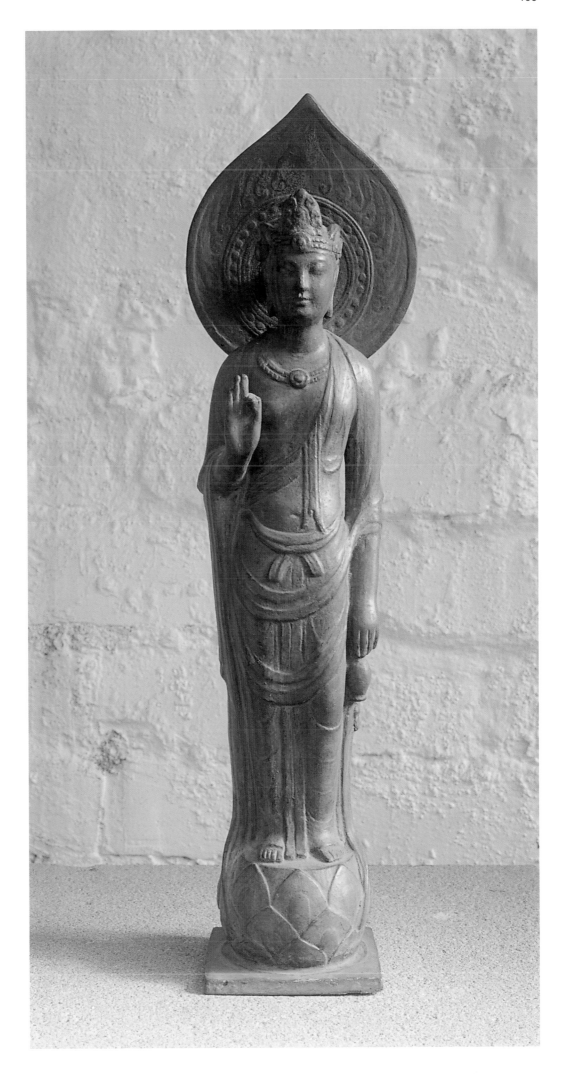

圖72　聖觀音　1957　青銅
Holy Guanyin　Bronze
7.3×10.3×36.4cm

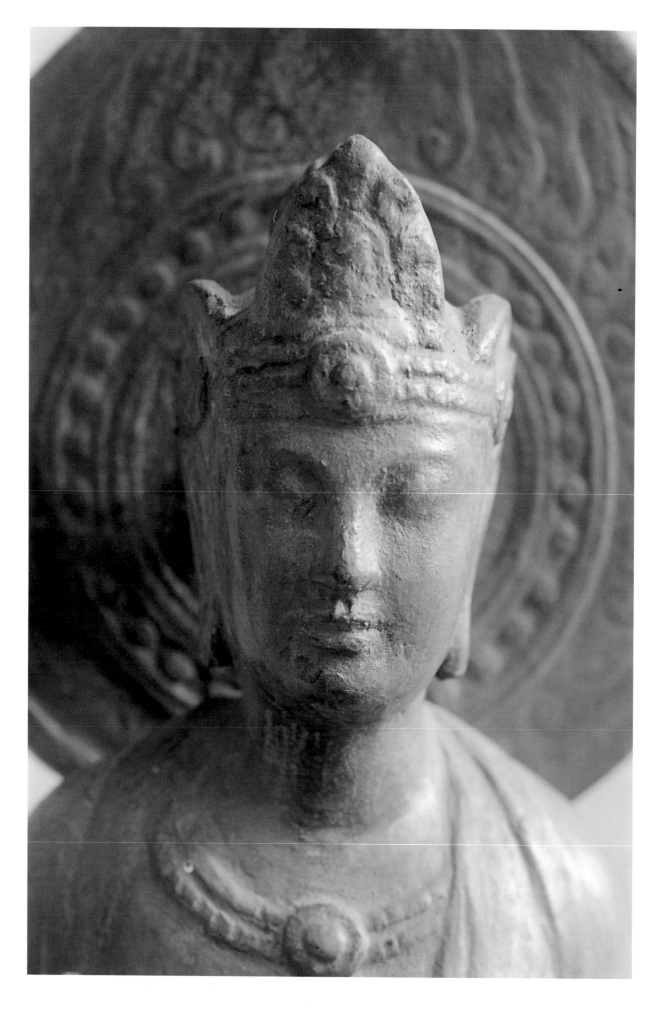

圖72-1　聖觀音　局部
Holy Guanyin（detail）

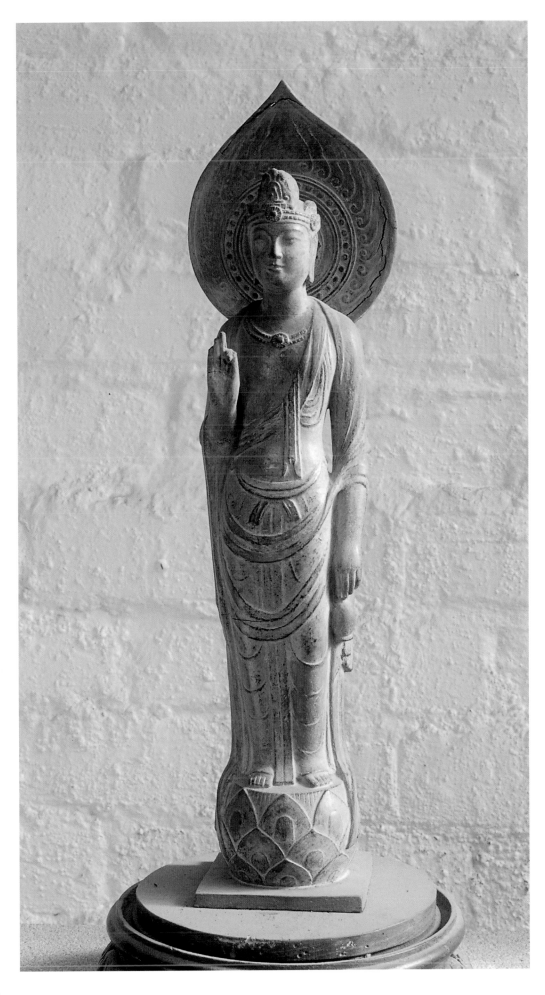

圖73　聖觀音　年代不詳　樹脂
Holy Guanyin　Date Unknown　Resin
6.0×6.0×35.0cm

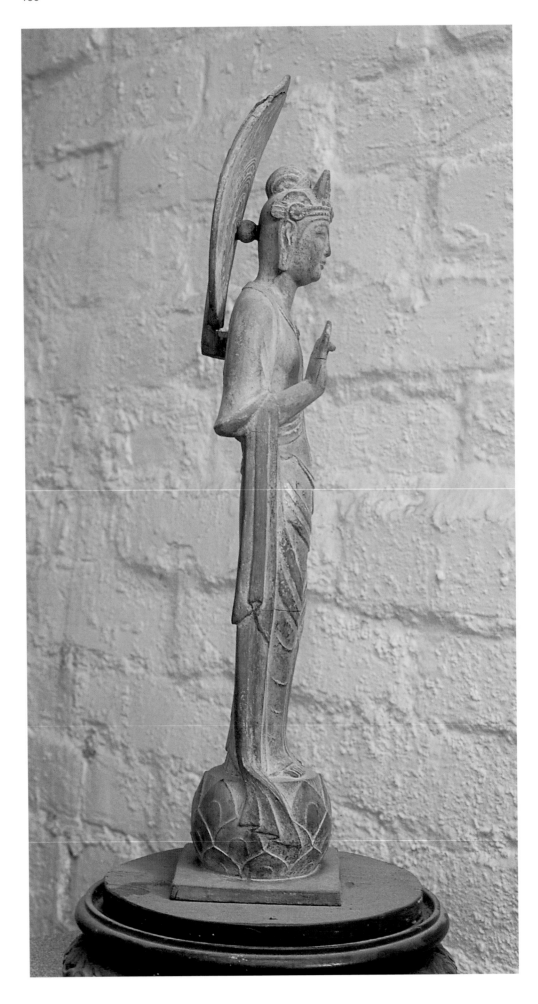

圖73-1 聖觀音 側視圖
Holy Guanyin（side view）

圖73-2　聖觀音　背視圖
Holy Guanyin（back view）

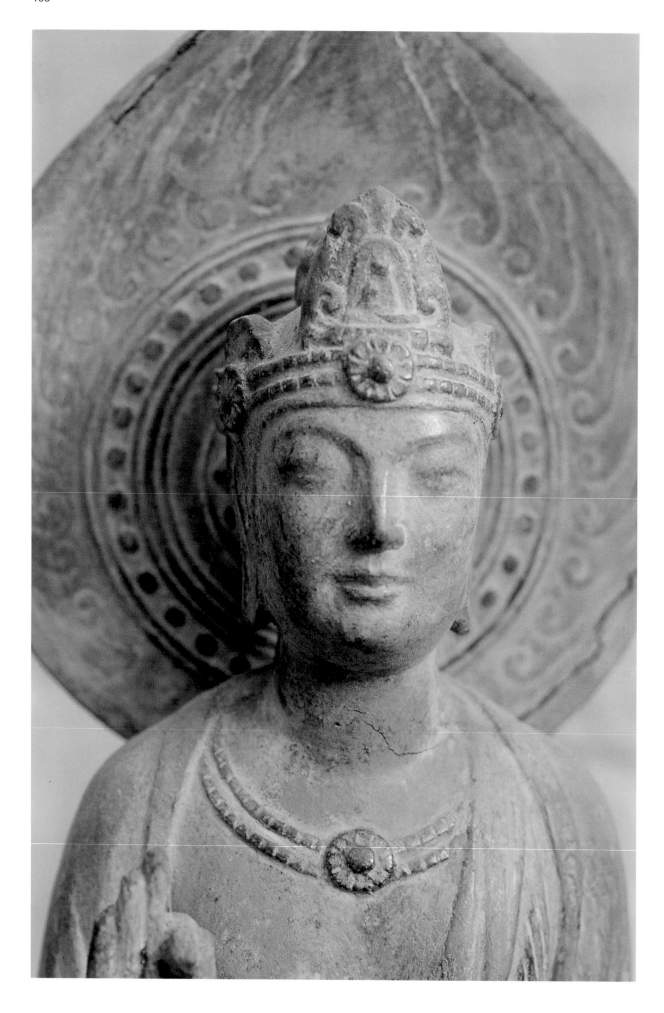

圖73-3　聖觀音　局部
Holy Guanyin（detail）

圖74　聖觀音　年代不詳　乾漆
Holy Guanyin　Date Unknown　Dry Lacquer
6.0×6.0×35.0cm

圖75 聖觀音 年代不詳 乾漆・底板為木板
Holy Guanyin Date Unknown Dry Lacquer, Mounted on Wood 7.3×7.0×31.6cm

圖75-1　聖觀音　局部
Holy Guanyin（detail）

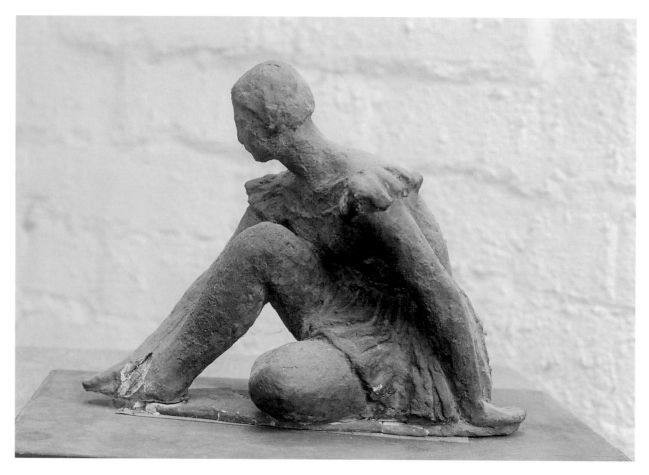

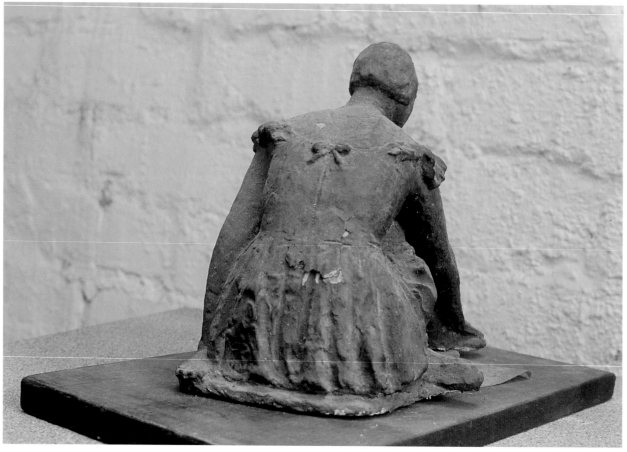

圖76　芭蕾舞女　1958　石膏
圖76-1　芭蕾舞女　背視圖
Ballerina　Plaster　13.7×11×18.8cm
Ballerina（back view）

圖76-2 芭蕾舞女 局部
圖76-3 芭蕾舞女 局部
Ballerina（detail）
Ballerina（detail）

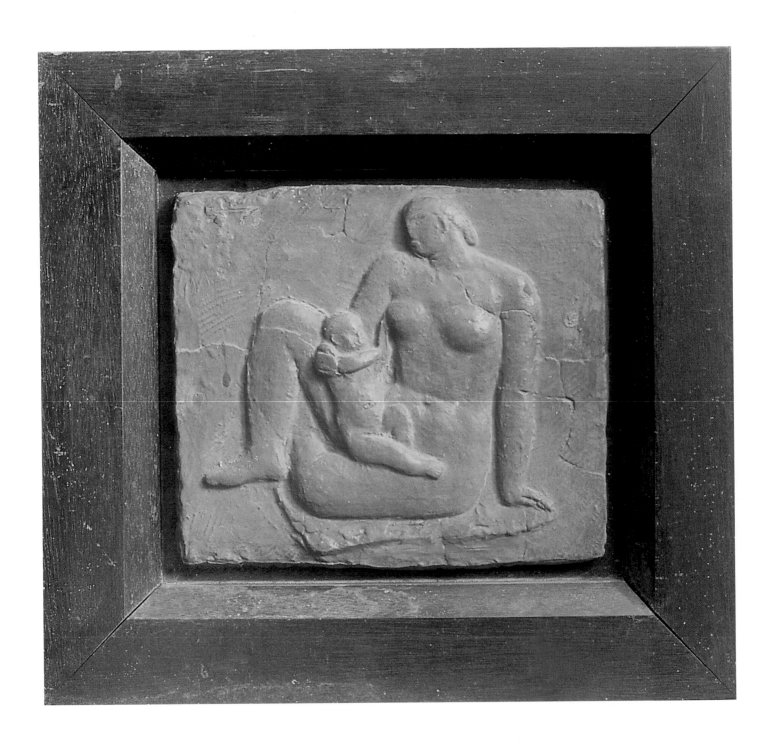

圖77　母與子　年代不詳　樹脂
Mother and Child　Date Unknown　Resin　作品24.8×21.0cm　木框39.4×35.4×3.9cm

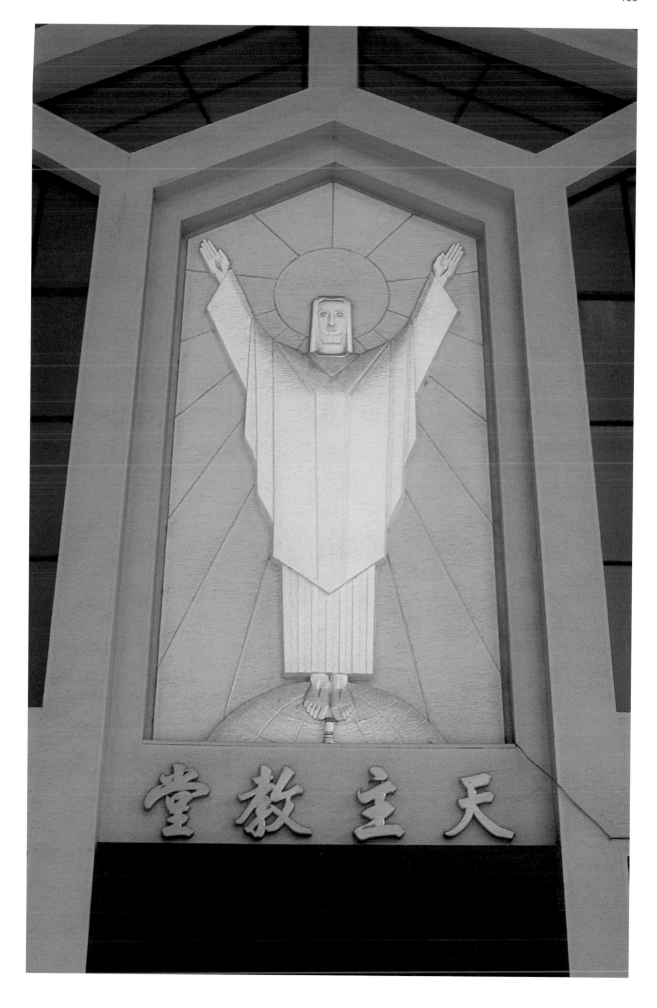

圖78　聖像　1959　水泥　台中市三民路「天主教堂」收藏
Christ in Majesty　Concrete　Cathedral of Christ the Savior, Taichung

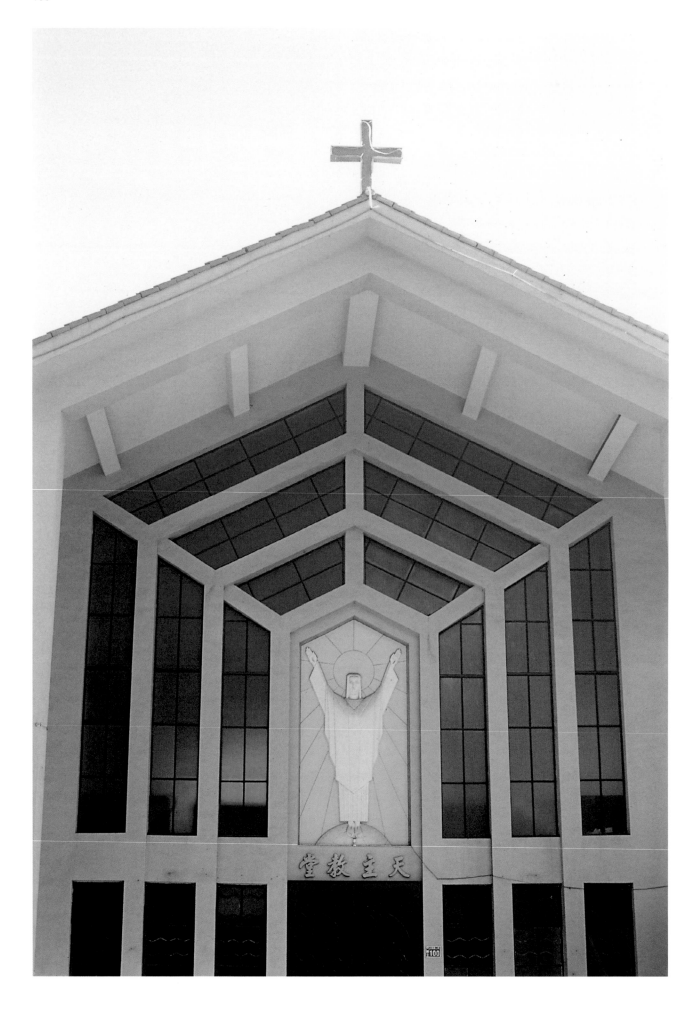

圖78-1　台中市三民路「天主教堂」與〈聖像〉
Cathedral of Christ the Savior and *Christ in Majesty*

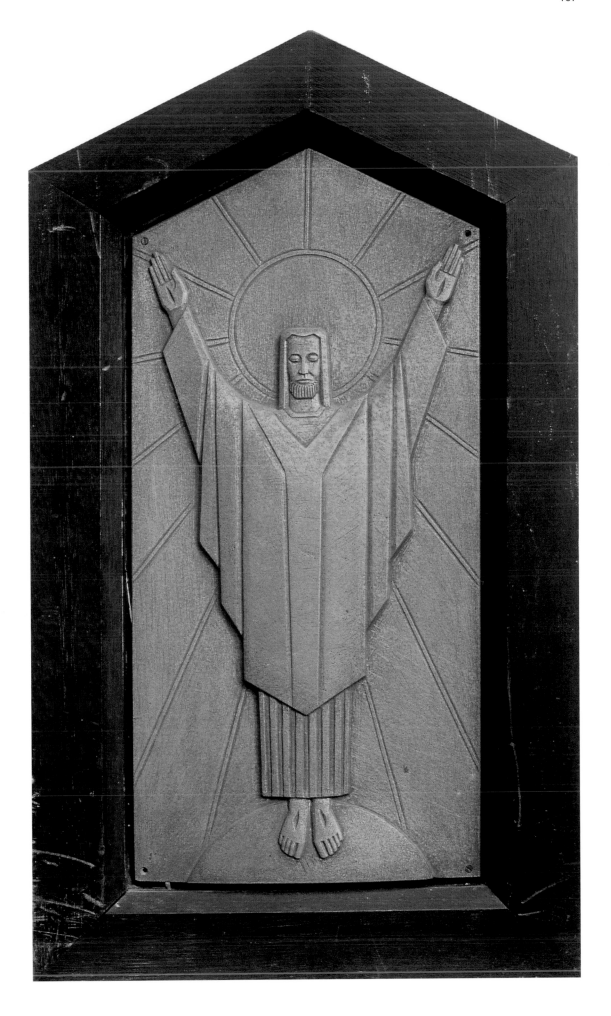

圖79 耶穌升天 1959 鋁鑄
Ascension of Jesus Aluminum 作品44×21.6cm 木框57×33.5×4cm

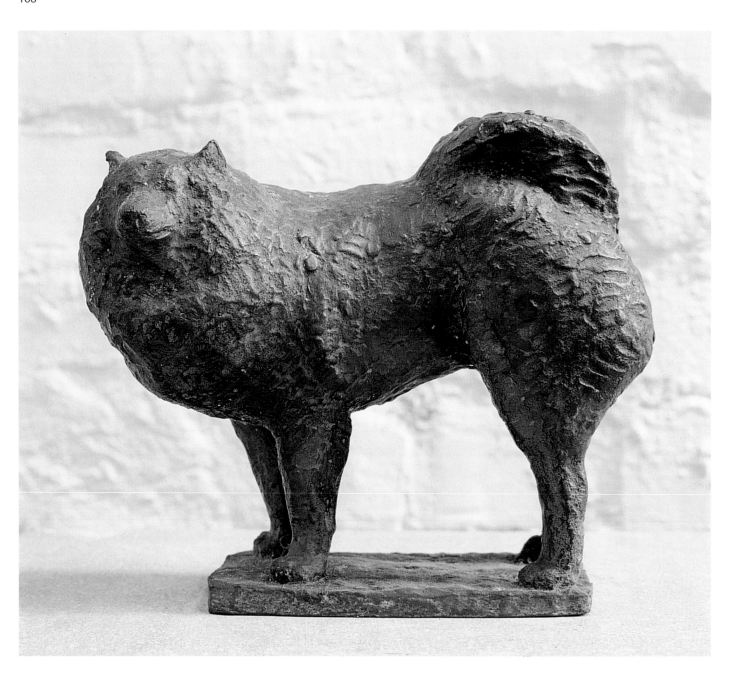

圖80　狗　1959　青銅
Dog　Bronze　17×14×9.1cm

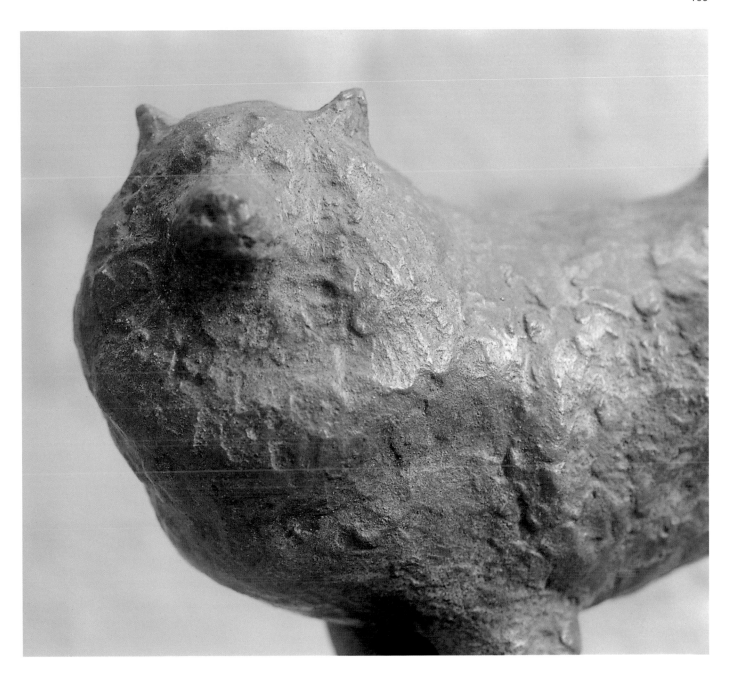

圖80-1 狗 局部
Dog（detail）

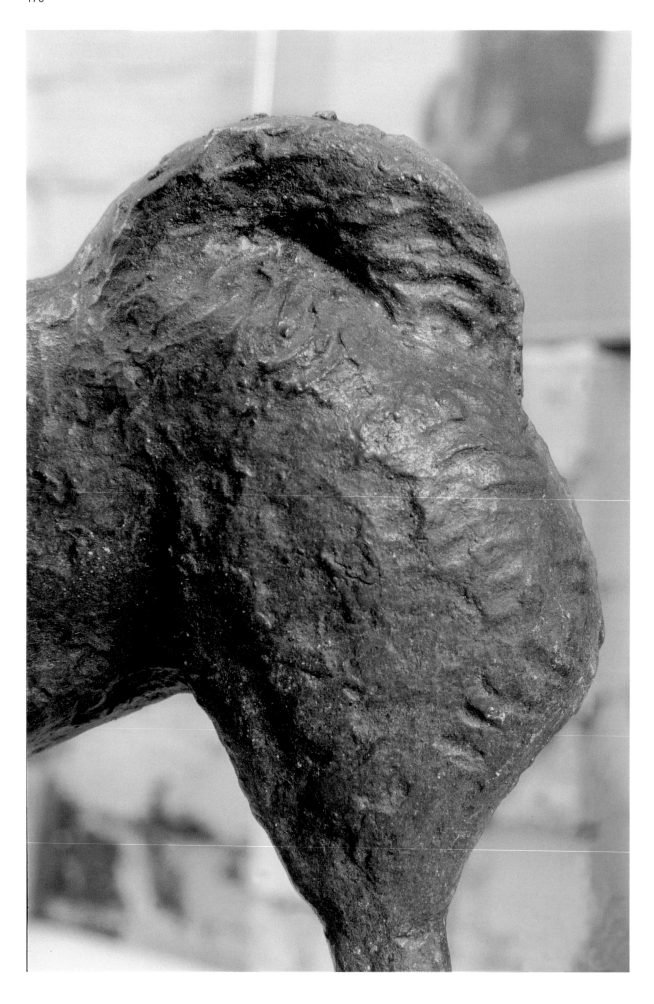

圖80-2　狗　局部
Dog（detail）

圖81　施安塽（著衣）胸像　1959　石膏
Bust of Shih An-shuang（Dressed）　　Plaster　41×22.7×22cm

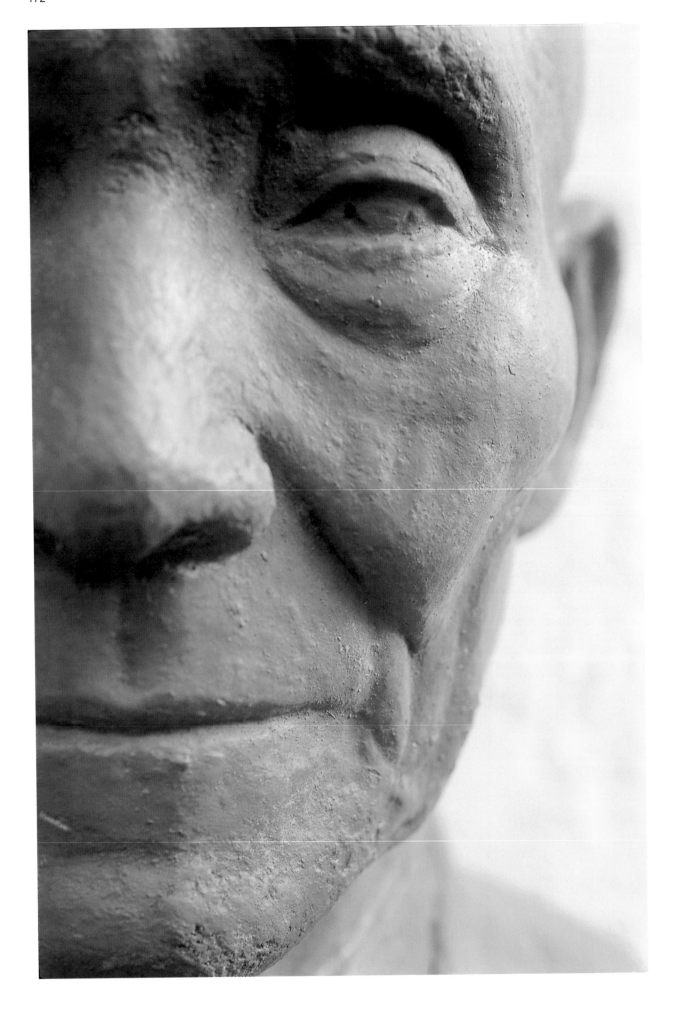

圖81-1　施安壜（著衣）胸像　局部
Bust of Shih An-shuang（Dressed）（detail）

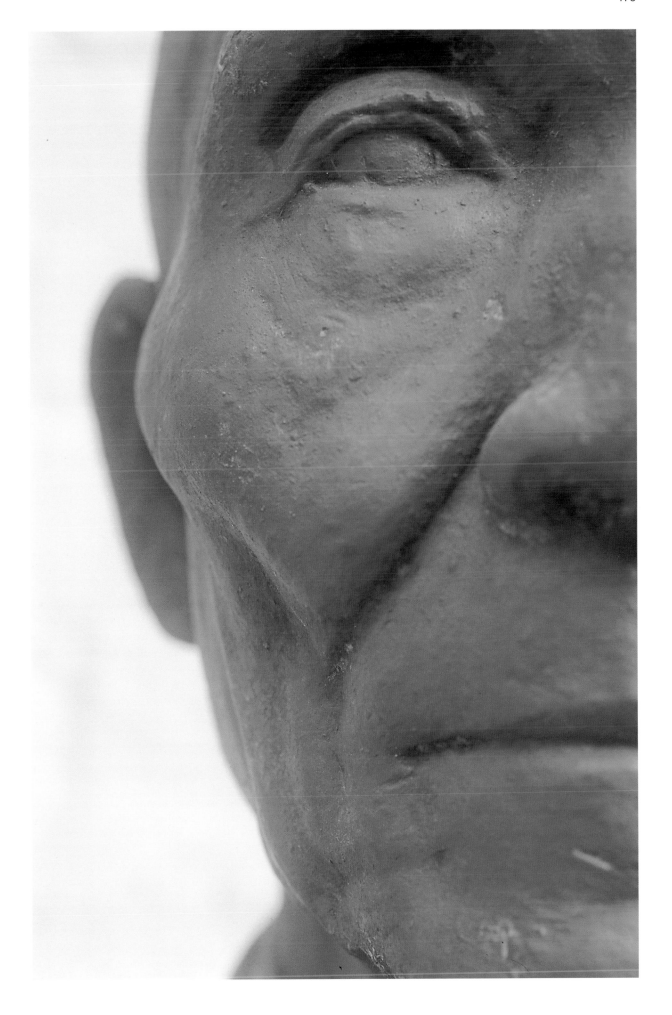

圖81-2　施安堞（著衣）胸像　局部
Bust of Shih An-shuang（Dressed）（detail）

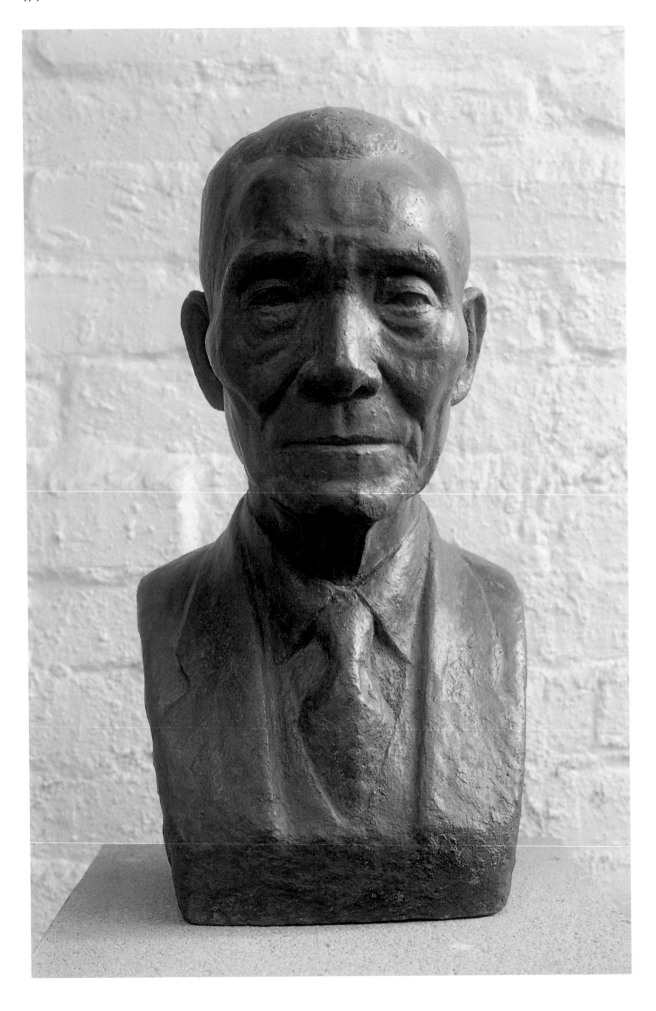

圖82　施安垜（著衣）胸像　1959　青銅
Bust of Shih An-shuang（Dressed）　Bronze　41×22.7×22cm

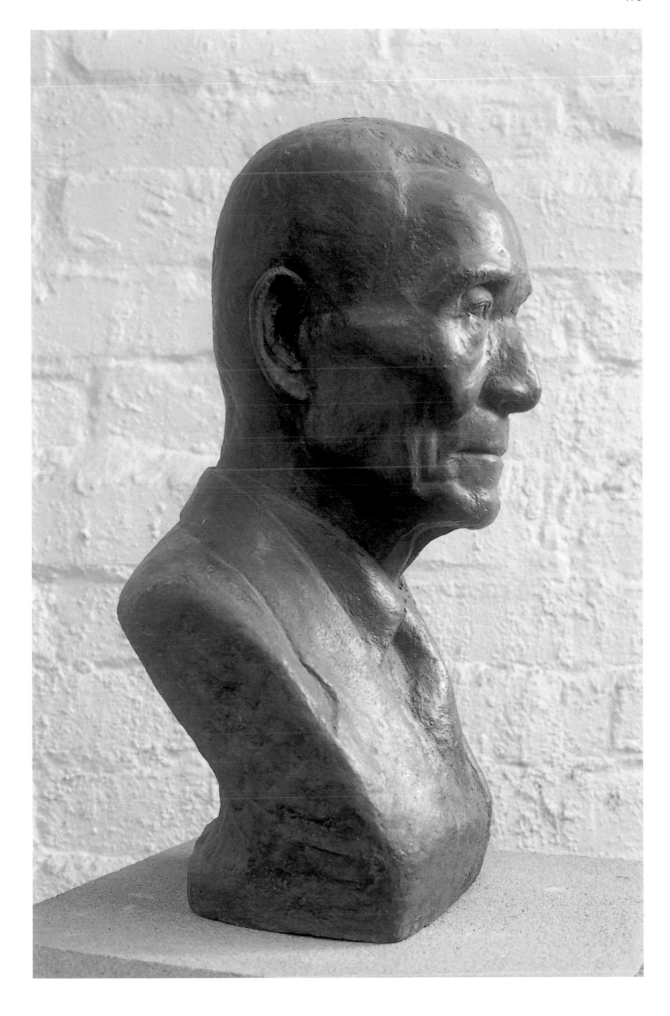

圖82-1 施安塽(著衣)胸像 側視圖
Bust of Shih An-shuang(Dressed)(side view)

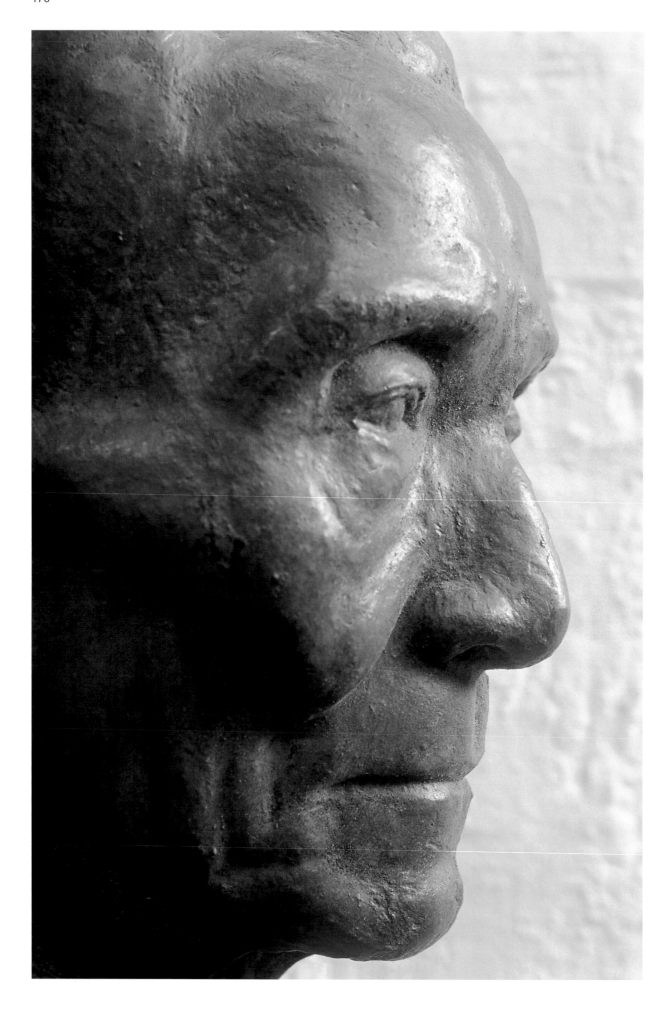

圖82-2 施安塽（著衣）胸像 局部
Bust of Shih An-shuang（Dressed）（detail）

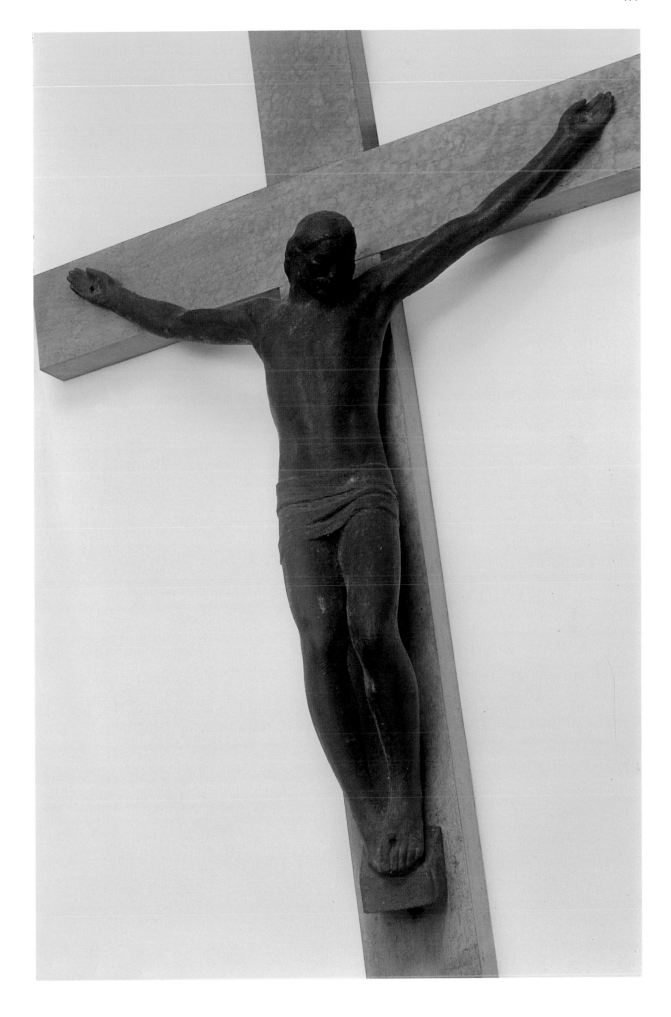

圖83 十字架上的耶穌 1960 石膏 台中市忠孝路磊思堂收藏
Crucifixion Plaster 106×68×15.4cm Church of St. Aloysius, Taichung

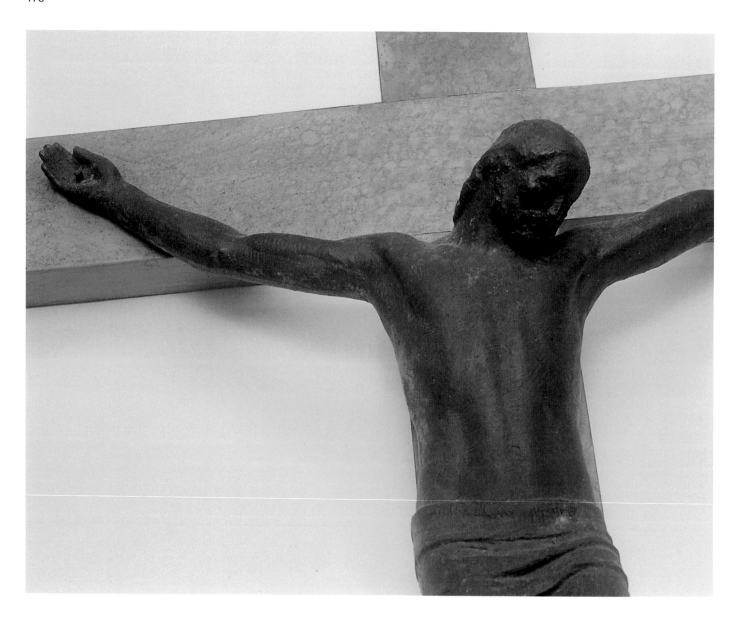

圖83-1　十字架上的耶穌　局部
Crucifixion（detail）

圖83-2　十字架上的耶穌　局部
Crucifixion（detail）

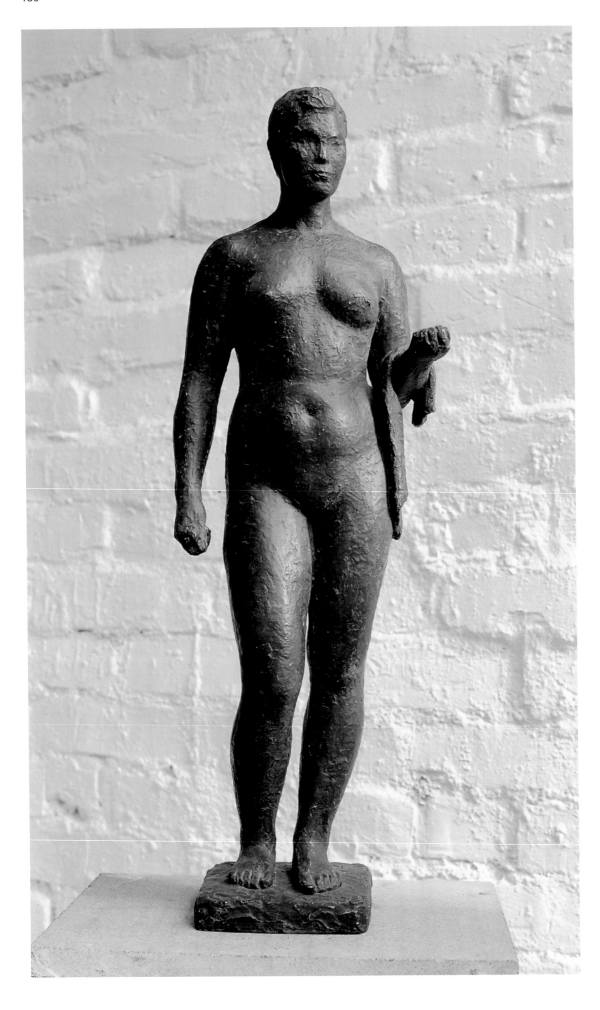

圖84　浴女　1960　樹脂
Bather　Resin　54.5×18.2×12.7cm

圖84-1 浴女 背視圖
Bather (back view)

圖84-2 浴女 局部
Bather（detail）

圖84-3　浴女　足部
圖84-4　〈浴女　足部〉進一步加工，細緻化
Bather（detail of feet）
Bather（detail of feet, elaborated）

圖85 舞龍燈 1960 鋁鑄
Dragon Dance Aluminum 14.7×10.8×0.4cm

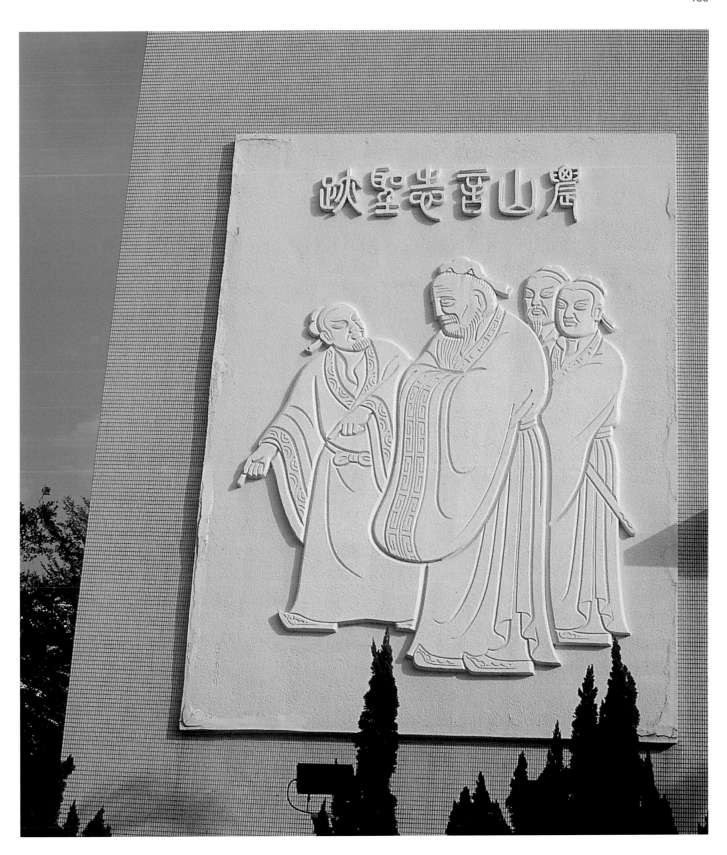

圖86　農山言志聖跡　1961　水泥
Relic of Stating Ideals on Mountain Nung　Concrete　6×4.5m　底座高約9.5cm　主體高約6.5cm

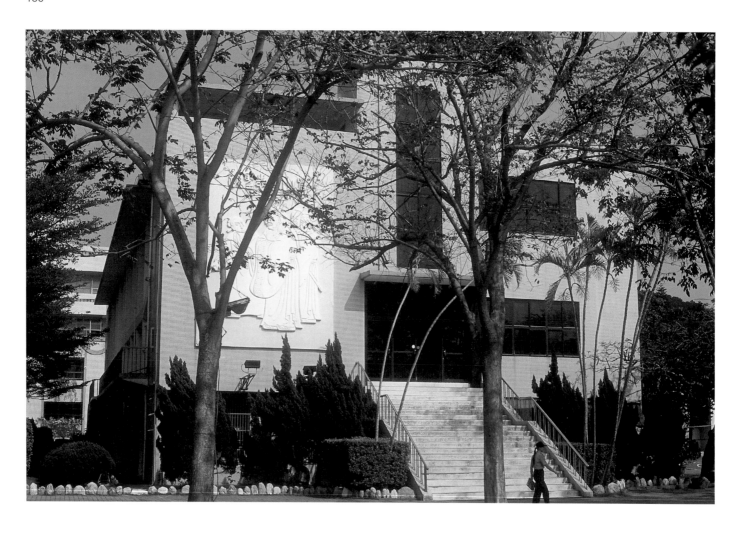

圖86-1　陳設於國立清水高中禮堂外牆的〈農山言志聖跡〉
Relic of Stating Ideals on Mountain Nung on the outer wall of the auditorium in the National Cingshuei Senior High School

圖86-2　農山言志聖跡　局部
Relic of Stating Ideals on Mountain Nung（detail）

圖87　小龍頭　約1961　木刻
Small Dragon Head　Wood　14.4×6.5×8.9cm

圖88　大龍頭　約1961　木刻
Large Dragon Head　Wood　20×13.5×9.5cm

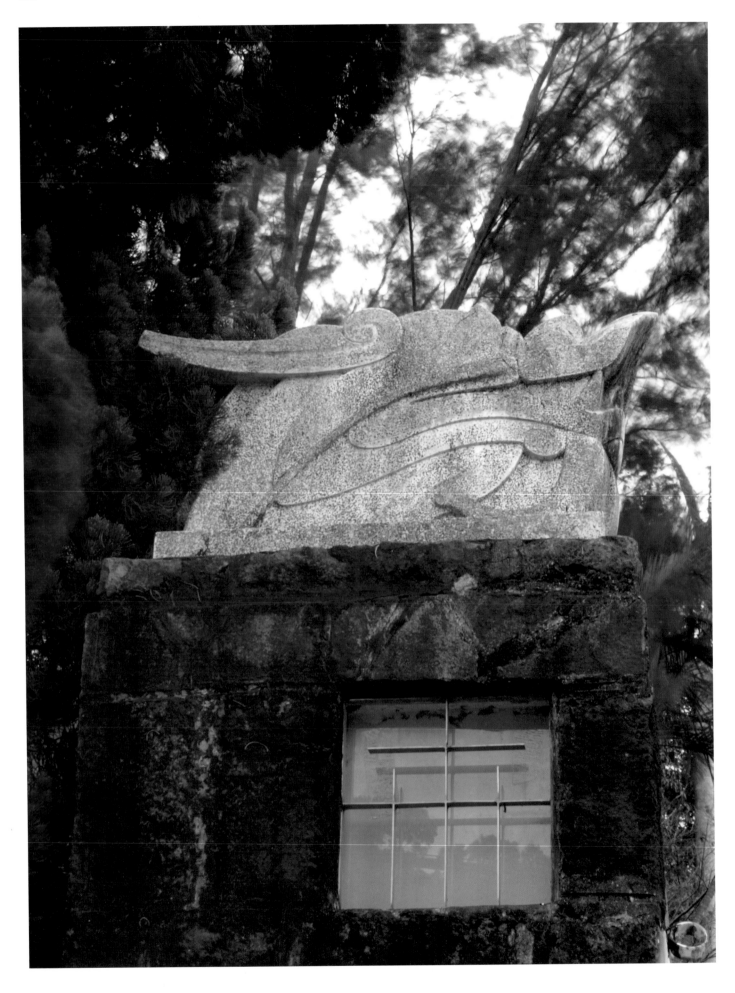

圖89　陳夏雨的一對水泥〈龍頭〉（圖版89、90，作於1961年），陳設於台灣神學院大門石柱上
Dragon Head, a pair of concrete sculptures by Chen Hsia-Yu（Fig. 89 and 90, both made in 1961），
were installed on the stone columns at the entrance of Taiwan Theological College and Seminary

圖90　水泥〈龍頭〉
Dragon Head　Concrete

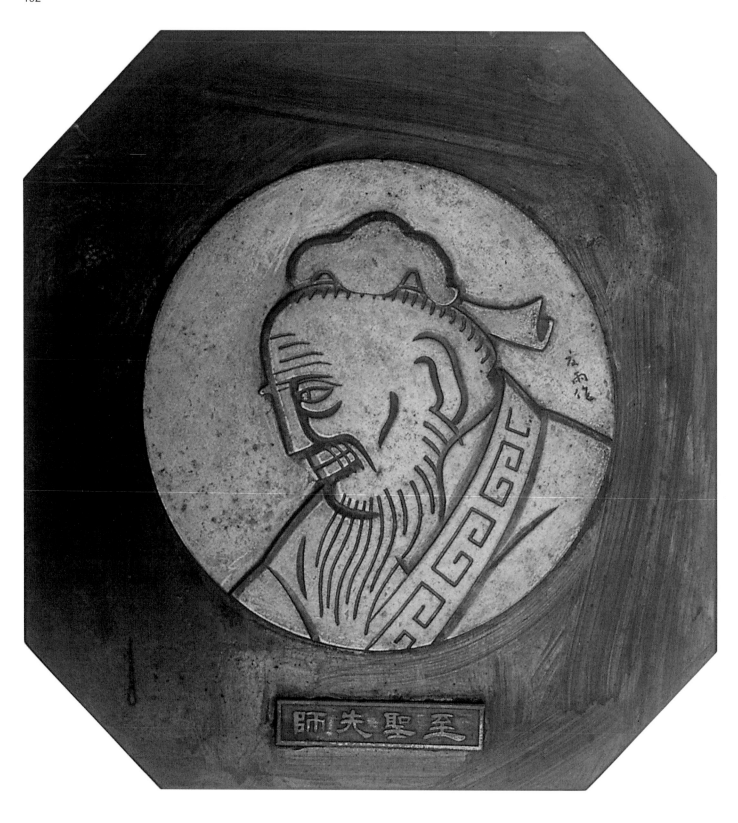

圖91　至聖先師　1962　鋁鑄
The Ultimate Sage and First Teacher　Aluminum　直徑16cm　木框23×24×3cm

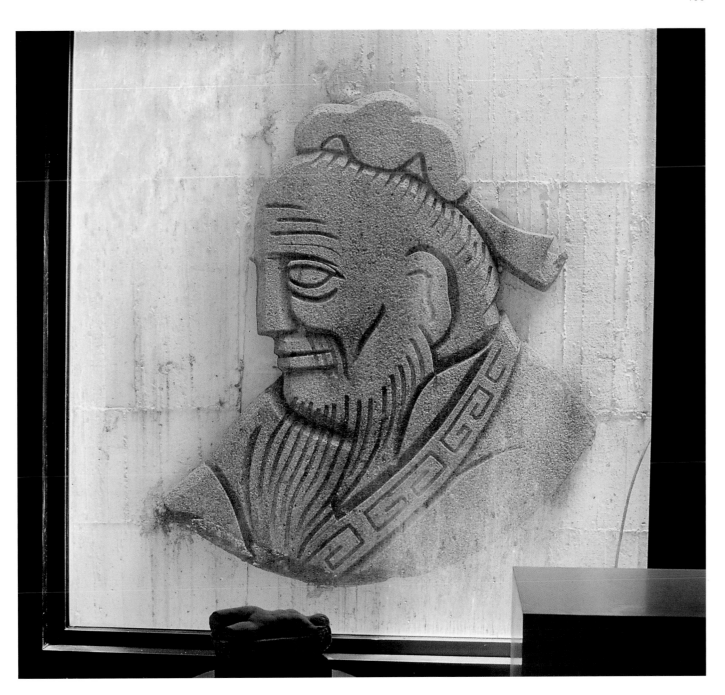

圖92　至聖先師　1962　水泥
The Ultimate Sage and First Teacher　Concrete　119×132cm

圖93　裸女臥姿　1964　樹脂
Reclining Nude　Resin　42.6×13.7×10.3cm

圖93-1　裸女臥姿　局部
Reclining Nude（detail）　42.6×13.7×10.3cm

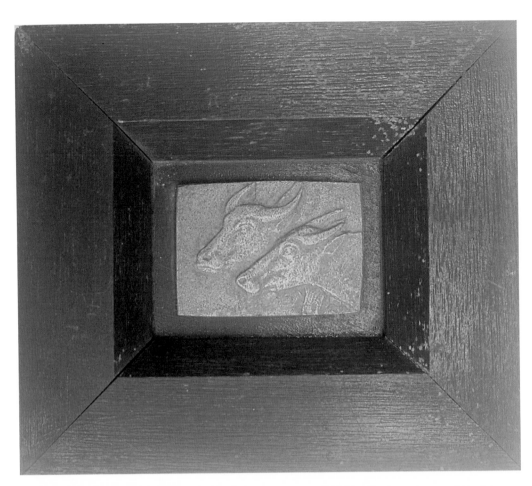

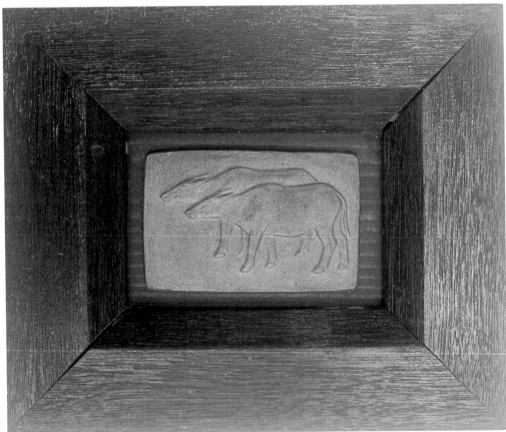

圖94（上圖） 雙牛頭浮雕 1968 鋁鑄
圖95（下圖） 二牛浮雕 1968 鋁鑄
Relief of Two Ox Heads Aluminum Relief 6×4.2cm Wood frame（木框）15.5×13.7×3.3cm
Relief of Two Oxen Aluminum Relief 7.6×5cm Wood frame（木框）17.6×14.6×3.4cm

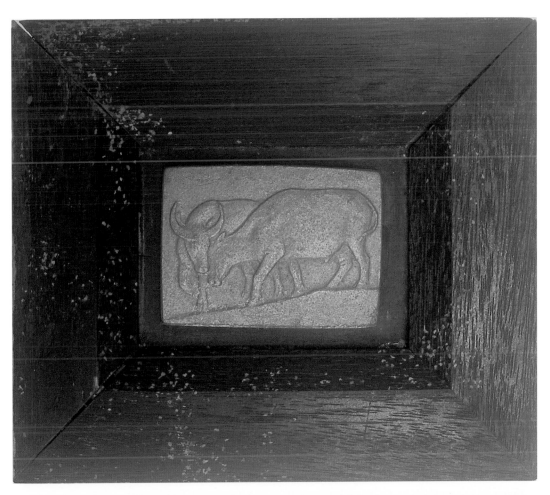

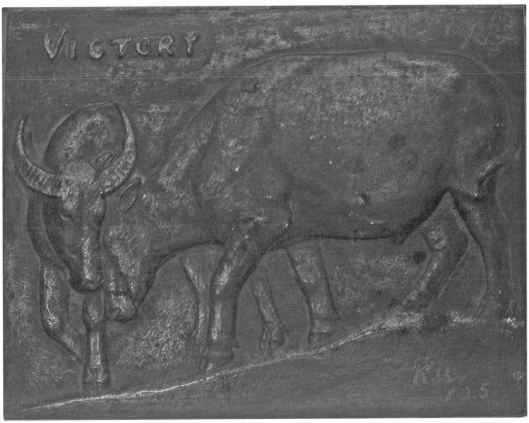

圖96（上圖）　鬥牛　1968　鋁鑄
圖97（下圖）　鬥牛　年代不詳　鋁鑄
Fighting Oxen　Aluminum　Relief 6.5×4.7cm　Wood frame（木框）15.5×13.4×2.8cm
Fighting Oxen　Date Unknown　Aluminum　15×11.5cm

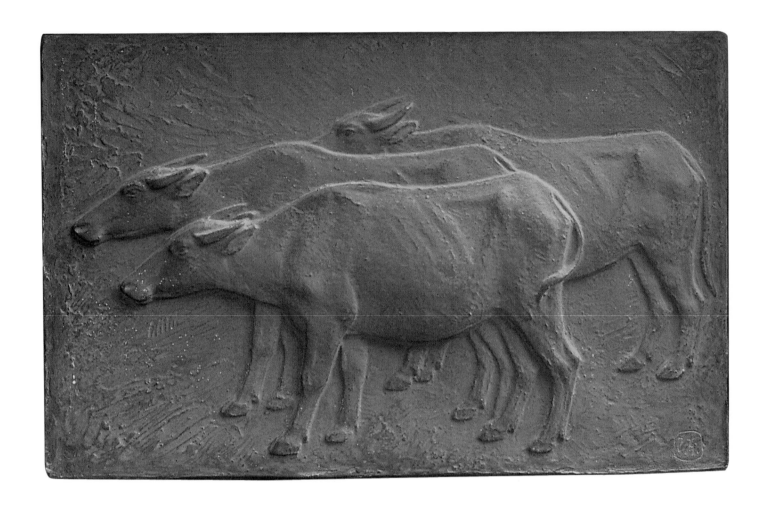

圖98　三牛浮雕　年代不詳　樹脂
Relief of Three Oxen　Date Unknown　Resin　38.6×24cm

圖99 小佛頭 年代不詳 頸部為石膏，頭部為青銅
Small Buddha's Head Date Unknown Plaster（neck）and Bronze（head） 8.2×7.0×17.4cm

圖100　佛頭　1969–1979　水泥
Buddha's Head　Concrete　13×14.3×25cm

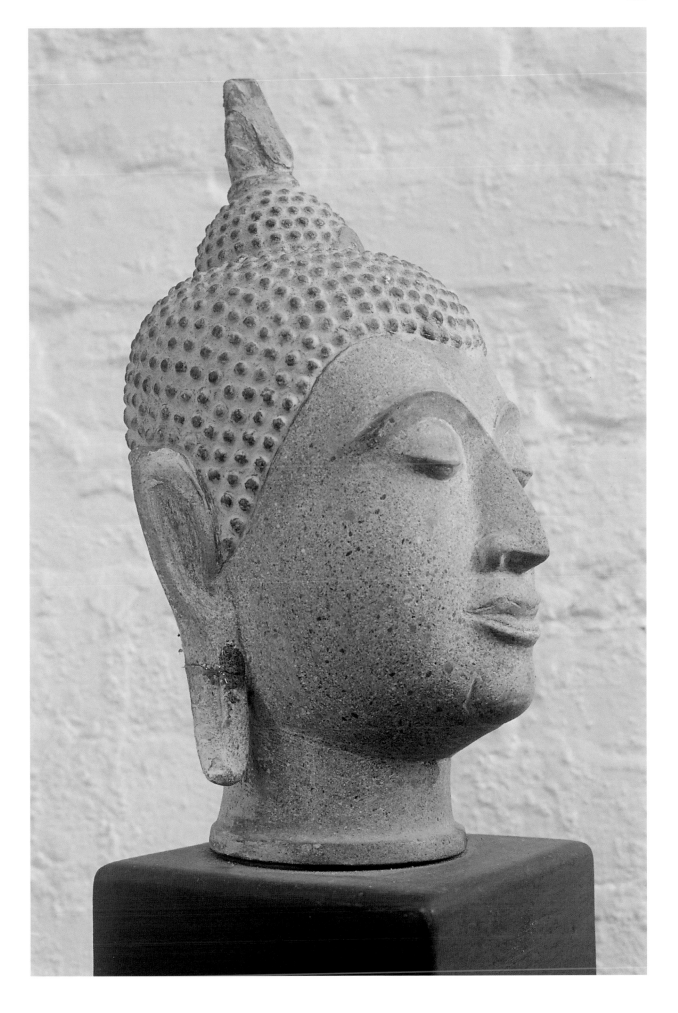

圖100-1　佛頭　側視圖
Buddha's Head（side view）

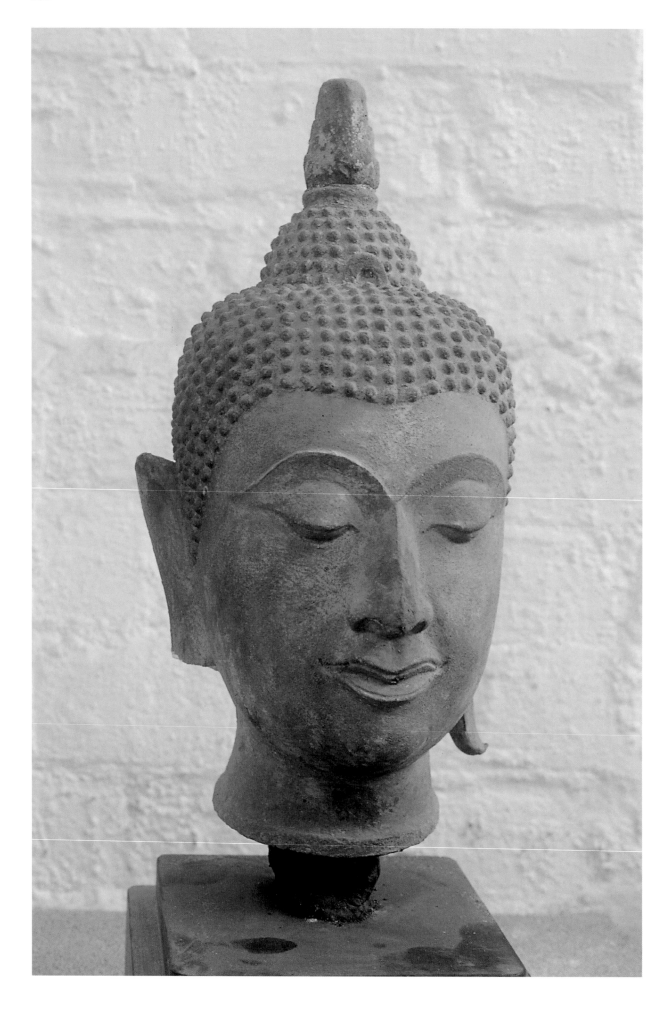

圖101　佛頭　年代不詳　石膏
Buddha's Head　Date Unknown　Plaster　12.0×13.3×24.0cm

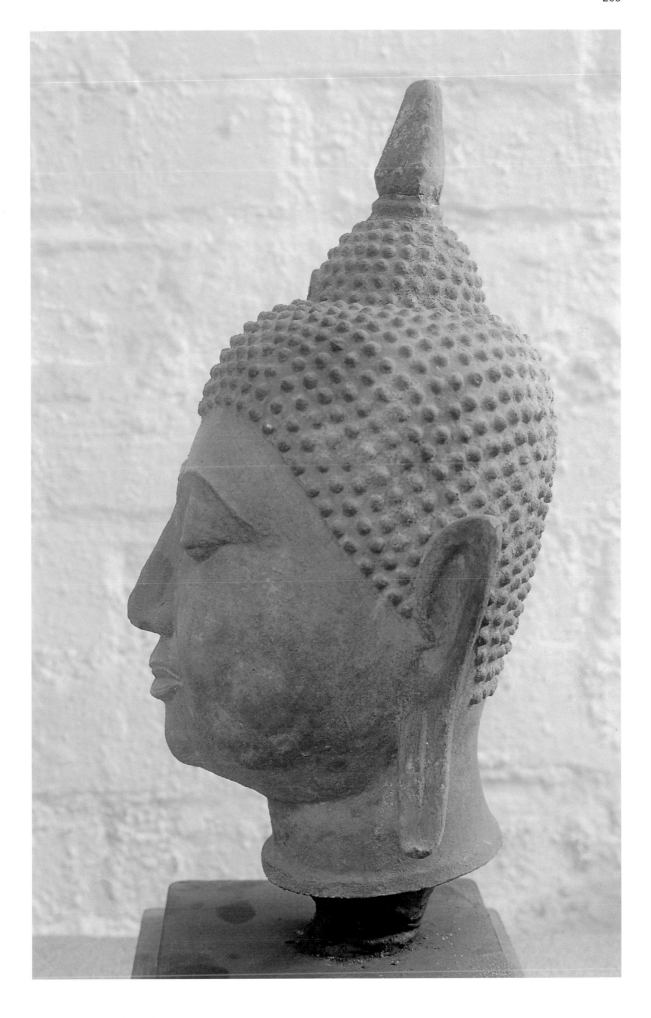

圖101-1　佛頭　側視圖
Buddha's Head（side view）

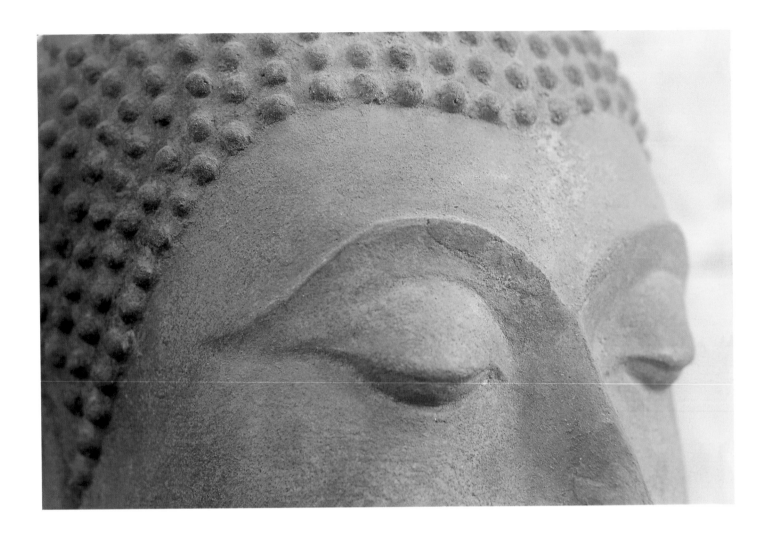

圖101-2　佛頭　局部
Buddha's Head（detail）

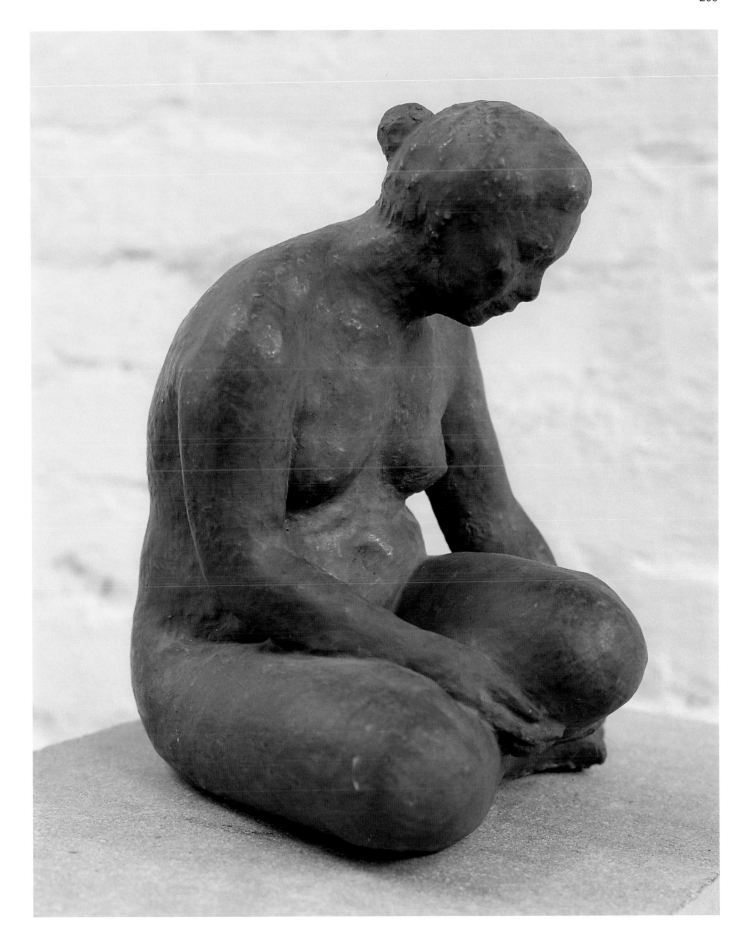

圖102　側坐的裸婦　1980　樹脂
Nude Sitting Sideways　Resin　20×17×16.8cm

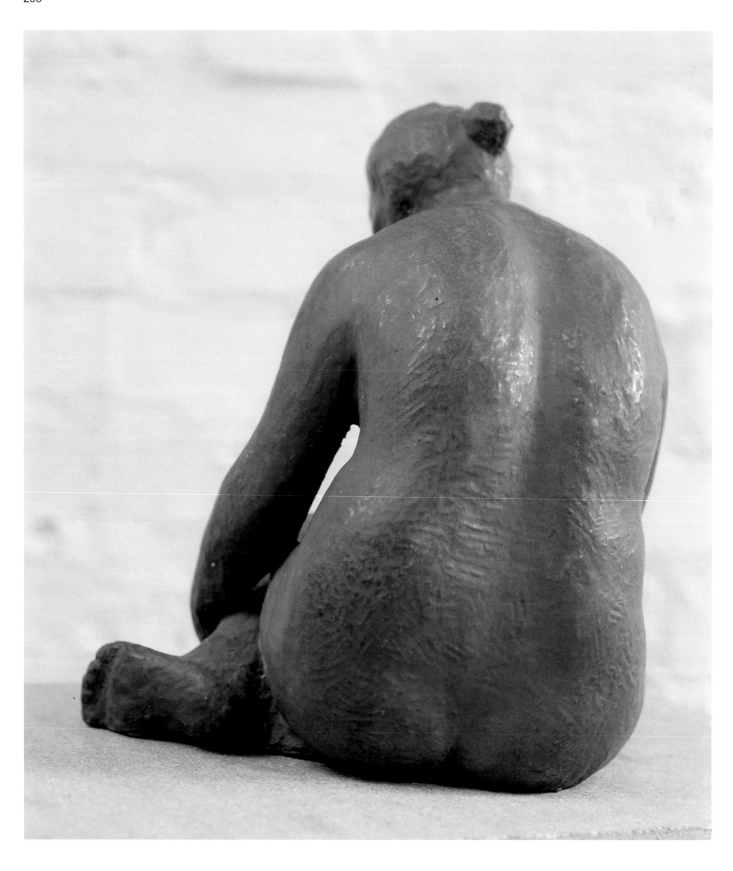

圖102-1　側坐的裸婦　背視圖
Nude Sitting Sideways（back view）

圖102-2　側坐的裸婦　局部
Nude Sitting Sideways（detail）

圖102-3　側坐的裸婦　局部
Nude Sitting Sideways（detail）

圖102-4　側坐的裸婦　局部
Nude Sitting Sideways（detail）

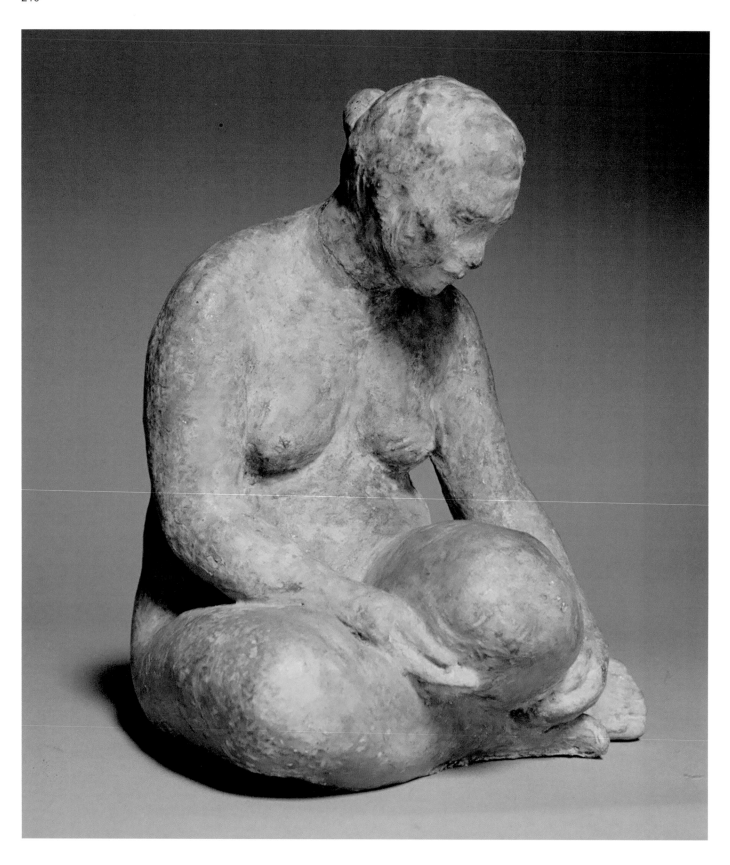

圖103　側坐的裸婦　1980　樹脂（仿素燒）
Nude Sitting Sideways　Resin（imitation bisque）

圖104　正坐的裸婦與方形底板　1980　樹脂
Seated Nude with Square Base　Resin　35×22×14cm（含底板）

圖105　正坐的裸婦與橢圓形底座　作於1980-1990年間　樹脂
Seated Nude with Oval Base　Resin　15×20×35.1cm

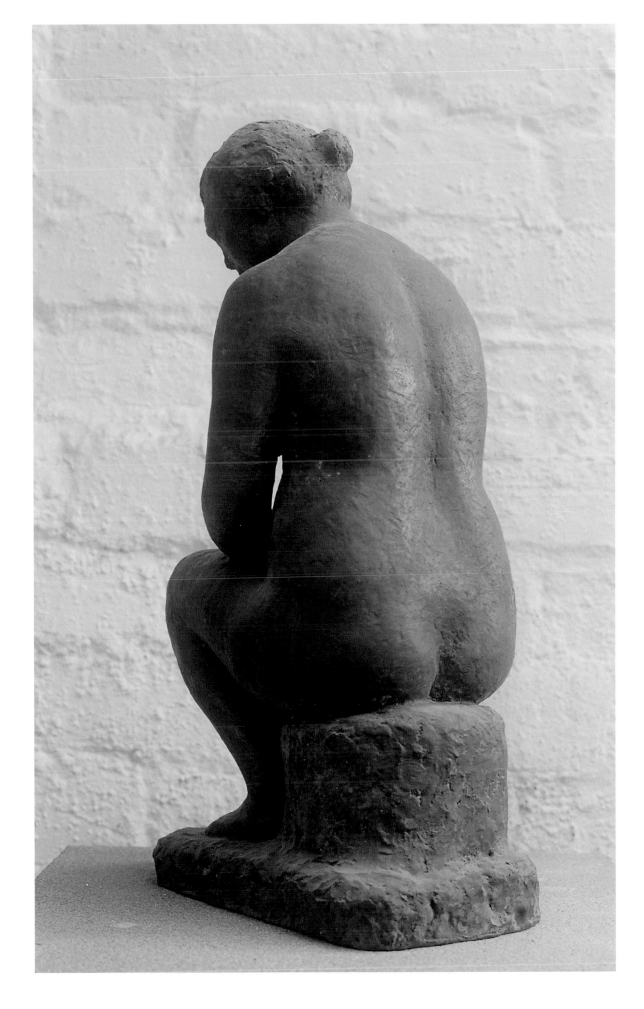

圖105-1　正坐的裸婦與橢圓形底座　背視圖
Seated Nude with Oval Base（back View）

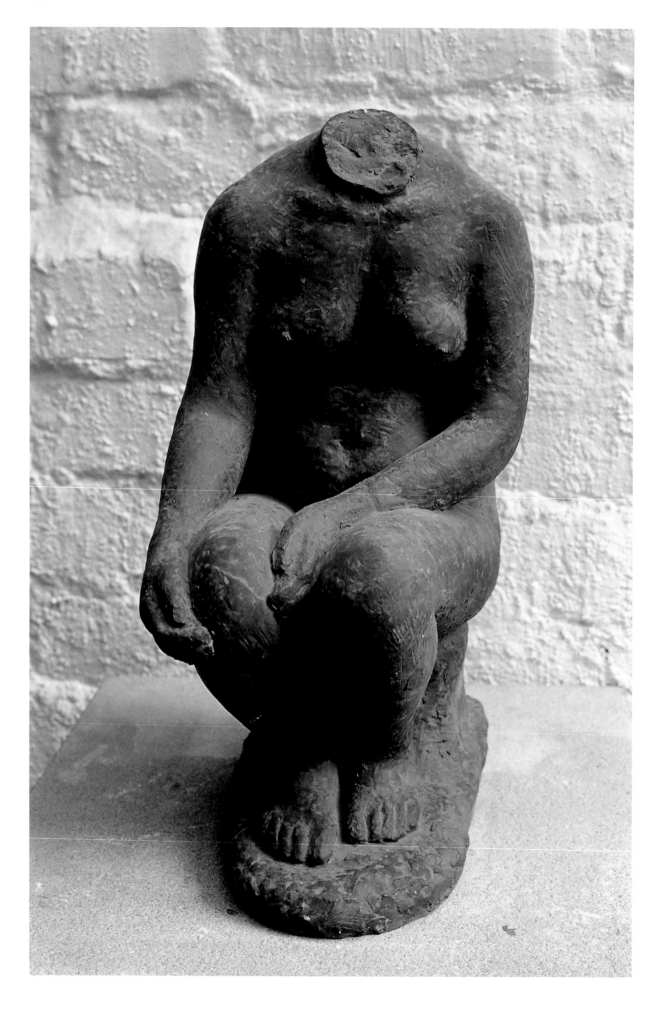

圖106　無頭的正坐裸婦與橢圓形底座　作於1980–1990年間　樹脂
Seated Headless Nude on Oval Base　Resin　15×20×31cm

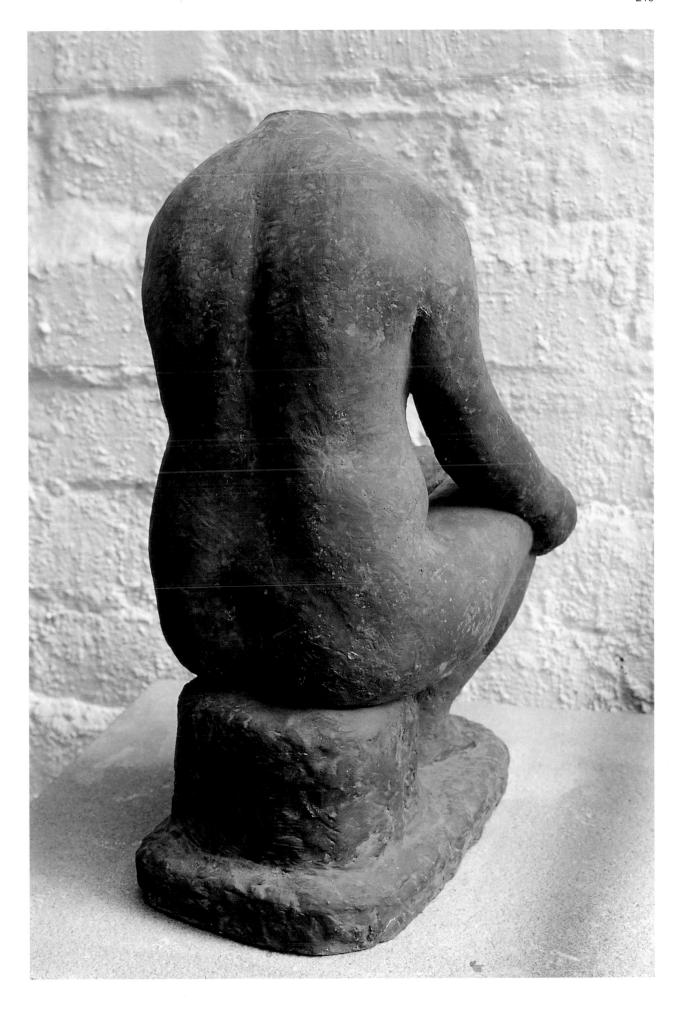

圖106-1　無頭的正坐裸婦與橢圓形底座　背視圖
Seated Headless Nude on Oval Base（back view）

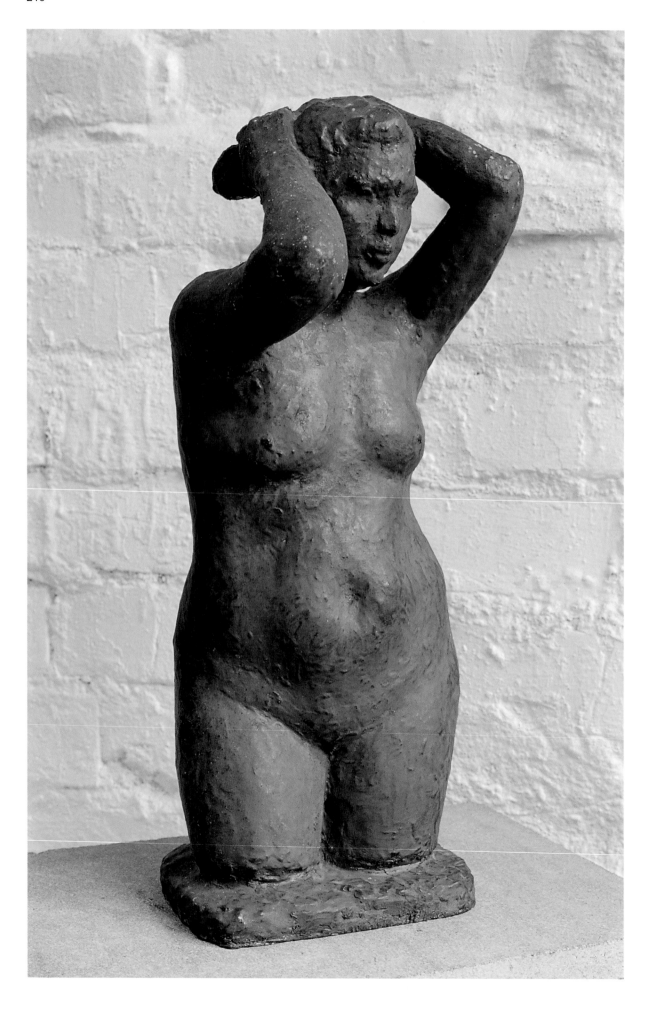

圖107　裁去雙腿的裸婦立姿　作於1980-1990年間　樹脂
Standing Legless Nude　Resin　34.7×14.2×14cm

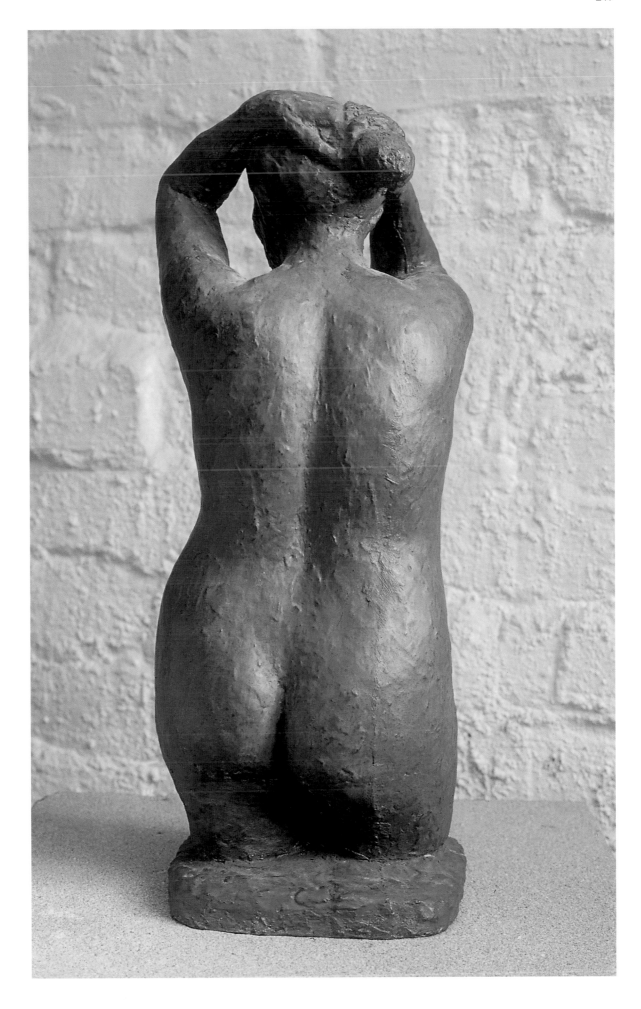

圖107-1　裁去雙腿的裸婦立姿　背視圖
Standing Legless Nude（back view）

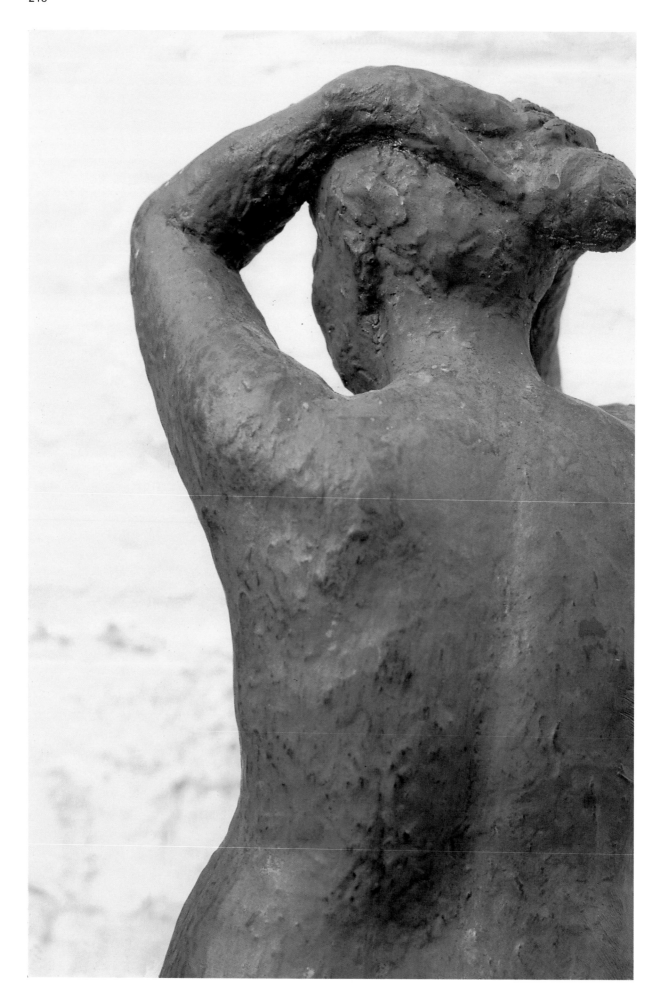

圖107-2　裁去雙腿的裸婦立姿　局部
Standing Legless Nude（detail）

圖107-3　裁去雙腿的裸婦立姿　局部
Standing Legless Nude（detail）

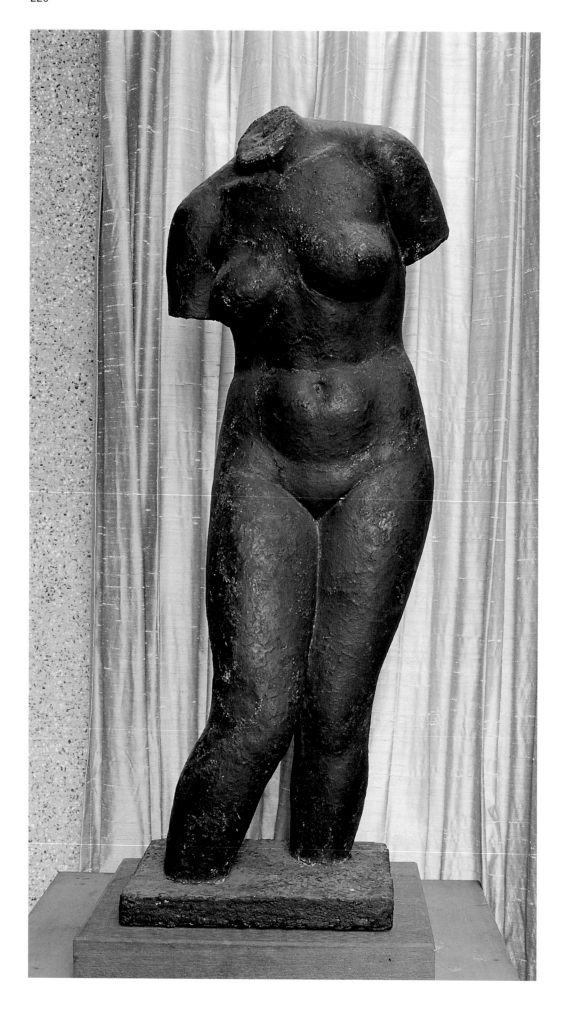

圖108　女軀幹像　1993-94　樹脂
Female Torso　Resin　88.5×38.7×37.3cm

圖108-1 樹脂〈女軀幹像〉 局部
Female Torso　Resin　（detail）

圖108-2　樹脂〈女軀幹像〉　局部
Female Torso　Resin　（detail）

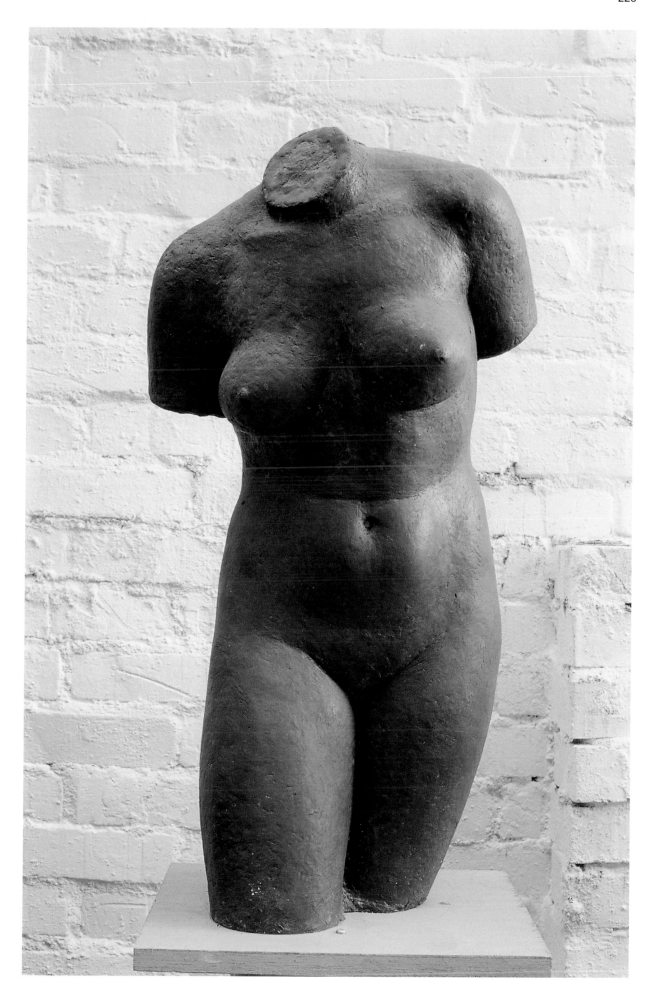

圖109 把腿裁短的女軀幹像 1994 青銅
Female Torso with Thighs Bronze 31×16.8×63cm

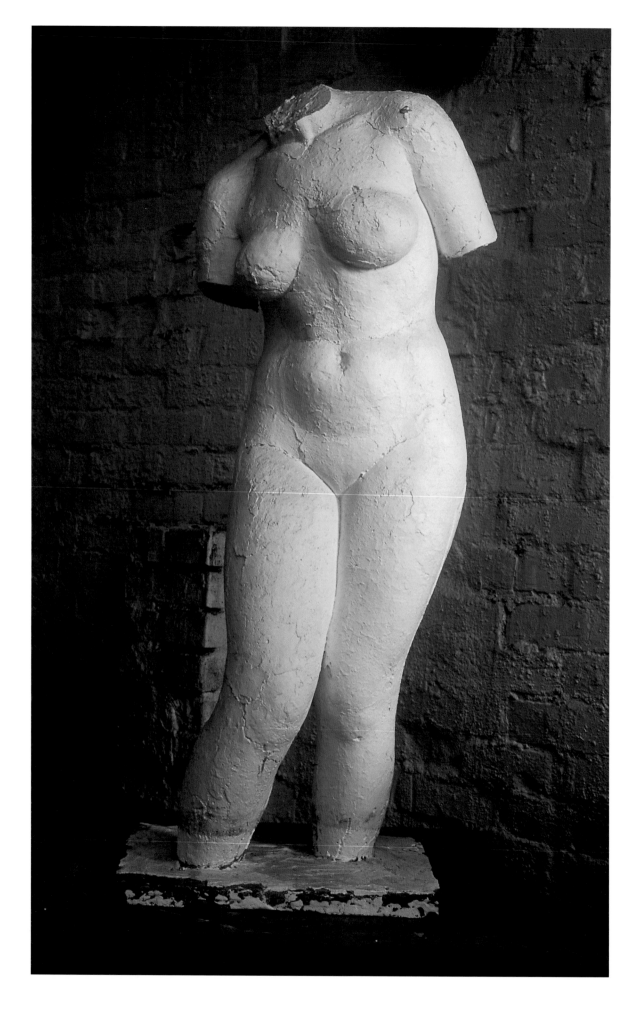

圖110　女軀幹像　1997　石膏
Female Torso　Plaster　24.6×20.0×85.8cm（including base 含底座）

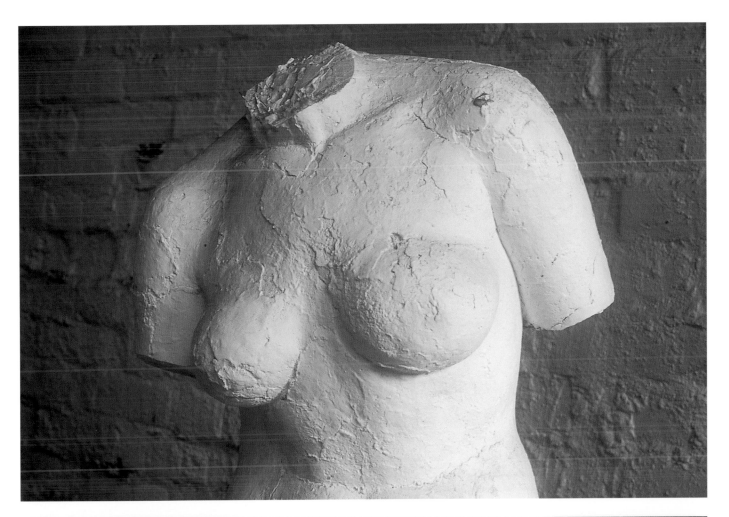

圖110-1　石膏〈女軀幹像〉　局部
Female Torso　Plaster　（detail）

圖110-2 石膏〈女軀幹像〉 局部
Female Torso Plaster （detail）

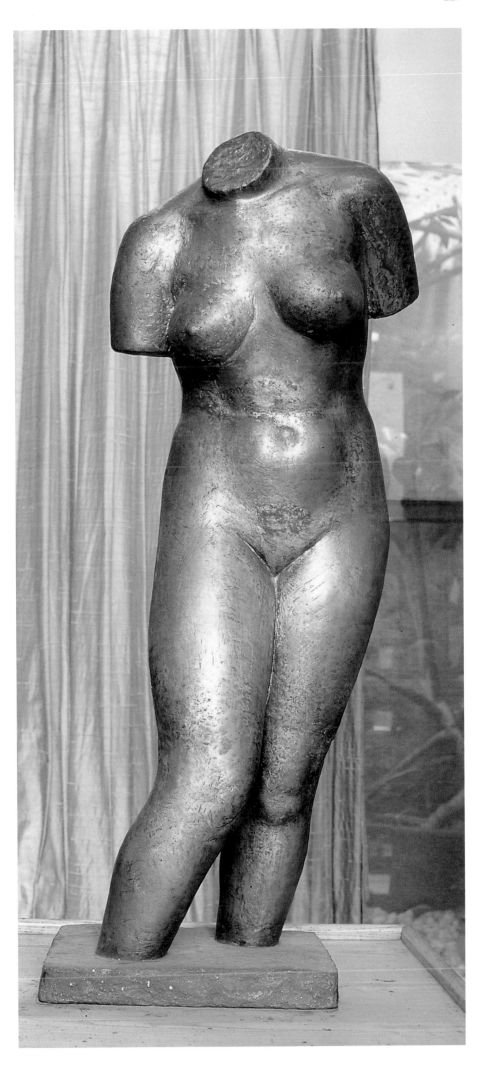

圖111　青銅〈女軀幹像〉
以圖版38〈醒〉紙棉原型翻製成青銅，
1995-99年間加筆處理
Awake（Female Torso）
Bronze（original cast in cotton paper,
see Fig. 38；revised in 1995-99）
88.5×38.7×37.3cm

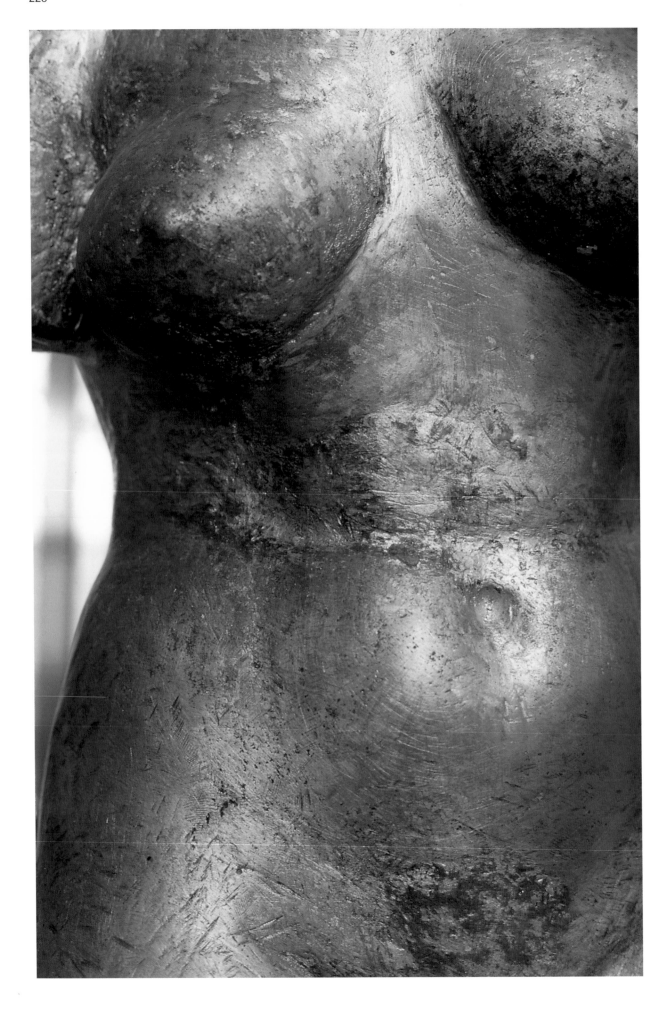

圖111-1 青銅〈女軀幹像〉局部
Female Torso　Bronze　（detail）

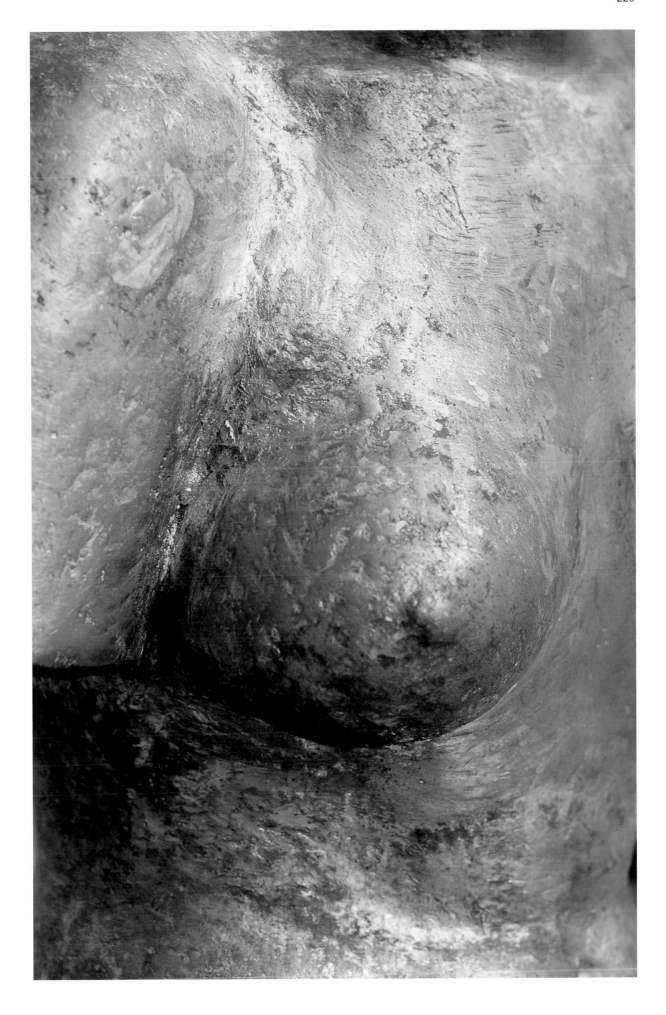

圖111-2 青銅〈女軀幹像〉局部
Female Torso Bronze （detail）

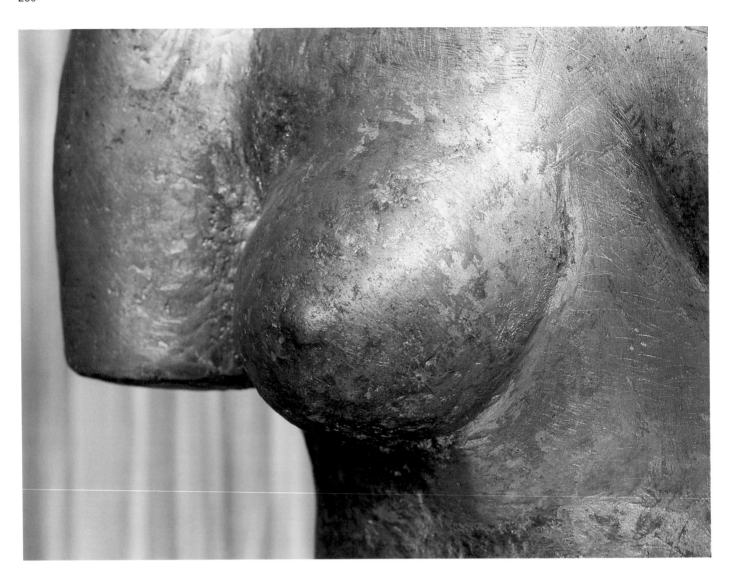

圖111-3 青銅〈女軀幹像〉局部
Female Torso Bronze （detail）

圖111-4 青銅〈女軀幹像〉背部
Female Torso Bronze （detail of back）

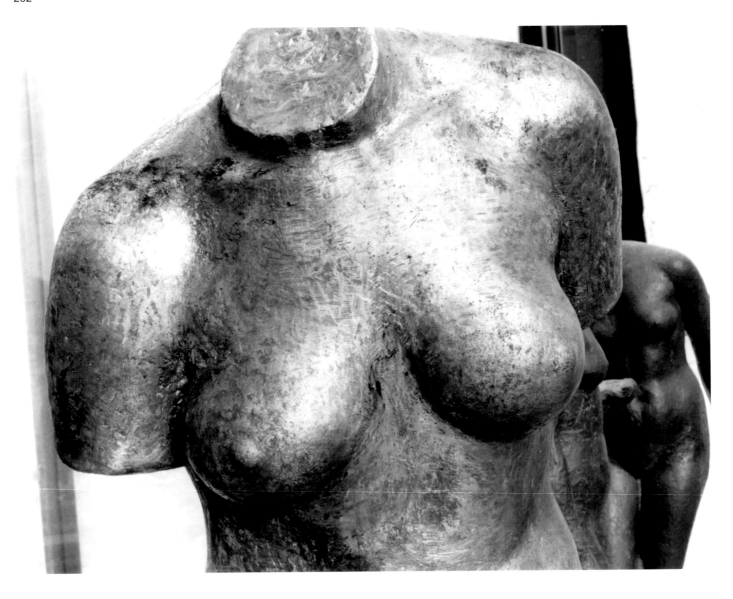

圖112　青銅〈女軀幹像〉局部　（王偉光攝於1997.11.20）
Female Torso　Bronze　（detail）（Photo by Wang Wei-Kwang. Nov. 20, 1997）

參考圖版
Supplementary Plates

陳夏雨生平參考圖版

身穿淡江中學校服的陳夏雨（約攝於1930年　陳夏雨家屬提供）

中學時期的陳夏雨，手置唱機上　（陳夏雨家屬提供）

陳夏雨15歲時自組的攝影器材（陳夏雨家屬提供）

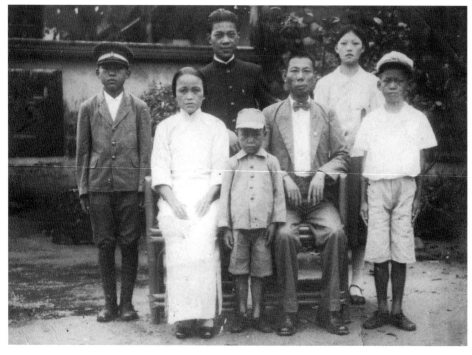

1935年，陳夏雨（後排中立者）赴日前，與父母及家人攝於大里內新村住宅庭院（陳夏雨家屬提供）

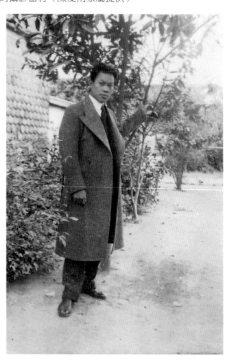

1939年前後，陳夏雨攝於日本（陳夏雨家屬提供）

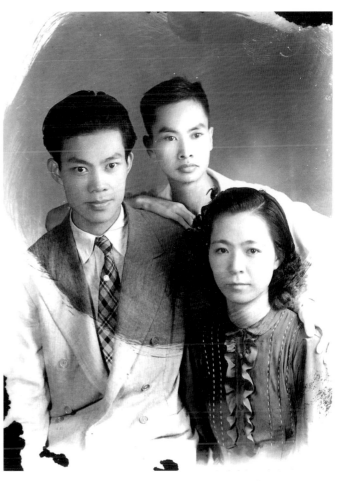

1939年，陳夏雨在日本製作辜氏胸像時所攝（陳夏雨家屬提供）　　　　陳夏雨伉儷（前排二人）新婚留影，約攝於1942年（陳夏雨家屬提供）

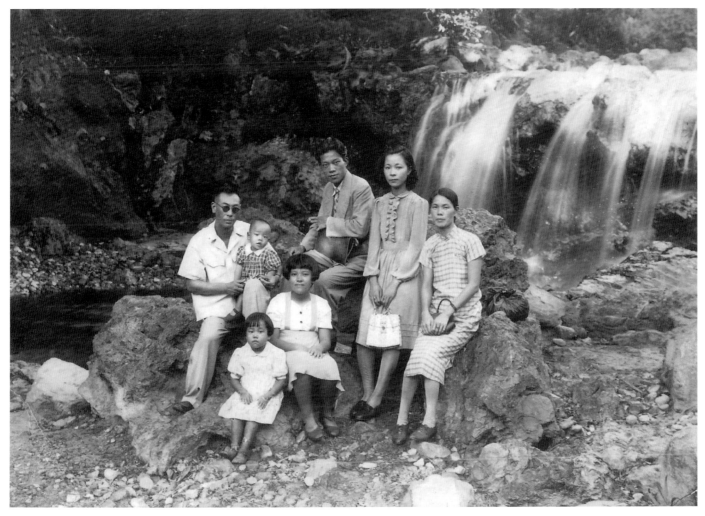

1942年，新婚的陳夏雨夫婦在王井泉（戴眼鏡者）夫婦及子女陪同下，前往北投遊覽（陳夏雨家屬提供）

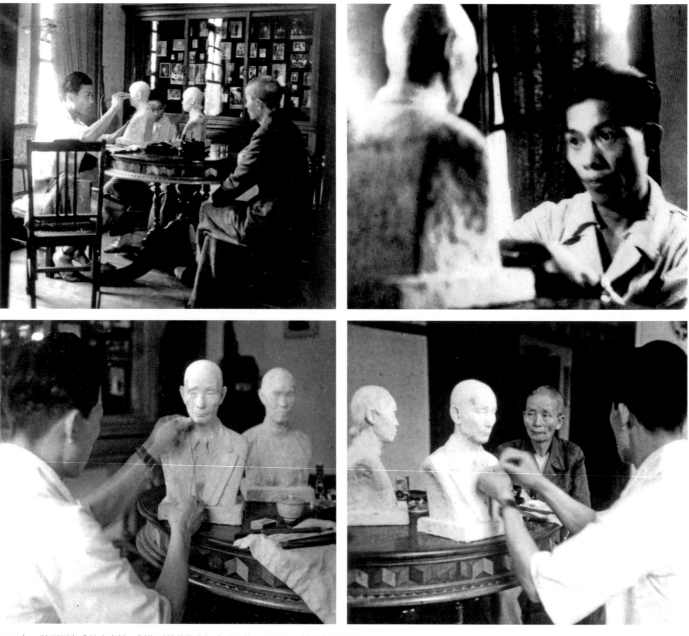

1935年，陳夏雨在「林寫真館」製作〈林草胸像〉實景照片（上四圖／林草家屬提供）

陳夏雨在嘉義的臨時工作室（陳幸婉攝於1993年前後）

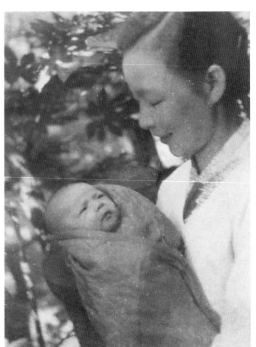

施桂雲手抱剛出生的長女（攝於1943年　陳夏雨家屬提供）

陳夏雨夫婦（前排中坐者）由日返台，楊三郎（前排左一）、陳逸松（前排右一）等友人設宴接風（1946年攝於山水亭　陳夏雨家屬提供）

陳夏雨與所做的〈茶藥商胸像〉合影（攝於1948年　陳夏雨家屬提供）

陳夏雨與好友莊垂勝（圖右）合影（約攝於1960年代中期　陳夏雨家屬提供）

〈醒〉紙棉原型正進行翻模的工序（陳夏雨家屬提供）

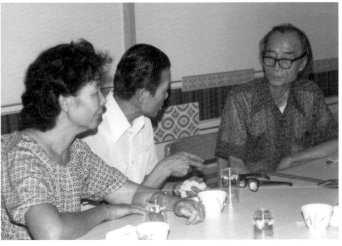

陳夏雨夫婦與陳德旺（右）敘舊（攝於1978年　陳德旺家屬提供）

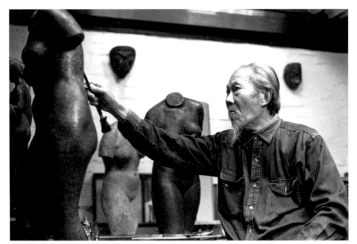
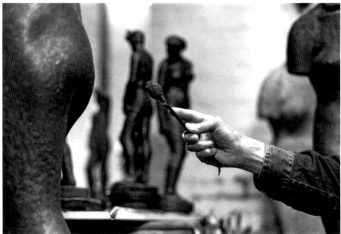

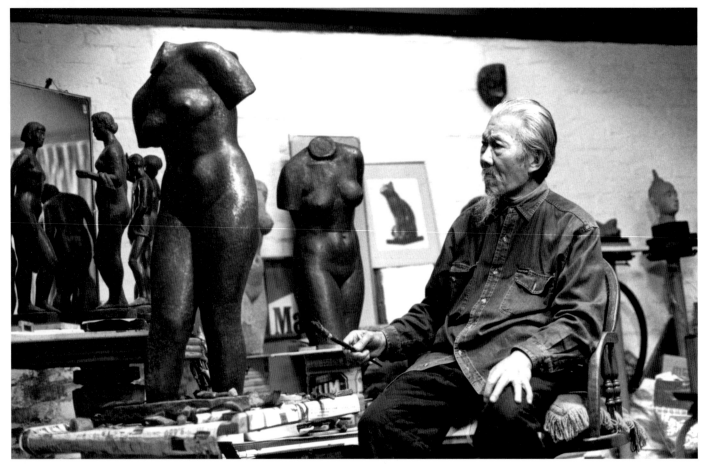

工作中的陳夏雨（上三圖／王偉光攝於1995.12.18）

陳夏雨觀賞華盛頓「赫胥宏美術館現代雕塑展」展品的神情（王偉光攝於台 北市立美術館　1995.5.20）

陳夏雨在其妻施桂雲、女兒陳幸婉陪伴下，參觀「誠品畫廊」舉行的「陳夏雨作品 展」（攝於1997年10月　陳夏雨家屬提供）

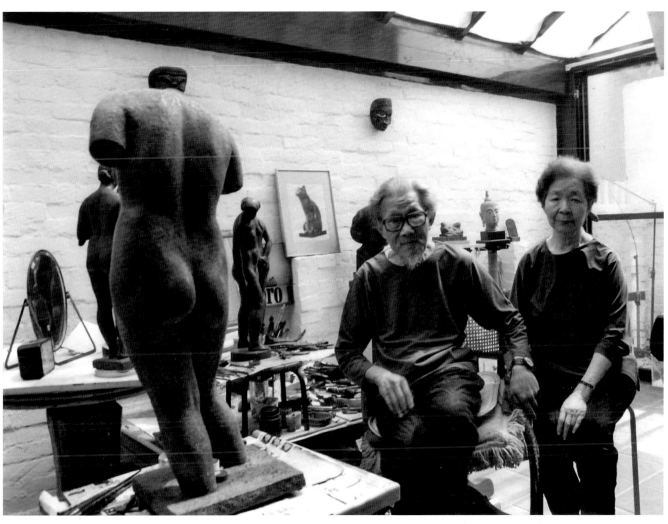

陳夏雨與妻施桂雲在工作室合影（陳幸婉攝於1996年前後）

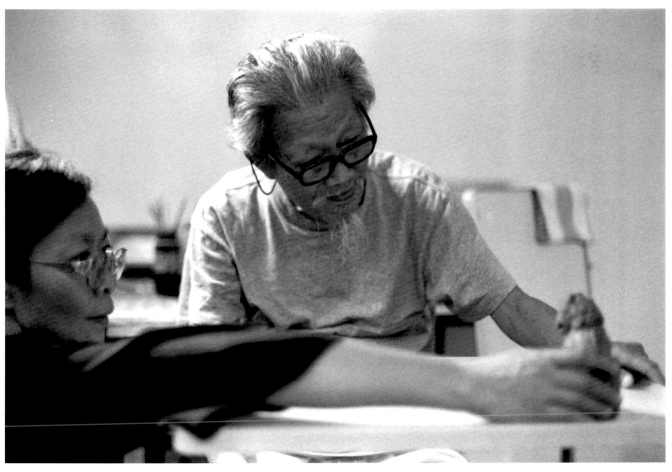

病中的陳夏雨與愛女幸婉，正觀賞筆者帶去的古董木獅子（王偉光攝於1999.4.15）

陳夏雨作品參考圖版

陳夏雨遺存的一本小速寫簿（尺碼13.4×19.4cm），以鉛筆、色鉛筆、墨水筆、水彩等
素材，作人體速寫，其中包含〈洗頭〉（1947）、〈裸女坐姿〉（1948）的習作

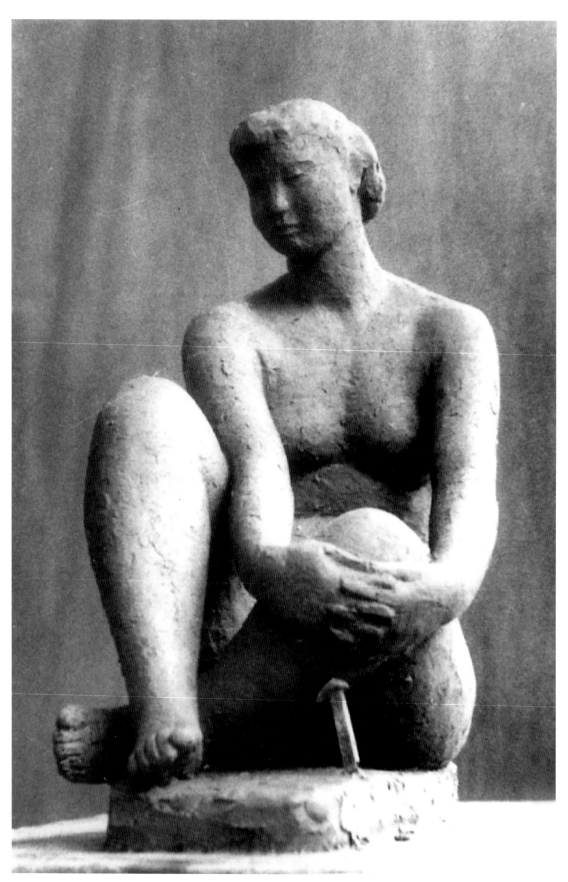

〈裸女坐姿〉　約作於1961年　（陳夏雨家屬提供）

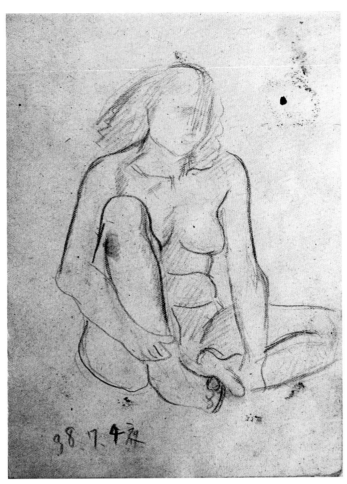

裸女速寫　1938.7.4夜　色鉛筆、鉛筆

裸女速寫　色鉛筆、水彩

裸女速寫　色鉛筆、水彩

裸女速寫　色鉛筆、水彩、墨水筆

裸女速寫　色鉛筆、水彩、墨水筆

裸女速寫　墨水筆

裸女速寫　鉛筆

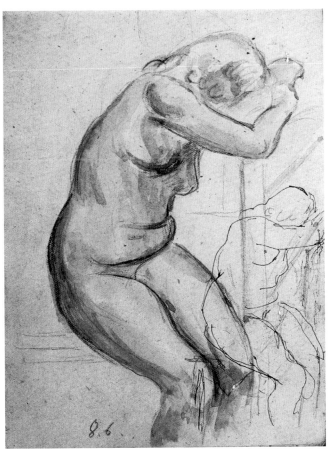

裸女速寫　墨水筆　　　　　　　　　　　　　　　　　　　裸女速寫　鉛筆、墨水筆

裸女速寫　色鉛筆、水彩、墨水筆

圖版文字解說
Catalog of Chen Hsia-Yu's Paintings

圖1
青年胸像　1934　石膏

　原件失軼，僅存照片。
　此作又名〈大舅胸像〉，陳夏雨赴日研習雕塑前，在家自行揣摩之作。形體精準，外形肖似，通俗的講法是：「做得很像」，手法細膩、質樸，表情輕鬆自然。

圖2
青年坐像　1934　石膏

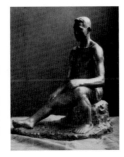

　原件失軼，僅存照片。
　陳夏雨在家中進一步以全身人形捏塑，挑戰高難度題材。雖是新手，在缺乏老師指導的情況下，已能精確掌握全身比例、細節變化與整體統一性。此塑像姿勢勁挺，上半身的重心可落於座位。陳夏雨天生巧手和全神貫注、追求完美的性格，顯露無遺。

圖3
林草胸像　1935　泥塑

　林草為筆者外公，台灣早期傑出攝影家，一九〇五至一九一〇年間擔任林家花園專屬攝影師，拍攝霧峰林家政經、文化活動，包括梁啟超應林獻堂之邀訪問林家花園、彰化銀行創立週年慶等。一九一一至一四年間，任台灣日治時代中部州廳寫真差使，拍攝官方例行活動，諸如：總督出巡霧社原住民聚落。林草篤信釋道，為人樂善好施，陳夏雨告訴筆者：「從我祖父的時代，就和你外公相識，我祖父是草地富戶嘛！做生日，做……，就請你外公去拍照。我祖父、外公都專誠請你外公去拍過照，我是台中縣龍井鄉人，我外公是番仔門（烏日）人，那些相片都被蟑螂、蠹魚吃去，要找應該還找得到。那時，台中，你外公的照相館，最有名，規模最大。」有此因緣，陳夏雨與林草偶有走動，成為知交。
　陳夏雨在林草所經營的「林寫真館」製作林草夫婦胸像（插圖1），林草當時五十三歲，夏雨先生十九歲，尚未赴日習藝，自認為：「還不知道技術上的問題」。然而，把塑像與本人照片（插圖2）兩相比較，臉部形、神的把握已很得體，一年前所做〈青年胸像〉、〈青年坐像〉的光滑表面，來到〈林草胸像〉，出現變化多端、具表現力的獨立性touch（筆觸），泥土堆疊的空間層次感，以

及暗示面向走勢的touch（筆觸），清楚表達；筋骨肉刻畫，著力甚深，頗見效果。
　陳夏雨說：「我平常很鈍，對這個雕塑，我感覺學得比較嘎估（按：台中土語，『好』的意思），不過，只一步（按：『只這一項』）而已」；夏雨先生在雕塑方面秉賦特高，他的一小步，很多人往往走了大半輩子才走到。

圖3-1
林草胸像　局部

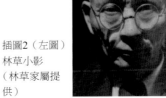

插圖2（左圖）
林草小影
（林草家屬提供）

圖4
林草夫人胸像　局部　1935　泥塑

插圖3（左圖）
虔誠念佛的林草夫人　（林草家屬提供）

　林草夫人（林楊梅）為筆者外婆，虔心向佛，多做善事，把夫妻倆平日攢積的零用錢，託朋友拿到棺材店，凡遇有人去逝，沒錢買大厝（按：台灣話，指「棺材」）者，則以無名氏的名義捐贈大厝，安葬逝者。二次大戰期間不幸染上瘧疾，併發青光眼而失明，從此以後念珠不離手，念誦佛號不輟（插圖3）。
　陳夏雨製作〈林草夫人胸像〉，家外婆時年四十八，尚未染患眼疾；高顴骨、臉龐清秀，特徵充分掌握，臉部touch（筆觸）清楚而細緻，有別於〈林草胸像〉臉部的粗獷筆觸，已能針對人物性格之不同，研發出相應的筆觸。

圖5
孵卵　1935　石膏原模

　原件失軼，僅存照片。
　一九三五年，陳夏雨又製作了〈孵卵〉，表現母雞抱蛋時，神情專注，毛羽膨鬆、鼓脹的飽滿感。頭部細節的刻畫極其逼真，母雞將毛羽撐開以護卵，頭頸因而內縮，力量下墜至腹部，潛勁內轉。頸身的毛羽、竹籃以簡練手法出之，流暢自然。

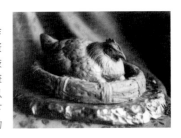

插圖1　陳夏雨在「林寫真館」製作〈林草夫婦胸像〉（攝於1935年　林草家屬提供）

圖6 ————————————————

楊如盛立像　1936

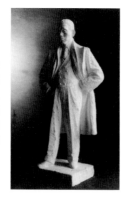

原件失軼，僅存照片。

一九三六年，陳夏雨前往日本，三月，進入前東京美術學校塑造科教授水谷鐵也門下當學徒。水谷接受委託製作肖像，陳夏雨在那裡打些零工，幫忙捏塑逼真的人物肖像。此作偏重表面特徵之描繪，比較專注於頭部的刻畫，十分傳神。這一類作品，夏雨先生認為：「俗氣很重，我們所謂的像siâng（按：台灣話，同也，似也，即『做的很像』），俗氣很重」。

圖7 ————————————————

日本人坐像　1936

原件失軼，僅存照片。

與〈楊如盛立像〉屬同一年所做，而掌控全體的能力，驚人的飛躍。模特兒臉部豐腴，表情專注，寫形也寫神。手部特寫極其逼真，座椅、衣服，寫實性高。似此高度寫實之作，不少人把它當成追求的目標，卻為夏雨先生所鄙棄。晚年的陳夏雨見了此類作品，笑笑地說：「一般做東西，或畫畫，說，你很會畫，畫得很像，很……，那種像，我很怕，看了會起雞皮疙瘩」；這種作品「比較表面性，不是自己創作性的東西，我感覺在他（水谷鐵也）那裡，沒什麼意思」，打算另覓良師。

圖8 ————————————————

乃木將軍立像　1936　櫻花木

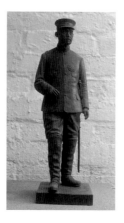

櫻桃木〈乃木將軍立像〉，仿水谷鐵也風格製成，刀功嫻熟，質感豐富，充分表現人物的性格。身形、手部略嫌僵硬，而長褲與馬靴，能盡物之性，表現精采。此種表現方式，以「肖似」、「做像」為目標，不能滿足陳夏雨的追求，他說：在水谷老師那裡，「沒什麼可學。第一，他那裡接受委託做肖像，不是自己創作性的東西，我感覺在他那裡，沒什麼意思。」

陳夏雨在水谷鐵也工作室待不久，將近一年而已。一九三七年，經由雕塑界前輩白井保春介紹，轉入院展系統的雕塑家藤井浩祐處研習。

圖9 ————————————————

仰臥的裸女　1937　乾漆

藤井浩祐採啟發式教學，讓學生自由發揮，做不對的地方用講的，這可合了陳夏雨的胃口，可以專心一意，深入個人觀察。在藤井工作室，陳夏雨首度接觸裸女習作，以單純化手法處理，不斤斤於細節的刻畫。

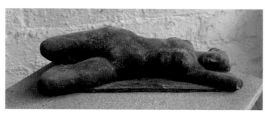

圖10 ————————————————

抱頭仰臥的裸女　年代不詳　石膏

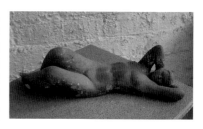

陳夏雨在藤井工作室見到麥約（Maillol）的一件小型作品——素燒的裸女，十分喜愛，一直到老年，還念念不忘。他說：「我的老師有一尊麥約小品，素燒，戰爭爆發，毀掉了，喔，這件作品極好。」他接連製作了五件裸女小品（圖版9-13），大小可掌控於兩手之間。此一創作習慣延續一輩子，夏雨先生的代表作，諸如〈狗〉（製於1959年，長度17公分）、〈側坐的裸婦〉（製於1980年，高度20公分），尺幅都不大。

此作形體掌控得更為精準，女體的重要內容：上腹部肌肉包裹胸骨的情況，以及乳房往腋下微微下墜的彈性，真實呈現。

圖11 ————————————————

側坐的裸女　年代不詳　乾漆

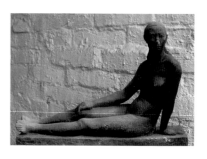

圖版9-13的小品，應為1937-44年間在藤井工作室所作，陳夏雨不參考名家傑作，直接面對模特兒而捏塑，每件作品有她特殊意韻與內容。這件坐姿，裸女上半部表現精采，左手撐住向後微傾的身軀，手掌貼實地板，左手臂勁直有力而柔軟。圓潤的左肩頭順接上左肩部，往右手部位順下，右手掌輕鬆擺放右膝上。模特兒的頭部由畫面左側轉向正前方，剎那的移動，使觀者得以看清少女清新而專注的神情，意象鮮活。球形乳房藉由「面」的鋪陳來塑形，轉折面清楚做出。腳趾頭、手指頭微小的小斜面，一絲不苟用心呈現。整件作品意象完整，無偏弱處；作品一但出現偏弱、不足，往往破壞整體的表現強度。

陳夏雨在入門之初，即能完整掌控人體雕塑製作的程序及要點，眼到手也到，培訓出高超技法，省卻多少摸索的迷思。每件作品目標確切，清晰表達，往個人情感、思想、直覺的深淵步步探入。

圖12 ————————————————

俯臥的裸女　年代不詳　石膏

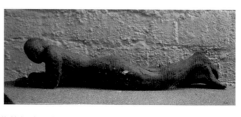

長度20公分左右的小品，當然不適合展覽或競技，純粹為了個人研習的目的而製作，這也是陳夏雨遠赴日本習藝的初衷。他一開始面對雕塑，即拒絕名利、捨棄名利、地位的跳板——東京美術學校，蝸居於工作室，為雕塑而雕塑。

採用俯臥姿勢，一整片平坦的背部，凹凸起伏不大，最難處理，較難表現。陳夏雨試著以單純化的造形來探討，寬大的touch（筆觸）隨順「面」的轉折走向，一層一層推按擠壓而塑形，臉部只見塊面的併排、堆疊，五官漫漶不清，此種按程序進行的寬大touch（筆觸）持續發展，逐步接上〈浴女〉的暗示性touch（筆觸）。

圖13
裸女臥姿　年代不詳　石膏

　　為了更仔細表現筋骨
肉的內容，此臥姿具現頸
部二條粗筋及條狀肋骨，
右手往下拉拽的力量，經
由上臂拉長的二股肌肉表
現出來。肌肉柔軟度增
高，從下腹部，可看出
touch（筆觸）往多方向
移動，分出層次。頭髮歸

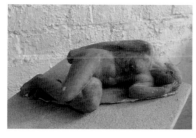

納成帶有髮絲暗紋、隱現高低起伏的球體，只在邊緣勾勒出捲曲的髮
絲。夏雨先生製作此件，對模特兒的特質已有所取捨，出現個人性表
現手法。

圖14
裸婦　1938

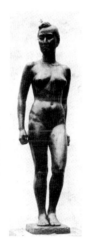

　　原件失軼，僅存照片。
　　藤井浩祐原屬在野的美術團體「院展」派，一
向不認同官派的展覽會（「帝展」）。隨後，受
聘加入「新文展」審查委員行列，開始鼓勵學生
參展。陳夏雨初啣師命，製作了〈裸婦〉，輕易
入選第二回「新文展」（「帝展」乃「新文展」
前身）。比較之前作品，〈裸婦〉更具實體感，
人物挺立，肌肉具有彈性，強化筋肉凹凸變化。

圖15、15-1
髮　1939

　　原件失軼，僅存照片。
　　一九三九年，陳夏雨以〈髮〉參
展，入選第三回「新文展」。他在
藤井工作室接觸到藤井浩祐、麥
約（Maillol，法國雕塑家）的創作
理念：要求造形單純化、加強形體
的力量，以此作為個人研習目標。
圖版14（〈裸婦〉）在形體方面有
所加強，呈現出力量，注重局部表
現，不過，一些接合處（頭頸部與
肩部、軀幹與手腳），貫連性不那
麼順暢。

　　〈髮〉一舉改正此項缺點，全
體「形」的承接、轉換，流暢性增
強，上下貫連一氣呵成；造形單純
化處理，平面性表現凝出優美的輪廓線。〈髮〉造形的純淨與秩序
感，與其說是源自於藤井浩祐、麥約，本質上更接近希臘雕刻。

圖16
少女頭像　年代不詳　石膏

　　以非常細膩的touch（筆觸）來處理，仔細觀察少女下嘴唇，可看
出陳夏雨多麼用心推敲嘴唇圓度以及上、下嘴唇交界處的空間距離；

面的表現，細緻而不失方整，帶有節奏感
及方向感。〈少女頭像〉單純化處理，人
物倔強、冷傲的性格隱於內而浮顯於外；
形制簡約，寧靜純美，韻味縣永，真實呈
現夏雨先生沈靜、專注、純真的內心世
界。他的「單純化」並非光滑一片，絕非
表面性描繪，奠基於造形元素「面」的運
作，化繁為簡，內容豐富。

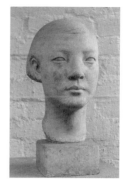

圖17
婦人頭像　年代不詳　石膏

　　石膏上彩（水性印第安紅），部
份剝落。
　　此〈婦人頭像〉臉部，
touch（筆觸）清楚，塊面轉折有
力，加強形體的力量，氣勢恢弘，
空間層次顯豁。寬厚的臉形刷上水
性印地安紅，一如大地之母，靜靜
凝視天地變幻、歲月滄桑。頭髮順
勢捏成，不假修飾，保留製作者清
新的意念。

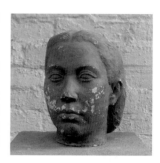

　　同樣是造形的單純化表現，〈少女頭像〉與〈婦人頭像〉呈現截然
不同的製作手法與創作意念，陳夏雨在年青時期，早已標舉獨立思考
與深刻探討的鮮明旗幟。

圖18
婦人頭像　年代不詳　泥塑

　　這尊泥塑〈婦人頭像〉，形式、
髮型同於圖版17，而臉龐略顯瘦
削。此作經過長時間的推敲、錘
鍊，touch（筆觸）緊扎，密度提
高，空間層次更加分明（例如：左
耳、左眼之間的狹長部位，至少有
四層空間層次變化；左下巴亦
然），要求每一筆觸都具有造形價
值，能表達人體的深刻內容，極其
耐看。推敲日久，調子做細密了，

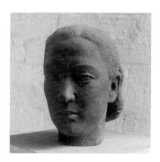

筆觸相互融合，界線易於模糊而漫漶不明；如何痛下錘鍊之功，而依
舊保留筆觸的獨立鮮活，最是製作家一大挑戰。

圖19
婦人頭像　1939　青銅

　　這件作品長期擺放陳夏雨工作室，是他
心愛之物。由正面觀看，婦女頭略上仰，
頭頸連成一氣，自右下部位往左上方成拋
物線上行，造成緊繃弧度；綰結的頭髮在
臉部右側露出一大紒，順勢往右下方較高
的基座下落，氣勢恢宏。婦女額頭、臉頰
較寬，落落大方中，顯現堅毅、自信神
情。頭像左面簡單，右面複雜，互成對
比，分割成左臉部、右臉部、頭髮三組配
置。Touch（筆觸）或細膩（臉部）、或
粗略（髮部）、或粗獷（基座），質感豐
富，強化造形性、情感性。

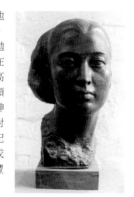

圖20

鏡前　1939　青銅

此作與圖版19應為同一位模特兒，少女
據地攬鏡自照，似做撲粉動作。製作之
際，陳夏雨或許感覺模特兒引頸前看的頭
頸部態勢，與頭髮結合成有趣的走勢，看
了有趣，作品製成後，進一步著手處理圖
版19（〈婦人頭像〉）。

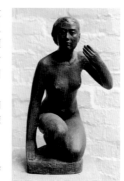

藝術創作活動首先得有感動，接著，如
何將感動深化，尋繹出動人的造形，錘鍊
成百看不厭的作品，藉此奠定藝術價值。
陳夏雨當時年僅二十三歲，還是個學生，
已能專心一意，深入藝術探討，如此早熟
的藝術生涯，幸能毫無阻撓地延續一生，
造就博大精深、人所難至的藝術秘境。

〈鏡前〉也長期擺放在他的工作室，連同〈婦人頭像〉（圖版
19），記錄了陳夏雨年青時期微妙的藝術感動。作品製成後，原模存
放收藏家手中，日後再借回翻製、修整。

圖21

浴後　1940

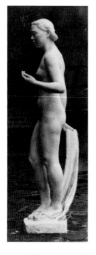

原件失軼，僅存照片。

這件〈浴後〉，把藤井浩祐、麥約的創作理
念：「要求造形單純化，加強形體的力量」，以
個人方式貫徹實現。富於彈性的筋肉隱伏在內，
柔順延展開來。筋肉妥善配置，清楚刻畫，不鬱
於一處，隨勢運作，造成韻律；姿勢輕鬆而勁
挺，展現古典之美。

此類要求完美表現的製作，雖能展現陳夏雨高
超的技法，比較傾向於形式美的呈象，他淺嚐即
止。夏雨先生質疑：藝術應該可以表現更為深刻
的內容。

圖22

辜顯榮胸像　1940

原件失軼，僅存照片。

陳夏雨自一九三八年（22歲）入選「新
文展」之後，年年參展、入選，而於
一九四一年獲「無鑑查」（免審查）出品
的資格，譽滿台、日兩地，政商名流爭相
邀請製作肖像。此時，陳夏雨的肖像製作
純熟精湛，能奪人之神入於肖像中。這件
作品臉部筋骨肉清楚表現，眼神內斂，堅
毅之氣外露，屬於表面描繪的系統。

一九九五年五月底，筆者訪問前輩畫家
張萬傳，他是夏雨先生的酒友，問：「你對陳夏雨看法如何？」
答：「這個人很老實，不會彎彎蹺蹺oai^n oai^n-khiau khiau（按：台灣
話，即『不直率』），個性十分耿直……，不和人計較。談到價錢，
一估好，不會再調整，死丁丁sí-teng-teng（按：台灣話，即『不知變
通』）。一回，建中校長想要一件孫中山銅像，特意拜託我到台中，
告訴他。一開始，夏雨仙不斷推辭，說：孫中山太偉大，他不敢做。
談到後來，他是以寸計價，一分錢都不減，結果談不成，沒那麼多經
費做，亦即：價錢太高，沒做。按照日本他老師訂的價錢，一分一寸
多少錢，來開價。我帶了好幾個人去，都沒談成。」問：「沒談成，
是價錢高，還是他不想做？」答：「我帶人去，他不敢做，是價

錢的問題。」問：「他這樣，怎麼過日子？沒收入，怎麼生活？」
答：「還是有，久久的做一件。到後來，他做一些觀音佛祖（〈聖觀
音〉），喜歡的，再貴他也買，生活的收入從這裡來。」

陳夏雨抬高肖像製作費，主要目的為了嚇跑委託者，可以爭取較多
時間從事個人創作。其女陳幸婉的青少年時期回憶，常應門婉拒乃父
仰慕者的求見，拒絕得蠻徹底的，因而得罪不少人。

委託者的頭型若不合陳夏雨的意，他也不做，種種因素加總起來，
夏雨先生以雕塑作為謀生之計的結果是：入不敷出，甚而籌措不出孩
子的教育費用，真乃純一不二的藝術探求者，自絕於名利之外，氣傲
霜雪一高士。日後，其女幸婉考取藝專，夏雨先生認為，走藝術，是
一條很辛苦的路；經由陳夫人向幸婉表示：他並不同意妳走這條路。
之後，陳幸婉堅持走上這條路，夏雨先生不再反對了。

圖23

川村先生胸像　1940

原件失軼，僅存照片。

這件作品和〈辜顯榮胸像〉為同一年所
作，手法的細膩度與深刻化大有進境，也
屬於表面描繪的系統。人物抿嘴凝神前
視，顴骨、臉頰、下顎、吻部筋肉表現細
膩，相互鑲嵌，順勢移動，簡潔俐落而神
采自現。人物的野氣、霸氣，甚至體味
……，種種資訊可輕易由肖像中讀出。

圖24

婦人頭像　1940　木質胎底加泥塑

在刻成的木雕上施以泥塑，局部露現木
質胎底，婦人眼皮放鬆作沉思狀，一臉平
靜。以「面」的觀念處理，左眼皮部位，
touch（筆觸）由上而下運行，自左至右分
成五個轉折；右眼皮部位，細小的面——
例如眼皮厚度，也做出四、五個轉折變
化。黏土一層一層覆蓋，不躁進、不草
率，按照程序進行，或以指推、按，或以
尖器、鈍器壓、劃，或以平板刮、抹，造
成豐富的筆觸、質感變化，頗有水墨畫揮
灑的意趣。

「面」除了表現局部筋骨肉的內容外，陳夏雨特別注重整體「面」
的配置，要有上下呼應的作用，還要能表現出空間層次。圖版24-1的
側視圖，夏雨先生以刮板自左眉骨往顴骨、臉頰順勢刮下，「面」得
以上下呼應。左臉頰從小耳到顴骨，分出縱向的四個層次，表現出空
間感與「面」的強度。

強化touch（筆觸），物體表面就不可能那麼光滑。一般常見的雕
塑作品，要求形體準確，表面光滑處理，看不到「面」的轉換與空間
層次，更別談touch（筆觸）的勁力與走勢。陳夏雨與筆者私下閒
聊，他說，這一類日本帝展系統的雕塑作品：「做得很像，那
種『像』，我很怕，看了會起雞皮疙瘩。」

筆者的老師陳德旺曾說：「要了解面的性質，先看大面，再看到微
細的小面的變化，這是造形關係，一開始從這裡入門，將來才可能接
連上造形。」塞尚說：「我用我調色盤中的顏料做我的面，一定要看
面，不看面不行，要看得很清楚，而且，面要有調和、要融洽，面又
要能轉動……」。作品中缺乏「面」的表現，也就缺乏造形性，淪為
表面性的說明。

欣賞陳夏雨作品，不應忽略他的筆觸效用，這好比流動性的音符，
串連成整個曲子，細緻一如〈梳頭〉（圖版45），仍可看出細小筆觸
的運作，而非光滑一片。

圖24-1
婦人頭像　側視圖

圖25
鷹　1943　樹脂

作品描繪老鷹雄踞山崗，蓄勢待飛神態。老鷹一體成形，木刻痕粗略處、細緻處交相運作，塊面轉折分明，造形單純化處理。壓低的老鷹頭頸，連身造成流線形線條，有往前迅飛的感覺；鷹體渾厚內歛，神采奕奕。

陳夏雨前往東京上野動物園看鷹，現場寫生，而後，參考寫生稿製成〈鷹〉。他不習慣藉由拍攝所得來製作，現場寫生可保留第一印象的新鮮感與剎那直覺，重點紀錄了對象特有的體態與空間感。

原作為木刻，翻製成樹脂。

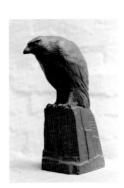

圖26
裸女立姿　年代不詳　油土

裸女輕鬆垂手站立，左腳略前移，臉部微上仰，使重心落於右腳。兩腳一前一後，帶動右臀肌肉上挺、左臀肌肉往左下方斜曳的動勢，這兩股走勢在一九六〇年〈浴女〉臀部，有更複雜表現。單純化的軀體中，不忘暗示內實的肋骨與內臟；筋肉的變化，細膩處理。

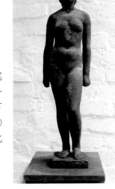

圖26-1
裸女立姿　背視圖

圖27
裸女立姿　年代不詳　石膏

此作與圖版26採相同立姿，雙手後揹。這位模特兒體態較為豐腴，作品的柔軟度與重量感有所增強。同樣是單純化處理，進一步以細密的「面」的轉折變化，呈現厚實的立體，一如陳德旺老師所言：「圓的東西，塞尚的一粒蘋果，他看出多少面！」陳夏雨在此強化造形深度，捨棄表象說明，並未如實刻畫模特兒的肋骨，他說：「不能把肋骨一根一根做得清清楚楚。有需要的，有不需要的，有重要的，有不重要的，重要的加強，不重要的減去，那種加減我會做。」

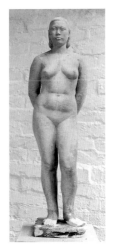

圖28
裸女立姿　1944　樹脂

這件作品與圖版27姿勢相同，以最自然、最簡單的形式，持續探討女體高雅的體態與整體「形」的配置之美，裸女從上而下平順承接，無扞隔不順處。細密推敲的touch（筆觸）狀寫筋肉變化以及大「面」的結構性轉折，帶出音樂般流動感。

有一回，夏雨先生和筆者一起觀賞此作，筆者道：「這一尊，中心線從頭頂貫穿全身，落到地面」，他問：「你感覺……？」筆者接著說：「達到整體調和的效果，比例、位置……輕鬆掌握。感覺得出地心引力，力量下墜。有個力量，縋的力量，看起來又很輕鬆」；夏雨先生補充道：「配合得剛剛好。」他很注重各個局部的相互配合，以達到整體調和的效果。「形」的配置，需用到分割與歸納手法。由正面觀看，少女圓筒形大腿粗壯，十分顯眼；將上下腹部、頭頸部也歸納成圓筒形，肩胸、雙臂另歸納成一個「形」。這三組圓筒形與肩胸雙臂、小腿腳掌要「配合得剛剛好」，妥貼耐看為要。

這麼複雜的嘔心推敲之作，陳夏雨談起來一派輕鬆：「那時也沒想太深……，怎樣把少女表現得更真一點。」此「真」，不只是「客觀真實」，那是夏雨先生的心意象（image），涵括了客觀真實、造形真實與內心的感動。

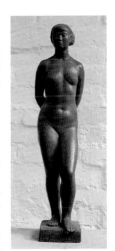

圖28-1
裸女立姿　背視圖

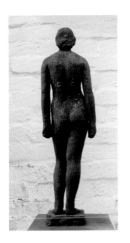

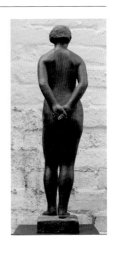

圖29

聖觀音　1944　樹脂（仿木刻）

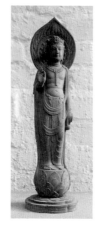

這類作品屬仿古工藝，有所傳承，屢現新意，投注個人純淨性靈，自不同於凡品。

密宗有「六觀音」之說，即：「聖觀音和千手、十一面、馬頭、如意輪、不空羂索觀音」。天台宗稱聖觀音為大慈觀音，亦稱正觀音，觀音菩薩其他應化身，都從聖觀音形象演變而出。

這件木刻〈聖觀音〉，觀音菩薩立於鼓形蓮座，「浩浩紅蓮安足下」，下有花形底板承荷。頭項的圓光（頭光）成火焰形，左手提捏淨瓶，右手曲肘舉胸前，拇指、食指相拈成環圈狀，其餘三指直豎，結「說法印」，又稱「轉法輪印」。菩薩頭戴花冠，覆蓋小腿的衣褶成階梯狀，其形制近於敦煌彩塑‧西魏〈菩薩〉（插圖4）；菩薩腹部前突，側看成彎曲態，此種立姿始於隋初。

菩薩坦露上身，臉頰飽滿、豐腴，面露微笑，端莊雅靜，近似唐代風格；雙目細長、垂簾內視，入於性靈之海。據《曼殊師利經》所敘，觀音菩薩具有定、慧二德，主慧德者，名毗俱胝，作男性形象；主定德者，名求多羅，作女形。在敦煌莫高窟裡所繪《觀音經變相》，觀音菩薩或作男身、或作女形現身，屬非男非女的中性菩薩。主定德的女性觀音形象出現的時間，有學者考定其在唐朝的中後期。這尊〈聖觀音〉臉型方整，腰身略粗，屬於非男非女的中性菩薩。

木刻〈聖觀音〉手法精湛，在靜定立姿中，以胸前瓔珞與兩條下垂的天衣劃出圓弧，腰際及腳背衣褶似水波輕揚。鬢角包裹大耳，瓔珞由胸前直上肩頭，穿過玉環，伴隨天衣下降，順著天衣扭轉隨勢穿過天衣，搭於腰際。披掛在手的天衣直行而下，攔蓮座左側，也作勢一翻轉，種種形象表現出委宛的動作。由側方觀看（圖版29-1），胸前與腰際披掛而下的瓔珞和肩頭衣帶、大耳、左手與淨瓶等遙相呼應，造成空間深度及韻律感。長裙妥貼緊於小腹，布片外翻，搭在小腹下方，其下，還露出一小截裡布，形制近於初唐彩塑菩薩像（參看插圖5），進一步整理成平面化規則性造形，柔軟的布質底下隱現粗壯的大腿。

正面「形」的配置，以「T」字形眉鼻、胸前瓔珞、腰部裙頭及裙帶，分割出大小不等的長方形，平均佈列。整尊造像平順柔美、飽滿充實，細心推敲人體造形的合理性表現與虛實相濟、動靜相倚、統一協調等等藝術課題，自無一般菩薩造像常見的形制僵化、不合人體比例、缺乏人體真實內容之病。此作手法繁複、內容豐美、意韻高古，立足於傳統形制，而作藝術深化之探討。

據陳夏雨手邊資料記載：鑄銅〈聖觀音〉於一九四二年售出。一九四三年左右，楊肇嘉生病住院，夏雨先生攜此木雕〈聖觀音〉到醫院致贈，作為祈福之用。由此推論：木雕〈聖觀音〉應製於一九四二年，或之前，樹脂〈聖觀音〉則於一九四四年以原模翻製、重新處理完成。

圖29-1

聖觀音
側視圖

插圖4（中圖）
菩薩　西魏
敦煌彩塑
四三二窟

插圖5（右圖）
菩薩　初唐
敦煌彩塑
三三二窟

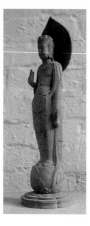

圖29-2

聖觀音　局部

圖30、31、32

聖觀音　1944　樹脂（仿鎏金等）

以同一原模翻製成樹脂，再上彩，仿鎏金、紅木、青玉等材質，設色古雅沈靜，脫去塵俗，觀者但覺眼神凝定，內心波瀾不興。

圖版32，〈聖觀音〉右側輪廓歸納成平順而略起波礫的線條，統攝整件作品，有平面化意圖，而輪廓線上方凸出的小點與瓔珞末端小流蘇、中下方凸出的小點與圓身淨瓶遙相呼應，帶出開闊的空間。

陳夏雨極注重作品由上而下，順下無阻窒的流動感。觀看立姿長挑形作品，夏雨先生的頭、眼會上下移動，掃描全件，不容許有凹凸不順或停頓處，依他自己的講法：整件作品要能「順勢sūn-sì」。法國浪漫派大師德拉克窪（E.Delacroix 1798-1863）去世前二個月，在日記上寫道：「圖畫的首要特質，為了愉悅眼睛……，不是每一對眼睛，都能品味出畫中的微妙喜悅。」陳夏雨的〈聖觀音〉，以嚴練藝術手法處理，觀賞者的眼睛，得以品味聖像平順微妙之美，進一步契入內心靜定法喜。

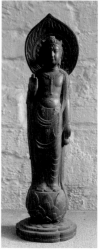

（仿鎏金）　　　（仿紅木）　　　（仿青玉）

圖33

兔　1946　樹脂

這隻兔，以陳夏雨獨門手法來製作，脫離對景照抄式客觀寫實，將頭、耳歸納成一走勢，後腿與後腳成另一走勢，此二走勢妥貼安置於饅頭形身軀上。前腳與尾部左右呼應，造成穩定效果；吻部與前腳、耳部與後腳，又有上下呼應的妙趣。在簡單的形式、靜定的姿態中，帶動悠長、宛轉的走勢，細膩表現筋骨肉凹凸轉折變化，以及「面」的多方向移動、乍停與轉向，構築起隱伏的架構，touch（筆觸）或潛勁內轉，或豪放開展，意韻緜長。

談到〈兔〉的製作過程，陳夏雨說：「民國三十五年，我從日本回來，正好家裡養兔子，那種動物，很活動的東西，很有趣，很想做，馬上做。過去在日本做的，可以說和我的老師有關聯，比較不敢大膽

的表現自己想走的路。那隻兔子，我比較大膽的表現出來，形，不是學老師那樣該怎麼表現，就怎麼表現，但是，有那種手法，自然……自己再用自己的方式來表現。」

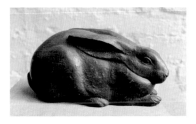

一日，聊完天，夏雨先生邀筆者在家中便飯，他倒了杯日本酒招待筆者，語帶感慨地說：「有一位朋友，看我的東西（按：林莊生收藏〈兔〉），說：『看了二十幾年，每一回看，都有新鮮的發現，角度不同……看了又看，都很新鮮，不討厭』；這些話，我很不相信，真有這種事嗎？我是說，過去聽好音樂，看好畫，很尊敬它們，很愛ài（按：台灣話，『喜好』），心想：自己的東西，也會讓人懷念，看得起嗎？我那位朋友……說我……有甚麼特殊，能吸引人，那些，不曉得從哪裡來？」他盯視筆者，問：「這……是真的嗎？」

陳夏雨做成〈裸女立姿〉（1944）後，步上了雕塑藝術的本質性探討之路，求「純」、求「真」，其作品以暗示性手法求造形深度，筆筆隱含深意，意蘊高妙脫俗，確實令人吟味不盡。

圖34
兔　年代不詳　乾漆

〈兔〉原為陳夏雨貼心之作，曾將她翻製成青銅、水泥（仿黑石）、乾漆……種種素材。乾漆〈兔〉乃多年後重新加筆之再製品，以細棍棒……種種自製工具精心推敲，深刻理解之餘，注

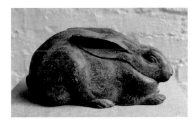

重隨意性與直覺性。筆法繁複錯落，不放過任何微小細節；形的分割、再組合，強化構成性，意象十分鮮明。另以凹下部位的土黃色與凸起部位的印第安紅互為色彩對比，更加強化抽象而獨立的「形」，展現活潑潑的生機與觸感。

圖34-1
乾漆〈兔〉背視圖

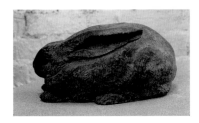

圖35
楊基先頭像　1946　石膏

原模毀於921大地震（1999.9.21），僅存照片。

楊基先，台中市首屆民選市長，還未當上市長前，和陳夏雨結交，他個性率直，為人灑脫不羈，陳夏雨很想做他的頭像。一天，楊基先歪著坐著，腳擱桌上聊天，陳夏雨隨即著手製作，一星期即做成，「touch（筆觸）很大膽……，合他的性格啦」，夏雨先生如是說。

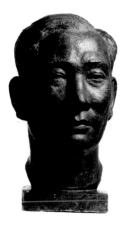

陳夏雨製作楊基先頭像之時，已然紮下深厚的寫實基礎，簡簡單單即可掌控好對象的形體、特徵；一般人熟練之餘，易流於形式化，夏雨先生則不然。〈楊基先頭

像〉整體渾圓寬厚，上眼皮也比一般寬厚，易於順意縱放touch（筆觸）。夏雨先生製作之際，以純一不二的靜定心態，有感於楊基先的豪邁態勢，將此感動融入touch（筆觸）中，一如水墨畫般，隨意隨興揮灑，筆筆留痕，不見修改形跡，細心刻畫筋骨肉的微妙變化，touch（筆觸）寫形也寫神，「於筋力中傳精神，具有生氣，乃非死物」（清・鄭績〈夢幻居畫學簡明〉）。陳夏雨認為：這種魄力十足的造形性筆觸「很大膽……，合他的性格啦！」，逐漸形成陳夏雨的獨門手法。

陳夏雨說：「有一些作品，再怎麼做都做不好」，這件作品，一星期即做成，乃得心應手之佳作，他說：「……肖像，如果能照我的意思做，我是很喜歡做。」

圖36
1946年，製作〈林朝棨胸像〉實景照

原作下落不明。

這張相片提供了陳夏雨早期工作室一覽，此肖像非等身製作，約為真人三分之二大小。臉部外形與本人肖似，臉頰部位由右上斜向右下的斜下部位，圓中帶方；頭髮轉往髮根的轉面清楚。肖像在形似中

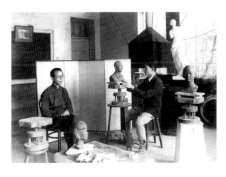

提攝「面」的強度，造形性增強，其凝聚力與鮮明感，比起本人更加突顯。

陳夏雨說：「說到只做形體，我……二秤半（nn̄g-chhin-poán（按：漳州話，指『不用花費多少時間』）就做好了……，很簡單就做好了。」他投注畢生精力，在形似之外追求藝術的「純」與「真」。

相片的工作檯上，見不到幾樣雕塑工具，主要以徒手做成。陳夏雨說：「做雕塑，土一塊一塊疊上去，要做一個平台，高度夠了，要怎麼個平法？用工具一拖，就平得很，我日常訓練，要理平，不須用一個樣iūⁿ（按：台灣話，『模樣』、『模式』；意指具有特殊用途的工具）來拖平……，無論什麼地方，都用雙手來處理，不必使用工具就能理平。在學生時代，按部就班用這個方法來訓練，手指頭特別敏感，比刀子還利。」

相片裡的光線，以自然光、單一光源投射於模特兒正面臉部，側面則籠罩在陰影中，明暗對比分明，立體感清楚呈現。相片右側大塊白棉布擋掉強光，整個房間沐浴在柔和光幕下，避免較強反光。

圖37
陳夏雨工作室一景　（1997年攝）

陳夏雨晚期的工作室，頭頂上方天花板採自然光，同樣以大塊白棉布遮擋強光，工作室浸泡在銀白色柔和光線中。照片左側工作臺上的大型青銅〈女軀幹像〉，已辛苦錘鍊二年多，散發黃金一般光澤。

圖38
醒　1947　紙棉原型

　　陳夏雨說，〈醒〉是「二二八的影響做成的。為何稱做『醒』？二二八（1947.2.28），我們被共產黨（按：應為國民黨）欺侮，我那時在師專（按：台中師範學校），……那時，剛進入沒多久，我的飯碗，差一點被捧走。『醒』，就是借用女性的肉體，來表現思春的心情，表現出對性的感動……，醒過來嘛！」他雙手作勢，做出伸懶腰的動作：「做出醒過來的那種形體。台灣人要清醒chheng-séng就是了，……台灣人像這樣，要醒過來。」少女經由性的洗禮，醒過來了，成為身心俱已成熟的少婦，不輕易受人矇騙、欺侮。

　　陳夏雨接著說：「這尊，不是用一般的黏土做的，用紙棉做成。那時，民國三十五、六年，做成的作品，翻石膏模時，石膏硬度不夠，無法凝固，才使用紙棉，這是我自己想出來的。我那時在師專任教，以前學生用過的教科書等等，舊書很多，拿來泡水，做成紙棉，以麵粉調和做成的。紙棉一層一層堆上去，一旦貼上去，等它乾、硬，須一段時間，一旦貼上去，要撕掉，也不容易撕。為了這樣……」陳夏雨語帶笑意地說：「做得槌槌thûi-thûi（按：台灣話，『鈍而不利』，『呆板』），我自己，認為是很討厭的作品——槌槌thûi-thûi嘛！」

　　所謂「槌槌thûi-thûi」，意思是：作品表面光滑，看不清touch（筆觸）的效用，呆板少變化，犯了他的大忌。

　　〈醒〉紙棉原型做成後，陳夏雨道：「說來話頭長，我，做了不滿意，想毀掉它」，他手指樓下走廊處，舊時，似為住宅前方小空地，「差不多這個位置吧，種了一棵芭樂（番石榴樹），把它拖出來，在芭樂樹下淋雨、晒太陽，紙棉會裂，雨水滲入，稍微損壞。不知放了多久，有些表皮翻開，產生變化，感覺：嗯，也有好處。喔，這尊紙棉原型，色與……，我極滿意的東西。」

　　原本平板、缺乏touch（筆觸）變化的紙棉原型，經過日晒、雨淋，日子一長，產生褐紅、褐黑等天然色澤，極耐久看（插圖6）。紙棉崩裂處，好像大自然的巧手，在紙棉〈醒〉上，造成符號似微凸的斑駁紋與龜裂紋，這些紋理，不須藉由touch（筆觸）的相互推擠、拉扯、激盪而造成效果，它卓爾獨立，平凡而醒目，平淡而充滿重點，彼此不相牽連而關係緊密，脫離智性算計而蘊含千般奧妙。

　　經由大自然加工的〈醒〉紙棉原型，其天然生成的色澤、紋理，深深打動陳夏雨，經過長時間的吸收、醞釀，成了他最晚期創作階段（1993-1999）全力追求的目標，藉由自然的力量來製作。

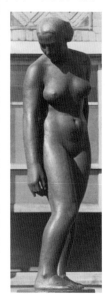

插圖6　醒　紙棉原型
（資料照片　陳夏雨家屬提供）

圖39
醒　1947　青銅

　　做成等身大的紙棉原型〈醒〉之後，陳夏雨認為：這件作品尺幅太大，所要求的效果，「一點也沒表現出來」，另做小品〈醒〉。他在留日期間製作的裸女多採立姿，一腳前、一腳後，雙手或下垂、或平抬、或後揹、或上舉，正身而立，姿勢接近。〈醒〉低頭扭身後視，頭部轉向右方下視，右腳反方向擺往左前方踩定，腰部強力扭轉，筋肉的動態「表現得更詳細」（陳夏雨語）。從裸女左側臉頰向上延伸至耳朵右上方的頭髮，可看出三大塊「面」的分割，耳朵右上方的頭

髮又整理成上下三層空間效果；左側鼓出而下墜的一蛇頭髮，做成岩石般，有塊面轉折的力度。這件作品，筋肉的動態表現得更詳細，具有塊面的強度以及分明的空間層次。接下去幾件裸女作品：〈洗頭〉（1947）、〈梳頭〉（1948）、〈裸女坐姿〉（1948），更加強化體勢變化。

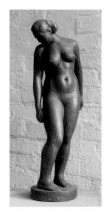

圖39-1
醒　側視圖

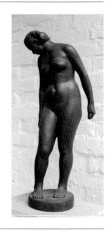

圖39-2
醒　背視圖

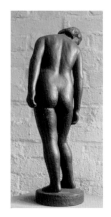

　　〈醒〉的背部與上臂，筋肉處理得如瀑布、流水般，流暢自由。臀部以下touch（筆觸）澀進，邊走邊停，筆法繁茂，得見錘鍊之功。

圖40
洗頭　1947　石膏

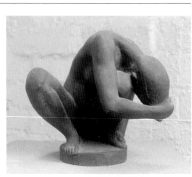

　　陳夏雨的雕塑作品，很注重整體「形」的配合，以及「面」的排疊pâi-thiáp（按：台灣話，「配置」）。〈洗頭〉題材來自日常生活，然非隨意定稿，而是經過創作家多方推敲而製成，全體歸納成虛實相濟的三角形（圖版40）與重疊的長方形（圖版40-1）。洗頭的姿勢，重心偏向左方，右方腳趾輕微下壓內扣，這一點點小動作，穩住了偏倚的重心。整件作品平均分割，從不同角度觀看，都能欣賞到匠心獨運的造形美感與情感深度，構思嚴密，手法精微，極耐久看。

圖40-1

洗頭　側視圖

　　裸女手指與頭髮來回交互作用，造成波浪狀律動（圖版40-2）；手掌擺放腳背上，密合妥貼，手背隨著腳背的高低而起伏，十分柔軟。欲首洗髮、顏面不顯的青春少女，其隱微情思，在髮梢、手指，手掌、腳背間，輕柔宣抒。

圖40-2

洗頭　局部

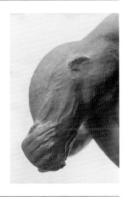

圖41

裸男立姿　1947　石膏

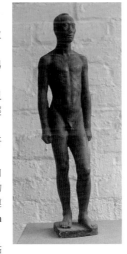

　　石膏上彩，左大腿碎裂剝離，後腦部位破裂。

　　裸男題材在陳夏雨作品中只得幾件，男模特兒不易僱請、不耐煩久站都是原因。筆者請教夏雨先生：「你製作時，模特兒都在眼前？」答：「是哪！」問：「曾經有過模特兒不在眼前的時刻嗎？」答：「這種要看才能做。」夏雨先生的研究態度：「看」即「解讀」，「看」即「構思」，小而之於一小條筋牽動筋肉力量的狀態，都要求如實呈現，是勁力的表現，非徒事外形刻畫，所有細節務必連結到整體「形」的配置，造成勢面sé-bīn的力量。

　　此作，男子雙手握拳置身側，輕鬆站立，重心落於右腳，形體、位置精確掌控。男子頭略仰，頭頸有力，胸部touch（筆觸）自右上往左下開展，其走勢和左大腿相同。胸部、上腹部touch（筆觸）緊密按壓，將形體（胸部、肋骨）分解、再隨意組合，不規則的凹凸呈象相互配合、歸納（例如：左胸左半部與其下凸出的肋骨歸納成一個「形」），建構，陳夏雨所謂：「那個面如何處理的和這個面能配合，為了那樣，而生出touch（筆觸）」，其手法嚴鍊，具探討性。

　　觀察如此細膩，模特兒姿勢的要求當然嚴苛，為了製作〈農夫〉（圖版60），夏雨先生特意從鄰近地區找來一位農夫當模特兒。工作之際，這位農夫站久了，姿勢略微鬆弛，夏雨先生輒心生不悅，甚而開罵，把農夫給罵跑了，後來，還得央人將農夫請回，繼續工作。家人了解他的性格，才能全力配合，也因此，回台後，陳夏雨的女體製作，常以其夫人、女兒為模特兒。

圖41-1

裸男立姿　側視圖

　　〈裸男立姿〉側視圖，由右後方觀看，後腦袋、後頸、背、腰、臀部、大腿與小腿左側的輪廓線，有韻律地順勢落下，止於腳後跟。大

腿、小腿右側筋肉虯張，勁挺有力，承荷上身體重；膝關節因受力而緊縮，臀部以上則呈自然放鬆狀態。體重由頭而肩而腰，遞次伴隨地心引力而下降，落於右足；右足部承接全身過半體重，牢牢與底座密合，穩實有力。常見的人體雕塑，重心多半虛懸於上，無法符合地心引力原理順勢下降，夏雨先生的雕塑製作，合於物理原則，見人所未見，做出他人力有未逮之精微。作品中右肩鬆沈，右肘關節的筋肉為了承荷手肘的重量而凸顯。

　　陳夏雨留日期間，他說：「羅丹……，再下來，布爾代勒（A. Bourdelle），我一時也很崇拜他，喔，作品很有力；他做的沒幾件（按：當時只看到他的幾件作品）。到後來……，我自己就改變了」，為何改變？藝術理念有所不同了。同樣是側視角度，羅丹所作裸男（插圖7），強化筋肉的光影戲劇性效果及其力度，手法粗略，而於人體大段落承接處（肩、腰、膝窩處），斷然劃分、停頓，無法做成上下承接之勢，偏重於局部表現，這些，有違夏雨先生的創作理念；他「自己就改變了」，嘗試走出自己的路。

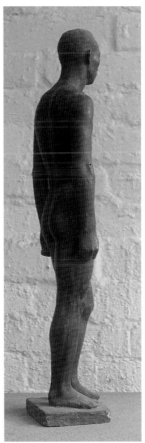
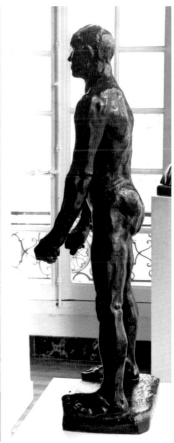

插圖7　羅丹　裸男立姿（〈加萊義民〉人物習作　王偉光攝於巴黎羅丹美術館）

圖41-2

裸男立姿　局部

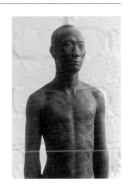

圖42
坐佛 年代不詳 石膏

石膏原模，仿鐵鑄品、仿古之作。佛陀結跏趺坐於仰蓮上，身穿右袒式法衣，左手掌、右手指殘失，頭部肉髻低平，法衣的衣褶線流暢簡潔，典型唐代風格。

圖43
坐佛 年代不詳 樹脂

此為圖版42（〈坐佛〉）的修復像，加頭光，左手結「與願印」，右手結「施無畏印」。施無畏印表達了佛陀普渡眾生的大慈心願，能使眾生心神安定，無所怖畏。與願印為佛菩薩能實現眾生祈願的印相，具有慈悲之意，往往與施無畏印配合使用。頭光中兩圈環形聯珠紋圍住菱形紋與四尊坐化佛，《佛說觀無量壽佛經》記述：觀世音菩薩「項（脖子）有圓光，……圓光中，有五百化佛，如釋迦牟尼，一一化佛，有五百化菩薩，無量諸天，以為侍者」，此「圓光」亦稱「頭光」。

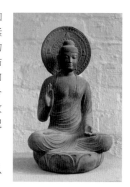

〈坐佛〉古原件似為鐵鑄品，夏雨先生仿製後，翻成樹脂，上彩做出鐵鏽、銅綠效果。從披於左手臂、胸前的法衣，可看出古原件翻製時，並未細心修模，而殘留粗礪鐵鑄痕；此等工藝上的疏失，夏雨先生亦極力追仿，以求其真。此仿古坐佛，無論在形制、莊嚴相、及色澤方面，皆逼近古件，是宗教、工藝與藝術融為一爐的崇高表現，鬼斧神工之製。

圖43-1
〈坐佛〉右手結施無畏印

〈坐佛〉右手所結的施無畏印，柔軟、莊嚴，touch（筆觸）層層推展，細膩動人，指尖後仰，有向上延展、生發的意趣。修長的指掌，單純化處理，例如：小指，雖未做出指節，從touch（筆觸）的推移與停頓，可看出指節的段落。小指末端漸收漸細，止於細薄的指甲；單純化的拇指，亦可隱見指節與指甲。似此單純而樸素的表現法，要言不繁，印證一顆純淨、質樸而豐美的心靈。

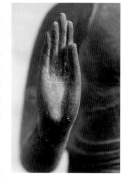

此〈坐佛〉形式固定，少有發揮空間，陳夏雨並未就此母題進一步探討，唯獨對「與願印」情有獨衷，另製成〈佛手〉（圖版70）。

圖44
新彬媷頭像 1947 石膏

〈新彬媷頭像〉的製作時間，距離現在將近七十個年頭，塑像土捏痕、工具紋宛然如新，細心運走的touch（筆觸）呈現出筋骨與肌肉，是筆觸，也是筋肉，也是走勢，也是構成，四而一、一而四，細膩而天然生成，渾然一體。形制乍看單純、樸實，仔細諦視，每個筆觸獨立運作，言之有物，見不到猶豫、模糊不清處。複雜的筆觸，筋

肉的變化，並不干擾肖像安寧、近乎內省的神態。

額頭部位有高難度表現，薄薄一層皮肉，包裹住堅硬而外凸的額骨，從皮肉微細的運作中，依稀可察覺其下凹凸不平的額骨結構。

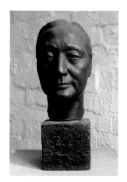

圖45
梳頭 1948 石膏

一九四七年，陳夏雨製成〈洗頭〉，裸女洗完了頭，接著梳頭，次一年，製作〈梳頭〉。裸女採蹲姿單腳跪地，雙手握髮梢，抬頭遙望遠方，身軀豐腴，臉龐清新，勾繪出青春少女對美好未來的憧憬。

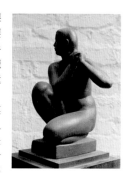

陳夏雨掌控人體姿勢的要點在於：「模特兒……手要怎麼縮，腳要怎麼放，可以慢慢合人體的動作，讓她自然最好」，是優雅動作的剎時凝定。〈梳頭〉之姿，少女右手上握，左手下拉，右腳上撐，左腿下壓，一上一下造成力道的起伏與韻律感。整體平均分割，「形」的配合妥貼、安適，無過與不及，自耐久看。

圖45-1
梳頭 背視圖

裸女背面平坦一片，筋骨肉起伏不大，較難下手。裸女體重經由圓厚具重量感的臀部下壓左腳掌及地面，下盤沉穩有力；脊柱撐直，直透頭頂，頸右撐，臉朝右方遠眺，繼以自肩胛骨延伸至手臂的左右二股力道包抄。

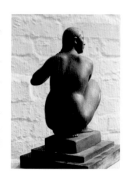

高難度的肩胛骨部位，左肩胛骨受到上抬的肩頭擠壓，微微凸起，不同厚薄的肌肉包裹肩胛骨，筋肉有緊繃處，有弛緩處，局部肌肉走向也要顧及，還得把各個局部連結到更大的走勢。左肩胛左側與肩頭交界處，往左下方下行的塊面和隆起的肩胛走勢不同，斷然劃分，却能平順承接，貼切微妙。背部右側右臂下壓致使皮膚繃緊，似可感受皮膚底下隱現的肋骨。頭髮單純化處理，並非一根一根照實描寫，著重塊面、走勢的表現，隱隱又可察覺髮絲往下披拂的細紋。陳夏雨喜愛「樸素的表現法」，他說：「像羅丹，強調的很強烈，以前是那樣，大家被迷住了，現在，那種反而比較沒魅力了；樸素的表現法反倒比較有魅力。」不特意強調，注重內部力量往外發放而導致的筋骨肉微細變化，touch（筆觸）勁氣飽滿，藉以運作塊面，構築體勢，每一方寸都是重點。

裸女軀體飽滿豐腴，其製作程序依循〈浴女〉的手法，以塊面順勢進行，一步步細緻化，渾圓之中稜角分明，而touch（筆觸）不失，非平滑一片；夏雨先生說：「……稜角如果打散掉，就軟塌下去，沒力量了」。整件作品見不到塌陷、軟弱處，看似單純，方寸之間充滿造形強度。〈梳頭〉之美，一時之間無法說盡，不同角度，展現不同的奧妙，堪稱經典之作。

圖46
裸女坐姿　1948　青銅

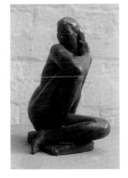

〈裸女坐姿〉(1948)延續〈洗頭〉、〈梳頭〉而來，裸女梳完頭，撩撥頭髮，坐地休息。此女身形長挑，腳長手長，她屈手屈膝，手腳似屏風般折疊成三個三角形。右手翻轉手掌，掌心朝外，手背順勢經由秀髮，完成自肩頭逆時鐘方向運行至鼻頭的圓形構成，表現了兩個逆轉的力量（右手掌後壓，頭頸90度扭轉）。

圖46-1
裸女坐姿　側視圖

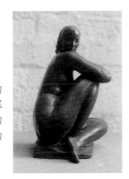

少女神情專注，腰脊堅挺，面帶憂思。她低頭朝肩頭方向看向前方地面。秀髮的波浪狀輪廓與背、腰、臀部輪廓線及其鄰近的反光細線條，上下貫連成高明的lineality（線條性表現），展現人體流動性的筋肉、體勢之美與線條的奧祕。

圖46-2
裸女坐姿　局部

圖47
裸女坐姿　年代不詳　石刻

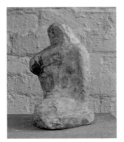

石刻〈裸女坐姿〉，頭部、右手、膝蓋崩裂，有明顯修補痕跡。

這尊石刻，坐姿與插圖8相同。陳夏雨揀到一個淺褐灰色石塊，那麼，雕刻裸女試試，此種體色賦予裸女特殊感覺；他因物賦形，裸女身形顯得矮胖。雕鑿之際，石塊下截（腿部與底座）近似片麻岩，易於碎裂崩壞，無法做細部處理，粗坯才成，即停工不做。此粗坯，清楚呈現夏雨先生下手之初，其製作程序及意念。先做出大「面」，撐地的左手垂直分割成三條狹長面，同時做出肩頭的斜面與頂面。右手掌心順勢連接頭髮，直上頭頂，一氣呵成，劈出由寬而窄、帶有弧度的長條形大「面」。雖然不是滿意之作，夏雨先生將它擺置工作室入口左側，偶而看看，體受一下簡易的雕鑿之功與自然的氣息。

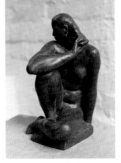

插圖8　裸女坐姿　1948

圖48
女軀幹像　年代不詳　石膏

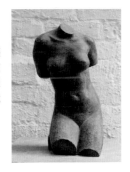

此作品由裸女跪姿去頭、手、腳而成軀幹像，大腿部位縱向、橫向裁切，底部使平，以印第安紅敷塗體色，筆法縝密，通體圓潤，色澤溫厚。裸女姿勢近似〈鏡前〉（圖版20），左膝跪地，右膝懸空，右腰、肩略往右後方上提，有扭轉之姿。細心推敲之作，寧靜而優雅。

圖49、49-1
裸女臥姿　年代不詳　木雕（圖版49-1為背視圖）

陳夏雨說：「我做雕塑，有一定的方式，譬如，一開始比較強調，工作進行中，強調的部位逐漸減少，畫畫大概也是這樣吧，照程序進行。」這件木雕保留了陳夏雨的製作程序，一開始，先強調大「面」的轉折變化，左手臂、左右大腿由上到下先粗分三個面，左手臂由左至右再鑿出小面；圓球狀臀部也粗分成四個大「面」，以塊面來處理，注重體積感。此是粗坯，進一步再把「面」做細，做出圓度，按照程序進行。

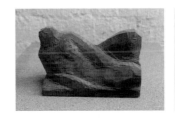

圖50
少女頭像　1948　青銅

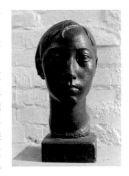

〈少女頭像〉的色彩仿黑石製成，沈鬱內斂。少女表情凝定，額角、顴骨高聳，配合微微隆起的鼻樑、吻部，清秀中透露些許才情與堅毅。

從正面觀看，髮線位於左額頭上方，左側一小綹頭髮下行連結耳朵，右側分出五綹頭髮，逐漸下行包住右耳，強化走勢遞進的力道。左嘴角高、低二層口輪匝肌與笑肌，細膩表現出來，以層疊的touch（筆觸）呈現筋肉、體勢變化，兼及空間層次與性格、表情。夏雨先生的複綜表現手法，有待細心探研，始得其妙。

圖50-1
少女頭像　側視圖

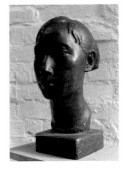

〈少女頭像〉側面臉型的一條大拋物線，由下而上，從下巴經唇、鼻、額、髮，落於髮梢、耳垂部位，繼由髮梢、耳垂盡頭逆向左方運行，止於鼻頭。此作「形」的配置、運作，細膩中現大魄力，結合沈厚的色調與雅緻神韻，堪稱肖像經典之作。

一九九五年年底，夏雨先生告訴筆者：「活得這麼老，遊玩的事，過去都是空的（按：以前不曾遊玩過），……做不

出東西。做不出來，又想做看看，看能不能做出來。」筆者解釋：「一般人很難突破自己的界限，你有很大的……」，話猶未了，夏雨先生接口道：「我，很固執啦！」筆者說：「固執之外，耐力驚人。」他說：「若是那個耐力，我一出生就有了。」筆者道：「塞尚就是這種個性，偉大的藝術家多半具備這個條件」；夏雨先生聽了，語帶笑意：「不過，如果欠缺本質的東西，只有固執……。」認真之外，還要有智慧，他要求「本質性的探討」。

何謂「本質性的探討」？以〈少女頭像〉側視圖為例，我們所見的人頭，形如雞卵，頭髮就覆蓋於雞卵形頭顱上。陳夏雨處理左額上的頭髮，遠從左顴骨、太陽穴開始，漸往圖面右上方順勢接上頭髮，細心推敲頭髮包裹頭骨的圓鼓鼓體積感，從頭髮可看出底下顱骨的圓度，繼往圖面右方的頭髮開展而收束，其包裹、轉接、開展之勢，細膩而精確。此即「本質性探討」，非徒事外形描繪，太陽穴與頭髮，不能分開來處理，其交界處，不應斷然劃分，導致停頓、分離。夏雨先生對人體物性的解讀、推敲，進一步演繹出高難度造形技術；其表現手法，非為外在表面的油土堆疊，力量由內往外拓發而成造形，結合內蘊外顯的神韻，成就充滿生之氣息的藝術。

圖51、51-1 ————————————
婦人頭像　年代不詳　石膏（圖版51-1為側視圖）

陳夏雨在一九四〇～五〇年間，製作了幾件短髮婦女頭像。這尊頭像也屬同類系統，翻製成石膏原模時，由於技術疏漏，產生不少裂紋與氣泡紋，頸部也未右呈現。頭像右臉頰有破口，斑駁的紋理配合婦女高挺的鼻樑、微笑而尖翹的上嘴唇，恰似古希臘遺存的雕像。陳夏雨所保留的，不單是藝術手法，還有製作過程（包括翻模）中，經由失誤所造成的特殊效果。夏雨先生的藝術世界，智性活動匯歸於整體的感受，不時回應自然的氣息，以自然為尚。

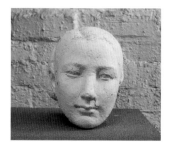 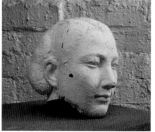

圖52 ————————————
貓　1948　紅銅

〈貓〉乃陳夏雨重要代表作，有水泥（仿黑石）、樹脂（仿鎏金）、青銅種種材質的製品。貓尾遶身，尾端捲曲上揚，前腳一前一後踩地，抬頭望遠，露出盯視獵物的專注神情。牠作勢前移，蓄勁而擬前撲，靜中寓動。雙眼瞇小，在眉骨陰影下看不清眼珠，增添些許神秘感。

貓的身軀柔軟，筋骨勁健有彈性，如何表現勁氣內蓄而又外放的態勢？筆者請教夏雨先生：「你又要讓力量出來，又要將力量藏在裡面，技術如何處理？」夏雨先生回答：「你放咖啡，怎麼放？你泡一杯咖啡來請我，看你怎麼泡？那個糖，絕對不能表現出來。不甜，也不行，也不能有糖的甜味。一般喝到的，都是糖的甜味。這個就是功夫。」

糖與咖啡豆都只是材料，想喝咖啡，兩相混合，不能強調糖的甜味，甜度不夠也不行，兩者調配得當，才能喝到香醇的咖啡。貓，外有外形，內有筋力。注重外形描摹，無法表現內蘊的筋力，則成死物，

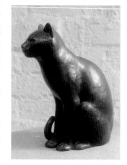

不是真貓；「能於形似中得筋力，於筋力中傳精神，筋力勁則勢在，具有生氣，乃非死物。」（清·鄭績〈夢幻居畫學簡明〉）各個局部的筋力環環相扣，貫連全身，發之於外，與外形結合而成「體勢」。「筋力」為「咖啡豆」，「外形」為「糖」，兩相結合，調配得當，呈現「體勢」。明·趙左〈文度論畫〉：「畫山水大幅，務以得勢為主」，不去推敲體勢變化，專心致志於外形描摹，則成紙上山水。夏雨先生在中國藝術傳統追求「形似」、「體勢」、「神韻」的基礎上，別有發揮，捨「形似」而求「造形的單純化」，極度精鍊造形；如詩詞一般，以象徵性手法探求真實，將「體勢」進一步深化，要求造形深度，期能建構出內蘊豐富、具大魄力而雋永的「形」。

圖52-1 ————————————
貓　紅銅　正視圖

拿〈貓〉正視圖與〈野貓〉照片（插圖10）兩相比較，即可明瞭「藝術」與「自然」的分野。〈野貓〉色彩豐富，細節較多，神采活現，然，局部形體各自為政，右前腳與背部、後腿部位分離性太高，無法順勢承接，而得完整體勢。塞尚曾說：某處風景實在美麗，卻不合作畫的條件；藝術不等同大自然，藝術是自然的美化與深刻化。夏雨先生的〈貓〉，整體統一、和諧，寓目盡是優美的線條，貓的神情與內蘊的力量兩相結合，感人更深。右前腳肩部肌肉柔和順下，表現的比〈野貓〉還清楚。自右前腳順勢往背部的開展，平順自然，空間顯豁，處處展現藝術的魅力，讓人愛不釋手。

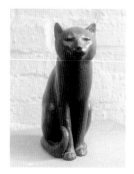

插圖10
野貓

圖53 ————————————
貓　1948　青銅

陳夏雨說：製作雕塑，「能夠訓練到自由自在，從頭到尾都順勢sūn-si做好，很不容易呢！」順勢sūn-sì，touch（筆觸）順著體勢變化而運行，「下筆先後，在取順取勢」（清·鄭績〈夢幻居畫學簡明〉）。〈貓〉的側姿形成兩大走勢：其一，自頭、頸、肩胸迄於前腳，其二，自頭、頸、肩胸、腰背至臀部，這兩股走勢交會、過渡處，平順無阻滯，「從頭到尾都順勢sūn-si做好」，「形」的高低起伏幅度不大，一如張三丰〈太極拳論〉所言：「一舉動……，毋使有凸凹處，毋使有斷續處」，勁力如蠶絲連縣旋繞，內蓄而外發，形成循環不已、觀之不盡的體勢變化，觀者視覺輕鬆而凝定。

貓體表面絕非光滑一片，仔細比較青銅〈貓〉與插圖9〈野貓〉，

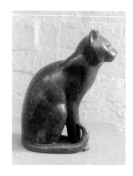

插圖9
野貓

野貓胸前一排排豎立的硬毛，來到青銅〈貓〉胸前，歸納成一片片絲狀薄片。野貓頸間那一絡頸毛，整理成層疊凸起物，以暗示皮毛。貓咪尾巴凹凸有致，呈現筋肉骨節的內部狀況。

陳夏雨在此階段，藉由細密觀察，不遺漏客觀自然的絲毫細節，經過多方推敲琢磨，將之轉換成意蘊高妙的藝術語言。依據夏雨先生的講法：「我做的是很寫實，但是，寫實，我還不滿足，看能不能超越，這樣在下功夫。」超越寫實，回歸藝術。

圖54

裸女臥姿　年代不詳　石刻

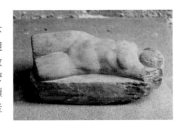

石刻〈裸女臥姿〉尺幅不大（長17公分），從圖片觀賞，儼然大型作品。筆者請教夏雨先生：你的作品，「什麼目標做成飽滿的效果？做過頭是肥胖，而非飽滿；飽滿，產生力量。」他點點頭，道：「能夠平實地依照我感覺到的人體的……表現出來，不能只做表面，要有內容。那個就是我……再多的時間，都不斷填進去。不滿意做到滿意，這樣在花費時間。」人體做成飽滿的效果，關鍵在於多角度的「面」的運作。夏雨先生指著〈浴女〉腳背隆起處（圖版84-4），道：「講得現實一點，這個稜角如果打散掉，就軟塌下去，沒力量了」，每個角度的「面」，都要往外凸起，才有力量，塞尚所謂：「Bodies perceived in space are convex」（「空間中的人體，看起來呈凸出狀」）；我的老師陳德旺也這麼說：「圓的東西，塞尚的一粒蘋果，他看出多少『面』！」

石雕〈裸女臥姿〉製作時，只能減，不能加，夏雨先生以高超技術，將人體飽滿、柔軟的感覺真實呈現。裸女左手上抬，牽引左肋骨微微外凸，帶動其左上方筋肉因受力而浮顯；左腿後彎，也將小腹外斜肌拉成鼓起狀，無一不是力的表現。從圓滑的胸腹部，到右膝內側與左臉部粗糙的垂直雕鑿痕，再於臉部下方層疊的石紋，整件作品在質感對比方面，做了通盤的思考與配置。夏雨先生曾說：「如果是石雕，利用石頭裂開的質、形，可以創造出另外的世界。捏做的，還無法那麼自由」，終究是形與質的抽象思考，心靈的自由遨翔。

圖54-1

裸女臥姿　背視圖

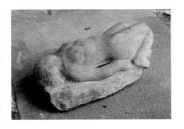

這件作品是圖版54的背視圖，其石質屬於褐灰色與淺灰黃的綜合體，整體統一在淺灰黃色調中，局部露現褐灰底色，造成空間深度；效果一如油畫，在褐灰底色上，漸層覆蓋淺灰黃，融有意於天然，讓人慨嘆製作者之妙心奇巧。雕刻完工，陳夏雨再以褐色顏料敷塗作品凸出部位，色調豐富，增添肌肉柔軟度。

圖55

三牛浮雕　1950　石刻

〈三牛浮雕〉原件為石刻，另翻製成樹脂、水泥等材質。談及創作動機，陳夏雨道：「當時也沒想太深，撿到這個形狀的石塊，主題想刻牛，……要怎麼說呢？好比今年是豬年，那麼，來雕刻豬……，那時，水牛也是我想表現的一種動物，就把牠做出來。」作品描繪三頭行進中的水牛，前方兩隻壓低了頭，甩著尾巴，有往前移動的動態，而以後方六隻錯落擺列的牛腳、牛蹄，暗示雜沓前行的走勢。牛蹄若

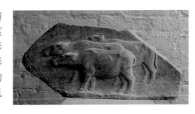

隱若現，近旁石質粗礪，暗示細草地或黃土地。鑽鑿痕井然有序，以西洋素描打影線（hatching）、交叉影線（hatching-crossing）的技法製作。牛身筋骨、肌肉、薄皮的表現十分真實，雖是浮雕形式，卻有圓雕厚實的體積感。

〈三牛浮雕〉也算是陳夏雨的代表作，晚年的夏雨先生對這件作品重新檢討，感覺並不滿意，他說：「牛怎樣擺置在石塊裡頭，沒想太深的事情，就這麼做。……這種事讓人好笑：一位作家sakka，沒想什麼，簡簡單單只用手指頭做東西，沒用到思想，簡單做成，沒有技術性，沒有創造性，什麼都沒有。那時只是拿了塊石頭，怎樣刻出一樣東西，如此而已。」話講得簡單，學問卻不小，首先，這件作品當然不是「簡單做成」的，技法高超，意韻相當豐富，是他喜愛之物，常時擺在工作室。其次，陳夏雨說：〈三牛浮雕〉「沒有技術性」，他所謂的「技術性」，非指一般寫實性的雕塑技術，要有個人的特殊表現，一如日後研發出的「隱味」、「隱刀」技法，充滿暗示性、思想性；一旦登上泰山，當然遍覽眾山小。

圖55-1、55-2

三牛浮雕　局部

圖版55-2，黃昏暗褐紅光幕下，雙牛自鼻、額、角、耳、背部照射出一道優美的反光，角、耳、頭頂位置明確，適切暗示出頭部的寬度，以及雙牛前後空間距離，極具表現性。

圖56

王氏頭像　1950　石膏

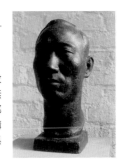

此頭像乃雕塑家王水河之兄的肖像，王水河喜愛藝術，繪畫、雕塑多所涉獵，同為台中市藝文界人士，於一九五〇年代和陳夏雨過從頗密。

頭部呈長橢圓形，與圓柱形脖子搭配成圓筒狀；頭、頸交接處柔順承接，並無明顯交界線。頂上頭髮經額頭往左右兩方向向下開展，其行路線抵右腮部，一直順下，迄於頸根。頭髮與太陽穴的界限難以辨明，維持頭部渾圓體的單純化造形。鼻頭有放大效果，配合輪廓清晰的嘴唇，此是視覺焦點，漸往後漸次模糊，最後抵達小小的耳朵，這種視覺效果近似繪畫裡的空氣遠近法，表現層層漸遠的空間層次。

圖56-1

王氏頭像　側視圖

此作推求造形單純化與形體渾圓、溫潤效果。其獨立性touch（筆觸），一點一畫無不力道十足，並非平滑一片。由左臉頰部位，可看出微妙的層疊效果，表現流動性構成與空間深度，而塑像色彩含色豐富，褐黑泛紅，古樸內斂，久看不厭。

圖57 ————————————————

木匠　年代不詳　石膏

　　陳夏雨道：「我要做的，在追求『純』與『真』」，『真』，即夏雨先生所感知的人體的真實，舉凡筋骨肉、體勢變化、神韻天成，都屬於這個範圍，應有深刻理解與真實感受；他說：「……能夠平實地依照我感覺到的人體的內容表現出來，不能只做表面，要有內容。」〈木匠〉手、腳虛懸，遠離軀幹，在形體精準度的掌控方面，難度較高，陳夏雨隨手捻來，輕鬆做成。這位中年木匠正在磨利鋸齒，自左側方（圖版57-1）觀看，頭、頸部因受力而硬挺，其力道透入背、腰，經由臀部連結勾住鋸子的右腳，緜長而緊繃的形，與略微鬆軟且具彈性的雙臂恰成對比。中年木匠由於長年體力勞動，肌肉消脂，略顯板硬，而頭、頸部（圖版57）touch（筆觸）流暢自然，空間層次分明，頗有寫意的效果。

　　陳夏雨不隨意出手，一出手，非有真實內容，他不放手。筆者長期以來希望能取得夏雨先生的簽名。一回，筆者拿了張紙，請他簽個名，夏雨先生笑著說：「太久沒拿筆，不知怎麼寫了。」筆者不死心，過一陣子，拿了塊陶土，請他在上面刻個名字，他說：「你拿一塊土來……，沒有想法，怎麼刻？」簽個名，都要有想法，何況是以生命投注的雕塑，這就是陳夏雨。

　　陳夏雨對外以：「我是做土翁仔thô-ang-á（按：台灣話，『土偶人』，亦即『雕塑』）的」自居；「我嫌我自己只做戇工作（按：戇gōng，台灣話，『愚也』、『直也』。只做戇工作，只知認真工作）」，有如〈木匠〉一般，整天和他的工具黏在一起。〈木匠〉恰似夏雨先生本人的寫照，可視為他的自塑像。

　　此石膏原模右腳趾殘缺，左大腿崩裂，頭頸右側龜裂，作品殘敗之前，未能翻製留存。夏雨先生在作品製作後，應以何種材質翻製，如何上彩才妥當？外加經濟上的考量，考慮太多，下不了手，多少作品保留原模的形態，隨著歲月推移而逐漸崩損、變色，留給後人不少憾恨。

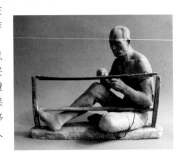

圖57-1 ————————————————

木匠　側視圖

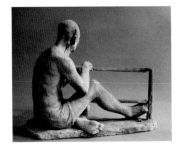

圖57-2 ————————————————

木匠　修復版

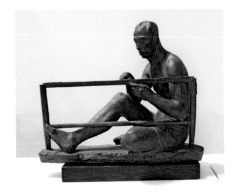

圖58 ————————————————

施安埭（裸身）胸像　1951　石膏

　　施安埭是陳夏雨的岳父，夏雨先生之子琪璜如是描繪他外公：「我父親祖籍漳州，我媽媽祖籍泉州。外公為人很海派，很開朗，很好相處，把錢都不當一回事。我外公跟他的堂弟吧，一齊來台灣，他們是來台的第一代，落腳鹿港，幫辜家（辜顯榮）收地租，本身也是地主，還有布莊、米店……好幾個店在賺錢。後來，財產被叔父侵佔，家道逐漸中落。」

　　陳夏雨製作時，講究：touch（筆觸）要大膽，每下一個筆觸，力量用在哪裡，要表現出來；要有勢面sé-bīn的力量，作品要有氣勢，下筆（touch）需有魄力。簡言之：要有氣魄。

　　施安埭為人海派，個性和楊基先一樣洒脫不羈，正合陳夏雨脾胃，此人額寬鼻大，眉骨高挑，顴骨高聳，嘴型寬大，有個招風耳，骨多肉少，造形奇突，高低起伏對比強烈，在夏雨先生手中，恰是搬弄造形的絕佳題材。由正面觀看（圖版58-2的正面圖），眉骨與顴部連成一氣，其下行之勢急遽收束，止於臉頰，勢面sé-bīn流轉段落分明，氣勢雄渾。左臉顴部與臉頰交界處坡腳清楚，如地殼錯位，具大動能，經由形體的裂解與再組合，進行塊面與走勢的運作。臉頰側面縱深處高低起伏如高山深谷，層層推遠。臉部筋骨肉有包裹、鑲嵌、擠壓、拉扯的彈性，表現出作者獨特的「感度」，妙趣橫生。由顴部經耳朵連結頸肌的「7」字形（見圖版58-1），表達老者硬挺之姿，使臉部有往前移動之勢；而神韻天成，宛然得見臉部肌肉剎時轉變的錯覺，更令人神駭。

　　此胸像（圖版58）的胸部，每條肋骨分割成幾個小節，每一小節與其他部位，藉由「面」與「面」的相互調整、配合，產生構成的力量。局部走勢又要連結到更大的走勢，其結果，每條肋骨形象各異，各自蘊含不同內容。探求「人體」與「造形」的真實，可獲致多種多樣「藝術的真實」；古往今來，真實藝術家莫不以「求真」為依歸。荊浩在太行山洪谷寫古松，「凡數萬本，方如其真」，此「真」，是對古松有更深刻理解的古松之「真」，以及摸索出能表現古松之「真」的筆墨之「真」。古松之「真」與筆墨之「真」融洽無間，而成藝術之「真」。由於藝術家的觀察與探討從不止歇，荊浩面對同一棵古松，在不同時期，會畫出不同樣貌，蘊含不同的「藝術真實」。也因此，畢卡索說：「如果只有一個真實（truth），你不可能以同一主題，畫出一百幅作品」；裸身施安埭的六條肋骨，道出了六個「藝術真實」。

圖58-1 ————————————————

施安埭（裸身）胸像　側視圖

圖58-2
施安塽（裸身）胸像　局部

圖59
農夫　大型作品　1951

原件失軼，僅存照片。

筆者請教夏雨先生：「〈農夫〉（圖版60）的動作給人深刻印象，為何採用這個動作？」夏雨先生道：「為什麼？……楊肇嘉先生到合作金庫……，楊肇嘉先生想當我的後援人（按：贊助人），合作金庫有錢，要我做一樣東西給他們。」問：「合作金庫指定『農夫』這個主題？」答：「都是楊肇嘉先生的意思，他是種田人（按：農夫），手拿鋤頭。」問：「額頭上的手呢？」答：「做了做，在擦汗。……這一尊，我先做好小尊的，要給他們的，做成大件，一公尺餘……，那個，可能屍骨無存了……，石膏嘛！」

這張照片即手拿鋤頭的大型〈農夫〉，石膏原模未經翻製成其他材質，早已摧毀無存。

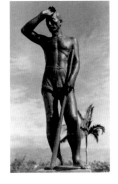

圖60
農夫　1951　樹脂

夏雨先生道：「這一尊，我先做好小尊的，要給他們的，做成大件」；這段話可能有口誤。大型〈農夫〉高一公尺餘，手拿鋤頭，陳夏雨接著說：「……鋤頭我再怎麼翻看……，正看，反看──和人物配起來不美。」他以手指向手握鶴嘴鋤的小型〈農夫〉：「才變成這個。」先做出手拿鋤頭的大型〈農夫〉，感覺鋤頭與人物配起來不美，再做手握鶴嘴鋤的小型〈農夫〉。

陳夏雨說：「小尊的，我……表現的內容，比那一尊大件的更加清楚，更加有力。……這一尊，有照我的意思完成……；好比書法，一撇或一點，須用多少力道，要有動態……，這一尊，我有照紀綱chiàu-khí-kang（按：台灣話，指『按照紀律綱常行事』）。」

「有照紀綱chiàu-khí-kang」，製作小型〈農夫〉時，有依照程序、理法進行。夏雨先生道：「我做雕塑，有一定的方式，譬如，一開始比較強調，工作進行中，強調的部位逐漸減少；畫畫大概也是這樣吧，照程序進行。」一開始，先做出大「面」，一如〈浴女〉（圖版84-1，84-2）的處理手法，「先用暗示性，先暗示一下」，不能把每個地方都填滿，「有時候故意這個局部、那個局部將它保留住；……我們畫畫也一樣，該留白的地方」要留白，不能「塗得齊齊chiâu-chiâu（按：台灣話，『齊』、『勻』）的，那種方式。」不能把每個地方都塗滿，要妥善配置留白的部位，為下一步的處理預留後路，展現開放性空間。先做好大「面」，「暗示性的這個形，再用工（按：下功夫）下去，會再變」，進一步做出小「面」，接著再進

行更微細的「面」的處理，一步步按程序進行，這其中還包括「感度……等等。」何謂「感度」？夏雨先生告訴筆者：「你剛剛說了一句：ikioi（按：日語，「勢ソ」）……等等，不是單單『形』的問題。」不能只做外形，對於「形」與「面」的運作，要有「感度」（敏感度），藉由「面」與「面」的相互配合，連綴成體勢。

大件〈農夫〉整體平均處理，累積製作經驗後，進一步在小件〈農夫〉作深刻表現，touch（筆觸）嚴練，體勢雄強，並無偏弱、失誤、交待不清之處，是體力、勞力、高明的眼界，以及超凡意志力的崇高表現。上舉的右手，由手掌經肩部移往左手，下行接鶴嘴鋤柄，形成長腳「S」形，此長腳「S」形披掛於頭、身、腳組合而成的狹長三角形上，動作大開大闔，簡約易讀，穩立而靜定。

小件〈農夫〉沒有明顯的變形，陳夏雨要求「逼真表現」，人物形體接近日常所見，這是他的堅持。他擅長在平凡、平淡中展現不凡，正面觀看小件〈農夫〉，陳夏雨把軀體歸納成長方形，整體的配置，短褲居中，劃分上部（胸、腹）與下部（大、小腿），上、中、下部位分別安置頭、左手背、腳趾與彎月形鶴嘴鋤。製作時，困難處在於：胸腹部肌塊羅列，走勢各異，而圓筒形大、小腿光滑一片，比較單純，要如何處理，方不致於上重下輕，能讓重心往下移動，走勢承上而啟下？陳夏雨在大、小腿光滑面先分出垂直走向的五、六個大「面」，由上而下touch（筆觸）運走，一個touch疊另一個touch，界線分明，每一個垂直面，由十幾個小面連綴而成。簡言之，把光滑面分解成小單位的「面」，來進行「形」的配置與「勢」的推展。

〈農夫〉上、中、下三處重點，上部（頭部）與下部（腳趾及彎月形鶴嘴鋤）形體繁複，份量相當，中間部位的手背，形體簡單，處理不好，易造成中間偏弱的腰斬效果。細看〈農夫〉手部放大圖（圖版60-2），筋脈隱然，塊面轉折抑揚頓挫，氣勢雄渾，右側斜面層次分明，小而至於每個關節的圓度、手指的側面轉折、清楚交待。〈農夫〉手部原寸長4.5公分，約莫成人大姆指大小，將它放大成巨幅照片，氣魄驚人，細膩精微，宛如大型雕塑，如此深刻表現，世所罕見。

圖60-1
農夫　背視圖

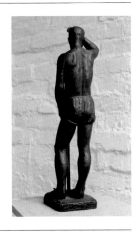

圖60-2
農夫　手部

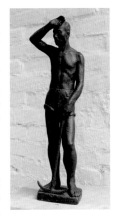

圖60-3
農夫　局部

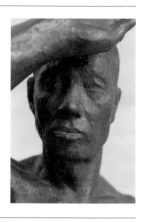

　　〈農夫〉上提的上臂、肩胛肌肉群，由頸夾肌連結斜方肌、大小圓肌、三角肌，把肩頭與肩胛骨往左上方吊起，呈現肌肉荷重的彈性及延展性，順勢也拉起包裹肋骨的背闊肌，肋骨隱現。其受力的強度與形體的清晰度，自肩頭而肩胛而肋骨，遞次減弱，切合人體抬手時的動作與姿態，不單只是定型化的姿勢而已。

　　〈農夫〉正面（圖版60-4）胸、腹肌肉群的運作亦復如是，胸部肌肉包裹肋骨，腹部肌肉包裹腸胃，凹凸分明，段落清楚，其使力情況各自不同，各有形態，touch（筆觸）繁複多變化，卻能統一在順暢的體勢中，妥貼安定。這已不是視覺經驗所能涵攝，還包括「感度」（按：kando，日語）等。前文提及：夏雨先生告訴筆者：「你剛剛說了一句：ikioi（按：日語，「勢ソ」）……等等，不是單單『形』的問題。」他接著說：「學書法的最清楚：單單只有『形』，沒甚麼用，勢面sé-bīn的力量更重要。單單只模仿一個形，三歲小孩子也會照（按：模仿也，依樣也）搬照做。寫上一撇，力量用在哪裡，那個要表現出來，書法緊要的地方，就在這裡。」依據夏雨先生的說法，體勢的開展、touch（筆觸）的輕重力道，都包含在「感度」中；要表現人體的全面特質，而非局部描摹的拚湊。

圖60-4
農夫　局部

圖60-5
農夫　頭部

　　〈農夫〉頭顱原為雞卵形，為了因應軀幹肌肉群的塊狀分割，乃將頭顱表面削切出岩石般多面向的小「面」，兩者相互調配。雙眼部位（圖版60-6）粗略處理，以「點」及細短線條舖陳，近於古人「遠人無目」的觀察。自鼻頭而嘴唇而雙眼，漸次模糊，分出三層空間效果，此乃空氣遠近法的表現。夏雨先生對整件作品的空間「感度」，極力要求。下嘴唇並非平整「塗滿」，出現三處較大缺口，誠如夏雨先生所言：「這個局部、那個局部都要留白」，造成虛、實的節奏，表現出空氣在形象中進出的情況（有點近似水墨畫處理方式，遠景留白的雲霧侵蝕山腳，導致山形破裂）。

　　夏雨先生所塑造的〈農夫〉，根植於台灣的土地，飽受烈日磨礪，堅毅而勤奮。其製作手法精微深刻，內蘊深厚，魄力十足，較之大師傑作，足以抗衡，以之象徵堅毅的台灣人，不亦宜乎。

圖60-6
農夫　臉部

圖61
高爾夫浮雕　1952　鋁鑄

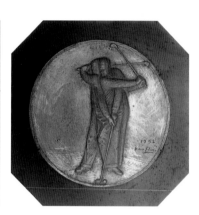

插圖11　〈高爾夫〉草圖

　　應高爾夫球俱樂部之請，所製作的獎牌。先畫好草圖（插圖11），略微修改，再製成鋁鑄品，描繪揮桿時，自落桿而右旋向上蓄勁，繼而向左揮出的連續性動作。

圖62
聖觀音　年代不詳　青銅

　　製成〈聖觀音〉（1944）多年後，陳夏雨重拾此母題，其形制大體相近，採立姿，頸後火焰圓光大放光明，以髮髻、背上圓柱固定圓光（圖版62-2），而在局部地方略作改動：花形底板改為方形底板，左手提捏淨瓶改為手握淨瓶，結「說法印」改為結「施無畏印」，頭戴花冠改為頭戴天冠，中有立化佛（阿彌陀佛）。保留胸前瓔珞，去除二長條形瓔珞，多加一條天衣斜披胸前腰上。髮帶垂肩，裹巾在小腹前打結，下垂及地，形制近於唐〈菩薩立像〉（插圖12）。

　　菩薩右手曲肘舉胸前，手指自然舒展，手掌向外，是名結「施無畏印」，此手印表達菩薩救濟眾生的大慈心願，能使眾生心安，無所畏怖。「施無畏印」的印相和「說法印」的

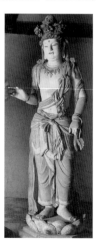

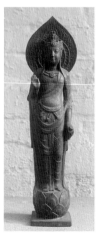

插圖12（左圖）
菩薩立像
唐建中三年（公元782）
彩塑
山西五台山南禪寺大殿

印相相通用。

這件〈聖觀音〉以青銅鑄造，呈紫金色澤，種種特質接近《佛說觀無量壽佛經》所敘「此（觀世音）菩薩身紫金色，頂有肉髻，項有圓光……，頂上毗楞伽摩尼寶以為天冠，其天冠中有一立化佛。」〈聖觀音〉胸部微突，腰身細瘦，瓜子臉娟秀靜美，純然女性形象，整尊紫銅色澤與厚薄不等的銅綠交相作用，儼然高古銅件。從菩薩臉部可看出：細微touch（筆觸）帶動的走勢，呈現微妙的筋骨肉變化，造成力量，產生韻律，具空間感，灌注了陳夏雨對「形」的獨特解釋（例如：左眉線並非規整的圓弧形，眉毛自眉頭左行，來到三分之一處，眉線斷裂，結合左額部的塊面而上移，產生位移的動能）。菩薩的大悲意象與遼闊而具動能的空間相結合，成就佛教藝術的一朵奇葩。

圖62-1、62-2
聖觀音　局部

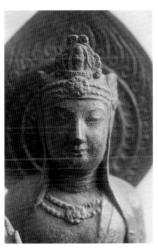
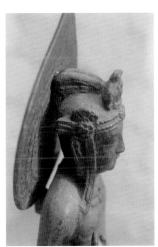

圖63
彌勒佛像　年代不詳　泥塑

原件失軼，僅存照片。

這尊笑口彌勒佛右手抓一布袋，乃依循布袋和尚的形象而塑造，有偈唱曰：「我有一布袋，虛空無罣礙，打開遍十方，入時觀自在。」布袋和尚，五代梁時僧人，常以杖擔一布袋，內貯供身之具，無寺無家，「一缽千家飯，孤身萬里遊」（自述偈）。示寂前作偈曰：「彌勒真彌勒，分身千百億，時時示時人，時人自

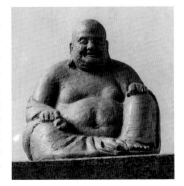

不識」，世傳其為彌勒菩薩化身。塑像頭部渾圓飽滿，層次豐富，動能從頭頂、額頭往左右臉頰、耳垂拓展，魄力十足。頭、胸、腹部有精彩表現，順著物體不同面向縱橫刮掃，touch（筆觸）活脫，瀟灑痛快，神韻天成，只可惜原件無存。

此佛像憑直覺揮灑任運，身軀多圓滑大「面」，與頭臉的小「面」搭配不來，尚待進一步作形體的分解、「面」的配置與體勢的運作，尚需投注百十倍時間心力，才能獲致整體的和諧效果。筆者曾向夏雨先生反應：「你的一些未完成作品，優點很多，為何不留著，也可看出你的製作過程，對後學是很好的參考」，他笑笑回答：「我心想：再做就有了。」陳夏雨對作品的嚴苛、絕情以對，讓世人失去多少藝術珍品！這尊彌勒佛像當時若抽不出時間進一步處理，只取頭、胸部，將它裁成頭像，也會是一件百看不厭的感人小品。

圖64
許氏胸像　1953　石膏

此為委託製作的胸像，圖版64、64-1乃石膏原模，人物面容豐腴，嘴巴緊抿，右眉上挑，不怒而威，刻畫當事者堅毅恢弘氣度。圖版65、65-1為翻模後製的樹脂作品，以「面」的觀念重新處理，圓中有方，提攝構成的強度；筋肉細節變化、形的配置組合、體勢的連貫運走，處理得更加清楚，帶動力量。上挑的右眉平緩落下，緊抿的雙唇略微放鬆，臉部稍形清瘦，流露悲憫憂思，在人物性格與製作手法上，有大幅度改動。

一日，筆者聯絡攝影師拍攝〈農夫〉，洗成大型黑白照，呈請夏雨先生過目。據陳幸婉說，他看了不滿意，拿起蠟筆，就在黑白照片上修改。夏雨先生對自己作品「零以下的不滿意」，不斷修改，深掘到底，展現驚人的生命力與層疊的藝術表現深度，放眼世界，難見匹儔者。

圖65
許氏胸像　樹脂

圖64-1、65-1
許氏胸像　局部

圖66
棒球　1954　鋁鑄

陳夏雨三十歲那年由日返台後，定居、終老於台中。〈棒球〉製於1954年，當時的台中，棒球運動普及校園、民間。筆者也是台中人，猶憶兒時（1959）在富含黏質的紅土地校園，和玩伴打棒球，望眼透紅泛綠的鳳凰木、台灣欒樹，在驕陽薰風下搖曳，此情此景，竟成兒

時美好回憶。

〈棒球〉依草圖製成，刻畫揮棒時的凝神一刻。鑄鋁後，塗成紅土地褐紅色調，彰顯此一親近土地的運動本質。草圖（插圖13）中，頭頸、左腰腿的扭轉之姿，描繪得很生動。

插圖13　〈棒球〉草圖　18×25cm

圖67 ―――――――――

詹氏頭像　1954　青銅

陳夏雨應大稻埕「山水亭」台菜館老闆王井泉之請，為詹紹基的父親製作〈詹氏頭像〉。詹紹基在當時的「六條通」開設「雅典攝影場」（場址位於台北市中山北路107號）。二二八事件前後，「雅典」樓上攝影棚一隅，曾是當年藝文人士雅聚，談論藝術、欣賞古典音樂的場所。

筆者請教陳夏雨：「〈詹氏頭像〉神氣特別活現，你如何把捉這種神韻？」答：「大概是我很尊敬這個人吧！」很尊敬這個人，提振精神戮力製作，意念純一不二，物我交融交感，對方的神情入於我之指端，體勢完備，力量內蘊，神韻自然浮現。此頭像威嚴儼人，讓人肅然起敬，一片沈靜中開展遼濶的空間，觀者凝神之際，但覺身處浩瀚虛空中。

頭像幾個大「面」（正面、頂面、左右側面）轉面清楚，中國山水畫所謂：「石看三面」。右側面臉頰、顴部的筋骨肉以及頭髮，如波浪起伏，層層推遠，空間深遠；整個臉部一似丘陵野地，高低錯落，頗有意趣。額頭與顴骨歸納為大、小圓球，成鼎立之勢，圓形的額頭作勢往左右顴骨下移，而以鼻子、鬍鬚形成穩定的三角構成，左右眉毛連成一字形，與底部拉平的下巴遙相呼應。此種合理化的形的配置，一個形自一地往他處推動、轉移、相互組合，造成力量，進一步細看，千般奧妙有待發掘。

不同厚薄的筋肉覆蓋在顴骨上，形成或緊繃、或鬆軟的效果，在〈詹氏頭像〉中，可以體驗頭部的骨感與肉感。

圖67-1 ―――――――――

詹氏頭像　側視圖

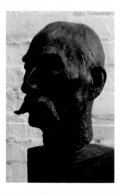

圖68 ―――――――――

楊夫人頭像　1956　石膏

此作品是較大型的渾然之作，形體飽滿厚碩，個性呼之欲出，奠基於深刻的寫實，來運作戲劇性的touch（筆觸）效果。之前，引述了塞尚名言：「空間中的人體，看起來呈凸出狀」，還有德旺師所

說：「圓的東西，塞尚的一粒蘋果，他看出多少『面』！」這兩句有關造形深度表現的經典名言，在〈楊夫人頭像〉中，具體實現。整件作品不見軟塌處，一小片眼袋（右眼袋，圖版68-2），由左而右至少做出十個轉折面，由上而下，少說也有五個轉折面，相互交疊成表現肌肉凹凸、兼及往旁開展或乍然停頓的走勢。一小片眼袋已然如此繁複多工，其餘可知。鼻頭圓鼓鼓的，「面」的轉折更加細緻緊密，一如夯土夯成。各個部位肌肉的鬆緊、面向各異，處理手法大不相同，由此衍生豐富的質感。

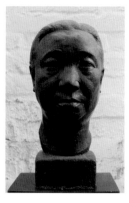

點、線、面是造形的基本元素，由點成線，由線成面，由面成體。純粹藝術家運用造形元素來創作，以「面」鋪排成「體」。塞尚說：「色彩中的面，面，面的靈魂，要帶三稜鏡分光出來所現的色溫。陽光中面與面的接觸，我用我調色盤中的顏料做我的面，你聽懂嗎？一定要看面，要看清楚，不看面不行，要看得很清楚。而且，面要有調和，要融洽，面又要能轉動，最重要的則是volume（按：量感，體積感。面聚合成體，以『面』呈現物象的體積感，本書稱之為『塊面』）。」

塞尚以「面」來構成，陳夏雨投注更龐大的時間、心力，幾乎以「點」成「面」來配置、運作。在造形手法的細膩化，以及「形」的配置的嚴謹度方面，夏雨先生是不滿意塞尚的。

一九九五年五月中，筆者和夏雨先生談藝，筆者取出塞尚畫冊，聊及相關課題。看到塞尚晚期人物的一雙手，他邊以手指，邊笑：「最困難表現的部位，他也是不怎麼自信，模模糊糊解決掉。不妥當的地方，就這麼留著。……作風很多種。」翻到塞尚的水浴圖，他說：「塞尚這種畫的方式，我比較不喜歡……」，筆者道：「這些水浴圖，是參考鉛筆速寫而畫的。」夏雨先生說：「那種擺置法，我感覺不滿意。所以，稱呼他……什麼父？」答：「現代繪畫之父」，他接著說：「喔，我有點不能理解。可能是……，我反對這種作法，感覺他不應該獲得那個盛名。我看到水浴圖那種畫法，我感覺他工作的態度不太嚴謹。」

圖68-1 ―――――――――

楊夫人頭像　側視圖

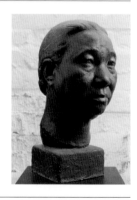

圖68-2 ―――――――――

楊夫人頭像　局部

圖69
佛五尊造像　1956　鋁鑄

　　此鋁鑄浮雕為「三世佛」（過去佛、現在佛、未來佛）造像中之「現在佛」，包括釋迦牟尼如來、觀世音菩薩與大勢至菩薩；迦葉、阿難隨侍在後。釋迦牟尼結跏趺坐於蓮座高台之厚圓座上，手捻如意珠，隱寓「富饒種種功德資具」，能雨財（賜與財寶），左側大勢至菩薩、右側觀世音菩薩（右手提捏淨瓶）脅侍，高髻寶冠，手勢靈動，立足蓮座上；此三尊佛菩薩各現頭光。

　　釋迦牟尼左後方老者為大迦葉尊者，引頸向佛，諦聽佛祖說法，右後方小生乃阿難尊者，恭敬肅立一旁。此浮雕展現嚴密的形的配置，滿地紋飾（吉祥雲）全面鋪排，一字形排列的佛菩薩、尊者頭部與冂字形高高低低擺置的手勢，成為構成主軸。釋迦牟尼與厚圓座、蓮座高台形成三角構成，蓮葉向下、向外舒展，隱寓法乳四方流佈之意。浮雕斑駁漫漶，古雅肅穆，採舞台式有限空間來鋪排，層層深遠，而又貼近觀者，激起觸覺感，讓人有真實感受。

　　是年（1956），陳夏雨的次子伯中年方九歲，罹患白血病住院治療。住院期間，夏雨先生著手〈佛五尊造像〉之製作，祈求佛佑；不幸，其子終不敵命運之乖違而亡故。

圖70
佛手　年代不詳　青銅

　　將圖版43佛陀左手所結的「與願印」單獨製成〈佛手〉。「與願印」之印相：手自然向下伸展，手掌向外，指端下垂，有布施、贈予的含意，表示佛菩薩善能實現眾生之祈願。〈佛手〉掌型瘦長，保留黏土的柔軟性，touch（筆觸）往指尖方向一小節一小節推進，段落分明，如枝條之萌長，以慧心柔軟手流佈法乳，澤被眾生。

　　佛教教義極注重「柔軟心」、「柔軟語」、「柔順忍」，以柔和忍辱之心行修持、弘法。

圖70-1
佛手　側視圖

圖71
五牛浮雕　1957　樹脂

　　接受企業界委託製成的裝飾性浮雕，右下角署名「57夏雨」。以〈三牛浮雕〉為基礎，前方再添加兩頭牛。這位企業家得此作品，擅自翻銅贈與員工，如此嚴重侵犯著作權的行徑，讓陳夏雨心生不悅。夏雨先生一位耿介高士，「看世事看不順眼，一步都不踏出門，

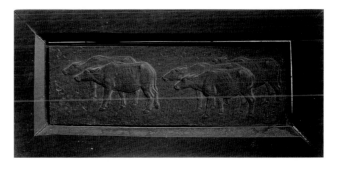

一個人縮在很窄很窄的地方」逃避現實，其目的，為藝術而拼搏。晚年的塞尚忠告年青人：「畫家應全心神投入自然的研究，再試著畫成畫，這個過程，就是一種教育。」桃李不言，下自成蹊；世世代代藝術研習者，享受甜美果實之餘，無不感念於這些有所為、有所不為的孤寂前輩藝術家。

圖72
聖觀音　1957　青銅

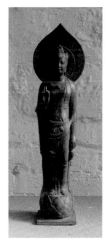

　　一九五七年，陳夏雨三製〈聖觀音〉，在圖版62的基礎上略作修正：天冠上的立化佛改為坐化佛，去髮帶，左手提捏淨瓶，右手結「說法印」，斜披胸前的天衣稍作縮結，垂下衣帶。在形的配置上，火焰形圓光與蓮花花瓣上下呼應，鼻樑、從胸前腰際下垂的衣帶、提捏淨瓶的左手與披掛右手肘的天衣，有向下之勢，讓人產生放鬆、沈靜、定心之感。此向下之勢與火焰形圓光、天冠以及「說法印」中指、無名指、小指的向上之勢，恰成逆轉的對比，定心之餘，有向上擴張、昇華的感覺。火焰形圓光的內外圓弧與菩薩胸前環形瓔珞對應作出環狀旋繞，如轉法輪一般。

　　上半身為概念性女體特徵，左側微凸的胸部包裹於天衣下，而天衣恰能妥切暗示出胸部的圓；小腹微微鼓起，若有實質。陳夏雨在此階段，全力發揮形與形的妥善搭配問題，所謂harmonious relationship（相互和諧關係）。菩薩頭、身的和諧搭配，其形凝定而順下，觀者之心隨而順下鬆淨以洩塵勞。菩薩面容與右手「說法印」的和諧搭配，但覺菩薩之靈明悲心化入「說法印」中，無時無刻啟迪庸愚清靜爾心，得大智慧，離生死海。

　　由背面觀看（圖版73-2），其形制簡約妥切，簡靜中微泛波瀾，有「無心閑淡雲歸洞」的禪趣。

　　菩薩面容修長圓滿（圖版72-1），垂簾內視的細長雙目漫漶不明，入於禪定妙境，神凝氣閑，無人無我，與虛空合。遊走顏面的獨立性touch（筆觸）筆筆分明，細膩柔雅，暗示塊面、空間及「形」的呼應、配置；陳夏雨錘鍊了十四年的〈聖觀音〉母題，終有了定稿。他製作〈聖觀音〉的初衷，並非為了宗教目的，夏雨先生在家中不拈香，不拜拜，不上寺廟，藝術之外別無其他活動。製作之初，受到〈聖觀音〉靜穆高雅的造形以及寧靜、慈祥的聖顏吸引，漸次精鍊造形，把個人無私無慾、凝神精進的浩浩靈思溶入觀音聖顏中。

　　曹溪六祖大師惠能在《金剛經口訣》中說：「凡夫但見色身如來，不見法身如來，法身身等虛空。」陳夏雨以蛻去凡俗的聖潔心靈入於藝海虛空，製此〈聖觀音〉法相，色身、法身融洽無間，形神俱妙。

圖72-1
聖觀音　局部

圖73
聖觀音　年代不詳　樹脂

　　這件〈聖觀音〉的尺幅（6.0×6.0×35.0cm）比上一件〈聖觀音〉（7.3×10.3×36.4cm）略小，雖然形制相同，却是新作，在細節刻畫上更加清楚。右臉部的上眼皮、臉頰部位（圖版73-3），塊面分割清楚，體勢遊走細緻微妙，非以寫物，純直覺的無心之作，「形」的解釋純任自然，隨心任運，千變萬化。圖版72-1漫漶不明的細長雙目重新開啟，聖顏微帶笑意，莊嚴靜好，靈覺似乎由臉部往外發散，無處不到。以樹脂材質做成的銅綠斑駁效果層層深厚，含色豐富，藉由色彩加強touch（筆觸）的力道。側視圖（圖版73-1）火焰形圓光與手臂、手肘、手

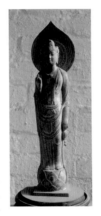

掌、天冠等，連結成緊密構成。披掛於手肘的天衣迴轉直下，落於鼓形蓮座邊，優雅至極。「說法印」的手掌溫厚優美，栩栩如生。

圖73-1、73-2
聖觀音　側視圖、背視圖

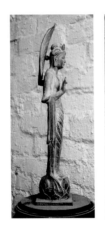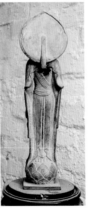

圖73-3
聖觀音　局部

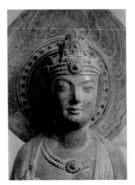

圖74
聖觀音　年代不詳　乾漆

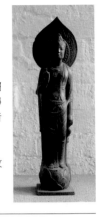

　　乾漆〈聖觀音〉由圖版73的〈聖觀音〉翻製，仿紫銅效果製成，歷經歲月沈澱，色彩沈靜古穆。整體「形」的搭配，合宜而協調，製作者純淨的心靈，在和諧靜穆中，散發聖潔的靈光，凝神瞻仰，頓時身心放下，一片安然。
　　火焰形圓光由蓮花紋、環形聯珠紋與火焰紋組合而成。

圖75
聖觀音　年代不詳　乾漆，底板為木板

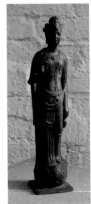

　　此乾漆〈聖觀音〉仿紅木材質製成，溫潤質厚，親切近人，其形制與圖版72、73相同而無頭光。臉部如蜜蠟般（圖版75-1），有透光效果，嘴唇輕抿，堅毅而凝神；touch（筆觸）細膩遊走，婉約動人，如睹真人。天冠上坐化佛及須彌山、浪濤紋，寫意為之，也如蜜蠟雕件，柔軟質樸。

圖75-1
聖觀音　局部

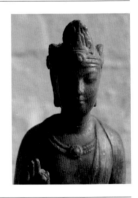

圖76、76-1
芭蕾舞女　1958　石膏

　　右手、腳崩壞，底座、腰背有裂痕，局部剝落。
　　為身穿芭蕾舞衣的女兒造像，製成後，先刷褐色顏料，繼於其上薄塗白顏料，做出白紗般淺褐透白的效果；作品塵封日久，白色顏料逐漸褪盡，翻顯暗褐底色。芭蕾舞衣質地輕柔多皺褶，她和光滑女體如何兩相結合與調和，是一大難題。
　　陳夏雨以速寫性粗獷touch（筆觸）來處理女體（圖版76-2、76-3），手指頭與工具運行的軌跡清晰可見，夏雨先生的講法是：「……我則為了保留過程，而留下touch，有個順勢，不希望腳走過去，不留下痕迹」。粗獷的touch來到女體背部舞衣，轉成不露稜角、溫潤的大touch；行進到舞裙，柔軟中突顯剛硬寬線條，各盡物性。舞裙凸起的皺褶（圖版76-3）延伸至左手肘，以相同手法作成條紋形，是為同質性處理。背部舞衣與肌膚貼合，妥貼安適，蘊含豐富，絕非凡筆。陳夏雨對於「形」的處理，強調「順勢進行」，以圖版76-2為例，前半部頭髮的走勢順勢延伸至眉頭、太陽穴，並非斤斤於局部之刻畫，不做「外形」，注重造形的強度與深度。

〈芭蕾舞女〉由側面觀看，左手臂與頭頸成一直線，為柔軟、屈曲的舞女建立起舞姿必備的挺立軸心。整體歸納成幾個大三角形，局部的形上下左右相互配合，造成有機聯絡，增加作品穩定性。

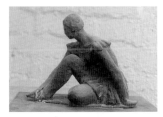
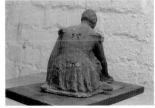

圖76-2、76-3
芭蕾舞女　局部

圖77
母與子　年代不詳　樹脂

這件小浮雕似製於一九五八年左右，以母親與嬰兒同嬉情景，表達得子的喜悅。女體厚實、大器，處理手法頗有現代感。將形體分割成四個大走勢：頭、左肩、左手；胸部、右肩、右手；右腳、右腿連結嬰兒；腰、臀、左腿。背景龜裂紋以及高低黏土所壓出的界限，延伸入於女體，作出有機分割，增添整體「形」與空間表現的錯縱複雜度。

圖78
聖像　1959　水泥

為台中市三民路「天主教堂」所設計的公共藝術；這所「天主教堂」全名「天主教耶穌救主（總）堂」，一九五八年奠基，委託當地藝術家陳夏雨製作〈聖像〉浮雕，一九五九年完成。

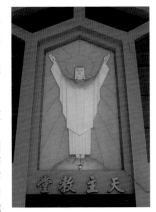

此浮雕原名〈耶穌升天〉（圖版79），描繪耶穌身穿長袍、著裙，立足地球，雙臂高舉，手腳有聖殤，頭上光環光芒四射。作品以高舉的雙手與長袍邊緣組合成大小不等的倒三角形（參看插圖14），由上方（天上）往下落到地面（地球），隱含經義：「耶穌降世為人之前是個靈體，住在天上（歌羅西書1:15）。上帝差他的兒子到地上來，通過耶穌，教導我們認識上帝的真理（約翰福音18:37）；藉著耶穌犧牲生命，讓我們擺脫罪和死亡（馬太福音20:28）」，以形塑「救世主」。〈聖像〉浮雕的上邊框重疊兩個三角形，指向上方（圖版78-1），和水泥窗框頂部的三角形相互呼應，造成音波迴盪般效果，往屋頂的十字架開展，隱含經義：「耶穌死後，上帝使他復

活，成為靈體，回到天上」（彼得前書3:18），觀者的心靈也隨之往上昇華。

〈聖像〉浮雕圖案化處理，分割出大小不等的區塊，周圍玻璃也畫分成矩形小區塊，彼此相互調和。厚水泥窗框由外遞進至〈聖像〉背景，共分五個層次，加強空間深度。

〈聖像〉浮雕的設計，綜合參考巴西里約熱內盧市蒂茹卡國家公園駝背山頂上的〈救世主耶穌像〉及委託者（神職人員）的意見而製成，在表現形式方面有所限制，然其製作意念及表現手法，延續陳夏雨一貫精微、深刻的推敲，將主題與周圍環境融成一整體，在簡單圖案中，以細膩手法闡發宗教情操與經義。

圖78-1
台中市三民路「天主教堂」與〈聖像〉

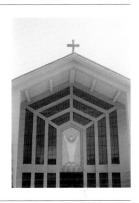

圖79
耶穌升天
1959
鋁鑄

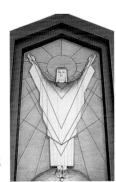

插圖14（左圖）
〈聖像〉三角構成
示意圖

圖80
狗　1959　青銅

〈狗〉的製作對象是體型嬌小、好動，全身毛絨絨的博美犬，陳夏雨堅持面對模特兒而製作，乍看之下頗「肖似」自然，幾經仔細比對、判讀，方可得知：他的作品表現出對於對象物「形」、「神」的深刻理解與強化，以進行造形的深度探討。

以〈狗〉和博美犬照片（插圖15）兩相比較，可看出：陳夏雨強化博美犬膨鬆的頸胸被毛，增強臀部體積感，使二者左右平衡，縮小狗頭，狗尾巴整理成弦月形，將頭、尾部置於同一高度，左右對稱。另將臀部往左下方填補成尖形，和對角方向的狗耳形成左右開展的「勢」，弦月形狗尾由背部向下延伸，可順勢接上左前腳，帶動迴

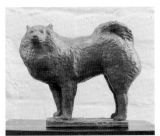

插圖15　博美犬

轉的形。這一些高明處理手法，我們在博美犬身上遍尋不得。

皮毛、肌肉的表現方面，將〈狗〉胸毛歸納成圓弧形，可與弦月形狗尾相互呼應。臀部以油土層層堆疊，自左至右分出六層空間，飽滿結實，舉凡肌肉塊的凹凸變化與雄強走勢，清楚交待，表現得比被毛膨鬆柔軟的博美犬臀部還要清楚。尾部和臀部的位置關係（圖版80-2），有如山脈的主峰與斜坡，相互依倚，面向有立面、有斜面。陳夏雨用小棍棒自狗尾下行至臀部，以平行touch（筆觸）順勢處理，合乎元‧黃公望〈寫山水訣〉：「山頭要折搭轉換，山脈皆順，此活法也」。山頭與斜坡，或山頭與山頭，不能分開來畫，各自表現；眾山須如屏風攤開，面向有立面、有斜面，應貫連一氣，折搭轉換，順勢處理。夏雨先生這些平行touch，以「面」的觀念進行，兼顧面的轉折與物體圓度，暗示肌肉、皮毛的內容，還能表現出走勢；客觀自然與藝術真實交融、交濟，充滿奧妙。

陳夏雨對於神氣所寄的狗頭（圖版80-1），並未著意於細節刻畫，比較著重造形的強弱對比，弱化眉眼，俾與近旁被毛相互調合，神氣活現中，有返觀內視的意韻。此外，強化突出的吻部，口鼻處正、側面轉面清楚，小小腮幫子，分成三個轉面，錯綜複雜的轉折面變化，足可和右側尾、臀部雄強的touch相匹敵。

圖80-1、80-2
狗　局部

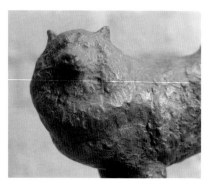

圖81
施安塽（著衣）胸像　1959　石膏

製成〈施安塽（裸身）胸像〉後八年，陳夏雨再製〈施安塽（著衣）胸像〉，其手法由「強調」逐漸轉變為「樸素的表現法」。晚年的夏雨先生曾說：「過去，多數作品很愛強調，很難遇到比較樸素的表現法。像羅丹，強調得很強烈，以前是那樣，大家被迷住了，現在，那種反而比較沒魅力；樸素的表現法，反倒比較有魅力。」樸素而重「質」（本質），是為「樸質」。

這尊塑像樸拙渾厚，臉部勢面sé-bīn的力量往四方開展，堅毅之氣自現。臉部筋骨肉凹凸起伏頗大，而有平面性表現的趨向。夏雨先生把塑像壓縮在與觀者相對確定的位置上，不會對觀者的視覺造成壓力。〈施安塽（裸身）胸像〉塊面的移動，是塊面與走勢二而一、一而二，可謂：帶動走勢的塊面。〈施安塽（著衣）胸像〉無需藉由「勢」的帶動來造成「形」的移動，力量由內部浮顯而出，在塑像平面呈現凹凸效果，近似靜態的塊面，藉由千錘百鍊的細微touch（筆觸），牽動位移效果（圖版81-1），臉頰凹凸起伏頗大（圖版81-2），似高山大海，空間深遠；不強調、不誇顯，立地表現，微妙而帶出韻律。

圖81-1、81-2
施安塽（著衣）胸像　局部

圖82
施安塽（著衣）胸像　1959　青銅

同一件作品以不同材質重新處理，會激起不一樣的感覺，製成後，整個有所不同。雕塑家一大痛苦，是把作品交由他人翻製，結果往往不堪入目。一般情況：作品翻成蠟模後，陳夏雨會親自修模；翻成青銅，也由他親手著色（插圖16）。

青銅〈施安塽（著衣）胸像〉展現堅實而緊扎的密度，塊面轉折清楚，氣勢雄強，touch（筆觸）層層堆疊，似夯土夯成。小小一個側面鼻子（圖版82-2），touch走勢或垂直、或斜行，錯綜交織；touch或實、或虛、或小點，或小線條，或大面，手法繁複。質

感方面：沙礫感、鬆軟感、滑溜感、平板感、堅硬感，特質各異。此二者相互結合，呈現出客觀真實與藝術真實的重要內容，而空間深遠，觀之意趣橫生，點點滴滴體受製作者強韌的生命力與堅強的意志力。小小一個鼻子，包含何等豐富而深刻的內容，推而及於整尊塑

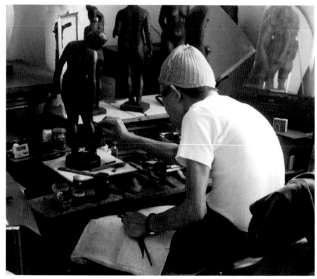

插圖16　作品翻成青銅後，陳夏雨親手著色　（陳幸婉攝影）

像，任何一個小點，夏雨先生決不妄下，都能言之有物，表達某種真實。以高明、沈穩的技術，勾繪龐大的心靈與物象世界，攀登寫實主義極高峰。

整體而觀，塑像展現嚴謹的構成，小小touch除了說明對象，造成動勢，還肩負構成的重任。圖版82-1，嘴角邊垂直的兩條笑肌，右笑肌與眉骨、下巴形成小長方形，左笑肌與額、髮邊界以及下巴，形成大長方形，而以鼻、耳遙相呼應；後腦勺連結頂上毛髮與下巴，上下包抄，強化頭型的渾圓度，統攝頭臉的造形。

圖82-1
施安堝（著衣）胸像　側視圖

圖82-2
施安堝（著衣）胸像　局部

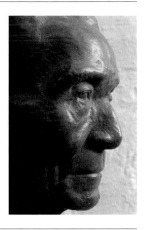

圖83
十字架上的耶穌　1960　石膏

製成〈聖像〉浮雕的次年，陳夏雨經由台中市三民路「天主教堂」的神父引介，為天主教台中教區「磊思堂」製作〈十字架上的耶穌〉。天主教相信：耶穌為救贖人類，被釘十字架而死，故尊十字架為信仰的標記；被釘十字架的耶穌像，稱為「苦像」。這件作品描繪耶穌被釘十字架，頭垂於左側，雙手似枝條往左、右方舒展，兩腿粗壯有力，左腳置右腳上，腳趾內扣，似古木根莖抓地屹立（圖版83-2）。

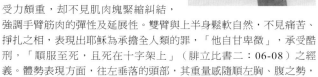

被釘十字架的雙臂吊掛整個身軀，受力頗重，卻不見肌肉塊緊縮糾結，強調手臂筋肉的彈性及延展性。雙臂與上半身鬆軟自然，不見痛苦、掙扎之相，表現出耶穌為承擔全人類的罪，「他自甘卑微」，承受酷刑，「順服至死，且死在十字架上」（腓立比書二：06-08）之經義。體勢表現方面，往左垂落的頭部，其重量感隨順左胸、腹之勢，

經由左大腿而落於左腳。右肩頭的三角肌與胸肌，承受人體左傾的體重，向右上方拉起（參看圖版83-1）。

在藝術意象的表達方面，釘住手掌的橫平木板，象徵我們所居息的空間，耶穌雙手似枝條往左、右方舒展，好像在擁抱世人。鬆軟的雙臂與上半身依地心引力原理，重心往下落，兩腿粗壯有力，經過膝關節，全身體重最終落於左腳拇指，雙腳抓地屹立，讓人體受：「上帝差他的兒子到地上來，通過耶穌，教導我們認識上帝的真理」，使之紮根於世的穩實意象。釘住腳部的豎直平板，象徵上下虛空，暗指：「上帝差他的兒子到地上來」，「耶穌死後，上帝使他復活，成為靈體，回到天上。」

陳夏雨拜託其弟陳英富（1941-）擺出姿勢，製作此「苦像」。陳英富時年一十九，剛從高農畢業，當兵前夕得些空暇，充當夏雨先生模特兒。據陳英富口述：製作時，自天花板垂下兩條繩子，固定竹竿，人站椅子上，一腳踩平，另一腳腳尖點地，雙臂往左右方伸展，以手握位竹竿。當時正值寒冬，天氣很冷，每站二十分鐘，就得去浸泡熱水以回暖，每天擺姿勢2-3小時，連續做了一、二個月。姿勢的要求沒那麼嚴格，夏雨先生偶而調整一下；雙腳可互換立定位置。

圖83-1、83-2
十字架上的耶穌　局部

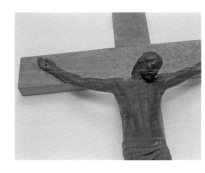

圖84
浴女　1960　樹脂

陳夏雨談及〈浴女〉時，說：「自我做這些小品以來，這尊最能照我的計劃去做，效果也能出來，但是，我想，這種，沒有人能夠理解……」，一般人只欣賞他作品中形體之美，見不到隱含在內的獨特手法。何為「小品」？並非接受委託所製，不受外界干擾，純淨的個人探討之作。〈陳夏雨的生涯與創作〉專文裡，筆者將〈浴女〉的製作手法論列甚詳，指明夏雨先生進行此作時，「正躍入了體勢」，以「面」的觀念來處理，「……那個面如何處理的和這個面能配合，為了那樣，生出的touch（筆觸）就是了」，藉由隱味Kakushiaji手法，把「形出來之前，那個順勢sūn-sì」也表現出來。精妙

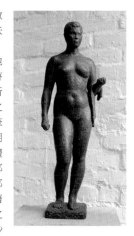

的造形手法，人所難及，這也是夏雨先生一貫的處理手法，「剛開始，先用暗示性手法……，暗示性的這個形，再用工下去，會再變」，更往細密化的路上走。

夏雨先生對自己的作品，普遍不滿意，唯獨此作，他以自信、篤定的口吻說：「這尊可以說最順勢sūn-si，一般情況，途中想修改哪裡，改下去，就改壞了，都亂了，我大半作品，很多變成這樣（語帶笑意），最順勢sūn-sì的，是這一尊。……我滿意的是：可能一般人沒那麼容易表現出來。技術上我敢誇耀的，也是這尊。」

有創作經驗的，常有此感慨：要嘛看不準確，或有考慮不到之處，或者心不知手，下筆難免偏差，大半時間都在東塗西抹，筆、意相互

拉鋸的混戰中渡過，無法按照自己的想法做成。陳夏雨痛下苦功，試圖縮短手與心的差距，務求意到筆到，製作期間，縱使功夫下得再深，稍有做不順手，有偏弱、不足之處，往往毫不留情，將之砸毀，真可謂：「一將功成萬骨枯」。〈浴女〉精妙的造形手法，是智慧與苦功的結晶，「得有百二十分的把握，才表現的出來。……那時連續在做，都無法照我的意思做成，這爭比較接近的意思做出來，如此而已。」把蘊含深意的高難度造形技術，按照自己的意思做出來，手法簡潔、精準，無一贅筆，touch（筆觸）活脫奔放；「……再下去，好像有停頓，模特兒接不上就……」，就逐漸轉向，又是一場奮戰。

　　一位真實藝術家費盡苦心，為求得意之筆，難矣哉！

圖84-1
浴女　背視圖

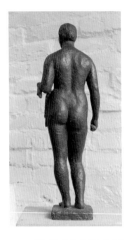

　　女體七分體重落於左腳，左臀、左腰因受力而上挺，相對的，右腰臀有往下鬆放之姿 一緊一鬆，帶動左上右下迴旋之勢，表現精彩。難度在於圓球形的左臀臀大肌，如何平順接上近旁的腰部筋膜，而體勢得以順勢承接，不致於斷裂、停頓。

圖84-2
浴女　局部

圖84-3
浴女　足部

　　一九九五年四月中，陳夏雨和筆者聊起〈浴女〉，他以手指著〈浴女〉的腳指頭，道：「你沒有實際動手捏塑，不知道這個利害關係，腳指頭這個樣子，要表現這樣，極不簡單呢！像這種地方，這是……，該怎麼說……？日本料理，我愛看日本料理的節目，他們煮什麼東西，要煮出什麼味道，表皮沒有（按：從表面看不出來），他先暗示在裡面……。該怎麼說？kakushiaji（按：日語，即隱味），kakushiaji，該怎麼解釋？要表現這樣，眼睛看不到的地方，他要暗示出來。」夏雨先生指向〈浴女〉的腳指頭：「這個部位，要能這樣表現，得有百二十分的把握，才表現得出來。我滿意的是：可能一般人沒那麼容易表現出來。我的別尊作品，無法這麼明顯，這尊做得最成功──這個腳指頭。技術上我敢誇耀的，也是這

尊。」

　　陳夏雨接著說：「還有一件事情，一般腳指頭做得齊平就好了，但是，圓度……等，出不來……。這個〈浴女〉的腳指頭，圓度也有，看起來又齊齊平平的，哦，光這一點，可能有的人一輩子都做不來。」首先，浴女的形體必要精準，腳部需就定位。其次，需充分掌握腳部的volume（厚實的體積感），先做出三個大「面」（左右側面、頂面、前方垂直面），如同盒子一般。繼而，頂面前半段的每一根腳指頭，在統一的平面中，各自又有轉折面及側面，先暗示在裡面，齊平中，又要表現出圓度，此即所謂的「隱味」技法，按程序進行，進一步再細緻化（圖版84-4）。腳部頂面後半段的腳背，足舟骨、楔骨等隆起部位，要表現出來；夏雨先生指著這些部位，道：「講的現實一點，這個稜角如果打散掉，就軟塌下去，沒力量了。」

　　陳夏雨告訴筆者：「〈浴女〉那個腳指頭，看懂的，一百人中找不出一個」，筆者道：「別說一百人，台灣找得出幾人？」夏雨先生說：「哦，做這個雕塑有幾人？他們沒走上這條路。我在藤井老師那裏，注意看他雕塑最要的部位。我平常很鈍，對這個雕塑，我感覺學得比較嘎估（按：台中土語，『好』的意思），不過，只一步（按：『這一項』）而已。一般人不重視那些地方，所以少人肯鍛鍊那種技術。」

圖84-4
浴女　足部

　　〈浴女 足部〉進一步加工，細緻化處理，而成此作。陳夏雨說：「我做雕塑，有一定的方式，譬如，一開始比較強調，……先用暗示性手法，先暗示一下。」強調什麼？暗示什麼？暗示筋骨肉與體勢變化，強調「面」的轉折、配置，要能順勢進行，完全是touch（筆觸）的獨立運作，考量「那個面如何處理的和這個面能配合，為了那樣，生出的touch就是了。」這樣的touch（筆觸），稱之為構成性touch（筆觸）。

　　一開始製作（圖版84-3），先用暗示性手法，好像速寫一般，保留意象的鮮活，來推敲女體的客觀真實與整體構成；小而之於大拇指的指甲，也暗示出來。圖版84-4，進一步加工處理，把「面」做細緻而強化，女體的內容更加豐富，構成更繁複，然其第一印象的新鮮感與流暢性，始終保留著，此人所難為。

　　夏雨先生的精湛技法與嚴密構成，全由直覺引領，作品一片荒疏野趣，生機無限。筆者隨機請教：「老師很注重直覺，看一樣東西，感動、不感動，是決定性因素」，他點點頭：「是，是，當然是。」筆者道：「看得順眼或看不順眼，沒法子講了」，他說：「對，不對，不管它了。」筆者問：「靠直覺？你做東西，全靠直覺了？」夏雨先生語帶笑意：「也是。因此，到了八十歲，還沒出師哪！」此處所說的「直覺」，也可解釋成「龐大的心靈力量」，舉凡深入的觀察、敏銳的感度、深邃的思想、純淨的情感……，無不混融於龐大的心靈力量中，直截映現在作品上。

圖85
舞龍燈　1960　鋁鑄

　　此為鋁鑄小件浮雕，屬於委託製作的作品。由插圖17的三張草圖，可明瞭陳夏雨構思之初，著重畫面虛實的合理配置，一如書法之「計白當黑」手法。定稿的構成較為緊密，龍珠長桿與龍首長桿、龍身長桿組合而成大、小倒三角形。圖案下半截，人物手執長桿舞動，各具姿態；上半截，龍珠與龍尾的球形捲毛左右呼應，兩條龍鬚圈成的長條空間如緞帶般迴轉，由龍身承接其勢，逆轉捲向龍尾，形斷而意不

斷，造成流動性的大走勢。虛、實形體相互組合，衍生規整的圖形，也頗耐吟味。鋁版日久氧化，黑斑遍佈，更增添作品神秘性。

插圖17　〈舞龍燈〉草圖　32.7×26.7cm

圖86 ───────────
農山言志聖跡　1961　水泥

〈農山言志聖跡〉浮雕陳設於國立清水高中禮堂外牆，一九六〇年，省府民政廳長、清水仕紳楊肇嘉視察清水中學，見學生在大太陽下參加朝會，心生不忍，於是捐款十萬元，日後又募捐九十萬元，興建大禮堂，並委託陳夏雨製作〈農山言志聖跡〉。清水高中創立於一九四六年，日治時代原為日本人就讀的清水小學校，校方迄今仍保留日本天皇敕令櫃、鐘形鏡像屏風等歷史遺存，古意盎然。天皇敕令即日本天皇諭告臣下的文書，在當時，遇上重要節慶，典禮一開始，執事人員戴上手套，從天皇敕令櫃取出敕書，捧上升旗台宣讀，儀式結束，再進行其他事項。

此浮雕主題「農山言志」，應為楊肇嘉所指定，典故出自《孔子家語‧致思》，記述孔子北遊，弟子子路、子貢、顏淵陪侍，登上河南省寶豐縣境的農山。來到山頂，孔子四下眺望，頓覺眼界開闊，不禁喟然嘆氣，道：「在此地表述個人的想法，可以無話不說。你們幾位，談談各自的志向，我好判斷誰的志向比較高遠。」子路是孔門弟子中最為年長者，個性豪邁，尚武好勇，當下進前一步，首先發言：「我願獨當一面，帶兵拔取敵方旗幟，割下敵人耳朵以收復失土。我們三人，只有我做得成此事。」孔子聽了，道：「真勇敢。」子貢能言善辯，善經商，他接著前進一步，說：「假使齊、楚兩國爭戰，纏鬥不休，我穿上白衣、戴上白帽，在齊、楚間陳述戰爭的利弊得失，可以解除兩國兵患。我們三人，只有我做得成此事。」孔子說：「多麼能言善辯！」

顏淵為孔子最得意門生，以德行著稱，他退後一步，一語不發。孔子道：「你過來，難道你沒什麼志願可說？」顏淵答：「文武之事，他們二人都說完了，我還有什麼可說的？」孔子道：「話雖如此，也不過是各人談談自己的志向，你不妨講兩句。」顏淵道：「我期望能遇上明王聖主，來輔佐他，以禮教化百姓，百姓安居樂業，互不侵犯越界，無須修築城牆抵禦外侮。此時，可把劍戟燒熔來鑄造農器，牛馬野放平原、水邊草肥之地，不怕有人來偷盜，男女都能成就姻緣、成家立業，歲月再久，兵災不來，那麼，子路的武勇，子貢的辯才，恐怕都無用武之地了。」孔子聽了，一臉嚴肅：「多麼美好的德性呀！」子路舉手請問：「老師，您認同哪位？」孔子道：「不傷財，不害民，講話平實，就屬那位顏家子弟了。」

以上簡介「農山言志」本末，欲悉其詳，可查閱《孔子家語‧致思》及《說苑‧指武》。

〈農山言志聖跡〉浮雕用水泥製成，原件保留水泥本色，應為仿石雕之作，樸素而結實；目前的修復版漆成深、淺米黃色。圖面上方以篆文左行橫書「農山言志聖跡」，中心人物孔子穿長袍，包頭巾，低頭下視，拱手靜聽學子宏論。子路束髮、佩劍，子貢蓄鬚，立於孔子左後方；一旁，顏淵雙手比劃，仰視孔子，正熱烈抒發其治國理念。在構圖方面，顏淵指地的右手與子路的佩劍左右對稱，二者向上延

伸，形成三角構成，有助於圖面的穩定。孔子衣袖下擺往前晃動，與子路左衣袖、顏淵腰下長褶紋相互呼應，增強晃動之姿。

圖面左下角有「陳夏雨敬刻」五個篆字（圖版86-2），標明創作手法接近石版雕鑿法，以陽刻方式突顯主題。底座高約9.5公分，主體高約6.5公分，主要輪廓線做出斜角，其餘紋飾施以陰線。表面粗糙處理，線條平滑乾淨，空間感不失。

圖86-1 ───────────
陳設於國立清水高中禮堂外牆的〈農山言志聖跡〉

圖86-2 ───────────
農山言志聖跡　局部

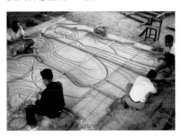

插圖18　陳夏雨（圖面左下）和工人一起製作〈農山言志聖跡〉浮雕（陳夏雨家屬提供）

圖87、88 ───────────
小龍頭（左圖）、大龍頭（右圖）　約1961　木刻

一九六一年，陳夏雨為陽明山嶺頭的台灣神學院大門，設計一對水泥〈龍頭〉當柱頭。他取來兩塊長方形木磚先行試做，順著木磚的外形雕成大、小〈龍頭〉，保留木磚方整形式，把龍頭的角、嘴、臉、口上髭、頷下鬚分解成寬窄不等的弧形與波浪形，還有圓形、斜線形的配置，是動勢的組合。

圖89、90 ───────────
龍頭　1961　水泥

台灣神學院大門的一對龍頭，以水泥製成，暴露在陽光、風雨中近五十載，樸質依舊，更增添歲月洗刷的斑駁色調。木刻〈龍頭〉上嘴唇與腮幫子分成兩個部分來製作，到了水泥〈龍頭〉，造形洗鍊處理，左龍頭（圖版89）的上嘴唇與腮幫子連成一氣，順勢接龍髭，帶動往左下方快速下墜的動勢。側面嘴型及臉頰，形如兩個壓扁的「C」字，外「C」字盡頭處收束成捲雲頭，緊接頷下龍鬚，帶動往左後方飛揚的走勢。龍角右側也成捲雲形，與前述捲雲頭相互呼

應，帶動往左後方之走勢，具速度感。「捲雲紋」一名「祥雲紋」，所謂「祥雲瑞日」，是吉祥的象徵。

　　這一對作品，藉由平面性水波紋和高、低平面壓出的線條（包括線條性龍髭），錯綜組合成流動性韻律，此流動性線條與周遭環境各類性質的線條（樹幹、枝條、砌石柱上的石塊接合線，以及柱燈上細鐵條……），交織成線條奏鳴曲。

圖91
至聖先師　1962　鋁鑄

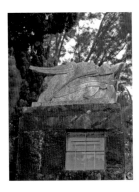
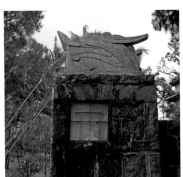

插圖19　〈至聖先師〉草圖之一

　　完成〈農山言志聖跡〉浮雕的次年，陳夏雨擷取浮雕中孔子頭部胸部位，另製作鋁鑄〈至聖先師〉，將之鑲嵌木板上，做成獎牌的效果。他曾試繪〈至聖先師〉草圖（插圖19、20），插圖20已是定稿，造形單純，線條剛勁有力而精鍊。頷下、臉頰邊寥寥數筆，表達出鬍子的厚度；後腦袋幾筆曲線，暗示深遠的空間；頭部妥貼安置於右肩與衣領、左肩之間，空間位置明確。

插圖20　〈至聖先師〉草圖之二

每下一筆，深具造形與空間價值，此乃不可多得的素描傑作。

　　鋁鑄〈至聖先師〉一筆一畫筆力雄強，結合密緻的鋁材質與斑駁效果，極力傳遞恆久的感覺。

圖92
至聖先師　1962　水泥

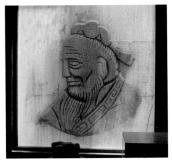

　　製作鋁鑄〈至聖先師〉的同一年，陳夏雨以相同造形另製作水泥〈至聖先師〉浮雕，尺幅較大（119×128cm），以形塑「天不生仲尼，萬古如長夜」的偉岸形象。

圖93
裸女臥姿　1964　樹脂

　　此臥姿，裸女左手平攤身側，右手曲肘托頭上望，肘、臂密合，和身軀、大腿組合成「ㄇ」字形，臀部披巾與右手相互平行。touch（筆觸）寬厚有力，遞次運行，一個touch一個「面」，面的轉折乾淨俐落，方中帶圓，脫去瑣細刻畫。人體的「形」，基本上像個長方盒，這件作品特別強調女體正面與側面，兩個大「面」的轉折變化，從頸部、右胸與腋下、上腹部、小腿部位，可滿楚看出處理手法。左乳房歸納成界線分明的圓球體，以呼應圓柱形的頸部與橢圓形的頭部。全件造形雄強有力，以簡馭繁，氣魄雄渾，在「形」的解釋上，有他獨特的看法，此乃純造形語言的高度表現，質樸耐看。

圖93-1
裸女臥姿　局部

圖94
雙牛頭浮雕　1968
鋁鑄

圖95
二牛浮雕　1968
鋁鑄

圖96
鬥牛　1968　鋁鑄

圖97
鬥牛　年代不詳　鋁鑄

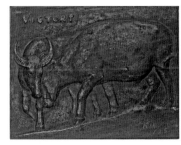

　　接受委託製作的鋁鑄小型浮雕，尺幅較小，有雙牛頭（圖版94）、直接取材自〈三牛浮雕〉中前行的二牛（圖版95），以及二牛纏鬥圖（圖版96）。平面化處理，削減體積感，製成後裝上厚厚的木框，頓成視覺焦點。圖版97〈鬥牛〉尺幅較大，體型厚重，左上角題名「VICTORY」（勝利）、右下角簽署「K.U. 10.5」。

圖98
三牛浮雕　年代不詳　樹脂

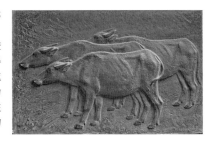

　　這件浮雕依據圖版55（石刻〈三牛浮雕〉）重新塑造，牛隻身形較為清瘦，筋骨肉刻畫得更加清楚，強化構成性。前景牛隻的皮下肋骨明顯可見，自左肩往右下斜行，連結雜杳的牛腳，造成大的動勢。
厚重的圓渾軀體，壓縮成平面化；三頭牛，重疊的三個垂直立面，與背景平面相互平行。圖面空間感極佳，牛腳周遭似可感受小有起伏的地面層層推遠，構成繁複，意象表達明晰。
　　圖面右下角有陳夏雨的陰刻印文「陳」（「陳」）。

圖99
小佛頭　年代不詳　頸部為石膏，頭部為青銅

　　一九六九至一九七九年間，陳夏雨製作了幾件佛頭，〈小佛頭〉即屬其中之一。中國自元代以來，金銅佛系統以西藏當地所製，以及流傳於中土的藏傳金銅佛為主流，當時稱做「梵像」。〈小佛頭〉容顏飽滿，大耳垂肩，眉線連鼻，鼻樑高挑，唇角稍彎，兩目垂簾內視。螺髮的螺紋呈圓珠形，頭頂肉髻高聳，其上屹立世界之軸的須彌山，山之基部以蓮花包覆。肉髻乃佛陀三十二相之一，其頂上骨肉隆起，形如髮髻，故稱肉髻，為尊貴之相。這件〈小佛頭〉，其造形有梵像特徵，並融入漢像

的影響（參看插圖21）。
　　小佛頭乃青銅所製，頸部為石膏，有碎裂痕。

插圖21
銅佛像　局部　元
北京故宮博物院藏

圖100
佛頭　1969-1979　水泥

　　水泥〈佛頭〉，右耳斷裂修補。
　　兩條眉線自交會點成弧形向左、右側落下，餘勢下接耳垂；額上髮線也自中心點成弧形向左、右側落下，接耳垂，形成海濤似共鳴的韻律。肉髻與螺髮交界處立一半圓塊形物，此塊形物和眉線、眼線，下唇、下巴、底座邊線，共譜圓弧奏鳴曲。鼻樑似刀刃般尖挺（圖版100-1）；由耳朵、鬢角交界處順著豐頰上方經眼凹直抵鼻尖，運作一股大的走勢，力道迅猛，嘎然止於鼻尖。須彌山腳的蓮花花瓣清楚刻畫，螺髮與肉髻上小圓球粒粒光滑晶瑩，排列整齊，讓人不禁慨歎：夏雨先生有情、無情一體同觀，凡事追求盡善盡美，情思細膩異常。
　　圖版99、100、101形式相同，表現內容迥然有別，展現驚人原創力。這其中，水泥〈佛頭〉長期陳列在夏雨先生工作室，陪伴他渡過日月寒暑。一九九五年五月中旬，在工作室，筆者指向〈佛頭〉，有感而發地說：「比畫冊裡的圖片好很多」，夏雨先生道：「喔，原本應該用石頭來刻，刻起來又不同，以水泥仿製石雕的效果，不是創作性的作品。」問：「你說，不是創作性的作品？」答：「嗯，這是仿古式的。」問：「為何而做？」答：「感覺很好嘛！」問：「有個東西看著做？」答：「不，很早以前看過畫冊裡的佛像，憑印象做成，不是仿別人的作品；是石佛。」問：「臉部特徵自己想出來的？」答：「是的。」問：「沒有看著人臉來做？」答：「這是單純化的臉。」
　　由以上對話，可明瞭幾件事：其一，陳夏雨習慣以水泥仿製石雕效果，〈農山言志聖跡〉、水泥〈龍頭〉，皆為仿石刻作品。其二，夏雨先生連綿三十七年（1942-1979）的佛像製作，其動機只為了：「感覺很好嘛！」是心靈的感應，使之具象化，並非為了宗教、名、利……的目的而製，更切合佛門「無所住而生其心」要義。其三，製作之際，並無實物或圖片參考，「很早以前看過畫冊裡的佛像，憑印象做成」，展現驚人記憶力；佛像的佩件、特徵，略知其梗概，製作時，實由個人肺腑流出以定形。其四，佛像臉部特徵並未參看人臉而製，「這是單純化的臉」，萬變不離其宗，還是回到造形的本質性探討。

圖100-1
佛頭　側視圖

圖101
佛頭　年代不詳　石膏

右耳垂脫落遺失。

此作乃石膏仿青銅製品，藍綠色顏料與淡褐黃、褐黑底色交互作用，局部滲染白斑，色澤千變萬化，質感豐富，不愧巨匠。眉線自交界點成拋物線往左右方落下，近落點處稍彎挑起，似海鷗揚翼飛翔。上眼皮如一片肥厚葉子，往眼角收束，眼線與眉線上下呼應，優雅至極。眼角上方覆蓋的一小塊眼肌（圖版101-2），使這件理想化的佛頭，注入人間血肉。仔細觀察，小小一片眼皮，由上而下，由左而右，莫不是微妙的面的轉折與肌肉起伏變化，推而至於眼凹處、額頭等，都有客觀人體的真實內容。陳夏雨擅長把繁複的客觀真實隱藏在單純化的形體中，欺騙了多少高明的眼光。

〈佛頭〉上唇線十分優美，由中心點往左右側緩慢上升，漸次下滑，至了盡頭微微挑起，傳神地表達佛陀似笑非笑的鬆淨神韻。吻部與臉頰交界處平順和緩，沒有明顯界線。

側視圖（圖版101-1）的眉線與螺髮邊緣線成弧形，平行舒展。直式的鼻子、須彌山與大耳相互呼應，結合成有力的三角構成。臉頰豐腴飽滿，螺髮底下的頭骨作圓球形移動，高低起伏往額頭、眼皮、太陽穴、顴骨、臉頰處有韻律地運走，渾融內斂，真氣飽滿。

圖101-1
佛頭　側視圖

圖101-2
佛頭　局部

圖102
側坐的裸婦　1980　樹脂

一九六四年，陳夏雨製成〈裸女臥姿〉後，十五年間並無任何創作性的作品留存，只做成三件仿古佛頭，二件委託製作的肖像，以及三款委託製作的水牛浮雕小品。

陳夏雨這個人，單純而深刻，一生抱持幾條簡單的信念，信守奉行，直掘到底。他早、中期的學習目標：造形的單純化、加強形體的力量、以及「隱味」手法，一直延續到晚年，依舊是他極力想要表達

的重要課題，不過，每個階段理解不同，表現出來的作品，自然形貌各異。同樣以「面」的觀念來處理，一九四八年的〈梳頭〉背姿（圖版45-1），touch（筆觸）細膩有力，表現出女體的豐滿健美。一九六〇年的〈浴女〉背部（圖版84-1），touch大膽而渾厚，除了說明體勢變化，還把「形出來之前的順勢sūn-sì」也表現出來，此「隱味」手法以「暗示」代替「描寫」，與詩詞常用的象徵手法同屬一類，呈現出更為強有力的造形與藝術深度。

〈浴女〉的表現手法已經難於上青天，陳夏雨仍不滿足，更往深處探底，一九八〇年〈側坐的裸婦〉背姿（圖版102-1），touch緊扎密實，塊面皴厚，有如大山巍然聳立；落筆無痕，touch潛勁內蘊而外發，不靠touch相互牽引來帶動走勢，在飽滿厚實的背部，利用小棍棒劃出不同角度的平行線紋，以暗示走勢，此平行線紋劃破緊繃的皮膚，內部力量鬆脫，向外發放，皮膚得以舒展攤開，貫連成大片面積的力道，這種手法，陳夏雨名之為「隱刀」技法。

何謂「隱刀」技法？「隱刀」一詞源自於日本的料理名詞kakushihōcho，意指：做料理時，油炸五花肉、花枝，炸下去，花枝與肉會縮成一團。須先斷筋，以刀尖略微劃破五花肉、花枝表皮，再炸，花枝與肉才會攤平看。夏雨先生說，隱刀，就是「寄kià（按：台灣話：即『託人、物轉達』）菜刀啦！如果譯成我們的台灣話，刀痕不明白表現出來，算是寄kià的。」

一般藝術品難逃綿弱、僵硬之病，古人說，范寬〈谿山行旅圖〉「寫山真骨，峰巒渾厚，勢狀雄強，山勢逼人」，近看有凌空壓人的震撼感，位列神品。前文提及：〈側坐的裸婦〉背姿，touch緊扎密實，塊面皴厚，有如大山巍然聳立，勢狀雄強，夏雨先生以隱刀技法疏理走勢，不同方向的動勢在交接處輕鬆渡過，不致於相互碰撞、鬱窒而停頓，寓陰柔於雄強，剛柔相濟，把「加強形體的力量」此一意涵進一步擴充。

隱刀kakushihōcho技法運作時，斷筋的平行線紋承接來自各方的走勢，導致線紋破裂，造成微妙的節奏感；它並非只在皮膚表面做效果，能透入筋肉，柔化硬板的表皮，翻顯內部力量。夏雨先生告訴筆者：「……那個（按：隱刀kakushihōcho技法），還包含感度……等等。」對於「形」與「面」運作的敏感度越高，節奏感越豐富，體勢的力量越加強化，不同走勢連成一片，出現帶動韻律、內蘊而外發的勢面sé-bīn的力量。

〈側坐的裸婦〉甚深微妙表現法，歷經十五年的嘗試、探研，屹立於大量摧毀的作品廢墟上，個中苦辛如人飲水，陳夏雨只以兩句話簡單帶過：「你沒見過實際工作的過程，總而言之，這個〈側坐的裸婦〉不知比那一尊〈浴女〉多吃了多少米，多做了多少時間。」

一九八〇年，陳夏雨應日本雕塑家白井保春之邀，攜帶〈梳頭〉、〈洗頭〉兩件作品，赴日參加「太平洋美展」，在日本停留三個月，夏雨先生說：「到日本，叫我去tameike（按：溜池，地名，為觀光區）的地方，我不感興趣，也沒精神逛街。我的查某人（按：指『妻子』），她也悶著，我也悶著……，在朋友（按：郭東星先生）幫我們租的四疊半的房間裡做的」，做成〈側坐的裸婦〉、〈正坐的裸婦與方形底板〉兩件作品。夏雨先生接著說：「那尊〈側坐的裸婦〉，製作時，條件很壞。通常，模特兒有個檯子，坐在檯上。當時，在日本，我的查某人坐在四疊半榻榻米上，也沒有檯子，這樣做成的；要看，看不正確」，視線逼近，限制很大。「那尊，做成後翻模，用陶土素燒，效果稍微比較合適，我拿去翻銅，不成作品，不成雕塑。石膏模，我塗上水彩，塗成素燒的色調，還稍微可以。」

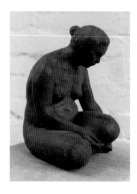

圖版103，即為樹脂仿素燒效果，柔軟、親切。以之翻成青銅，剛硬而冰冷，感覺不對，陳夏雨視之為「不成作品，不成雕塑」。終其一生，素燒〈側坐的裸婦〉之願望，並未實現。

〈側坐的裸婦〉尺幅雖小（高度20公分），氣勢雄渾，儼然大型作品，清楚記錄了夏雨先生的苦心探索、超越與昇

華。筆者請教：「你在創作〈側坐的裸婦〉時，心裡狀態如何？你當時內心是何感受？」夏雨先生沈吟久久：「我做的是很寫實，對人體的真實內容，很寫實。但是，寫實，我還不滿足，看能不能超越，這樣在下功夫。」

度，視覺無法統一。整體「形」的配置，造成小腿略短的鳥瞰效果，陳夏雨所謂：「要看，看不正確」。他說：「旅行中，借一點時間，去做……極力看能不能完成一個我的寫實世界；我的查某人的人體，不只是做像siâng，看能不能超越，如此而已。」

旅行時，前往陌生環境，體力消耗，內心容易騷動，一般人如此，陳夏雨則不然。來到異地，滿腦子還是創作問題，他說：「活得這麼老，遊玩的事，過去都是空的。到日本，到法國，到……，遊玩的事，都沒有，如果做得出東西，便可以悠閒地四處遊玩。我的情況是……做不出東西，急著要爭取時間，一秒鐘我都捨不得放」，到了日本，依然延續在台時的思索，持續探研。

一九九五年十二月十八日，和陳夏雨開聊多時，隨後進入他的工作室，邊看邊聊，筆者見他的大拇指關節靈活，顯然是隻巧手（插圖22），大膽向他提出請求：「你拿兩三件常用工具，能不能拍攝你的手？」他愣了一下：「吭？」筆者道：「拍攝手部」，他摸不著頭緒：「拍攝手部？」筆者接著說：「這是一點；第二點：拍攝眼部與額頭」。他聽了道：「我上個廁所」，上完廁所，夏雨先生走進工作室，竟然坐在銅軀幹像前，拿起工具開始工作。筆者一見，心中狂喜，快速拍攝成七幅工作照。第一幅工作照（插圖23），但見夏雨先生手握工具，一手緊貼大腿，一身勁氣，表情肅穆，凝神注視銅軀幹像，剎時之間，似覺整個世界已經消失，只剩下他和他的作品，其凝聚力與遼闊感，前所未見。夏雨先生可以和外人閒聊幾個小時後，在數秒鐘之內進入精神極度凝聚的狀況，開始工作，這張照片具體解釋了陳夏雨在旅遊倥傯之際，何以能製出驚世偉構的必要條件。

圖102-1
側坐的裸婦　背視圖

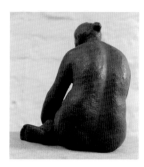

圖102-2
側坐的裸婦　局部

圖102-3、102-4
側坐的裸婦　局部

一日，筆者請教夏雨先生：「這尊〈浴女〉（圖版84）表面粗糙，是否特意強調touch？羅丹作品也很注重touch的表現。」夏雨先生聽了，道：「哦，他對那個有特別的表現，我則為了保留過程而留下touch，不像他們為了炫耀功夫而留。……有個順勢sūn-sì，不希望腳走過去，不留下痕跡。」就陳夏雨而言，touch（筆觸）的作用，不為了表面效果，要有真實內容，要有技術上的表現；誠如陳德旺老師所關注的：「用一色，畫一筆；這一色、一筆，到底能把什麼樣的內容，做到何種程度？何等深度？」這兩位令人無限景仰的純粹藝術家，都在追求純造形藝術的深度表現。

此作，由胸、腹部位，可清楚看出筆、意的協同運作，touch（筆觸）活脫，多角度遊走，其塊面皺厚，層疊豐富，展現tactile space（觸覺的空間）。製作家細心刻畫女體的真實內容，做出形的分解；面的堆疊與形的裂解，造成近似「隱刀」效果。Touch（筆觸）或而順勢兜聚成一小片塊面，或而相互撞擊，運作流動性的構成，動力十足。

圖103
側坐的裸婦（仿素燒）　1980　樹脂

陳夏雨捧著這件作品下樓，一不小心，作品掉落折頸，頭部有斷裂紋、膠水沾黏痕。雖說是仿素燒，儼然女體膚色，近似陳古的陶俑效果。夏雨先生極重視此件，擺在工作室不時端詳、檢討。目前所拍攝的這個角度，形的配置妥貼、耐看，他還算滿意。

插圖22　陳夏雨的巧手
（王偉光攝於1995.12.18）

插圖23　陳夏雨以碎布片纏繞小木棍，在青銅器上工作（王偉光攝於1995.12.18）

圖104
正坐的裸婦與方形底板　1980　樹脂

〈正坐的裸婦與方形底板〉也是夏雨先生在日本民宿四疊半的房間裡所製作，居息空間狹小，製作者與模特兒過於逼近，視線上，模特兒頭部為平視偏高角度，胸腹部位為平視角度，小腿部位則為下視角

圖105
正坐的裸婦與橢圓形底座　作於1980-1990年間　樹脂

一九八〇年，陳夏雨由日返台後，將〈正坐的裸婦與方形底板〉重新製作，方形底板改為橢圓形底座。陳夏雨製作初階，先用暗示性手

法來處理，〈浴女〉如是，〈正坐的裸婦與方形底板〉亦然。〈浴女〉筆勢雄強，順勢進行，塊面轉折清楚。而後，歷經二十年的錘鍊，〈正坐的裸婦與方形底板〉，其構成性touch（筆觸）對比增強，造成「形」的分解與衝擊，層疊豐富，厚實而帶動力感，比〈浴女〉「往前多走了好幾步」。

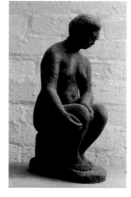

製作初階，諸如〈浴女〉、〈正坐的裸婦與方形底板〉，「暗示性的這個形」，進一步「再用工下去，會再變」，終成〈梳頭〉、〈正坐的裸婦與橢圓形底座〉完整度更高的作品。陳夏雨極注重touch（筆觸）的力道以及流動性，touch順勢進行，必然帶動韻律感，有音樂性。然而，「面」做細緻了，「很多作品完成後，比中途的階段更沒力量，這種情形多得很」，他慨歎：「終究是氣力khùi-la̍t還未夠額kàu-gia̍h（按：台灣話，『足夠』）吧！」

〈梳頭〉飽滿感、細緻度都有了，陳夏雨認為：在此完成的階段，要能有〈浴女〉那種魄力十足的效果，該有多好！其解決之道，具現於此作，夏雨先生以「隱刀」技法將「形」裂解，再重新組合。帶動走勢的touch（筆觸）轉換成獨立運作的塊面，力道由內部發動，造成「形」的緊密結合與移轉，帶出流動性構成。Touch緊扎，層疊夯實，沉鬱而具大魄力，整件作品呈現靜謐而強韌的生命力。

裸婦背部小棍棒與手捏痕交相運用，所產生的平行交織紋，乃隱刀手法的進一步發揮。

圖105-1
正坐的裸婦與橢圓形底座　背視圖

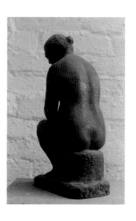

圖106
無頭的正坐裸婦與橢圓形底座　作於1980-1990年間　樹脂

製成〈正坐的裸婦與橢圓形底座〉後，為了形體的圓融貫連，陳夏雨乃將裸婦頭部裁去，右手得以順勢上行，經肩頸、接左臂、下移至左手掌，完成悠長的一股律動。左、右手掌貼於膝蓋兩側，宛如以手托球，輕柔含蓄；整體加強圓度表現，飽滿而緊密。背姿自左而右、由上而下順勢進行，單純化處理。筋肉悠然起伏，略無阻窒，帶動內蘊的勁氣，其勢磅礴開展，獲致整體的調和、統一。

陳夏雨以圖版105的手法處理此作初階後，進一步把「面」做細緻、做緊密，強化造形，繼而運用利器刮削女體表面。這些細密錯置的細線紋與手捏touch（筆觸）交互作用，使得作品的造形意涵繁複難解。雙腳（尤其是腳指頭）塊面轉折方整而圓度、細節不失，筆繁意密，近似石刻效果，表現精彩。

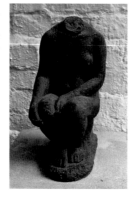

右膝上半部剝離一層表皮，好似岩石風化脫落，露出淺色內層，表現強勁有力，意象奇譎，自然而然，非人力有意為之。這一類處理手法，夏雨先生的解釋是：「和詩一樣……，比較純，素描等……，全然沒有。」藝術製作，不再依賴理性分析與整合，非經由「計算」而得，以積累深厚的工作經驗做為基底，各種各樣工具都可拿來使用，每下一個touch，感覺它是對的，接連順勢而行，以表出人體重要內容，終而出現強有力的造形力量。乍看之下風馬牛不相及的touch，也可結合成特殊的藝術表現。晚年的夏雨先生頗心儀於這一類「無心」的隱微表現方式，所謂「無心」，實即「不用心」，不用機心，宋‧黃山谷道：「近世崔白筆墨，幾到古人不用心處」，陳夏雨認為：「這才是純粹的詩的根本，藝術的根本。」

夏雨先生說：「從孩童時期開始，知道怎樣做自己愛做的事情以來，一點時間都不曾浪費掉。」他十七歲那年接觸雕塑，「心裡只想……走這條路，傻傻地走下去」，「一點時間都不曾浪費掉。」每天只知認真製作雕塑，別無他想，誠如古德所言：「道不可須臾離，可離非道也；功夫不可須臾間隙（按：即『間斷』），可間隙斷非功夫也。」如此苦心孤詣近半世紀，功夫成片，全身入理，出之以暗示性手法，涉及純粹的詩的根本。

此件為石膏仿野窯素燒製品，暗褐底色局部塗抹黑色油土，有木炭熏烤的天然色澤，古穆沈鬱。

圖106-1
無頭的正坐裸婦與橢圓形底座　背視圖

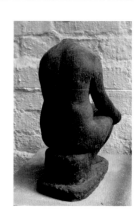

圖107
裁去雙腿的裸婦立姿　作於1980-1990年間　樹脂

陳夏雨極度不滿意先前的作品，他痛下苦工，進行雕塑的本質性探討，費時十五載，毀棄作品無數，而於一九八〇年間，連續製出三件曠世鉅作。由日返台所作〈裁去雙腿的裸婦立姿〉，其技法沿襲〈側坐的裸婦〉、〈正坐的裸婦與方形底板〉，而別有發揮。夏雨先生以類似油畫impasto（厚塗）技法，厚厚層疊touch（筆觸），只見寬厚的touch行雲流水般四處遊走，造成豐富的階調變化以及空間層次。女體自由分割，局部筋肉的「形」（圖版107-3），凹凸起伏清楚刻畫；Touch（筆觸）強調處，突出黑褐色條狀與點狀紋，隨意散佈，匯整而成的大片「面」的界限，組合成抽象構成，隨意移轉、建構，加強「形」的力量，把客觀寫實與抽象造形兩相結合，整體渾厚雄強，具大氣魄。

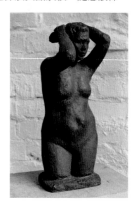

裸婦雙腳右前左後，上身略往右前方扭轉，帶動腰部肌肉往右上牽引的動勢。背姿筋肉緊繃、結實，正面軀幹則呈現老婦人鬆軟而不失彈性、具重量感的肌肉狀態。腹腔薄皮，凸起、凹陷部位，似可感知內含的肋骨、腸子、骨盤以及腹腔空虛處。施桂雲女士作此立姿，時年六十一。

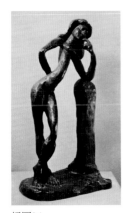

插圖24
馬諦斯　La Serpentine
1909　青銅
高度22¼英寸
紐約現代美術館藏

一九九五年五月中旬，筆者和夏雨先生聊起近代雕塑，夏雨先生手指馬諦斯作品〈La Serpentine〉（插圖24），有所懷疑地問：「這個，看起來很統一嗎？」筆者道：「很好呀！」他說：「空空的。」筆者：「不會呀！」他低聲笑了一下子；筆者接著說：「怎會空？安排很很妥貼，各方面都很安定，氣勢很大。」夏雨先生道：「有人做到這個程度，拿出去陳列，如果不標出馬諦斯的名字，可能沒有人會看她」，他指著〈La Serpentine〉腰部：「好像快斷掉，接不過去，這麼不妥當的地方，反而產生另外一種效果。用普通常識看，這個完全接不過去嘛，來到這裡」，他以手指向〈La Serpentine〉腰部：「好像裡面空空的，那麼彎曲，但是，這麼一來，女性特別的效果，女性的肉感，他表現出來了。普通人怎麼知道他有用心在做這種表現，比較沒眼光的人說：『這個完全接不合嘛！』但是，這麼一來，產生另外一種效果。喔，這個〈La Serpentine〉，很有女性好的地方，都表現出來了，這尊真的很好。」前半段話語，乃夏雨先生的真正看法，他認為，〈La Serpentine〉「空空的」，意指：此作缺乏「面」的強度、內實的內容與力量，注重形式美；後半段解釋，則是呼應筆者表面性看法的溢美之詞。大師之作，當然有他的勝出處，不是一般人追仿得到的。

談及傑克梅第（Alberto Giacometti 1901～1966，插圖25），夏雨先生道：「藝術變化最大，是從那個時候（按：十九世紀末）開始吧！像現在的民主時代，說什麼話都可以……。最嚴肅的，是文藝復興時期吧，畫成（或刻成）的一條血管，好像真的血在走。到了傑克梅第，雕塑的軸心立好，有的軸心，土都沒舖滿，他這樣也算完成了，差別這麼大。他那樣做的過程中間，他感覺他愛ài（按：台灣話，『喜好』）的效果會出來，這樣就好了。過去（按：指文藝復興時期）做的人體，哪有那麼瘦，裡面哪有腸胃？從解剖學觀點來講，裡面都是空空的。在過去，沒有解剖學常識表現出來的，不成作品；差別在這裡。所以變成一個『藝』字，都寫不出來了。」

陳夏雨並不認同文藝復興時期「像微細」siâng-bî-sè（按：台灣話，「做得極像」）的風格，認為此種風格遠離藝術。他說：「現在，我是反對文藝復興的作風」；不過，文藝復興時期藝術家對人體真實內容（包括解剖學、質感、比例……等等）的探討，他予以尊重。

一九九五年五月中下旬，筆者陪同陳夏雨前往台北市立美術館，觀賞華盛頓「赫胥宏美術館現代雕塑展」。見到入口處馬諦斯雕塑作品海報，夏雨先生讚嘆一句：「喔，很強！」筆者問：「深刻嗎？」答：「沒有呢！」看完展覽，筆者請教：「你剛剛提到：他們的表現極大膽，效果很強。所謂『大膽』，真正的意思是『聰明』吧？」夏雨先生道：「也可以這麼說。譬如有一條大水溝，要跳過去，害怕不敢跳的比較多，大膽的就跳過去了。製作雕塑也有這種情形，我則慢慢看，慢慢做；他們眼睛一瞄就下手，很強。」眼前一條大水溝，眼睛一瞄就跳過去，十次會有二次落水；慢慢看，細心丈量，十次都可順利跳過。

馬諦斯、傑克梅第之類的現代藝術家，強調個人獨特的藝術手法，缺乏對大自然全面而深刻的理解，不去考慮軀體內實的內臟、骨骼……等等，命題比較簡單；夏雨先生道：「像這樣，不依照常理

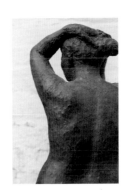

插圖25　傑克梅第　坐著的女人　青銅
（王偉光攝於瑞士巴塞爾美術館）

配置，反倒產生別種力量出來，算是加強吧！」這樣，也稱做「藝術」。現時代，「藝」這個字該怎麼寫，陳夏雨可寫不出來了。

陳夏雨作品裡，藝術本質的探討與大自然的深層理解，二者兼顧，所研發的技術，難度更高，內容更顯深刻而耐看。

圖107-1
裁去雙腿的裸婦立姿　背視圖

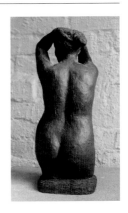

圖107-2、107-3
裁去雙腿的裸婦立姿　局部

圖108
女軀幹像　1993-94　樹脂

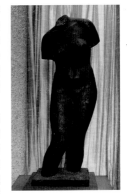

一九九二年，陳夏雨長年居息的日式木造房舍天花板崩塌，決定改建，為了籌措屋款，開始進行作品翻銅的大工程，一舉翻製了一、二十件作品。這件〈女軀幹像〉也是其中之一，原模為一九四七年所做的紙棉〈醒〉，去頭、手、腳翻製成樹脂。

前文提及，〈醒〉紙棉原型做成後，陳夏雨道：「說來話頭長，我，做了不滿意，想毀掉她」，他手指樓下走廊處，舊時，似為住宅前方小空地，「差不多這個位置吧，種了一棵芭樂（番石榴樹），把它拖出來，在芭樂樹下淋雨、晒太陽，紙棉會裂，雨水滲入，稍微損壞。不知放了多久，有些表皮翻開，產生變化，感覺：嗯，也有好處。喔，這尊紙棉原型，色與……我極滿意的東西。……那種感覺不是人工造成的，自然發生的，很好。」〈醒〉紙棉原型原為人工製品，經由大自然與歲月加工，在色澤、質感方面奇趣迭生，「那種感覺不是人工造成的，自然發生的」，吸引陳夏雨的目光，長期觀賞、存養，而於晚年引進作品中，融人為、天然於一爐。

一九九七年七月初，陳夏雨在工作室，給地面上電線絆倒，傷及髖骨，動手術換上人工關節。術後稍事休息，指明想見筆者。七月廿二日，筆者來到台中中國醫藥學院附設醫院八樓32病房，見到了夏雨先

生。閒聊些話，話題轉向藝術，筆者取出在龍門石窟所拍攝的佛像（插圖26），道：「年代一久，風化了。」夏雨先生說：「風化後，產生自然的力量出來，哦，更增加不曉得幾倍的氣味khì-bì（按：台灣話，此處指『氣韻』）；問：「老師想要表現的，就是這種自然的力量？」答：「嗯……，還做不到，在相siòng（按：台灣話，『用心注視』）這個目標……，藉那個自然的力量來改變，做無夠額bô-káu-giah（按：台灣話，『不足』），它會替我們創抵好chhòng-tú-hó（按：台灣話，『做得好好的』。『創』chhòng，『做』之意；『抵好』tú-hó，指『剛剛好』）。」

插圖26　龍門石窟造像

紙棉〈醒〉去頭、手、腳，翻製成樹脂〈女軀幹像〉後，夏雨先生再以油土等各類素材加工，塗抹黏染成古舊斑駁的效果，模倣大自然風雨寒暑的力量，施之於作品上。天然龜裂紋一如地殼位移，造成「形」的錯位，它與紙棉表皮翻現而染污的疙瘩紋、斑駁色澤的平滑女體交互作用，質感豐富，空間自顯。作品遍佈抽象符紋，充滿無限拓展的可能性，隨機隨處結合成強有力的構成，讓人靈思洋溢，「產生自然的力量出來，更增加不曉得幾倍的氣味khì-bì。」

圖108-1、108-2
樹脂〈女軀幹像〉　局部　1993-94

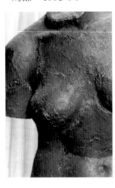

圖109
把腿裁短的女軀幹像　1994　青銅

〈把腿裁短的女軀幹像〉乃以樹脂〈女軀幹像〉（圖版108）的原模翻成蠟模，再將腿部裁短製成。陳夏雨認為，樹脂〈女軀幹像〉上身扭轉之姿，其體勢止於膝蓋上方，而作此裁切。翻製完成的〈把腿裁短的女軀幹像〉，其軀體理應和樹脂〈女軀幹像〉雷同。仔細比對，這兩件作品的下腹、恥骨部位，表現不盡相同。樹脂〈女軀幹像〉下腹、恥骨部位凸起，交界處下凹；〈把腿裁短的女軀幹像〉此二部位平順承接，成一整體，界線較不明顯。如此大幅度調整，是以軟蠟（插圖27）直接在蠟模上填補修整而得。

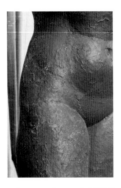

夏雨先生將〈把腿裁短的女軀幹像〉左腰際髖骨部位往下延伸接大腿，左腰側與下腹、恥骨部位兩相交接處，明顯下凹，將胸、腹部位歸納成長方形構成，做出軀體渾圓、飽滿的態勢。touch（筆觸）細膩，走勢平緩柔和，充分表露女體豐美的肉感。

一九九五年歲末，在夏雨先生工作室見到幾尊翻成的青銅〈女軀幹像〉，他說：「這一些，實在不值得你看。」筆者問：「是銅嗎？」

夏雨先生以手敲擊出聲：「是銅」，問：「舊作品，現在才翻銅？」答：「翻得不夠理想，我不甘願m̄-kam-goān（按：台灣話，『心存餘恨』），翻銅以後再處理，沒人這樣做過（語帶笑意）。」問：「可是，這種只能減，不能加。」答：「是呀，不夠的地方無法加，但是，可以以色來補救。」

這幾尊青銅〈把腿裁短的女軀幹像〉翻得不夠理想，touch模糊，「面」的性質交待不清，夏雨先生只好放下手邊工作，在鑄銅上加工處理。至於，如何以自製工具（插圖28），在堅硬的青銅上雕琢出細膩的touch，以呈現女體柔美的肉感及走勢，對我而言，是不解之秘。

插圖27　不同軟硬度的軟蠟

插圖28　陳夏雨多種多樣自製工具
（王偉光攝於1997.11.20）

圖110
女軀幹像　1997　石膏

一九九七年，陳夏雨以〈醒〉紙棉原型（P.252，插圖6）去頭、手，另翻製成水泥與石膏〈女軀幹像〉，其中，水泥〈女軀幹像〉毀於九二一大地震（1999.9.21）。這件石膏〈女軀幹像〉，在夏雨先生過世後，被誤認為是石膏原模，取去翻製青銅，頓失原貌；它的小腿比樹脂〈女軀幹像〉略長。

陳夏雨個性謙沖和睦，崇尚自然，不愛強調，走到生命暮年，返還於人性之天，特別喜愛風雨暑日加之於紙棉〈醒〉的特殊效果。他用心揣摩大自然的「無心」之功，引進作品中，將天然龜裂紋、斑駁侵蝕紋轉換成質感豐富、對比強烈的造形。

石膏〈女軀幹像〉背姿，右大腿鄰近小腿的兩道縱向裂痕（圖版110-2），如地殼錯位，顯現鴻溝，力道驚絕。模具放置二年以上，翻製時，有可能產生錯模，現出龜裂痕以及表面風化現象。這些偶然出現的特殊效果，夏雨先生看了喜歡，進一步加工處理，把手法隱藏起來，順著天然生成的變異效果而深刻化、藝術化。石膏表面並非光滑一片，微細輕刷的筆道、厚厚塗抹的石膏層與凸起的粒狀、片狀、線狀紋交相作用，局部撲染黑褐色料與不經意沾上的褐紅色斑，處處都是表現。作品不再只是經由touch（筆觸）的運作產生力量，小小一塊龜裂紋、凸起物、凹洞、漬染紋或色斑，都可和近旁紋理交相結合，隨順觀者的意念自由組合、建構、移轉，空間層次豐富，造成意料之外的藝術效果；全憑天然，呈現自然瑰偉氣息。

一九九五年十二月初，陳夏雨北上觀賞米羅畫展，印象很深，他告訴筆者：米羅的作品，「素描的力量，絲毫不包含在內，有一些，幼稚得像兒童畫，不過，喔……，很純，很……，我中意這一點。以前，把文藝復興期作家的作品，當成好像神做的，不是人做的，現在，那種變成空的（按：空khang，台灣話，『無物』，空無一物）。相反的，兒童畫，小孩子的東西，反倒比較強。」他認為：米羅的作品「和詩一樣……，比較純，素描……等，全然沒有……，這才是純粹的詩的根本，藝術的根本。」素描與解剖學，偏重於理性分

析，夏雨先生一開始接觸雕塑，即拒絕純智性活動。談到一九四四年的〈裸女立姿〉，他說：「那時也沒想太深……，怎樣把少女表現得更真一點。剛剛你提到解剖學，是不是？我不管那些，不追求那些，不像羅丹那一派的做法。事實上，我不懂解剖學，不追求那些，把感覺到的表現出來而已。」

「把感覺到的表現出來」，所動員的是個人累積得來的全部經驗，而非一時的、片段的經驗，其目的在進行雕塑本質性探討。後續「隱味」、「隱刀」技法，陳夏雨更把自己隱藏起來，試圖以高妙技法傳達深層而普遍的真實。到了生命盡頭，夏雨先生追求一個「純」字，他說：「我講的是『純』，譬如說，小孩子，文學也不懂……」，沒有包袱，沒有先入為主的概念，沒有定規的技法，希望「可以用小孩子的心態、眼光來做東西，看東西」，不需假借別人的經驗。智性消歇，真心浮現，有感斯應，復歸自然。

石膏〈女軀幹像〉與樹脂〈女軀幹像〉（圖版108）雖為同一原模翻成，仔細比對，可看出石膏〈女軀幹像〉龜裂紋、手捏痕、工具厚抹紋、擠壓凸起紋……斑駁錯雜，當為後加效果。陳夏雨使用何種方式，在一次性翻成的石膏模上，製出仿彿天然生成的各色紋理，以符合創作上的需要，這一點，頗費揣度。

圖110-1

石膏〈女軀幹像〉 局部

圖110-2

石膏〈女軀幹像〉 局部

圖111

女軀幹像 1995-99 青銅

陳夏雨揣摩自然的力量，加諸作品上，冀求作品「產生自然的力量出來」。自一九九三年開始，他以樹脂、水泥、石膏〈女軀幹像〉做實驗，頗多體會。一九九五年年中，夏雨先生著手青銅〈女軀幹像〉之製作，日日於斯，延續至一九九九年六月。是年七月因心肺之疾住院治療，至此纏綿病榻，無法工作，進行整整四個年頭的青銅〈女軀幹像〉，終成絕筆。

一九九七年七月，夏雨先生摔傷髖骨，動手術換上人工關節，術後調理，復健師走進病房，夏雨先生和他打了招呼，自我介紹，道：「我是做土翁仔的thô-ang-á-ê（按：土翁仔thô-ang-á，台灣話，『土偶人』；做土翁仔的thô-ang-á-ê即指『做雕塑的人』）。」這位做土翁仔thô-ang-á的老先生捨棄動力較強的電動工具，而以自製

工具：破布（插圖23）、墨條、磚塊、刀片、鐵絲網……以及得自翻銅工廠的硬質耐火材碎片（插圖29）、磨石片（插圖30）碎片、切割片（插圖31）……，在堅硬的青銅器上刮、磨、釘、銼，進行藝術蝕刻工作。

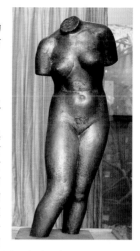

他揣摩自然的力量，加諸作品上，以碎布搓磨，恰似微風輕拂，不躁不急；以尖器刮劃，削去銅質表面，現出褐黑凹凸質地，再噴上、或刷上金漆，繼而刮出不同方向的平行線紋，局部打洞（圖版111-4），金漆與褐黑凹凸質地、刮痕、釘洞結合成繁複的「形」的推移、激盪作用，造成平面性多層次複綜效果。釘洞部位審慎排列，預作進一步的處理。青銅〈女軀幹像〉右乳房打洞深鑿處（圖版111-2），又如河床迭經水石衝激而剝蝕，其不規則凹下部位，有如「隱刀」技法的強化，促使凸起部位隨意結合成強有力的「形」，開展遼闊的空間。

筆者於一九九七年十一月二十日所拍攝青銅〈女軀幹像〉局部（圖版112），其右肩、胸部位，可明顯看出豎直、橫平與斜行的細長線紋。製作之初，夏雨先生仍以多方向順勢進行的流動性的「面」整體處理，再結合各種材料與符紋，做複綜的推敲。

圖版111-2，乳房正上方三、四條粗筋，原為紙棉表皮翻開、風化後形成的疙瘩紋（參看圖版108-1），幾經刮削刻劃，而成女體的重要筋脈，產生很強的力量出來，實乃化腐朽為神奇自然的藝術工法。

青銅〈女軀幹像〉從一九九五年年中進行到一九九七年年中，陳夏雨花了二年時間研發合用的工具。髖骨手術住院期間（1997.7.22），夏雨先生和筆者聊天，談到這件作品，他說：「那尊，也還在舞bú（按：台灣話，『工作』為『舞』bú；揮拳弄棒也稱『舞』bú），舞加茹鬆鬆bú-kā-jî-chháng-cháng（按：台灣話，『做得亂成一團』），我感覺，現在……；以前……，力量再怎麼應用，用不上，工具不夠。要用什麼工具，去製造那種工具，現在用起來剛好順勢，看能不能趕快將她完成……，不，看能不能照我的意思去做。」他說：「看能不能趕快將她完成……」，一時覺得不妥，改口道：「看能不能照我的意思去做。」他的作品並非「說明性」的東西，無法按照計劃完成。一位真實藝術家，觀察、感覺、思考交錯進行，作品在不斷調整中逐漸定型，陳夏雨道：「我是說，青銅〈女軀幹像〉的說明一出來，就可以停止這件作品的製作。沒有說明，那些變成廢物。」「說明」什麼？說明女體的真實內容，夏雨先生道：「好比這裡面包含幾條筋，有重要的，有不重要的。」在製作過程中，「那個『說明』還沒做妥當；雖說還沒做妥當」，藝術的觸角多方嘗試，「有另外一種效果產生才是。」如前所述，圖版108-1的疙瘩紋，作用於圖版111-2，成了乳房正上方的幾條粗筋，「有另外一種效果產生」。不具意義的一坨疙瘩紋，經由藝術研探而再造自然，成了女體的重要表現內容。

陳夏雨為何特意強調「筋」？

插圖29 耐火材碎片

插圖30 磨石片

插圖31 切割片

中醫古籍描述：「骨節之外，肌肉之內，四肢百骸，無處非筋。如人肩之能負，手之能攝，足之能履，通身之活潑靈動者，皆筋之挺然者也。」人體各部位的活動，都需用到筋脈。夏雨先生的雕塑作品，特別注重人體筋脈的作用，「能於形似中得筋力，於筋力中傳精神，筋力勁則勢在」，「勁由於筋，力由於骨」（《手抄太極拳老譜》），筋力有所表現，作品才能逼現勢面sé-bīn的力量，神氣自顯。有趣的是，自然界中，女體乳房正上方，並不存在圖版111-2那幾條粗筋。了解陳夏雨的創作意圖，再審視圖版111-3，乳房正上方那四道淺色刮痕，可判讀為：此表現方式同於圖版111-2，是為筋脈，作為乳房與胸部的連結，將乳房這個球體吊起，繫於胸部，同時運作自左上往右下的走勢。陳夏雨這位嚴格的寫實主義者，善以高妙奇譎的造形語言再造自然，touch（筆觸）細膩有韻致，層疊繁複，蘊含深意。

雕塑作品，諸如〈浴女〉，先以油土捏塑，而後翻成樹脂，製作之際，油土可塑性高，可以隨意手捏，或用器物刮劃。至於青銅器，硬度高，同樣一個小touch（筆觸），使用耐火材碎片，需刮磨多久，才能形成一個有價值的touch。在「形」的凹凸表現方面，青銅器刮磨之時，只能減去，無法填補墊高，萬一失手挖深，隨即造成破壞，難以彌補，更增添製作上超高難度。在青銅〈女軀幹像〉上進一步處理，筆者有所懷疑：「可是，這種只能減，不能加。」夏雨先生回答：「是呀，可以減，不能加，所以……以色來代替，以色來補救。譬如，打磨後，讓銅的本色出現」，他笑著說：「這種工作，過去還不曾做過。」圖版111-3即以淺、深褐黃色調來運作，塗上暗褐色為「加」，刮除暗褐、露出亮黃青銅本色為「減」；以不規則的亮、暗紋理相互調配，結合凹凸質感與細線紋，暗示「形」的強有力運作與空間價值。

仔細觀察圖版111-1，青銅〈女軀幹像〉心窩、上腹、下腹等部位，筋肉凹凸分明，筆力雄渾，柔順、剛勁兼有，色彩深、淺錯雜。空間距離確定，「面」的轉折細密，胸口與右乳房左側交界處，即做出十幾個小「面」，與乳房交互作用，高明巧妙，蘊含豐富。青銅硬質，在陳夏雨手中軟如黏土，表現出女體柔軟、豐滿而勁挺的韻致。

似此，需耗費大量體力與無所拘限的心靈力量之工作，竟由一位八十高齡的老者完成，讓人不可思議。這位老者當時正蒙受髖骨手術與肺心病折磨，經常缺氧。一九九七年一月廿五日，夏雨先生告訴筆者：「以前，晚上睡覺，睡一陣子，感覺呼吸困難，沒什麼辦法，拿扇子……」，他用手比了個搧鼻子的手勢，拿扇子搧鼻子，增加供氧量。

圖111-1、111-2
青銅〈女軀幹像〉　局部

圖111-3
青銅〈女軀幹像〉　局部

圖111-4
青銅〈女軀幹像〉　背部

圖112
青銅〈女軀幹像〉　局部
（王偉光攝於1997.11.20）

年 表
Chronology Tables

年代	陳夏雨生平	《國內藝壇	國外藝壇	一般記事（國內、國外）
1917	·一歲。7月8日出生於台中縣瀨海的龍井鄉，為長子。他的祖父是當地富戶。父親陳春開擔任龍井鄉保正，熱心服務鄉梓。	·鄉原古統至台灣任教美術 ·徐悲鴻赴日研究美術	·未來派畫風、立體派畫風出現在二科會 ·德斯布魯克、蒙德利安創抽象藝術雜誌《樣式》 ·查拉創《達達》雜誌 ·羅丹、德嘉去世	
1922	·六歲。他的叔伯輩分家後，陳春往台中方向發展，來到大里買地，定居大里鄉內新村。 ·他從小喜愛工藝製作，觀看廟會布袋戲演出，回家後，想做個布袋戲偶頭，取來一把銅鑰匙，磨利了，把硬竹節削製成偶頭。	·張秋海、顏水龍入東京美術學校西畫科 ·楊三郎入京都工藝學校 ·台灣美術社書畫展覽會 ·黃土水〈擺姿勢的女人〉入選帝展	·春陽會成立 ·「行動」畫會創立 ·朝鮮美術展覽會開設 ·康丁斯基受聘任教於包浩斯 ·達達國際展於巴黎舉行	·台灣教育會公布設公學校高等科，並增設台人中學兩所
1924	·八歲。入大里公學校就讀，喜歡畫畫。	·黃土水〈水牛白鷺〉（部外）入選帝展 ·石川欽一郎再度來台任教，並舉行畫展 ·廖繼春、陳澄波入東京美術學校師範科 ·楊三郎轉入關西美術學校西畫科 ·山本鼎至台考察民間工藝美術並演講	·《工作室》雜誌創刊 ·三科會成立 ·布魯東發表「超現實主義」宣言，並創《超現實主義革命》刊物	
1925	·九歲。上學途中，見裱畫店的畫師作百雀圖，頗為著迷，回家後即自我揣摩。	·陳植棋入東京美術學校西畫科 ·陳澄波、木下靜涯等個展 ·陳清汾赴日，入關西美術學院 ·全島洲、郡教育會逐漸開辦例年度公小學校美術展 ·林風眠任北平藝術專科學校校長	·東台邦畫會成立 ·「超現實主義」首展於巴黎舉行	·上海五卅慘案
1929	·十三歲。轉入台中忠孝公學校就讀。	·陳植棋、曹秋圃、蔡雪溪等個展 ·李梅樹入東京美校師範科，李石樵入川端畫學校 ·陳澄波赴上海任教新華藝專、藝苑 ·嘉義鴉社書畫會成立並展出 ·新竹書畫益精會主辦全島書畫展，3年後出版《現代台灣書畫名集》 ·楊三郎、林玉山返台 ·陳德旺、洪瑞麟赴日 ·陳澄波〈早春〉、藍蔭鼎〈街頭〉入選帝展 ·台中文雅會首回同人展 ·小林萬吾於台中個展 ·第一次全國美術展覽會於上海舉行 ·顏水龍赴巴黎	·青龍社創立 ·日本無產階級美術家同盟組成 ·吉川靈華、岸田劉生去世 ·紐約現代美術館開幕 ·達利風靡巴黎	·矢內原忠雄《帝國主義下的台灣》出版
1930	·十四歲。入淡江中學就讀，住宿校中，開始接觸攝影。	·王亞南再度至台半年 ·楊三郎〈南支郷社〉入選春陽展 ·郭雪湖、陳進、林玉山等組栴檀社並展出 ·顏水龍赴巴黎 ·陳清汾〈春期之光〉、劉啟祥〈台南風景〉及松ケ崎亞旗入選二科會 ·陳清汾入選巴黎秋季沙龍 ·張秋海〈婦人像〉、陳植棋〈淡水風景〉入選帝展 ·任瑞堯〈水邊〉參加台展引起爭議，自動退出 ·陳澄波〈普陀山的普濟寺〉、立石鐵臣〈海邊風景〉、陳植棋〈芭蕉〉、黃土水〈高木博士像〉入選東京第二屆聖德太子美術奉贊展 ·酒井精一、渡邊一義、鹽月桃甫於台北個展 ·黃土水完成〈水牛羣像〉，去世 ·嘉義「黑洋社習畫會」成立 ·台中油畫「榕樹社」成立並展出，台中洋畫「東光社」成立並展出	·日本美術展於羅馬 ·獨立美術協會成立 ·前田寬治、下山觀山歿 ·超現實主義的宣傳刊物《盡忠革命的超現實主義》創刊 ·達利確立「偏執狂的批判」方法	·霧社事件 ·台灣文化三百年紀念會於台南舉行
1931	·十五歲。肋膜炎發作，辦理休學，在家調養。自製沖放底片的放大機。	·日本獨立美術展於台北首次例展 ·呂璞石赴日，入東北帝國大學 ·陳慧坤、陳清汾定居 ·李石樵入東京美術學校 ·張啟華自日本美術學校畢業 ·陳植棋去世 ·黃土水、陳植棋遺作展 ·今井太郎、秦金伯、丸山晚殿、今井爽邦、水谷清、宮澤有為男自日抵台個展 ·嘉義書畫藝術研究會成立，第五屆台展開始地方巡迴展出 ·廖繼春〈椰樹風景〉入選帝展 ·顏水龍入選巴黎秋季沙龍 ·林錦鴻個展 ·龐薰琹、倪貽德等於上海成立「決瀾社」 ·于右任於上海成立「標準草書社」 ·潘天壽、張書旂等成立白社畫會 ·台灣日本畫協會首次公開展出	·日本版畫協會成立 ·新興大和繪會、槐樹社、「一九三〇年會」解散 ·《美術研究》創刊 ·小堀鞆吉、小出楢重歿 ·紐約首度舉行「超現實主義」展	·滿州事變 ·台灣民眾黨被禁 ·張維賢於台北成立「民烽演劇研究所」 ·台灣文藝作家協會成立，發行《台灣文學》 ·王白淵《蕀之道》出版
1933	·十七歲。隨舅父赴日，擬入日本寫真學校專攻攝影，未果。因病返台。此時，舅父由日本攜回雕塑家堀進二製作的〈林東壽（外公）胸像〉，深受感動，決意以雕塑為志業，先行自我摸索製作。	·郭柏川、李梅樹入選光風會展 ·日本獨立美協第三回巡迴展於教育會館 ·陳清汾入選二科會 ·劉啟祥入選巴黎秋季沙龍 ·顏水龍返台個展 ·《東寧墨蹟》出版 ·陳澄波、楊三郎返台定居 ·李石樵〈林本源庭園〉入選帝展 ·基隆東壁書畫研究會成立並舉行聯展 ·呂基正自廈門繪畫學校畢業赴日 ·赤島社解散	·日五玄會創立 ·日本有關重要美術品保存法公布 ·山元春舉、平福平穗、森田恆友、古賀春江去世 ·納粹極力打壓現代藝術，下令關閉包浩斯	·台灣文藝協會成立 ·希特勒就任德國總理，納粹執政，日、德退出國際聯盟

年代	陳夏雨生平	國內藝壇	國外藝壇	一般記事（國內、國外）
1934	・十八歲。製作〈青年胸像〉（〈大舅胸像〉）、〈青年坐像〉。	・楊三郎、李逸樵、郭雪湖、鄭香圃、神港津人、林玉山、蔡雪溪個展 ・李梅樹返台 ・顏水龍受聘為第八屆台展西畫部審查委員 ・曹秋圃入選東京書畫展一等獎 ・陳澄波〈西湖春色〉、廖繼春〈小孩二人〉、李石樵〈畫室中〉、陳進〈合奏〉入選帝展 ・何德來返日前送別展 ・陳澄波、陳清汾、楊三郎、李梅樹、李石樵、廖繼春、顏水龍、立石鐵臣組台陽美協（西畫）發起會 ・六硯會（東洋畫）發起會 ・藤島武二至南部寫生一個月 ・陳進入選日本美術院第廿一屆展	・福島收藏巴黎學院派作品公開 ・日本無產階級美術家同盟解散 ・藤田嗣治歸國 ・高材光雲、藤田文藏、大熊氏廣、川材清雄、久米桂一郎、三岸好太郎、片多德郎、竹久夢二去世 ・紐約現代美術館舉行「機械藝術展」	・台灣文藝聯盟成立，張深切為委員長，發行《台灣文藝》 ・張維賢等組台北劇團協會
1935	・十九歲。製作〈祖母胸像〉、〈孵卵〉、〈林草夫婦胸像〉等作品數件。	・陳水森赴日 ・日本畫家高橋虎之助、中材黎峯、陸蕙畝、松田修平、橘小夢、長谷川路可、岡田邦義、藤本柚、田能村篁齊分別來台個展 ・林玉山赴京都入堂本印象畫孰 ・曹秋圃、楊三郎、朱芾亭至中國大陸展出及寫生 ・立石鐵臣等組創作版畫會 ・台灣美術聯盟第一屆台北、台中展出 ・台陽美協公募第一屆台北展出 ・六硯會主辦第一屆東洋畫講習會 ・陳德旺〈裸女仰臥〉入選第九屆「台展」，得朝日賞 ・李石樵〈編物〉入選部會展 ・陳清汾〈南方花園〉、李仲生〈靜物〉入選二科會 ・第九屆台展取消台籍審察員 ・楊三郎受薦為春陽會會友 ・林克恭個展 ・日本陶藝家大森光彥展於台北	・日本帝國美術院改組 ・松岡映丘等國畫院組成 ・東邦雕塑院組成 ・速水御舟、藤川勇造歿 ・米羅參加超現實主義展 ・席涅克、馬列維奇去世 ・紐約惠特尼美術館「抽象藝術」展	・台灣自治律令公布 ・《台灣新文學》創刊 ・台灣始政四十週年紀念博覽會於台北舉行
1936	・二十歲。從台灣前往日本，3月，持陳慧坤介紹信，進入水谷鐵也（前東京美術學校塑造科教授）工作室當學徒，幫忙木雕上色……工作當雜工；製作肖像。製作〈楊盛如立像〉、〈日本人坐像〉。模仿水谷風格製作〈乃木將軍立像〉（櫻花木刻）。	・鄉原古統返日，梅壇社解散 ・陳進〈化粧〉入選春季帝展 ・劉啟祥自法返日個展 ・日本畫家廣田剛郎、光安浩行、小川武二、豐原瑞雨、池田寒山、桑重儀一、兒島榮次郎、酒井精一、足立源一郎、平澤熊一、宮辰武夫，分別來台個展 ・松本光治、曹秋圃、鄭啟東、鹽月桃甫、黃水文、林玉山、洪水塗、區建公、古瀨虎麓、洪瑞麟、蘇秋東、呂孟津、林華嵩（故）分別個展 ・李仲生〈逃走的島〉、陳清汾〈初夏之庭〉、松ヶ崎亞旗〈鎮之前〉、劉啟祥〈蒙馬特〉、〈窗〉入選二科會 ・新興洋畫會成立並展出 ・第二屆台陽展開幕前，李石樵〈橫臥 裸婦〉被總督府以風紀問題要求撤回 ・陳進〈山地門社之女〉、廖繼春〈窗邊〉、李石樵〈楊肇嘉先生家族像〉入選文展 ・陳德旺〈藍衣〉入選第十屆「台展」 ・六硯會發起作品頒布會，擬籌款設美術館未果 ・陳澄波入選光風會展 ・楊佐三郎、洪瑞麟入選春陽會展 ・MOUVE洋畫集團成立 ・台展（台灣美術展覽會）至第十屆告一段落	・日本帝國美術院再改組，春秋二季各設帝展與文展 ・一水會、新制作派協會成立 ・達利完成〈內亂的預感〉 ・羅斯福總統成立幫助失業藝術家的WPA	・文藝聯盟分別於東京及台北召開文藝座談會，畫家代表亦列席 ・《台灣文藝》停刊
1937	・二十一歲。經由雕塑界前輩白井保春介紹，轉入院展系統的雕塑家藤井浩祐（日本藝術院會員）處研習。數年間製成〈仰臥的裸女〉、〈裸女臥姿〉等習作小品五件。	・王少濤、楊啟東、郭雪湖、劉啟祥、李石樵、大橋了介、宮田舍彌、白川武人、廖繼春個展、日本畫家安宅安五郎、飯田石雄、吉永瑞甫分別至台個展 ・王悅之（劉錦堂）去世 ・金潤作赴日入大阪美術學校，黃鷗波赴東京入川端畫學校，林有湾在日入洋畫研究所 ・王白淵在上海被捕，押回台北入獄 ・因七七事變，台展取消，舉行皇軍慰問展 ・張李德和、張金柱、鄭淮波、鄭竹舟入選日本文人畫展 ・張國珍入選泰東書道院展	・日本廢帝國美術院 ・公布帝國藝術院官制 ・橫山大觀、竹內栖鳳、藤島武二、岡田三郎助受文化勳章 ・自由美術家協會、新興美術院組成 ・畢卡索開始製作〈格爾尼卡〉 ・德國納粹余慕尼黑集超現實派、未來派、表現派等前衛作品開墮落美術展	・七七事變中日戰爭 ・台灣各報禁止中文欄、廢止漢文書房 ・《風月報》半月刊發行
1938	・二十二歲。10月，作品〈裸婦〉入選第二回「新文展」（其前身為「帝展」）。	・第一屆府展（台灣總督府美術展覽會）開幕 ・陳德旺、陳春德、洪瑞麟等組成行動美術會，第一屆於台北展出 ・第四屆台陽展舉辦黃土水及陳植棋紀念展 ・日本畫家橋本光風、齋藤與里、山本鼎、小崎省三、小早川篤四郎，陸續於台北個展 ・廖德政赴日，入川端畫學校 ・戰爭歷史繪畫展 ・洪瑞麟返台，任職礦場 ・陳永森〈冬日〉、立石鐵臣〈黃昏〉、廖繼春〈窗邊少女〉、張翩翩〈靜物〉、西尾善積〈月下女子〉入選第二回文展，洪瑞麟〈東北的人〉入選，楊佐三郎〈鄉林〉、〈創濤寺〉參展春陽會 ・陳清汾〈相思樹之街〉出品一水會 ・劉啟祥〈肉店〉、〈坐婦〉入選二科會 ・基隆白洋畫會成立並展出	・新美術人協會、陸軍從軍畫家協會 ・東京帝室博物館再建成 ・小川芊錢、松岡映丘、西村五雲、倉田白羊去世 ・滿州國美術展開辦 ・超現實主義國際展於巴黎舉行	・總督府實施台民志願兵制，並徹府推行皇民化

年代	陳夏雨生平	國內藝壇	國外藝壇	一般記事（國內、國外）
1939	·二十三歲。10月，費時兩個月製作的〈髮〉入選第三回「新文展」。製作〈辜顯榮立像〉、〈婦人頭像〉、〈鏡前〉。	·立石鐵臣參展國畫並返台定居 ·楊三郎〈夏之海邊〉、〈秋客〉參展東京聖戰美術展 ·李梅樹〈紅衣〉入選第三屆文展 ·陳德旺〈競馬場風雲〉入選第二屆「府展」 ·藍蔭鼎〈市場〉入選一水會展 ·林之助自帝國美術學校畢業	·日本陸軍美術協會、美術文化協會創立 ·岡田三郎助、村上華岳、野田英夫去世 ·朝鮮總督府美術館竣工	·第二次世界大戰爆發 ·《台灣教育沿革誌》創刊 ·總督府推行治台三政策：皇民化、工業化與南進
1940	·二十四歲。3月，作品〈鏡前〉參加日本雕刻家協會第四回展。10月，作品〈浴後〉參加日本紀元二千六百年奉祝展（這一年，「新文展」停辦，改由「紀元二千六百年奉祝美術展覽會」取代）。 ·製作〈辜顯榮胸像〉、〈川村先生胸像〉、〈婦人頭像〉。	·廖德政入東京美術學校油畫科，林顯模入川端畫學校 ·鹽月桃甫、郭雪湖個展 ·創元會（洋畫）第一屆例展於台北 ·第六屆台陽展增設東洋畫部 ·陳夏雨、李梅樹等於東京參展奉祝紀元二千六百年展，此展並移至台北新制作派會員展 ·陳德旺〈水邊〉入選第三屆「府展」 ·行動美術會改名「台灣造型美術協會」 ·顏雲連赴上海，入日中美術研究所 ·陳德旺返台定居 ·蘇聯莫斯科東方文化博物館舉辦「中國戰時藝術展覽會」	·日本紀元二千六百年奉祝美術展舉行，各團體參加 ·正倉院御物展開幕 ·水彩連盟、創元會組成 ·川合玉堂受文化勳章 ·正植彥、長谷川利行歿 ·保羅·克利去世 ·勒澤、蒙德利安到紐約	·日德義三國同盟成立 ·台灣戶口規則修改，並公布台籍民改日姓 ·西川滿等人組「台灣文藝家協會」並發行《文藝台灣》、《台灣藝術》創刊名促進綱要
1941	·二十五歲。4月26-30日，第七屆「台陽展」於公會堂（1945年更名為中山堂）展出，增設雕刻部，陳夏雨與蒲添生等加入台陽美術協會。 ·以〈坐像〉入選日本「雕刻家協會展」（5月29日－6月5日），獲得「協會賞」，次年被推薦為會員。 ·獲「帝展」無鑑查（免審查）出品的資格，以作品〈裸婦立像〉參加第四回「新文展」（10月16日－11月20日），自此以後，一直到1944年，每年都以免審查資格出品「新文展」。 ·製作〈王井泉頭像〉、〈楊肇嘉之女頭像〉。	·第一台灣造型美術協會展（也是最後正式展出） ·顏水龍於台南縣籌設南亞工藝社 ·第七屆台陽展新設雕刻部 ·郭雪湖至廣州參加日華合同美術展望會，並於香港個展 ·陳進〈台灣之花〉、陳永森〈鹿苑〉、西尾善積〈城隍祭的姑娘〉、佐伯久〈松林小徑〉、陳夏雨〈裸婦立像〉（無鑑查）入選第四屆文展 ·陳德旺〈南國風景〉入選第四屆「府展」 ·黃清埕〈亭〉、吳天華、范倬造自東京美術學校畢業 ·陳澄波入選第二十八回光風會展 ·台灣造型美術展於教育會館 ·楊佐三郎參加第十九回春陽會展	·大日本海洋美術協會 ·大日本航空美術協會 ·全日本雕塑家連盟結成 ·鹿子木孟部去世 ·布魯克、恩斯特、杜象逃往美國 ·貝納爾去世	·新民報改稱興南新聞 ·風月報改皇民奉公會成立 ·張文環等組成文社，發行《台灣文學》 ·金關丈夫主編《民俗臺灣》 ·日軍襲珍珠港，美國參加大戰
1942	·二十六歲。暑假返台，9月與施桂雲女士結婚後赴日。作品〈靜子〉等二件參加第八屆「台陽展」。製作〈聖觀音〉。	·呂鐵州歿 ·陳進〈香蘭〉、李石樵〈閑日〉入選第四屆文展 ·立石鐵臣〈台灣之家〉等參展國畫會 ·楊三郎〈風景〉參展春陽會 ·黃清埕〈亭〉入選日本雕刻家協會第六屆展並獲獎勵賞	·《日本美術》創刊 ·開始管制繪畫具 ·全日本畫家報國會、生產美術協會組成 ·大東亞戰爭美術展開幕 ·竹內栖鳳、丸山晚霞去世 ·國際超現實主義展於紐約舉行 ·佩姬·古根漢成立「本世紀紐約的藝術」畫廊	·台灣作家代表參加東京「大東亞文學者大會」
1943	·5月27日，「新文展」作品〈髮〉捐贈台中教育博物館。10月16日至11月4日，〈裸婦〉參展第六回「新文展」。製作〈鷹〉等作品。 ·長女幸珠出生。	·倪蔣懷、黃清埕去世 ·王白淵出獄 ·美術奉公會成立，辦戰爭漫畫展 ·第九屆台陽展特別舉辦呂鐵州遺作展 ·蔡草如入川端畫學校 ·劉啟祥〈野良〉、〈收穫〉入選二科會 ·劉啟祥獲第三十回二科賞，成為會友 ·府展第六屆（最後）展出 ·陳進〈更衣〉、院田繁〈造船〉、西尾善積〈老人與釣具〉、陳夏雨〈裸婦〉（無鑑查）入選第六屆文展 ·許武勇入選第十三回獨立展 ·李石樵獲文展無鑑查資格	·日本美術報會、日本美術及工業統制協會組成 ·伊東忠太、和田英作受文化勳章 ·藤島武二、中村不折、島田墨仙去世 ·莫里斯·托尼去世 ·傑克森·帕洛克紐約首展	·《文藝台灣》、《台灣文學》停刊
1944	·二十八歲。3月10日夜晚，東京開大火，住處被燒燬，遷往四國施桂雲的老師家近旁。 ·經由朋友介紹，進入軍事工廠做半天工，如此，可免於被軍部徵調去當兵。 ·製作〈裸女立姿〉，寄存草偉甫太太處，得以逃過戰火，戰後借回翻銅。 ·製作樹脂〈聖觀音〉（仿木刻）等	·張義雄赴北平 ·金潤作返台定居 ·台陽十週年紀念展覽會招待出品 ·顏水龍任職台南高工 ·因二次大戰轉為劇烈官方府展停辦	·根據「美術展覽會取報要綱」一般公展中止 ·二科會等解散 ·文部省戰時特別展 ·荒木十畝去世 ·康丁斯基、孟克、蒙德利安去世	·台灣文學奉公會發行《台灣文藝》 ·全島六報統合為台灣新報
1945	·二十九歲。〈裸女立姿〉參加巴西國際展。3月10日美國首度大舉轟炸東京，不少作品在此時被毀。 ·同年8月15日日本投降，夫婦倆遷回東京市，短期間內到處找房子、租房子，沒有工作室。	·台陽展停辦，全省展活動暫停 ·石川欽一郎逝世 ·顏水龍受聘為台灣省立台南工業專科學校（今成功大學）副教授 ·陳進白日返台 ·台灣文化協進會成立	·「五月沙龍」首展於巴黎舉行 ·日本「二科會」重組，成為因大戰而終止的美術團體中，第一個復出者	·德國、日本投降，二次大戰結束 ·10月25日台灣光復
1946	·三十歲。5月回國，船行途中長子伯洋出生。 ·製作〈兔〉、〈楊基先頭像〉、〈林朝棨胸像〉。 ·作品〈兔〉、〈裸婦〉以審查委員資格參加第一屆「省展」。11月受聘在台中師範學校擔任教職。	·台灣行政長官公署公布「台灣省全省美術展覽會章程及組織規程」 ·戰後台灣第一屆全省美展於台北市中山堂正式揭幕 ·台北市長游彌堅設立「台灣文化協進會」，分設文學、音樂、美術三部，延聘藝術界知名人士數十人為委員 ·台灣省立博物館正式開館 ·台陽美術協會暫停活動 ·莊世和自日返台 ·陳澄波膺選為第一屆參議會議員。並正式向中國國民黨台灣省黨部申請入黨。為全省畫家中第一位國民黨員 ·陳夏雨以〈裸女之一〉參展第一屆日展，陳進以作品〈繡裙〉入選此展	·畢卡索創作巨型壁畫〈生之歡愉〉 ·亨利摩爾在紐約近代美術館舉行回顧展 ·美國建築設計家華特展示螺旋型美術館設計模型，該館名為古根漢美術館 ·路西歐·封答那發表「白色宣言」 ·拉吉羅·莫侯利－那基在芝加哥形成「新包浩斯」學派，於美國去世 ·日本文展改稱「日本美術展」（日展）	·聯合國安理會成立，中國為常任理事國之一 ·台灣全省參議員選舉 ·國民政府還都南京 ·台灣各報廢除日文版 ·國民政府主席蔣中正偕夫人抵台巡視 ·台南發生大地震 ·國民大會通過中華民國憲法 ·美英蘇公布雅爾達密約 ·英法美蘇成立德國管理理事會 ·國際聯盟解散

年代	陳夏雨生平	國內藝壇	國外藝壇	一般記事（國內、國外）
1947	・三十一歲。發生二二八事件，不少好友、同事及其家人被捕入獄或遇害失蹤，受此事件影響，製成〈醒〉。 ・製作〈洗頭〉（「台陽展」出品）、〈男子裸身立像〉。 ・第二屆「省展」聘為審查委員，出品〈基先兄〉（即〈楊基先頭像〉）等二件。 ・作品〈牛〉參加第十一屆「台陽展」（即「光復紀念展」），展後退出台陽美術協會。6月辭去教職。 ・次子伯中出生。製作〈新彬孀頭像〉。	・第二屆全省美展在台北市中山堂舉行 ・李石樵創作油畫巨作〈田家樂〉 ・畫家陳澄波在「二二八」事件中被槍殺 ・台灣省立師範學院成立圖畫勞作專修科，由莫大元任科主任 ・畫家張義雄等成立純粹美術會 ・北平市美術協會散發「反對徐悲鴻摧殘國畫」傳單，徐悲鴻發表書面「新國畫建立之步驟」	・法國國家現代藝術博物館開幕 ・法國畫家納彼爾去世 ・法國野獸派畫家馬各去世 ・英國倫敦畫廊展出「立體畫派者」 ・「超現實主義國際展覽」在法國梅特畫廊揭幕 ・日本「帝國藝術院」改稱「日本藝術院」	・台灣發生「二二八」事件 ・台灣省行政長官公署撤銷，改組為省政府 ・中華民國憲法開始實行 ・印度分為印度、巴基斯坦兩國 ・德國分裂為東西德
1948	・三十二歲。第一屆「南部展」展出裸女作品兩件，水牛浮雕一件。 ・製作〈梳頭〉、〈貓〉及〈茶藥商胸像〉。 ・製作〈少女頭像〉、〈裸女坐姿〉。 ・第三屆「省展」聘為審查委員。長子患腸炎去世。	・第三屆全省美展與台灣省博覽會在總統府（日據時代的總督府）合併舉行展覽 ・台陽美術協會東山再起，舉行戰後首次展覽，在台北中山堂舉行「光復紀念展」及「第十一屆台陽展」 ・《郭柏川返台首次個展》於台北中山堂舉行，展出四十幅北平故都風景 ・馬壽華（時任台灣省物資調節委員兼財政廳長）擔任全省美展評審委員，為大陸來台畫家中任省展評審第一人 ・青雲美術展覽會由金潤作、許深淵、呂基正、黃鷗波等籌創 ・席德進來台，任教於嘉義中學	・「眼鏡蛇藝術群」成立於法國巴黎 ・出生於亞美尼亞的美國藝術家艾敘利・高爾基於畫室自殺 ・杜布菲在巴黎成立「樸素藝術」團體 ・義大利威尼斯雙年展頒發大獎推崇本世紀的偉大藝術家喬治・布拉克 ・法國藝術家喬治・盧奧和畫商遺屬長年官司勝訴，獲得對他認為尚未完成的作品的處理權，他公開焚毀三百一十五件他認為不允許存在的作品	・第一屆立法委員選舉 ・第一屆國民大會南京開幕 ・蔣中正、李宗仁當選行憲後中華民國第一任總統、副總統 ・台灣省通志館成立（為台灣省文獻會之前身）由林獻堂任館長 ・中美簽約合作成立「農村復興委員會」，蔣夢麟任主任委員 ・甘地遇刺身亡 ・蘇俄封鎖西柏林，美、英、法發動大規模空軍突破封鎖，國際冷戰開始 ・國際法庭東京審判宣判 ・以色列建國 ・第十四屆奧運在倫敦舉行 ・朝鮮以北緯三十八度為界，劃分為南、北韓 ・大戰後第一次中東軍事衝突 ・聯合國大會通過世界人權宣言
1949	・三十三歲。在評審第三屆「省展」雕塑作品時，與蒲添生發生意見衝突，堅辭「省展」審查委員。從此謝絕外務，閉鎖在工作室裡，勤奮鑽研，數十年如一日。 ・9月，次女幸如出生。	・第四屆全省美展在台北市中山堂舉行 ・台北師範學院勞作圖畫科改為藝術學系，由黃君璧任系主任 ・「青雲展」第一屆展覽會 ・李仲生入台北第二女子中學任美術教師 ・「郭柏川個展」在台南市議會禮堂舉行 ・廖德政辭去台北師範學校藝術科教職 ・江兆申來台，次年冬拜溥心畬為師學畫	・德國表現主義畫家貝克曼去世 ・馬諦斯獲第二十五屆威尼斯雙年展大獎 ・美國抽象表現主義畫家克來因在紐約舉行第一次畫展 ・年僅二十二歲的新具象畫家畢費堀起巴黎畫壇	・陳誠出任行政院長 ・首任台灣行政官陳儀被處槍決 ・台灣省行政區域調整，劃分為五市十六縣 ・蔣渭水逝世廿週年紀念大會在台北市舉行 ・韓戰爆發，美國第七艦隊巡防台灣海峽；中共介入韓戰 ・自1950至1960年，中國大躍進，引起中國大飢荒，據法國媒體報導餓死者四千五百萬人
1950	・三十四歲。製作石刻〈三牛浮雕〉、〈王氏頭像〉。	・台灣省依國際慣例，定3月25日為「美術節」 ・「莊世和抽象畫展」於屏東市介壽圖書館 ・李澤藩在新竹發起新竹美術研究會 ・何鐵華將〈廿世紀〉社於台北復社，出版《新藝術》月刊，並任主編 ・鄭善禧自福建來台，投考台南師範學校藝師科 ・郭柏川任教成功大學建築系 ・第五屆全省美展於台北市中山堂，溥心畬、黃君璧加入全省美展評審陣容 ・朱德群與李仲生等在台北創設「美術研究班」 ・教育部舉辦西洋名畫欣賞展覽會	・德國表現主義畫家貝克曼去世 ・馬諦斯獲第二十五屆威尼斯雙年展大獎 ・美國抽象表現主義畫家克來因在紐約舉行第一次畫展 ・年僅二十二歲的新具象畫家畢費堀起巴黎畫壇	
1951	・三十五歲。接受楊肇嘉委託，製成等身大〈農夫〉，由台北合作金庫收藏，另製作〈施安塽（裸身）胸像〉、小件〈農夫〉等。 ・9月，三女幸婉出生。	・顏水龍受聘為省政府建設廳技術顧問，專門輔導手工業者 ・郭柏川個展於台北市中山堂，展出作品三十二幅 ・李仲生、劉獅、林聖揚、朱德群、黃榮燦、趙春翔等六人舉辦現代畫聯展於台北市中山堂，並發表宣言推動現代繪畫 ・廿世紀社邀集大陸來台名家舉行藝術座談會討論「中國畫與日本畫的區別」 ・教育廳舉辦「台灣全省學生美展」 ・政治作戰學校成立，設置藝術學系 ・朱德群、劉獅、李仲生、趙春翔、林聖揚等在台北市中山堂舉行「現代畫聯展」	・畢卡索因受韓戰刺激，發憤創作〈韓戰的屠殺〉 ・雕塑家柴金於荷蘭鹿特丹創作〈被破壞的都市之紀念碑〉 ・巴西舉辦第一屆聖保羅雙年展 ・義大利羅馬、米蘭兩地均舉行賈可莫・巴拉的回顧展 ・法國藝術家及理論家喬治・馬修提出「記號」在繪畫中的重要性將超過內容意義的理論	・台灣省政府通過實施土地改革；立法院通過三七五減租條例；行政院通過台灣省公地放領辦法 ・省教育廳規定嚴禁以日語及方言教學 ・台灣發生大地震 ・立法院通過兵役法 ・美國軍事援華顧問團在台北成立 ・杜魯門解除麥克阿瑟聯合國軍最高司令職務 ・聯合國大會通過對中共、北韓實施戰略禁運 ・四十九國於舊金山和會簽訂對日和約，中華民國未被列入簽字國
1952	・三十六歲。製作浮雕〈高爾夫〉，大小各一。	・廿世紀社舉辦「自由中國美展」 ・教育廳創辦「全省美術研究會」 ・楊啟東等成立「台中市美術協會」 ・劉啟祥、張啟華、劉清榮、鄭獲義、陳雪山、施亮、李春祥等組織高雄美術研究會，簡稱高美會 ・台灣省全省教員美術展覽會於台北市中山堂舉行首展 ・第七屆全省美展在台北市綜合大樓舉行	・羅森柏格首度以「行動繪畫」稱謂美國抽象表現主義 ・畫家傑克森・帕洛克以流動性潑灑技法開拓抽象繪畫新境界，也第一次為美國繪畫取得國際發言權 ・美國北卡州的黑山學院由九位逃避希特勒迫害的包浩斯教授創立，此際成為前衛藝術的溫床 ・義大利威尼斯雙年展大獎頒發給亞力山大・柯爾達和魯奧・杜菲	・世運會決議允許中共參加，中華民國退出 ・中日雙邊和平條約簽定 ・中國青年反共救國團成立，蔣經國擔任主席 ・第十五屆奧運在芬蘭赫爾新基舉行 ・美國國防部發表將台灣、菲律賓列入太平洋艦隊管轄，韓戰即使停戰仍將防衛台灣 ・第二次世界大戰歐洲盟軍統帥艾森豪當選美國總統 ・法國人道醫師史懷哲榮獲諾貝爾和平獎
1953	・三十七歲。製作〈許氏胸像〉。	・台南美術研究會首展於台南市第二信用合作社 ・南美會創設美術研究所，後因經濟原因不久解散 ・廖繼春個展於台北市中山堂 ・李仲生陸續於聯合報副刊上發表一連串文章，內容以評介西洋美術思潮、大師，日本畫壇狀況及中國之現代畫家等為主，直至1957年止 ・劉啟祥等成立「高雄美術研究會」 ・高美會決定與南美會聯合舉辦展覽會定期展出，取名為「南部美術展覽會」 ・馬壽華、藍蔭鼎、廖繼春、李石樵、林玉山、施翠峰、何鐵華等籌組「自由中國美術作家協進會」呈請內政部核准	・畢卡索創作〈史達林畫像〉 ・法國畫家布拉克完成羅浮宮天花板上的巨型壁畫〈鳥〉 ・莫斯、基斯林去世 ・日本The Asahi Halt of Kobe展出第一次日本當代藝術作品	・台灣實施耕者有其田及四年經濟計畫 ・《自由中國》連載殷海光譯海耶克〈到奴役之路〉 ・美國恢復駐華大使館，副總統尼克森訪台 ・史達林去世 ・英國伊莉沙白二世加冕 ・韓戰結束

年代	陳夏雨生平	國內藝壇	國外藝壇	一般記事（國內、國外）
1954	・三十八歲。製作〈棒球〉浮雕、〈詹氏頭像〉。	・全省美展在台北市省立博物館舉行 ・林之助等成立「中部美術協會」 ・洪瑞麟等組成「紀元美術協會」 ・台北市文獻委員會主辦藝術座談會，邀請台籍畫家討論有關中國畫與日本畫的問題	・法國畫家馬諦斯與德朗相繼去世 ・義大利威尼斯雙年展大獎頒給達達藝術家阿普 ・巴西聖保羅國際藝術雙年展揭幕新的現代美術館 ・德國重要城市舉辦米羅巡迴展 ・日本畫家Kenzo Okada獲頒芝加哥藝術學院獎 ・美國藝術家賈士柏‧瓊斯繪出美國國旗繪畫	・司法院大法官會議決議中央民代得不改選 ・西部縱貫公路通車 ・中美文化經濟協會成立 ・「中美共同防禦條約」簽訂 ・東南亞公約組織條約簽訂 ・英國將蘇伊士運河管理權歸還埃及
1956	・四十歲。製作〈楊夫人頭像〉及〈佛五尊造像〉浮雕。次子伯中因白血病去世。	・國立歷史博物館設立國家畫廊 ・巴西聖保羅國際藝術雙年展向台灣徵求作品參展 ・中國美術協會創辦《美術》月刊 ・第十一屆全省美展在台北市立博物館舉行	・帕洛克死於車禍 ・德國表現主義畫家艾米爾‧諾爾德去世 ・英國白教堂畫廊舉辦「這是明天」展覽 ・「普普藝術」（Pop Art）正式誕生 ・法國國家現代美術館舉辦勒澤的回顧展	・行政院決定實施大專聯考 ・台灣東西橫貫公路開工 ・《自由中國》社論建議蔣介石不要連任總統 ・埃及將蘇伊士運河收歸國有，英、法、以色列對埃及軍事攻擊 ・匈牙利布達佩斯抗俄運動，俄軍進佔匈牙利 ・日本加入聯合國
1957	・四十一歲。製作〈五牛浮雕〉、〈聖觀音〉及〈叔父頭像〉。	・「五月畫會」與「東方畫會」成立並分別舉行第一屆畫會展覽 ・國立台灣藝術館畫廊成立 ・國立藝術專科學校設立美術工藝科 ・莊世和等在屏東縣成立綠舍美術研究會 ・第十二屆全省美展移至台中舉行 ・雕塑家王水河應台中市府之邀，在台中公園大門口製作抽象造型的景觀雕塑，後因省主席周至柔無法接受，台中市政當局即斷然予以敲毀，引起文評抨擊 ・歷史博物館主持選送中華民國畫家作品參加巴西聖保羅藝術雙展	・建築家兼雕塑家布朗庫西去世 ・美國藝術家艾�915哈特出版他的《為新學院的十二條例》 ・美國紐約古金根美術館展出傑克‧維揚和馬塞‧杜象三兄弟的聯展 ・紐約現代美術館展出畢卡索的繪畫	・台灣民眾不滿美軍法庭判決劉自然的美軍士官無罪，攻擊美國大使館及美國新聞處 ・台塑於高雄開工，帶引台灣進入塑膠時代 ・《文星》雜誌創刊 ・楊振寧、李政道獲諾貝爾獎 ・西歐六國簽署歐洲共同市場及歐洲原子能共同組織 ・蘇俄發射人類史上第一個人造衛星「史瀦特尼克號」
1958	・四十二歲。製作〈芭蕾舞女〉，雙生子女三男琪璜及四女琪珩出生。	・楊英風等成立「中國現代版畫會」 ・馮鍾睿等成立「四海畫會」 ・五月畫會與東方畫會分別第二屆年度展 ・李石樵在台北市中山堂舉行個展 ・「世紀美術協會」羅美棧、廖繼英入會	・盧奧去世 ・畢卡索在巴黎聯合國文教組織大廈創作巨型壁畫〈戰勝邪惡的生命與精神之力〉 ・美國藝術家馬克‧托比獲威尼斯雙年展的大獎 ・日本畫家橫山大觀過世	・台灣警備總司令部正式成立 ・立法院以秘密審議方式通過出版法修正案 ・「八二三」砲戰爆發 ・美國人造衛星「探險家一號」發射成功 ・大戰後首次萬國博覽會於布魯塞爾舉行 ・戴高樂任法國總統
1959	・四十三歲。製作〈聖像〉浮雕（台中市三民路天主教堂收藏）、〈狗〉、〈施安塽（著衣）胸像〉。	・東方畫會與義大利瑷美畫廊合辦義大利現代畫小品展，於台北美而廉畫廊舉行 ・王白淵在《美術》月刊發表〈對國畫派系之爭有感〉 ・蕭明賢、夏陽、劉國松等作品代表參加第1屆巴黎國際青年展 ・顧獻樑、楊英風等籌組中國現代藝術中心，首次籌備會於台北美而廉畫廊舉行 ・國立藝術館畫廊落成 ・張隆延於《文星》24期發表〈草書與抽象畫〉，探討兩者間之關係，推及中西美術的共通性 ・全省美展開始巡迴展出 ・《筆匯》雜誌創刊 ・台中書畫家施壽柏等成立鯤島書畫展覽會 ・顧獻樑、楊英風等發起「中國現代藝術中心」，並舉行首次籌備會 ・許玉燕、許月里、姜鏡泉入世紀美術協會	・義大利畫家封答那創立「空間派」繪畫 ・萊特設計建造的古根漢美術館在紐約開館，引起熱烈的爭議，而萊特亦於本年去世 ・法國政府籌組的「從高更到今天」展覽送往波蘭華沙展出 ・美國藝術家艾倫‧卡普羅為偶發藝術定名 ・美國藝術家羅勃‧羅森柏在紐約卡斯底里畫廊展出，結合繪畫和雕塑的「組合繪畫」 ・紐約現代美術館展出米羅回顧展 ・日本國立西洋美術館開館	・《自由中國》雜誌發表〈我們反對軍隊黨化〉及胡適的〈容忍與自由〉 ・省民政廳統計，至1958年底，台灣人口超過一千萬 ・《筆匯》月刊出版革新號 ・「八七水災」 ・卡斯楚在古巴革命成功 ・新加坡獨立，李光耀任總理 ・第一屆非洲獨立會議
1960	・四十四歲。製作〈十字架上的耶穌〉（台中市忠孝路磊思堂收藏）、〈浴女〉及〈舞龍燈〉。	・由余夢燕任發行人的《美術雜誌》創刊出版 ・版畫家秦松作品〈春燈〉與〈遠航〉被認為涉嫌辱及元首而遭情治單位調查，致使籌備中的中國現代藝術中心遭受波及而流產 ・廖修平等成立今日畫會	・美國普普藝術崛起 ・法國前衛藝術家克萊因開創「活畫筆」作畫 ・皮耶‧瑞斯坦尼在米蘭發表「新寫實主義」宣言 ・英國泰特美術館的畢卡索展覽，參觀人數超過50萬人 ・勒澤美術館在波特開幕 ・美國西部地區的具象藝術在舊金山形成氣候	・國民大會三讀通過修改動員戡亂時期臨時條款 ・吳三連、高玉樹第四十餘人於台北中國民主社會黨中央黨部舉行「在野黨及無黨派人士本屆地方選舉檢討會」 ・雷震「涉嫌叛亂」被捕 ・台灣省東西橫貫公路竣工 ・美國務院聲明，中美兩國協議在美舉行中國故宮古物展，引發中共抗議 ・楊傳廣獲第十七屆奧運十項全能銀牌 ・美、日簽訂新安保條約，石油輸出簽定國組織成立 ・約翰‧甘迺迪當選美國總統
1961	・四十五歲。製作〈農山言志聖跡〉浮雕（台中縣清水高中收藏）。 ・為座落於陽明山嶺頭的台灣神學院大門製作〈龍頭〉柱頭一對，製作之前，先雕〈龍頭〉木刻，大小各一。	・東海大學教授徐復觀發表〈現代藝術的歸趨〉一文嚴厲批評現代藝術，激起「五月畫會」的劉國松為之反駁，引發論戰 ・台灣第一位專業模特兒林絲緞在其畫室舉行第一人體畫展，展出五十多位畫家以林絲緞為模特兒的一百五十幅作品 ・國立藝術專科學校成立美術科 ・何文杞等於屏東縣成立「新造形美術協會」 ・中國文藝協會舉辦現代藝術研究座談會 ・劉國松等於台北中山堂舉行「現代畫家具象展」	・妮姬‧德‧聖法爾以及羅伯特‧勞生柏、尚‧丁格力、賴利‧里弗斯以來福槍射擊妮姬的一張繪畫，從波拉克的「行動繪畫」再進一步成為「來福槍擊繪畫」 ・羅伊‧李奇登斯坦〈看米老鼠〉轉用卡通圖樣繪畫 ・紐約現代美術館展出「集合藝術」 ・美國的素人藝術家「摩西祖母」去世 ・曼‧雷獲頒威尼斯雙年展攝影大獎 ・約瑟夫‧波依斯受聘為杜塞道夫藝術學院雕塑教授	・中央銀行復業 ・清華大學完成我國第一座核子反應器裝置 ・雲林縣議員蘇東啟夫婦涉嫌叛亂被捕，同案牽連三百多人 ・胡適在亞東區科學教育會議演講「科學發展所需要的社會改革」 ・行政院通過第三期四年經建計畫 ・蘇俄首先發射「東方號」太空船，將人送入地球太空軌道 ・東西柏林間的圍牆興建 ・美派軍事顧問前往越南
1962	・四十六歲。製作鋁鑄及水泥〈至聖先師〉、〈呂世明肖像〉。	・廖繼春應美國國務院邀請赴美、歐考察美術 ・「五月畫會」在歷史博物館國家畫廊舉行年度展 ・葉公超等成立「中華民國畫學會」 ・陳輝東等成立「南聯會」 ・聚寶盆畫廊在台北開幕 ・「Punto國際藝術運動」作品來台，於台北國立藝術館展出	・西班牙畫家達比埃斯及保加利亞藝術家克里斯多崛起國際藝壇 ・法國前衛藝術家克萊因心臟病去世 ・俄裔法國雕塑家安東‧佩夫斯納去世 ・義大利佛羅倫斯安東尼歐‧莫瑞提‧西維歐‧羅斯瑞多和亞勃多‧莫瑞提發起「新具象宣言」 ・美國抽象表現主義畫家法蘭茲‧克蘭因去世 ・美國艾渥斯‧克雷發展出「硬邊」極限繪畫 ・美國古根漢美術館展出康丁斯基回顧展 ・美國紐約現代美術館展出高爾基回顧展	・作家李敖在《文星》雜誌上發表〈給談中西文化的人看看病〉，掀起中西文化論戰 ・胡適在中央研究院院長任內心臟病發逝世 ・台灣電視公司開播 ・印度、中共發生邊界武裝衝突 ・美國對古巴海上封鎖，視為「古巴危機」 ・美國派兵加入越戰

年代	陳夏雨生平	國內藝壇	國外藝壇	一般記事（國內、國外）
1964	・四十八歲。製作〈裸女臥姿〉。	・國立藝專增設美術科夜間部 ・美國亨利・海卻來台介紹新興的普普藝術，講題是「美國繪畫又回到了具象」 ・黃朝湖、曾培堯成立「自由美術協會」，並於台灣省立博物館發起召開「十畫會聯誼會」	・美國普普藝術家羅森伯奪得威尼斯雙年展大獎 ・日本巡迴展出達利和畢卡索的作品 ・法國藝術家揚・法特希艾去世 ・出生於瑞典的美國普普藝術家克雷・歐登堡展出他的食物雕塑藝術 ・第三屆「文件展」在德國卡塞爾舉行	・嘉義大地震 ・新竹縣湖口裝甲兵副司令趙志華「湖口兵變」未遂 ・第一條高速公路麥克阿瑟公路通車 ・台大教授彭明敏與學生謝聰敏、魏廷朝起草「台灣人民自救宣言」遭警逮捕 ・中共與法國建交，中華民國宣佈與法斷交
1965	・四十九歲。製作〈尹仲容肖像〉與〈朱氏胸像〉（台中延平中學校長）。	・故宮博物院遷至外雙溪並開始公開展覽 ・私立台南家政專科學校成立美術工藝科 ・中華民國中山學術文化基金會成立 ・劉國松畫論《中國現代畫的路》出版	・超現實主義畫家達利完成晚年大作〈Perpignan車站〉 ・歐普藝術在美國造成流行 ・巴西聖保羅雙年展以超現實主義為主題 ・德國藝術家約瑟夫・波依斯在杜塞道夫表演「如何對死兔解釋繪畫」	・蔣經國出任國防部長 ・副總統陳誠病逝 ・五項運動選手紀政正式列名世界運動女傑 ・美國對華經援結束 ・台灣南部最大水利工程白河水庫竣工 ・《文星》雜誌被迫停刊 ・美國介入越戰 ・英國政治家邱吉爾病逝
1968	・五十二歲。製作鋁鑄、樹脂〈二牛浮雕〉與〈鬥牛〉。	・《藝壇》月刊創刊 ・陳漢強等組成「中華民國兒童美術教育學會」 ・劉文煒、陳景容、潘朝森入「世紀美術協會」	・杜象去世 ・「藝術與機械」大展在紐約舉行 ・紐約現代美術館展出「達達，超現實主義和他們的傳承」	・《大學雜誌》創刊 ・立法院通過九年國民教育實施條例 ・行政院通過台灣地區家庭計畫實施辦法 ・台北市禁行人力三輪車，進入計程車時代
1969	・五十三歲。籌劃〈佛頭〉（水泥）的製作。	・「畫外畫會」舉行第三次年度展	・美國畫家安迪・沃荷開拓多媒體人像畫作 ・歐普藝術家瓦沙雷在匈牙利布達佩斯舉行展覽 ・漢斯哈同在法國國立現代美術館展出 ・美國抽象表現女畫家海倫・法蘭肯絲勒在紐約惠特尼美術館舉行回顧展 ・日本發生學生、年輕藝術家群起反對現有美術團體及展覽會的風潮	・高雄青果運銷合作社集體舞弊，導致行政院局部改組 ・金龍少年棒球隊勇奪世界冠軍 ・中視正式開播及台灣首座衛星通信電台啟用 ・中、俄邊境爆發珍寶島衝突事件 ・美國太空船阿波羅十一號載人登陸月球 ・巴解組織選出阿拉法特為議長 ・以色列總理梅爾夫人組新內閣 ・艾森豪去世 ・戴高樂下台，龐畢度當選法國總統 ・美國掀起反越戰示威
1970	・五十四歲。父親陳春開去世。	・故宮博物院舉辦「中國古畫討論會」參加學者達二百餘人 ・新竹師專成立國校美術師資科 ・廖繼春在歷史博物館舉行個展 ・闕明德等成立「中華民國雕塑學會」 ・「中華民國版畫學會」成立 ・郭承豐等在台北耕莘文教院舉行「七〇超級大展」	・美國地景藝術勃興 ・美國畫家馬克・羅斯柯自殺身亡 ・巴爾納特・紐曼去世 ・德國漢諾威達達藝術家史維特的「美滋堡」（Merzbau）終於重建再現於漢諾威（原件1943年為盟軍轟炸所毀） ・最低極限雕塑家卡爾安德勒在紐約古根漢美術館展出	・中華航空開闢中美航線 ・布袋戲「雲州大儒俠」風靡，引起立委質詢 ・蔣經國在紐約遇刺脫險 ・前《自由中國》雜誌發行人雷震出獄 ・美、蘇第一次限武談判 ・英國哲學家羅素去世 ・沙達特任埃及總統
1975	・五十九歲。母親林甜去世。	・《藝術家》雜誌創刊 ・「中西名畫展」於歷史博物館開幕 ・國家文藝獎開始接受推薦 ・光復書局出版《世界美術館》全集 ・楊興生創辦「龍門畫廊」 ・師大美術系教授孫多慈去世	・美國普普藝術家李奇登斯坦在巴黎舉行回顧展 ・紐約蘇荷區自六〇年代末期開始將倉庫改成畫廊，至今形成新的藝術中心 ・壁畫在紐約、舊金山、洛杉磯蔚為流行 ・米羅基金會在西班牙成立 ・法國巴黎舉行「艾爾勃・馬各百紀念展」 ・日本畫家堂本印象、棟方志功去世	・4月5日，總統蔣中正心臟病發去世 ・北迴鐵路南段花蓮至新城通車 ・《台灣政論》創刊，黃信介任發行人 ・中日航線正式恢復 ・越南投降，北越進佔南越，形成海上難民潮 ・蘇伊士運河恢復通航 ・英國女王伊莉沙白夫婦訪日 ・西班牙元首佛朗哥去世
1979	・六十三歲。台中建府九十週年，應文化基金會邀請，舉行生平第一次「雕塑小品展」。 ・同年，「雕塑小品展」轉往台北春之藝廊展出。製作〈佛頭〉（水泥）。	・「光復前台灣美術回顧展」在太極畫廊舉行 ・旅美台灣畫家謝慶德在紐約進行「自囚一年」的人體藝術創作，引起台北藝術界的關注與議論 ・水彩畫家藍蔭鼎去世 ・馬芳渝等成立「台南新象畫會」 ・劉文煒等成立「中華水彩畫協會」	・達利在巴黎龐畢度中心舉行回顧展 ・女畫家設計家露易絲・德諾內去世 ・法國國立圖書館舉辦「趙無極回顧展」 ・法國巴黎大皇宮展出畢卡索遺囑中捐贈給法國政府其中的八百作品 ・美國紐約古根漢美術館盛大展出波依斯作品 ・法國龐畢度中心展出委內瑞拉動力藝術家蘇托作品	・美國與中共建交 ・行政院通過設立北美事務協調委員會 美國總統簽署「台灣關係法」 ・中正國際機場啟用 ・「美麗島」事件 ・縱貫鐵路電氣化全線竣工，首座核能發電廠竣工 ・多氯聯苯中毒事件 ・伊朗國王巴勒維逃亡，回教領袖何梅尼控制全局 ・以埃簽署和約 ・七國高峰會議 ・巴拿馬接管巴拿馬運河 ・柴契爾夫人任英國首相
1980	・六十四歲。應日本雕塑家白井保春之邀，偕夫人赴日參加「太平洋展」。參展作品為〈梳頭〉、〈洗頭〉，並攜二件裸女作品在日本三個月中完成〈側坐的裸婦〉、〈正坐的裸婦與方形底板〉，是晚年重要代表作。赴日三個月中完成〈側坐的裸婦〉、〈正坐的裸婦與方形底板〉，是晚年重要代表作。 ・返國後，1980-1990年間，製成〈正坐的裸婦與橢圓形底座〉、〈無頭的正坐裸婦與橢圓形底座〉、〈裁去雙腿的裸婦立姿〉。	・《藝術家》創立五週年，刊出「台灣古地圖」，作者為阮昌銳 ・聯合報系推展「藝術歸鄉運動」 ・國立藝術學院籌備成立 ・新象藝術中心舉辦第一屆「國際藝術節」	・紐約近代美術館建館五十週年特舉行畢卡索大型回顧展作品 ・巴黎龐畢度中心舉辦「1919～1939間革命和反聖年代中的寫實主義」特展 ・日本東京西武美術館舉行「保羅・克利誕辰百年紀念特別展」	・「美麗島事件」總指揮施明德被捕，林義雄家發生滅門血案 ・北迴鐵路正式通車 ・立法院通過國家賠償法 ・收回淡水紅毛城 ・台灣出現罕見大乾旱
1981	・六十五歲。再度偕夫人應邀參加「太平洋美展」，參展作品有〈三牛浮雕〉、〈裸女臥姿〉（1964）、〈側坐的裸婦〉（1980）。	・席德進去世 ・「阿波羅」、「版畫家」、「龍門」等三畫廊聯合舉辦「席德進生平傑作特選展」 ・師大美研所成立 ・歷史博物館舉辦「畢卡索展」並舉辦「中日現代陶藝家作品展」 ・印象派雷諾瓦原作抵台在歷史博物館展出 ・立法院通過文建會組織條例	・法國第十七屆「巴黎雙年展」開幕 ・紐約「惠特尼美術館雙年展」開幕 ・畢卡索世紀大作〈格爾尼卡〉從紐約的近代美術館返回西班牙，陳列在馬德里普拉多美術館 ・法國市立現代美術館展出「今日德國藝術」	・電玩風行全島，管理問題引起重視 ・葉公超病逝 ・華沙公約大規模演習 ・波蘭團結工聯大罷工，波蘭軍方接管政權，宣布戒嚴 ・教宗若望保祿二世遇刺 ・英國查理王子與戴安娜結婚 ・埃及總統沙達特遇刺身亡
1991	・七十五歲。偕同夫人赴巴黎，觀賞歷代大師之作。	・鴻禧美術館開幕，創辦人張添根名列美國《藝術新聞》雜誌所選的世界排名前兩百的藝術收藏家 ・紐約舉辦中國書法討論會 ・大陸龐薰琹美術館成立	・德國、荷蘭、英國舉行林布蘭特大展 ・國際都會一九九一柏林國際藝術展覽 ・羅森柏格捐贈價值十億美元的藏品給大都會美術館 ・歐洲共同體藝術大師作品展巡迴世界	・「閩獅」號漁船事件 ・大陸記者來台採訪 ・蘇聯共產政權瓦解 ・波羅的海三小國獨立 ・調查局偵辦「獨台會案」，引發學運抗議

年代	陳夏雨生平	國內藝壇	國外藝壇	一般記事（國內、國外）
1991		· 故宮舉辦中國藝術文物討論會及故宮文物赴美展覽 · 素人石雕藝術家林淵病逝 · 台北市美術館舉辦「台北－紐約，現代藝術遇合」展 · 顏水龍九十回顧展 · 蒲添生、廖德政、陳其寬、楚戈回顧展 · 楊三郎美術館成立 · 黃君璧病逝 · 畫家林風眠去世 · 太古佳士得首度獨立拍賣古代中國油畫 · 立法院審查「文化藝術發展條例草案」，一讀通過公眾建築經費百分之一購置藝術品 · 國立中央圖書館與藝術家雜誌主辦「年畫與民間藝術座談會」	· 馬摩丹美術館失竊的莫內〈印象·日出〉等名作失而復得	· 民進黨國大黨團退出臨時會，發動「四一七」遊行，動員戡亂時期自5月1日終止 · 財政部公布開放十五家新銀行 · 台塑六輕決定於雲林麥寮建廠 · 國慶閱兵前，反對刑法第一百條人士發起「一〇〇行動聯盟」 · 民進黨通過「台獨黨綱」 · 二屆國代選舉，國民黨贏得超過三分之二席位，取得修憲主導權 · 資深中央民代全面退職 · 台灣獲准加入亞太經濟合作會議，經濟部長蕭萬長率代表團赴漢城開會 · 大陸組織「海峽兩岸關係協會」，兩岸關係進入新階段 · 波斯灣戰爭，美國領導的聯軍擊敗伊拉克，科威特復國
1992	· 七十六歲。所住的木造日式房舍天花板崩塌，由「誠品」吳清友邀請設計國父紀念館的王大閎負責改建工程，工作室暫遷嘉義。 · 十幾件舊作翻成蠟模，重新加筆，進行本質性的探討，翻銅再整理，做成後，送交吳清友當屋款。親身處理印模、翻銅、加工等工序，每天長時間工作，延續三年多，導致脊椎變形，體力頓時下滑。 · 開始將〈醒〉紙棉原型去頭、手、腳，翻製成青銅、樹脂等素材的〈女軀幹像〉，進一步加工處理。	· 台北市立美術館與藝術家雜誌主辦「陳澄波作品展」於市美館 · 2月23日藝術家出版社出版《台灣美術全集〈第一卷〉陳澄波》。3月出版《台灣美術全集〈第二卷〉陳進》 · 3月22日，台灣蘇富比公司在台北市新光美術館舉行中國油畫、水彩及雕塑拍賣會，包括台灣本土畫家作品 · 5月，藝術家出版社出版《台灣美術全集〈第三卷〉林玉山》。7月出版《台灣美術全集〈第四卷〉廖繼春》。8月出版《台灣美術全集〈第五卷〉李梅樹》。9月出版《台灣美術全集〈第六卷〉顏水龍》。11月出版《台灣美術全集〈第七卷〉楊三郎》	· 6月，第九屆「文件展」在德國卡塞爾舉行 · 9月24日馬諦斯回顧展在紐約現代美術揭幕	· 4月至10月，世界博覽會在西班牙塞維亞舉行 · 8月，中華民國宣布與南韓斷交 · 中華民國保護智慧財產的著作權修正案通過 · 美國總統選舉，柯林頓入主白宮 · 資深立法委員、監察委員、國大代表即民國38年從大陸來的老民代議員全部退休
1993	· 七十七歲。再赴巴黎與埃及，參觀古蹟及雕塑傑作。 · 持續進行作品印模、翻銅、加工等工序。 · 製作樹脂〈女軀幹像〉。	· 1月，藝術家出版社出版《台灣美術全集〈第八卷〉李石樵》。3月出版《台灣美術全集〈第九卷〉郭雪湖》。4月出版《台灣美術全集〈第十卷〉郭柏川》、《台灣美術全集〈第十一卷〉劉啟祥》。5月出版《台灣美術全集〈第十二卷〉洪瑞麟》 · 李石樵美術館在阿波羅大廈內設立新館 · 李銘盛獲四十五屆威尼斯雙年展「開放展」邀請參加演出 · 莫內展於故宮博物院舉行 · 羅丹展於台北市立美術館舉行 · Chagall展於國父紀念館畫廊舉行	· 奧地利畫家克林姆在瑞士蘇黎世舉辦大型回顧展 · 佛羅倫斯古蹟區驚爆，世界最重要的美術館之一，烏非茲美術館損失慘重	· 海峽兩岸交流歷史性會議的「辜汪會談」於地三地新加坡舉行 · 大陸客機被劫持來台事件，今年共發生了十起，幸未造成重大傷害 · 台灣有線電視法於立法院三讀通過 · 自索馬利亞戰事後，經美國斡旋，長達二十二個月談判，以巴簽署了和平協議
1994	· 七十八歲。台中新居落成，自嘉義遷回。製作青銅〈把腿裁短的女軀幹像〉。	· 6月，藝術家出版社出版《台灣美術全集〈第十三卷〉李澤藩》 · 玉山銀行和《藝術家》雜誌簽約共同發行台灣的第一張VISA「藝術卡」 · 台灣著名藝術收藏家呂雲麟病逝 · 台北市立美術館首度獲得數量最多的一批畫作捐贈——台灣早期畫家何德來的一二五件作品 · 台北世貿中心舉辦畢卡索展	· 米開朗基羅的名畫〈最後的審判〉，經四十年的時間終於修復完成 · 挪威著名畫家孟克名作〈吶喊〉在奧斯陸市中心的國家美術館失竊三個月後被尋回	· 諾貝爾和平獎得主曼德拉，當選為南非黑人總統 · 7月，立法院通過全民健保法 · 睽違17年後，中華民國總統李登輝終於以「非正式訪問」名義，赴我國各地無邦交國家進行訪問 · 中華民國自治史上的大事，省市長直選由民進黨陳水扁贏得台北市市長選舉的勝利
1995	· 七十九歲。年中，開始製作青銅〈女軀幹像〉〈醒〉，持續進行至1999年6月，因病停工，為最後遺作。	· 1月，藝術家出版社出版《台灣美術全集〈第十四卷〉陳植棋》。3月出版《台灣美術全集〈第十五卷〉陳德旺》。4月出版《台灣美術全集〈第十六卷〉林克恭》。9月出版《台灣美術全集〈第十七卷〉陳慧坤》。10月出版《台灣美術全集〈第十八卷〉廖德政》。 · 李梅樹紀念館於三峽開幕 · 畫家楊三郎病逝家中，享年八十九歲 · 畫家李石樵病逝紐約，享年八十八歲 · 《藝術家》雜誌創刊廿週年紀念 · 基隆市立文化中心展出倪蔣懷作品展 · 高雄市立美術館展出「黃土水百年紀念展」，共展出黃土水二十一件作品	· 第四十六屆威尼斯雙年展6月10日開幕，「中華民國台灣館」首次進入展出 · 威尼斯雙年展於6月14日舉行百年展，以人體為主題，展覽全名為「有同、有不同：人體簡史」 · 德下議會通過，允許美國地景藝術家克里斯多為柏林議會大樓包裹銀色彩衣 · 美國地景藝術家克里斯多於17日展開包裹柏林國會大廈計畫	· 中華民國總統李登輝順利至美國訪問，不僅造成兩岸關係的文攻武嚇，也引起國際社會正視兩岸分裂分治的事實 · 立法委員大選揭曉，我國正式邁入三黨政治時代 · 日本神戶大地震奪走六千餘條人命 · 以色列總理拉賓遇刺身亡
1997	· 八十一歲。7月，在工作室摔傷髖骨關節，住院開刀。製作水泥與石膏〈女軀幹像〉。 · 10月25日於台北「誠品畫廊」舉行「陳夏雨作品展」，展前一日心臟病發，住院數日後返家靜養，持續工作。	· 歷史博物館展出「黃金印象」法國奧塞美術館名作展 · 陳進獲頒文化獎 · 歷史博物館展出吳冠中畫展 · 文建會與藝術家出版社合作出版《公共藝術圖書》12冊 · 楊英風、顏水龍病逝	· 第四十七屆威尼斯雙年展，由台北市立美術館統籌規畫台灣主題館，首次進駐國際藝術舞台 · 第十屆德國大展6月於卡塞爾市展開	· 中共元老鄧小平病逝，享年九十三 · 西藏精神領袖達賴喇嘛訪華 · 英國威爾斯王妃戴安娜在去年與查理斯王子仳離後，今年不幸於出遊法國時車禍身亡，享年僅三十六歲
1999	· 八十三歲。7月因心肺之疾住院治療。9月21日大地震，損壞作品數件，最嚴重者為水泥〈女軀幹像〉及〈楊基先頭像〉。	· 台灣美術館與藝術家出版社合作出版《台灣美術評論全集》 · 於鹿港舉行的「歷史之心」裝置大展，由於藝術家們的理念與當地人士不合，作品遭住民杯葛	· 日本福岡美術館開館，舉辦第一屆福岡亞洲藝術三年展，邀請台灣藝術家吳天章、王俊傑、林明弘、陳順築等參展 · 美國波士頓美術館舉辦沙金特展 · 巴黎市立現代美術館舉辦野獸派大型回顧展	· 世紀末話題：千禧蟲 · 科索沃戰爭 · 印巴喀什米爾發生衝突 · 俄羅斯出兵車臣
2000	· 八十四歲。1月3日晚間7點15分心臟衰竭，病逝於台中市忠仁街自宅。	· 「林風眠百年誕辰回顧展」於國父紀念館與高雄市立美術館展出 · 台北縣鶯歌陶瓷博物館正式於11月26日開館，為全台第一座縣級專業博物館 · 第一屆帝門藝術獎	· 漢諾威國際博覽會 · 巴黎市立美術館野獸派大型回顧展 · 第三屆上海雙年展 · 巴黎奧塞美術館展出「庫爾貝與人民公社」	· 兩韓領導人舉行會晤，並簽署共同宣言
2016	· 藝術家出版社出版《台灣美術全集〈第三十三卷〉陳夏雨》	· 前高美館館長謝佩霓接任台北市文化局局長 · 大學術科美術考試測紙引發爭議	· 中國藝術家艾未未關閉他在丹麥的展覽，為抗議該國沒收庇護難民的財物用作供養費 · 英國搖滾歌手大衛·鮑伊因癌症逝世，享年六十九歲。其對現代藝術和時尚均具有巨大的影響	· 蔡英文當選中華民國總統，成為華人世界首位女性總統 · 巴西爆發茲卡病毒，全球近三十國受到影響 · 高雄美濃地震造成台南維冠金龍大樓倒塌，傷亡數百人

索 引
Index

二畫

〈十字架上的耶穌〉　　24、40、177、178、267
　　　　　　　　　　　284
〈二牛浮雕〉　　196、270、285

三畫

〈女軀幹像〉（石膏）（年代不詳）　110、255
〈女軀幹像〉（石膏）（1997）　40、224、225、226、276
　　　　　　　　　　　277、286
〈女軀幹像〉（水泥）　24、276、286
〈女軀幹像〉（青銅）　24、27、28、227、228
　　　　　　　　　　　229、230、231、232、251
　　　　　　　　　　　276、277、278、286
〈女軀幹像〉（樹脂）　24、40、220、221、222
　　　　　　　　　　　275、276、277、286
〈乃木將軍立像〉　20、55、246、281
〈川村先生胸像〉　70、248
〈三牛浮雕〉（石刻）　120、257、263、271、283
　　　　　　　　　　　285
〈三牛浮雕〉（樹脂）　120、263、271、285
〈三牛浮雕〉（樹脂）（年代不詳）198、271
〈小佛頭〉　199、271
〈小龍頭〉　188、269
〈大龍頭〉　189、269

四畫

〈牛〉　23、283
〈日本人坐像〉　54、246、281
〈少女頭像〉（石膏）　63、247
〈少女頭像〉（青銅）　112、113、255、256、283
〈王氏頭像〉　122、123、257、283
〈木匠〉　124、125、258
〈五牛浮雕〉　152、263、284
〈尹仲容肖像〉　285

文展（文省部美術展覽會）　21、281、282
水谷鐵也　19、20、21、246、281
王大閎　27、286
王水河　257、284
王井泉　24、235、262
〈王井泉頭像〉　282
王白淵　23、24、280、281、282
　　　　284

五畫

〈母與子〉　164、265
〈正坐的裸婦與方形底板〉　211、272、273、274、285
〈正坐的裸婦與橢圓形底座〉　212、213、273、274、285
白井保春　20、21、246、272、281
　　　　285
布爾代勒（Antoine Bourdelle）　36、253
台中師範學校　23、24、28、252、282
台陽美術協會　23、281
台陽展　23、282、283

六畫

〈仰臥的裸女〉　56、246、281
〈至聖先師〉（鋁鑄）　192、270
〈至聖先師〉（水泥）　193、270、284
〈朱氏胸像〉　285
行動美術集團（MOUVE）　23、281、282
米羅（Joan Miró）　276、281、284、285

七畫

〈坐佛〉（石膏）　100、254
〈坐佛〉（樹脂）　101、102、254
〈佛五尊造像〉　150、263、284
〈佛手〉　151、254、263

〈佛頭〉（水泥）　　　　　　200、201、271、285

〈佛頭〉（石膏）　　　　　　202、203、204、272

〈把腿裁短的女軀幹像〉　　　223、276、286

八畫

〈狗〉　　　　　　　　　　　28、168、169、170、246

　　　　　　　　　　　　　　265、266、284

〈青年坐像〉　　　　　　　　19、20、31、32、48、245

　　　　　　　　　　　　　　281

〈青年胸像〉　　　　　　　　20、31、47、245、281

〈抱頭仰臥的裸女〉　　　　　57、246

〈芭蕾舞女〉　　　　　　　　162、163、264、265、284

林東壽　　　　　　　　　　　19

〈林東壽胸像〉（崛進二作品）　19、31、280

林春木　　　　　　　　　　　19

〈林草夫人胸像〉　　　　　　38、51、245

〈林草胸像〉　　　　　　　　38、49、50、236、245

林甜氏　　　　　　　　　　　18

〈林朝棨胸像〉　　　　　　　88、251、282

林朝棨　　　　　　　　　　　88、251

九畫

〈兔〉（樹脂）　　　　　　　23、27、33、34、39、84

　　　　　　　　　　　　　　250、282

〈兔〉（乾漆）　　　　　　　39、85、86、251

〈洗頭〉　　　　　　　　　　35、94、95、96、240、252

　　　　　　　　　　　　　　253、254、255、272

　　　　　　　　　　　　　　283、285

〈施安塽（裸身）胸像〉　　　126、127、128、258、259

　　　　　　　　　　　　　　266、283

〈施安塽（著衣）胸像〉（石膏）　171、172、173、266、284

〈施安塽（著衣）胸像〉（青銅）　174、175、176、266、267

　　　　　　　　　　　　　　284

施桂雲　　　　　　　　　　　21、22、23、25、27、28

　　　　　　　　　　　　　　236、238、239、274、282

〈耶穌升天〉　　　　　　　　167、265

〈鬥牛〉（1968）　　　　　　197、271、285

〈鬥牛〉（年代不詳）　　　　197、271

〈祖母胸像〉　　　　　　　　281

洪瑞麟　　　　　　　　　　　23、280、281、284、286

馬諦斯（Henri Matisse）　　　30、275、283、284、286

帝展（帝國美術院美術展覽會）　20、21、29、32、247、248

　　　　　　　　　　　　　　280、281、282

省展（臺灣省全省美術展覽會）　23、24、282、283

十畫

〈浴女〉　　　　　　　　　　34、35、37、38、180、181

　　　　　　　　　　　　　　182、183、246、249、254

　　　　　　　　　　　　　　257、259、267、268、272

　　　　　　　　　　　　　　273、274、278、284

〈浴後〉　　　　　　　　　　68、248、282

〈俯臥的裸女〉　　　　　　　59、246

〈高爾夫〉　　　　　　　　　136、260、283

〈茶藥商胸像〉　　　　　　　237、283

畢卡索（Pablo Picasso）　　　29、37、258、281、282

　　　　　　　　　　　　　　283、284、285、286

院展（日本美術院展覽會）　　20、21、31、32、246、247

　　　　　　　　　　　　　　281

十一畫

〈梳頭〉　　　　　　　　　　35、37、104、105、248

　　　　　　　　　　　　　　252、254、255、272、274

　　　　　　　　　　　　　　283、285

〈側坐的裸女〉　　　　　　　58、246

〈側坐的裸婦〉　　　　　　　205、206、207、208、246

　　　　　　　　　　　　　　272、273、274、285

〈側坐的裸婦〉（仿素燒）　　210、273

十一畫

〈婦人頭像〉（木質胎底加泥塑）　71、72、248、249、282

〈婦人頭像〉（石膏）　64、247

〈婦人頭像〉（石膏）　114、256

〈婦人頭像〉（泥塑）　65、247

〈婦人頭像〉（青銅）　66、247、248、282

〈許氏胸像〉（石膏）　140、141、261、283

〈許氏胸像〉（樹脂）　142、143、261

陳幸珠　24、282

陳幸婉　22、28、39、238、239、248
　　　　261、283

陳春開　17、18、280、285

陳春德　23、281

陳英富　267

陳夏雨　17〜41、88、89、234〜239
　　　　245〜278、280-286

陳夏雨作品展　26、238、292

陳琪璜　19、27、28、258、284

陳德旺　23、237、248、249、257
　　　　273、280、281、282

陳慧坤　19、280、281、286

張星建　21、24

張萬傳　23、248

張耀東　24

堀進二　19、31、280

莊垂勝　24、237

黃國華　24

麥約（Aristide Maillol）　20、31、32、246、247、248

十二畫

〈裸女立姿〉（石膏）　75、249

〈裸女立姿〉（油土）　74、249

〈裸女立姿〉（樹脂）　23、33、34、35、38、76
　　　　77、249、251、277、282

〈裸女坐姿〉（約1961）　240

〈裸女坐姿〉（石刻）　109、255

〈裸女坐姿〉（青銅）　106、107、108、252、255
　　　　283

〈裸女臥姿〉（木雕）　111、255

〈裸女臥姿〉（石刻）　118、119、257

〈裸女臥姿〉（石膏）　60、247

〈裸女臥姿〉（習作）　281

〈裸女臥姿〉（樹脂）　39、194、195、270、272
　　　　285

〈裸女速寫〉（1938.7.4）　241

〈裸女速寫〉（色鉛筆、水彩）　241

〈裸女速寫〉（色鉛筆、水彩）　241

〈裸女速寫〉（色鉛筆、水彩、墨水筆）　241

〈裸女速寫〉（色鉛筆、水彩、墨水筆）　242

〈裸女速寫〉（色鉛筆、水彩、墨水筆）　243

〈裸女速寫〉（鉛筆）　242

〈裸女速寫〉（鉛筆、墨水筆）　243

〈裸女速寫〉（墨水筆）　242

〈裸女速寫〉（墨水筆）　243

〈裸男立姿〉　97、98、99、253

〈裸婦〉　21、23、32、61、247
　　　　281、282

〈裸婦立像〉　282

辜顯榮　258

〈辜顯榮胸像〉　69、235、248、282

〈棒球〉　144、261、262、284

〈無頭的正坐裸婦與橢圓形底座〉　214、215、274、285

〈裁去雙腿的裸婦立姿〉　216、217、218、219
　　　　274、275、285

十三畫

〈楊夫人頭像〉　147、148、149、262、284

〈楊如盛立像〉　53、246

〈楊基先頭像〉（〈基先兄〉）　23、34、87、251、282
　　　　283、292

楊肇嘉 24、250、259、269、281
283

〈楊肇嘉之女頭像〉 24、282

〈農夫〉 24、129、130、131、132
133、134、135、253、259
260、261、283

〈聖像〉 24、165、166、265、267
284

〈聖觀音〉（青銅）（1957） 153、154、248、263、264
284

〈聖觀音〉（青銅）（年代不詳） 137、138、260、261

〈聖觀音〉（乾漆） 159、264

〈聖觀音〉（乾漆，底板為木板） 160、161、264

〈聖觀音〉（樹脂） 155、156、157、158、264

〈聖觀音〉（樹脂，仿木刻） 78、79、80、250、282

〈聖觀音〉（樹脂，仿青玉） 83、282

〈聖觀音〉（樹脂，仿紅木） 82、282

〈聖觀音〉（樹脂，仿鎏金） 81、250、282

〈詹氏頭像〉 145、146、262、284

詹紹基 24、262

〈農山言志聖跡〉 24、185、186、187、269
270、271、284

新文展（文部省美術展覽會） 21、27、32、61、62、68
247、248、281、282

〈新彬孀頭像〉 103、254、283

塞尚（Paul Cézanne） 29、248、249、256、257
262、263

十四畫

〈孵卵〉 19、20、31、32、52、245
281

〈髮〉 32、33、35、62、247、282

廖德政 23、25、281、282、283
286

蒲添生 24、282、283、286

十五畫

〈舞龍燈〉 184、268、269、284

十六畫

〈醒〉（青銅） 91、92、93、252、286

〈醒〉（紙棉原型） 24、28、90、227、237
252、275、276、283、286

〈龍頭〉 24、190、191、269、271
284

〈貓〉（紅銅） 115、116、256、283

〈貓〉（青銅） 117、256、257、283

雕塑小品展 26、285

十七畫

〈彌勒佛像〉 139、261

謝棟樑 27

十八畫

〈雙牛頭浮雕〉 196、270、271

十九畫

〈鏡前〉 67、248、255、282

藤井浩祐 20、21、31、32、246、247
248、281

羅丹（Auguste Rodin） 20、31、32、33、253、254
266、273、277、280、286

二十四畫

〈鷹〉 22、73、249、282

論文作者簡介

王偉光

1952年出生於台中市
中國文化大學美術系畢業
美術教育家、畫家

著作：《台灣美術全集15——陳德旺》
　　　《陳德旺畫談》
　　　《純粹·精深·陳德旺》
　　　《苗漢刺繡——老虎變龍》
　　　《兒童美育啟蒙——我的孩子是畢卡索》
　　　《陳夏雨的祕密雕塑花園》等

獲獎：《兒童美育啟蒙——我的孩子是畢卡索》
　　　獲「第一屆全國優良藝術教材分享活動／學校一般藝術教材組首獎」
　　　（國立台灣藝術教育館）

國家圖書館出版品預行編目資料

臺灣美術全集. 第33卷, 陳夏雨.
Taiwan Fine Arts Series 33 Chen Hsia-Yu／王偉光著.
-- 初版. -- 臺北市：藝術家, 2016.07
296 面：30.4×22.7 公分 含索引
ISBN 978-986-282-182-4（精裝）
1.美術 2.作品集
902.33 105011520

臺灣美術全集　第33卷
TAIWAN FINE ARTS SERIES 33

陳夏雨
CHEN HSIA - YU

中華民國105年（2016）　7月20日　初版發行
定價　1800元

發 行 人／何政廣
出 版 者／藝術家出版社
　　　　　　台北市重慶南路一段147號6樓
　　　　　　TEL：（02）2371-9692
　　　　　　FAX：（02）2331-7096
　　　　　　郵政劃撥：0104479-8號藝術家雜誌社帳戶
　　　　　　登記證 行政院新聞局臺業第1749號

總 經 銷／時報文化出版企業股份有限公司
　　　　　　倉 庫：桃園市龜山區萬壽路二段351號
　　　　　　電 話：（02）2306-6842

南區代理／台南市西門路一段223巷10弄26號
　　　　　　電 話：（06）261-7268
　　　　　　傳 真：（06）263-7698

製版印刷／欣佑彩色製版印刷有限公司

指導單位／　文化部
　　　　　　　MINISTRY OF CULTURE

法律顧問／蕭雄淋